마네의 그림
퐁슬레의 기하학

김학은 지음

보고사
BOGOSA

김학은(金學㿻)

서울대학교 농과대학 졸업
미국 University of Pittsburgh 대학원 경제학과 졸업, Ph.D.
미국 Case Western Reserve University 경제학과 조교수
연세대학교 상경대학 경제학부 교수
현재 연세대학교 상경대학 경제학부 명예교수

주요 저서

A Study on Inflation and Unemployment, New York and London: Garland, 1984
화폐와 이자, 법문사, 1984
정합경제이론, 박영사, 2006
루이스 헨리 세브란스-그의 생애와 시대, 연세대학교 출판부, 2008
이승만의 정치·경제사상, 연세대학교 이승만 연구원 학술총서 7, 연세대학교 대학출판문화원, 2014
이상의 시 괴델의 수, 보고사, 2014
한국의 근대경제학 1915-1956, 연세대학교 대학출판문화원, 2015
자유와 헌법의 원리 I(자유의 원리), 연세대학교 대학출판문화원, 2020

마네의 그림
퐁슬레의 기하학

2022년 6월 10일 초판 1쇄 펴냄

지은이 김학은
펴낸이 김흥국
펴낸곳 보고사

책임편집 황효은
표지디자인 김규범

등록 1990년 12월 13일 제6-0429호
주소 경기도 파주시 회동길 337-15 보고사
전화 031-955-9797(대표), 02-922-5120~1(편집), 02-922-2246(영업)
팩스 02-922-6990
메일 kanapub3@naver.com/bogosabooks@naver.com
http://www.bogosabooks.co.kr

ISBN 979-11-6587-307-3 03650
ⓒ김학은, 2022

정가 18,000원

for
Dr. Songlim Yuh

머리말

공상의 실상 −마네
부재의 실재 −발레리
상상의 경험 −애들러

"마네는 비밀스럽다."[1] 이 책은 마네 그림의 비밀 또는 수수께끼에 대한 도전이다. 루브르 안뜰 나폴레옹 광장에 피라미드가 서 있는 이유도 마네 그림의 비밀처럼 기하학 원리에 숨어있다고 선언하면 도발이 되리라. 여기에 마네보다 더 비밀스러웠던 다빈치의 『최후의 만찬』이 추가된다면? 이 책을 읽으면 다빈치 『최후의 만찬』의 비밀과 함께 기자의 쿠푸 피라미드의 비밀도 마네 그림의 비밀과 같은 기하학적 형태임을 일부 주장할 수 있게 되리라 기대한다. 나아가서 마네가 보이면 피카소가 보이게 된다고 장담할 수 있다.

경제학자가 회화에 관한 책을 쓴다는 것이 생뚱맞게 느껴지겠지만 외교학자가 쓴 적도 있다. 동주 이용희 교수가 쓴 『한국 회화사 (1972)』가 그것이다. 경제학은 논리가 상대적으로 엄격하여 건조한 학문으로 차가운 두뇌를 필요로 한다고 알려져 있다. 그러나 따뜻한 심성도 요구한다고 스스로 격려한다. 바로 이 따뜻한 심성의 고양을 위해 세계적으로 적지 않은 경제학자가 예술에 관심을 두게 된다.

1 Mauner, *Manet, Peintre-Philosophe*, Penn State University Press, 1975, p.4.

칸딘스키는 비구상 화가가 되기 전에 모스크바 대학에서 경제학과 법학을 전공한 후 법학 강사가 되었다. 프린스턴 대학 경제학 교수 보몰W. Baumol은 조각도 강의한다. 평생 그림을 그렸던 연세대학교 윤석범 경제학 교수도 정년 후 본격적인 화가 세계의 일원으로 활동하고 있다. 그의 스승 최호진 박사가 평생 그림을 그렸다는 것은 당대에 알려진 사실이다. 케인스J. M. Keynes는 유명한 예술 애호가였다.

회화를 감상하는 데 흔한 조언은 많이 보라는 것이다. 공자는 이해가 되지 않으면 1백 번을 읽으라고 권했다고 한다. 초년에 영어를 문법책으로 독학하던 소년 양주동은 공자 말씀을 따라 1백 번을 읽고도 인칭의 개념을 이해하지 못했다고 그의『인생잡기』에서 술회하였다. 그가 쏟아놓은 우수마발牛溲馬勃이라는 3인칭 표현은 이래서 유명해졌다.

나의 경험에 비추어 아무리 반복해서 보아도 감상은커녕 이해조차 불허하는 그림이 있었으니 입체파 화가의 그림이다. 나의 결론은 세 가지. 첫째, 예외도 있겠으나 전문가 비전문가를 막론하고 제대로 알지 못한다는 것이다. 둘째, 입체파 그림에 어떤 원리가 숨어있을지 모른다는 가설이다. 셋째, 이 두 장벽을 한꺼번에 넘는 길은 체계적 공부밖에 없다는 것이다.

틈틈이 공부하던 가운데 깨달은 것은 입체파까지 가지 않더라도 국내에서 천경자 화백의 그림의 진위를 둘러싼 소동을 보면서 그림의 DNA에 관해서 생각하게 되었다는 점이다. 이 책과 관련하여 빼놓을 수 없는 점은 근현대 서양회화를 이해하는데 사실주의-인상주의 화가 마네E. Manet(1832-1883) 그림의 비밀을 풀지 않고는 입체파로 한 발자국도 나아갈 수 없다는 깨달음이었다. 마네는 보들레

르, 말라르메, 졸라와 함께 예술에 있어 근대의 문을 연 역사적 인물이다. 서양회화는 마네로 흘러들었고 마네로부터 흘러나왔다. 그는 "근대 회화를 발명한 화가"[2]로 서양회화의 분수령이다.[3]

마네는 5백여 점의 그림을 남겼는데 그 가운데 최소 네 점이 수수께끼에 쌓여 있다.[4] 그것이 이 책이 도전하는 『풀밭의 점심』, 『올랭피아』, 『발코니』, 『폴리-베르제르의 주점』이다. 내가 알기로는 천경자 작품의 진위를 시원하게 가리지 못한 것처럼 마네 그림의 수수께끼에 대해서도 동서양을 막론하고 만족할만한 풀이를 내놓지 못하고 있다. 예술 비평은 자기들끼리 자폐적 번역인가?

그림은 학문이 아니나 비평은 학문이라고 생각한다. 비평이 학문이 아니라 하더라도 최소한 하나의 견해임에 틀림이 없다. 하나의 주관적 견해인 이상 그림을 둘러싼 일화나 신변잡기를 뛰어넘어 가설과 검정의 형식을 갖추어야 한다고 나는 생각한다. 나는 이 형식을 갖춘 비평을 접한 기억이 거의 없다. 그것은 독백 또는 독선에 불과하다. 그래서 정수론자 하디 G. Hardy(1877-1947) 교수의 "비평은 이류의 마음이다."라는 말을 들어도 반박할 수 없다고 나는 생각한다. 비평이란 무엇인가?

이 책은 회화 비평서가 아니다. 이 책은 마네 그림의 수수께끼를 풀자는 것이지 마네 그림에 대한 사람들의 감상을 설명하고자 하

2 Stéphane Guégan, "Manet-the Man Who Invented Modern Art", *Art History News*, November 21, 2016(Exhibition Musée D'Orsay, April 5~July 3, 2011., Exhibition Catalogue by Stéphane Guégan).

3 Brombert, *Edouard Manet: Rebel in a Frock Coat*, The University of Chicago Press, 1997, p.66.

4 Bourdieu, *MANET: A Symbolic Revolution*, Polity, 2017, p.170.

는 것이 아니기 때문이다. 감상은 각자의 몫이다. 예를 들어 예술을 이야기하다 보면 흔히 등장하는 아리스토텔레스의 카타르시스 등은 이 책에서는 등장하지 않는다. 경제학의 눈으로 보면 마네의 창작(공급) 원리를 이해하려는 것이지 감상(수요) 측면을 고찰하려는 것이 아니다.

괴테가 말한 것처럼 조각이 얼어붙은 음악이라면, 회화는 얼어붙은 시이다. 조각은 기본적으로 3차원 이상의 대상을 3차원으로 번역하는 예술 양식이고, 회화는 3차원 이상의 대상을 2차원에 표현하는 변환양식이다. 차원을 변환할 때 중요한 점은 표현하고자 하는 대상의 변치 않는 본질의 고유성이다. 여기서 회화의 근본적 질문이 제기된다. 대상의 고유한 본질이란 무엇인가? 2차원의 작은 면적에 불과한 망막으로 3차원 사물을 본다는 것은 어떠한 조화인가?

이 질문에 답하려면 행성의 움직임을 이해하려는 천문학자가 행성을 관찰하듯이 화가가 그림 그리는 모습을 관찰하는 데에서 시작해야 한다고 생각한다. 그로부터 3차원의 대상을 2차원으로 투영 또는 사영射影할 때 변치 않는 사물의 본질을 포착하는 평면 화법의 원리를 추론하는 것이다. 원래 지도 제작에서 출발했으나 건축과 토목에도 필수적이다. 피라미드가 3차원 원본이라면 그의 2차원 단면이 사영기하학이다.

프랑스에서 시작된 사영기하학projective geometry의 역사는 데자르그G. Desargues(1591-1661)와 파스칼B. Pascal(1623-1662)에 이르도록 깊다. 이것은 오랫동안 망각되었던 고대 알렉산드리아의 파푸스Pappus(290-350)의 육각형 정리의 복원이었다. 20세기에 와서도 푸앵카레H. Poincare(1854-1912)에서 시작하여 프랑스 수학자들이 개척한 4차원 기

하학이 피카소를 비롯한 이른바 입체파 화가들의 그림에 기반이 되었음을 최근 미술사학자들이 밝혀냈다.[5] 그 핵심은 4차원을 2차원에 표현하는 기하학적 방법이다.

더 나아가서 무질서하게 보이는 현상에도 간단한 원리가 숨겨져 있음이 최근에 수학자 드 브루인N. de Bruijn(1918-2012)과 암만R. Amman(1946-1994)에 의해 발견된 이래 현대 회화도 비로소 그 수학적 질서를 갖게 되었다.[6]

푸앵카레의 4차원 기하학으로 가기 앞서서 중간 단계로서 3차원을 2차원 캔버스로 번역할 때 지켜지는 사영기하학의 이중정리가 데자르그와 파스칼의 뒤를 잇는 역시 프랑스 수학자-공예학자에 의해 재발견되었다. 그들이 몽주G. Monge(1746-1818)와 퐁슬레J. Poncelet(1788-1867)이다.

몽주는 나폴레옹 이집트 원정에 참여하여 피라미드를 보았고 귀국해서 새로 생긴 이집트학 연구소 설립에 관여했다. 그 시대는 프랑스에서 이집트에 관한 관심이 최고조에 달하였다. 나폴레옹 이집트 원정-로제타스톤의 발견-샹폴리옹의 고대 이집트 문자 해독-마리에트의 사카라 피라미드 발견-레셉스의 수에즈 운하 등으로 루브르에는 이집트 고대 유물 수장품이 쌓여갔다.

몽주는 에콜 폴리테크니크와 에콜 노르말을 설립하였고 해군 장관도 지냈다. 그의 제자인 퐁슬레는 나폴레옹 러시아 원정에서 사로잡혀 포로수용소에서 스승이 시작한 사영기하학의 기본원리를 완

5 Henderson, *The Fourth Dimension and Non-Euclidean Geometry in Modern Art*, Princeton University Press, 1983.

6 Robbin, *Shadows of Reality*, Yale University Press, 2006.

성하였다. 나폴레옹의 지원 아래 몽주의 사영기하학은 프랑스의 모든 각급 학교에서 가르쳤다. 그리고 유럽 각국으로 퍼졌다. 스위스에서 수학한 아인슈타인의 성적표와 강의 노트에서도 발견된다. 그들의 업적을 기념하기 위해 마네 당시에 이미 파리에는 파스칼 거리, 몽주 거리, 퐁슬레 거리가 명명되었고 마네 사후 푸앵카레 거리, 데자르그 거리가 추가되었다. 에펠탑에 새긴 72명의 명사 가운데 몽주와 퐁슬레의 이름을 발견할 수 있다. 프랑스가 근대 회화의 메카가 되는데 사영기하학이 중요한 역할을 했다고 나는 생각한다. 마네는 프랑스 해군사관학교 입학이 요구하는 고등수학을 배웠다. 아래에서 제시하는 대로『풀밭의 점심』은 그가 퐁슬레의 사영기하학을 사용한 결정적 증거이다.

제목

마네 그림의 비밀에 관한 문헌은 차고 넘친다. 그의 그림에 관해서 과학 및 수학과 관련시키려는 시도도 없지 않았으나 암시에 그쳤다. 마네로부터 영향을 받은 세잔P. Cezanne(1839-1906)이 기하학적 구도를 발전시켰다는 것은 비평가들의 정설이다. 그러나 마네 그림의 비밀이 구체적으로 사영기하학이라고 지목한 문헌은 내가 알기로는 전무다. 마네가 자신의 회화에 퐁슬레 사영기하학을 사용했음을 마네 그림의 비밀 또는 수수께끼를 푸는 증거로 삼은 이 책의 주장은 마네 회화에 관한 초유의 가설로써 이 책을 쓰는 명분이며 변명이다. 이 가설을 책의 제목으로 삼은 사연이다. 이 가설을 검정하는 데 이 책은 비평의 권위주의를 버리고 증거주의를 따랐다. 모든 분야에서 누가 권위인가가 아니라 무엇이 증거인가로 바뀐 계기가 뉴턴 이

후 과학적 방법이다.

마네는 과묵하여 자신의 그림에 관하여 별로 설명을 남기지 않았다. (그는 비밀스러운 사나이다.) 이 책이 그의 예술세계를 엿보는 단서로 의지한 것이 그의 편지와 글과 당대 비평문이다. 그 가운데 친구였던 시인 말라르메 S. Mallarme(1842-1898)의 비평이 마네의 예술세계에 가장 근접했다고 생각한다. 이 책은 마네의 편지와 글과 말라르메의 통찰을 염두에 두고 퐁슬레 사영기하학의 도움으로 마네 자유회화의 비밀을 풀고자 한다. 여기에 추가한 것이 마네가 그림을 완성하기 전에 그린 스케치와 최근에 촬영한 X-레이 밑그림 사진이다. 화가의 자유로운 창작 행위를 탐구하는 데 소중한 도움이 되었다.

자유가 수학의 본질이라고 선언한 이는 무한대를 발견한 수학자 칸토어 G. Cantor(1845-1918)이다. 예술세계도 무한대이다. "눈의 기능을 심미안으로 끌어올린 것이 예술이고, 형식논리로 체계화한 것이 기하학이다." 해부학이 의학의 기초이듯 해석기하학이 회화의 기본이다. 감정이 없는 컴퓨터나 인공지능이 사물을 인식하는 데에 정교한 수학이 있음을 최신 과학이 밝혀냈다. 이에 어울리는 여담 하나. 영국인 다니엘 태멋 D. Tammet은 몇 가지 증후군의 청년이지만 숫자를 보면 색깔이나 모양을 연상하여 기억할 수 있는 비범한 능력의 소유자다. 2004년 3월 14일 공개석상에서 원주율 파이를 2만 2514자리까지 5시간 19분에 걸쳐 암송하였다.[7] 자연의 본질이 색인지 수인지 아니면 둘 다인지 생각하게 한다. "자연이라는 책은 수학이라는 언어로 써졌다." 갈릴레오.

7 *Newton*, 2021. 9, p.73.

고흐가 『별이 빛나는 밤』을 그릴 때 로그 나선식을 알았을 리 없다. 파리 콩코르드 광장의 분수를 그리려는 화가는 포물선 공식을 몰라도 그릴 수 있다. 최단 강하 곡선 공식을 몰라도 퐁네프를 그릴 수 있다. 그러나 화가가 의도적으로 기하학을 그림 속에 숨겨 놓을 수 있는데 감상자는 알 길이 없게 된다. 더욱이 기하학에 기초한 수수께끼 같은 그림을 세상에 선보이면 모두가 당황하게 된다. 마치 고대인들이 자연의 모습을 이해하지 못해 신의 노여움이라고 두려움에 떠는 것과 같다.

가우디는 커티너리 수식에 평생 사로잡힌 건축가였다. 마네의 이웃이며 매일 만났던 말라르메의 상징주의 시의 구조가 기하학이라는 문헌은 차고 넘친다.[8] 그의 상징주의 시의 마지막 후계자인 발레리 P. Valery(1871-1945) 자신이 고등 수학자였고 그의 시에서 수학을 엿볼 수 있다. 그는 "시는 지성의 잔치"라는 말을 남겼다. 말라르메와의 교제를 생각하면 마네의 회화와 기하학의 연관은 이상한 일이 아니다. 더욱이 말라르메는 마네 그림을 처음부터 열심히 옹호한 몇 안 되는 비평가 가운데 하나였던 점을 생각하면 더욱 그렇다.

회화의 기초가 기하학이라는 점을 받아들이기 어려울지 모르나 중세 이후 꾸준한 발전임을 회화사가 증명한다. 회화뿐만 아니다. 헝가리 작곡가 버르토크의 음악에서 황금비와 피보나치 수열이 발견된 것이 1971년이다.[9] 일찍이 케플러 J. Kepler는 태양계의 행성이 소리 내지 않는 악기임을 그 음계의 발견으로 증명했다.[10] 케플러가 보

8 하나의 예. Dernie, "Elevating Mallarme's Shipwreck," *Buildings*, 2013. 3, pp.324-340.

9 Lendvai, *Béla Bartók*, Kahn & Averill, 2000(1971).

10 Ferguson, *The Music of Pythagoras*, Walker Books, 2008.

는 것만으로 들리지 않는 소리를 포착하였듯이 마네는 수증기만으로 기차를 시각화하였다. 이를 두고 부재의 현재라고 평한 이가 발레리이다.

상상의 실제

마네는 사실주의에서 인상주의로 넘어가는 시기에 살았다. 그는 인상주의 선구자답게 인상이라는 말을 처음 사용했다. (모네보다 7년 앞섰다.) "인상의 사실"이 그의 그림이다. 인상에 앞서서 일어나는 심미안이 상상이다. 말라르메가 번역한 에드거 앨런 포의 『까마귀』의 삽화를 마네가 그렸는데 한 마리의 까마귀에 대해 두 개의 그림자를 그렸다. 말라르메는 지인에게 보내는 편지에서 이것이 "꿈 같은 실제" 또는 번역에 따라서 "매우 상상적 실제"라고 표현하였다. "인상의 사실"을 넘어선 상찬이다. 또 마네의 『철길』을 보고 발레리가 표현한 "부재의 실재"도 같은 맥락이다. 이 책은 이 모든 표현을 합쳐 "상상의 실제"를 표현하는 도구가 사영기하학임을 보여줄 것이다.

자연현상을 설명하는데 불가결한 허수가 바로 상상의 실제이며 부재의 실재라는 사실을 상기하면 세계는 실제 따로 상상 따로 존립하는 것이 아님을 알 수 있다. 엄격한 눈으로 보면 구상화 따로 추상화 따로 분리되지 않는다. 상상은 보이지 않아서 그렇지 허수처럼 실제와 동행한다. 그것을 발견하고 표현하는 것은 과학만이 아니라 예술도 마찬가지다.

퐁슬레 사영기하학으로 마네 그림의 비밀을 파헤치기에 앞서 허수와 관련한 여담 하나. 상상의 실제, 부재의 현재, 허수와 실수의 예

로서 숨겨진 보물 이야기이다. 곧 해적들의 보물섬 지도를 우연히 입수한 어떤 젊은이의 모험을 사영기하학으로 상기해 보는 것이다. 거기에는 다음과 같은 글이 적혀 있었다.

> 보물섬에 상륙하면 두 개의 돌을 찾아라. 보라색 돌 P와 코발트색 돌 C′이다. 그리고 보물을 둘러싼 배반자를 처단하던 교수목을 찾아라. 그 교수목에서 출발하여 P까지 걸어라. 그리고 P에서 왼쪽으로 직각으로 꺾어 같은 거리를 걸어서 A라고 표기하라. 이번에는 교수목에서 C′까지 걸어라. C′에서 오른쪽으로 직각으로 꺾어 같은 거리를 걸어서 A′이라고 표기하라. 마지막으로 A와 A′을 연결하면 그 정중앙에 보물이 묻혀 있다.(Gamow, *One, Two, Three … Infinity*, 1947, p.36)

보물섬에 도착하고 보니 과연 보라색 돌 P와 코발트색 돌 C′이 있었다. 그러나 교수목은 긴 세월을 견디지 못하고 썩어 흔적도 없이 허수의 세계로 사라졌다. 보물을 찾을 수 있을까? 제1장을 따라가면 마지막에 비밀이 밝혀진다.

동기

내가 회화 세계에 관심을 가지도록 오랫동안 화가들 모임에 이끌어주신 윤석범 교수에게 감사의 마음을 이 책으로 대신한다. 현진권 전 국회도서관 관장과 남정욱 작가의 격려와 응원이 있었음을 기록으로 남긴다. 이 책을 쓰는데 연세대학교 불문과 임재호 교수의 지적인 자문을 구했다. 그는 귀한 말라르메의 문헌도 찾아주었다. 평생을 건국대학교에서 불문학을 가르친 신곽균 교수도 응원하였다. 이 책을 쓰는 동안 「김학은의 경제와 예술」을 『월간 에세이』에 50회

연재하였다. 그러나 이 책과 중복되지 않는다. 드문 기회를 제공한 편집주간 원종성 회장에게 특별한 감사를 표한다.

이 책을 쓰게 된 동기는 자유에 대한 나의 신념이다. 자유의 역사가 예술이 정치와 사회의 속박에서 벗어나는 역사를 동반한다. 헌법이 자유의 선언이라면 예술은 자유의 상징이다. 마네는 서양미술사에서 자유의 챔피언이다.

또 하나의 동기는 나의 눈이 망가진 탓이다. 세상을 온통 파랗게 본 경험을 한 나의 한쪽 눈이 더 악화가 진행되기 전에 건강했던 눈이 본 회화의 세계를 글로 남길 수 있을까 하는 두려움이 앞섰다. 드가는 젊어서 한쪽 눈을 잃고도 나머지 한쪽 눈이 본 세계를 화폭에 남겼다. 앞이 어두운 나의 구술을 일부 글로 옮겨주고 색채를 구별하는 데 일부 도움을 준 이우경 박사에게 감사의 뜻을 전한다. 그의 도움이 없었으면 이 책의 집필은 불가능했다.

여러모로 비상한 시국임에도 이 책의 가치를 인정하여 흔쾌히 출판을 담당한 보고사의 김홍국 사장과 박현정 선생에 대한 깊은 감사를 기록에 남긴다. 어렵고 까다로운 그림 편집의 완성도를 높인 황효은 선생의 노고로 아름다운 책이 되어 무척 기쁘다. 편집 과정에서 박현정 선생과 황효은 선생의 조언과 제안이 나에게 준 영감이 내용을 더 풍부하게 만들었음을 밝힌다. 오류가 있다면 모두 나의 잘못이다.

2022년 2월 11일

김학은 적음

차례

머리말 / 4

제1장
비밀

제2장
풀밭의 점심, 1863

I. 가설

제3장
올랭피아, 1863

제4장
발코니, 1868-1869

제1장

비밀

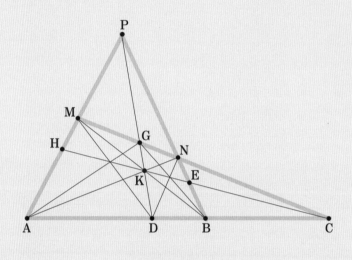

마네 그림의 기본 도형

제1장 비밀

메타

"우리를 어리둥절하게 만드는 대부분은 그[마네]가 의도하는 바였으며 마법적으로 비치는 대부분도 실은 신비에 싸였다."[1] 이 인용문에서 마네의 의도란 무엇이고 그 신비란 무엇인가? 이 책이 선정한 마네의 『풀밭의 점심』, 『올랭피아』, 『발코니』, 『폴리-베르제르의 주점』의 비밀은 평면성에 있다. 이를 이해하지 못한 비평가들의 비난이 바로 그 평면성에 쏟아졌다는 점은 역설적이다. 망막이 2차원 평면이고 좌우 두 망막이 합쳐서 4차원을 보지 못한다는 사실이 오히려 더 마법적이고 신비하지 않은가? 회화를 회화 밖meta에서 바라보는 메타 회화 또는 형이상학 회화의 안목이 없었던 탓이라고 생각한다. 사물을 관찰자 중심에서 보던 중세에서 사물의 중심에서 본 사람이 코페르니쿠스이다. 관찰자 측면도 사물의 측면도 아닌 그들

1 Brombert, *Edouard Manet: Rebel in a Frock Coat*, The University of Chicago Press, 1997, p.61; Mauner, *Manet, Peintre-Philosophe*, Penn State University Press, 1975, p.4.

밖에서 보는 것이 메타 방식이다.

회화를 회화 밖(배후)에서 이해한다는 것은 세 가지 질문에 대한 도전이다. 화가가 대상을 본다는 것은 무슨 뜻인가? 무슨 의도인가? 어떻게 표현하는가? 질문은 이어서 어째서로 넘어가야 한다. 무엇-어떻게-어째서의 순서이다. 평면을 이해하려면 평면 밖에서 평면을 보아야 한다. 마네는 메타 평면의 비밀을 사영기하학 속에 감추어 놓았다. 사영기하학은 3차원 사물을 2차원 평면에 변환할 때 변하지 않는 사물의 본질을 사영(투영)하는 기하학이다. 그것은 대항해 시대 지리상의 발견으로 3차원 지형을 2차원 평면에 표시할 수밖에 없었던 지도 제작에서 시작되었다. 지도가 군대의 눈이라고 생각한 나폴레옹은 사영기하학을 독려하였다. 그리고 비밀로 지킬 것을 엄명하였다.

평면

평면의 메타로서 사영기하학은 비단 지도 제작을 넘어설 뿐만 아니라 일상언어가 실패한 자리를 예술과 함께 차지하니 "기하학은 강력하다. 예술과 결합하면 저항할 수 없다."라는 유리피데스의 말이 힘을 얻는다. 그 이유는 우리는 사물 그 자체(물자체)는 알지 못하기 때문이다. 우리가 알 수 있는 것은 사물의 표상뿐이다. 다만 기하학은 정확하지 않은 대상을 정확하게 기술하는 수학답게 눈을 통해 들어오는 감각 세계의 착각과 혼동에 지적인 질서를 부여할 수 있다. 프랑스의 공예학자이며 수학자인 데자르그가 그 선구자이다. 원래 그가 부른 이름은 화법기하학descriptive geometry이었다. 글자 그

대로 그림 그리는 방법의 기하학이다.

그러나 메타가 준비되어 있지 않은 사람은 혼동을 일으킨다. "우리를 어리둥절하게 만드는 대부분"의 근본 원인이 마네 그림의 중의성에 있다.[2] 이 함정에 빠져 "어리둥절"하지 않으려면 마네 평면 그림의 본질을 찾아야 한다. 이른바 "얼어붙은 시"답게 불필요한 부분을 과감하게 버리고 남은 사물의 핵심. "화가의 그림을 보는 것만으로 충분하지 않다. 어째서, 어떻게, 언제, 어떤 상태에서 그렸는지를 알아야 한다."[3]라고 피카소 P. Picasso(1881-1973)가 강조한 어째서의 발언은 그가 마네가 불필요한 것을 잘라내고 표현한 평면성을 이해했다는 증언이라고 생각한다.

유리 지붕에서 들어오는 강한 빛과 화실의 흰 배경으로 대상의 얼굴에 그림자와 감정 표현마저 없어진 평면이 연출되었다. 피카소는 마네의 『풀밭의 점심』을 떠올리면서 대상을 앞뒤 [원근법]이 아니라 위아래 [평면]으로 배열하였다.[4]

뒤에서 이 문장의 의미를 피카소 그림과 함께 해설할 것이다. 피카소에게 평면은 감정 표현이 없는 상태이다. 마네에게 배운 것으로 회화의 본질은 평면이다. 조각의 본질은 입체이다. 그러나 회화는 평면에 깊이를 넣어 입체를 표현할 수 있으나 조각은 평면을 표현할 길

2 Brombert, *Edouard Manet : Rebel in a Frock Coat*, The University of Chicago Press, 1997, p.61.

3 Brassaï, *Conversations avec Picasso*, Gallimard, 1986, p.123.

4 Miller, *Einstein, Picasso*, Basic Books, 2001, p.140.

이 없다. 가령 조각품을 그렸다고 하자. 그리고 그 조각품 그림을 확대하여 캔버스 전체를 채웠다고 하자. 그것은 그림일까 조각일까. 착각을 이용한 변형anamorphosis 조각 그림은 만져보기 전에 알 수 없을 정도로 속이기 쉽다.

그 착각과 혼란은 원근법과 소실점의 처리에 있다. 역으로 평면 그림에서 가장 어려운 점은 사라진 소실점과 원근 표현이다. 지도에서 그린란드나 남극대륙의 왜곡된 크기를 보면 이해할 수 있다. 다행스러운 점은 평면 원근법의 사영기하학이 우리 손에 쥐어졌다는 사실이다. 지도 제작이 정교한 사영기하학일 수밖에 없는 이유가 3차원을 2차원에 표현하는 평면 지도 제작에는 원근이 상대적이기 때문이다. 중세가 발견했다는 이른바 "과학적 원근법"은 지도 제작에 도움이 되지 않는다. 이를 대체하고 등장한 새 원근법이 "자연 원근법" 또는 "예술 원근법"이다. 피카소는 마네 그림에서 평면의 비밀을 깨닫고 프린세M. Princet(1875-1973)로부터 푸앵카레 4차원 기하학을 2차원 평면 그림에 적용하는 방법을 배웠다.[5]

프린세는 낡은 [과학적] 원근법에 콧방귀 뀌는 화가와 동참하려는 집념에 마음을 빼앗겼다. 이 이상 착각의 시야를 믿지 않는 그들을 칭송한다. 그들을 기하학자로 대한다. …[예술] 원근법에 관한 [4차원 기하학] 강의가 화가와 예술 애호가들에게 제공될 것이다.[6]

피카소는 회화가 "언젠가 인간의 창조성을 다루는 과학이 될 것

5 Miller, *Einstein, Picasso*, Basic Books, 2001, p.102.
6 Miller, *Einstein, Picasso*, Basic Books, 2001, p.102.

이다."[7]라고 믿었지만 이미 과학과 결합하고 있었다. 눈의 기능을 논리적으로 표현한 것이 기하학이라면 미학으로 표현한 것이 예술이다. 앞선 인용문은 회화를 이해하는 데 기하학이 필요하다는 점을 화가뿐만 아니라 예술 애호가에게도 호소하고 있다.

자연은 파동과 형태의 결합체이다. 아무리 복잡한 파동이라도 그 기본이 삼각함수이듯이 아무리 복잡한 형태라도 그 기본은 삼각형이다. 삼각형의 합성이 원이다. 일찍이 플라톤의 다섯 가지 다면체가 그 예이다. 퐁슬레의 정리porism는 원에 내접하는 삼각형에서 시작하여 그 합성체인 다각형으로 확장된다. 다각형의 각의 수가 무한대가 되면 원 그 자체가 된다. 발상을 전환하여 역 파스칼 삼각형에서 원주율을 발견한 이가 뉴턴이다. 삼각형의 적절한 배합이 사물의 모습이다. 최근에 발견한 프랙탈 기하학이 이 점을 강조한다. "자연은 구체, 원뿔, 원통"이라는 세잔의 경구를 줄이면 "자연은 삼각형"이다. 삼각형의 세 선이 만드는 소실점이 화가의 시선視線이 모이는 점이다.

소실점을 과학적으로 연구한 화가가 다빈치의 친구 뒤러이다. 후기 르네상스 회화와 이후 회화에도 커다란 영향을 남긴 뒤러는 그의 저서에서 다음과 같이 썼다. "기하가 모든 그림의 기초가 되기 때문에 나는 예술을 열망하는 모든 젊은이에게 그 기초와 원리를 가르칠 것을 결심했다." 의학의 기초가 해부학이듯이 회화의 기초가 기하학이다. 그러나 기하학으로는 인간의 희로애락, 욕망, 절망을 표현하기가 충분하지 않다. 기하학에 기초를 둔 마네의 평면 그림에 표

7 Brassaï, *Conversations avec Picasso*, Gallimard, 1986, p.123.

정이 없는 것은 당연하다. 여기에 이를 대신하여 구도에 미의 상징인 황금비와 충절의 상징인 백은비가 필요해진 것이다.

기본 도형

회화와 그 기초가 되는 기하학의 관계는 그림 그리는 화가의 모습을 살펴보면 이해할 수 있다. 세종은 사람들이 말할 때 발성 기관의 모습을 보고 한글 자모를 발명하였다. 발성 기관의 자연형태에서 태어난 세종의 한글 자모는 기본이 기하학적 형태이나 사람들의 실제 한글 필체는 제각각이어서 기하학과 상관없이 보인다. 서도의 예에서 보듯이 다양한 예술작품이 된다. 그러나 그 기본은 하나이다. 이 책은 그림 그리는 화가의 모습을 관찰하는 데에서 마네 회화와 사영기하학의 결합을 추론한다. 그 추론은 〈그림 1-0〉의 기본 도형 ADB+C로 요약할 수 있다.

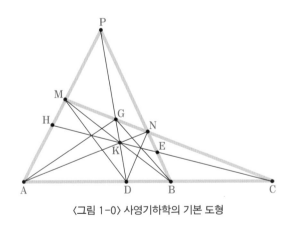

〈그림 1-0〉 사영기하학의 기본 도형

다섯 가지 사항. 첫째, 〈그림 1-0〉의 기본 도형에서 원근 표현은

두 종류이다. 위아래(평면) 높이로 보면 AM과 BN이 모이는 P는 평면 소실점이다. 앞뒤(입체) 깊이를 생각해서 보면 순서를 바꿔 AN과 BM이 교차(수렴)하는 K가 입체 소실점이다. 사영기하학은 입체 소실점 K로 표현되는 평면 ABMN의 입체적 본 모습을 평면 소실점 P로 전환하는 양식이다. 둘째, 〈그림 1-0〉의 기본 도형 ADB+C는 마네 그림에만 특별히 국한한 것이 아니다. 화가가 작업하는 모습에서 추출한 것으로 일반원리이다. 또 아래에서 보는 대로 쿠푸 피라미드와 스핑크스의 단면이며 다빈치 『최후의 만찬』의 중심구도이다. 셋째, 이 책은 앞서 머리말에 소개한 마네의 공상의 실상, 발레리의 부재의 실재, 애들러의 상상적 경험이 ADB+C임을 보인다. 여기서 AB가 실제이고 실재이며, C가 상상이고 부재이다. 넷째, 〈그림 1-0〉에서 A→G→B→M→D→N→A로 회귀할 때 교차하는 세 점은 직선 CEKH 상에서 파푸스 직선이 된다. 다섯째, 이 책이 선택한 마네의 그림 넷, 『풀밭의 점심』, 『올랭피아』, 『발코니』, 『폴리-베르제르의 주점』의 비밀을 〈그림 1-0〉의 기본 도형 ADB+C로 해설한다.

사영

이제 네 그림의 비밀을 밝히기 전에 그 기본이 되는 〈그림 1-0〉을 먼저 이해하기 위해 그 유래, 의미, 유도 과정을 아래에서 고찰할 필요가 있다. (사영기하학을 아는 독자는 곧바로 제2장부터 읽기 시작해도 좋다.)

〈그림 1-0〉의 기본 도형을 보면 피라미드 ABP에 대한 스핑크스 C의 평면 모습이다. 이에 관한 설명은 뒤로 미루고 런던의 이층버스

27

에 비유할 수 있다. ABP가 중력을 고려한 버스의 기본골격이라면 AB는 이층버스의 폭이다. (또는 삼각형 화물의 적재 모습이다.) PD 는 이층버스의 무게 중심이다. 버스가 전복되지 않도록 중심을 잡아 주는 무거운 중력 추는 D이다. 버스가 직진할 때 AB와 MN은 평행 이고 무게 중심 PD와 추의 위치 D는 AB의 정중앙이다. 이때 버스 외부에 C는 생기지 않는다. 곧 AD=BD일 때 BC=0이다. 버스가 우 측으로 회전할 때 무게 중심 PD와 추의 위치 D가 우측으로 쏠리나 버스가 전복되지 않으려면 버스 내부 AB에 머문다. 이때 버스의 2 층 승객 (또는 화물) MN의 중심이 우측으로 쏠리며 기운다. AD> BD이면 BC>0이다. 그 쏠림의 방향이 버스 외부에 보이지 않는 어 떤 점 C이다. 보도의 어떤 상점 유리창의 한 점일 수 있다. 버스 진행 방향이 원심력 P라면 구심력은 C이다. 버스 진행 방향은 보이지만 구심력은 보이지 않는다. 그것이 보이는 "실제"의 점 P에 대한 보이 지 않는 "상상"의 점 C이다. C는 D의 짝이다. 마치 알려진 수학적 구 조 ABP에서 모르는 미지수 C를 찾는 방정식과 같다.

사영나비

사영은 화가가 사물을 캔버스에 투영하는 방법이다. 이때 화가가 색의 마술사가 될 수 있는 것은 프리즘의 분광 덕분이다. 〈그림 1-1〉 의 ABPV는 세잔의 원뿔을 삼면으로 깎아 만든 프리즘 뿔이다. 원 뿔-프리즘, 곧 바탕이 삼각형인 삼각뿔(사면체)이 화가가 사물을 보 는 시야의 범위처럼 생겼다. 철로처럼 곧게 뻗은 두 직선 AV와 BV 위에 화가의 눈길이 모이는 제3의 직선 PV의 끝 V가 화가의 소실점

이다. 눈길을 V에 둔 채 삼각뿔의 두 단면 ABP와 ABP′을 자른다고 상상하자. 이때 설명을 되도록 단순하게 하도록 AB는 공유한다고 설정한다. (AB를 공유하지 않아도 상관없다.) 르누아르의 『아르장퇴유 정원에서 그림 그리는 모네(1873)』를 예로 들어보자. ABP가 모네가 두 발을 벌리고 서 있는 삼각형의 모습이고, ABP′은 모네가 적당한 각도를 유지한 채 앞에 놓은 삼각형 이젤-캔버스의 모습에 비유할 수 있다. 이때 P′은 V를 이젤-캔버스로 끌어들여 표현하는 화폭의 소실점이다.

〈그림 1-1〉 프리즘 뿔(삼각뿔)

이 관찰의 핵심은 삼각뿔의 두 단면 삼각형 ABP와 ABP′을 비교할 때 대응하는 꼭짓점을 연결한 세 직선 PP′, AA, BB가 모두 소실점 V에 모인다는 점이다. 그렇다면 대응하는 변 사이의 관계는 무엇일까. 곧 AP와 AP′, BP와 BP′, AB와 AB 사이의 관계. 이것은 도형에 있어서 점(0차원)과 선(1차원) 사이의 관계에 관한 질문이기도 하다. 이 질문을 처음 던진 이가 공예학자-수학자 데자르그이다.

이 질문의 해답을 찾기 위해 삼각뿔을 〈그림 1-2〉의 측면에서 생각해 본다. 이것은 〈그림 1-1〉의 삼각뿔에서 밑변을 공유하지 않는

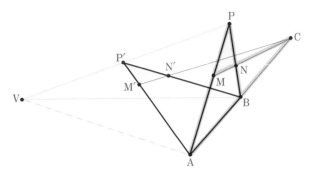

〈그림 1-2〉 화가의 사영나비

두 작은 삼각형 MNP와 M′N′P′을 강조한 것이다. 이때 두 삼각형 MNP와 M′N′P′의 각 꼭짓점을 연결한 PP′, MM′, NN′이 한 점 V에 모이도록 M, N, M′, N′을 정한다. (비유하건대 P′M′N′은 이젤의 상부이고 PMN은 모네의 상체이다.)

이제 대응하는 세 변의 관계를 조사한다. 첫 번째 변 PM의 연장선과 그 대응변 P′M′의 연장선은 A에서 교차하고, 두 번째 변 PN의 연장선과 그 대응변 P′N′의 연장선은 B에서 교차한다. 마지막으로 세 번째 변 MN의 연장선과 그 대응변 M′N′의 연장선은 삼각뿔밖 C에서 교차한다. 투영(사영)으로 보면 첫째, P는 M을 거쳐 A에서 반사한 후 M′을 거쳐 캔버스 P′에 사영한다. 둘째, P는 N을 거쳐 B에서 반사한 후 N′을 거쳐 캔버스 P′에 사영한다.

두 삼각형 ABP와 ABP′이 AC를 몸통으로 삼는 나비의 두 날개처럼 생겼다. 두 삼각형 내부에 작은 삼각형 MNP와 M′N′P′을 나비가 날개를 펼쳤을 때 날개 무늬에 비유할 수 있다. 여기서 MN이 점 P의 시야 범위, M′N′이 점 P′의 시야 범위이다. 캔버스의 범위 M′N′은 화가의 시야 범위 MN의 사영이다. 여기서 보이지 않는 C의

정체가 평면 회화의 핵심이다.

상상의 실제 ADB+C

〈그림 1-2〉에서 대응하는 각 꼭짓점이 한 점 V에 수렴할 때 세 점 A, B, C가 반드시 일직선을 이룬다는 속성은 데자르그의 발견이다. 그 결과 보이는 삼각형 ABP에 대해 보이지 않는 삼각형 AMC가 모습을 드러낸다. 이 관계가 〈그림 1-0〉의 기본 도형이다. 따라서 〈그림 1-0〉은 〈그림 1-2〉의 평면이고 P는 V의 평면 소실점이다. 한편 AN과 BM의 교차점 K에 대해 AN′과 BM′의 교차점 K′이 존재하고 KK′은 V에 수렴한다. K는 V의 입체 소실점이다. 마네 그림의 기본 골격이 〈그림 1-0〉인 한 그것은 평면 그림임을 알 수 있다.

삼각뿔 VABP의 시야에서 보면 삼각형 ABP가 실제이고, 삼각형 AMC의 점 C는 프리즘 뿔 VABP 시야 밖에 있어 보이지 않는 상상의 점이다. 〈그림 1-0〉의 C이다. 곧 보이는 AB와 보이지 않는 C의 관계를 AB+C로 표현할 수 있다. 대상은 거기 있는데 보이지 않는다. (아르장퇴유 자신의 정원에서 그림 그리는 모네나 그 모습을 그림으로 그리는 르누아르 모두 이 사실을 모르는 듯하다.)

허수라고 번역한 상상의 수imaginary number는 존재하는데 보이지 않아서 상상의 수가 되었다. 라디오에서 듣는 목소리의 주인공은 보이지 않으나 실제이다. 지구는 태양을 타원으로 공전한다. 타원에는 두 개의 초점이 있다. 그 가운데 하나가 태양이다. 나머지 초점은 분명 거기 있는데 보이지 않아서 코페르니쿠스도 지구가 태양을 원으로 공전한다고 믿었다. 문제는 보이지 않으나 보이는 삼각형과 짝

이 되게 하는 C의 위치를 어떻게 찾는가이다. 사영기하학의 역할이 여기에 있다.

"상상의 실제"는 "상상을 시각적 경험으로 전환하는 역할이 마네 그림을 이해하는 데 중요하다."라는 애들러Kathleen Adler 비평의 의 포괄적 표현이다.[8] 그것은 또 마네 자신이 말한 "실제가 된 꿈"[9] 및 "상상을 현실에서 형상하는 번역"[10]과 마네 그림을 초기부터 옹호했던 시인 말라르메가 던진 번역에 따라서 "꿈같은 실제" 또는 "매우 상상적인 실제realite toute imaginative"의 느슨하고 약한 표현이다.[11]

마네의 『철로』는 생 라자르 역에 도착한 기차가 수증기를 빼내는 모습이다. 수증기에 가려 보이지 않는 기차의 모습을 말라르메의 제자 발레리가 "부재의 현재"라고 상상의 본질을 꿰뚫어 본 것도 같은 맥락이다.[12] 기차는 거기에 있다. 보이지 않을 따름이다. 보이지 않으므로 보이게끔 하는 데 사영기하학이 필요하다. 모네의 『생 라자르 역 기차의 도착』에 수증기를 빼내는 기차가 보이는 것과 대조된다. 이 책은 이상의 모든 표현을 하나로 합쳐 "상상의 실제"라는 개념으로 마네 평면 그림의 비밀을 밝혀낸다.

〈그림 1-3〉에서 보이는 ABP와 보이지 않는 AMC의 합성체

8 Brombert, *Edouard Manet Rebelin A Frock Coat*, The University of Chicago Press, 1997, p.333.

9 Mallarme, "The Impressionists and Edourd Manet," *The Art Monthly Review and Photographic Portfolio*, September 1876, p.34.

10 Brombert, *Edouard Manet Rebelin A Frock Coat*, The University of Chicago Press, 1997, p.437.

11 각주 36 참조.

12 Brombert, *Edouard Manet : Rebel in a Frock Coat*, The University of Chicago Press, 1997, p.316.

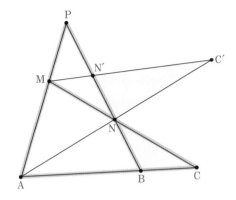

〈그림 1-3〉 화가의 사영나비와 2차원 상상의 실제의 자기 증식

ACNP는 AN이 축이 되는 보이지 않는 스텔스 폭격기 모양이다. 〈그림 1-3〉에서는 P의 기점에서 AB를 밑변으로 삼는 삼각형 ABP 대신 이번에는 C를 기점으로 AM을 밑변으로 삼는 삼각형 AMC를 생각할 수 있다.

그렇다면 같은 논리로 삼각형 ANP에 대하여 또 하나의 보이지 않는 삼각형 AMC′을 생각할 수 있다. AMC′은 AMC와 함께 PA를 몸통으로 삼는 또 하나의 나비 모양이다. 이때 C의 시야 범위는 BN이고 C′의 시야 범위는 N′N이다. C′은 C(상상)의 자기 증식이다.

이때 C′을 B와 연결하면 삼각형 ABC′과 삼각형 ABP는 공통의 밑변 AB를 갖는다. 다시 말하면 C′의 발견으로 AB를 공통 밑변으로 삼는 두 삼각형 ABP와 ABC′이 존재하고 AM을 공통 밑변으로 삼는 두 삼각형 AMC와 AMC′이 존재한다. 그러나 보이는 삼각형은 ABP 하나뿐이다. 나머지는 보이지 않으나 사영기하학의 연역으로 찾은 것이다. 상상은 실제의 추론이다. 그러면 P→C의 관계에서 C→C′을 연역했듯이 C′→C″을 추론할 수도 있을 것이다. C″은 C′(상

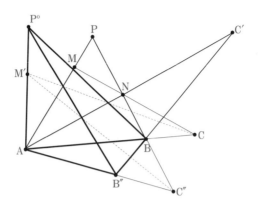

〈그림 1-4〉 화가의 사영나비와 3차원 상상의 실제

상의 상상)의 자기 증식이다.

〈그림 1-3〉은 2차원이다. 빛을 M에 비추면 C는 MN의 그림자이다. 빛이 없으면 보이지 않는 그림자, 곧 상상의 존재가 된다. 이것이 상상의 실제 ABP-AMC 구도의 사영기하학이다. 이것의 3차원이 〈그림 1-4〉의 삼각뿔 P^0ABB''이다. 사면체(삼각뿔)는 플라톤의 다섯 가지 다면체 가운데 하나이다. 플라톤은 불꽃의 모양이라고 보았다. 여기서 C'→C''이 추론된다.

불빛을 P^0A의 모서리에 비추면 그림자가 CBB''C''이다. 이것은 프리즘 P^0ABB''에 입사한 빛이 CC''에 퍼지는 스펙트럼에 비유할 수 있는데 이때 삼각형 AB''P^0에 대한 삼각형 AM'C''의 관계가 새로이 성립한다. 이 관계가 "상상의 실제"이다. 곧 AB''P^0-AM'C'' 구도의 사영기하학이다.

세 삼각형 ABP, ABC', ABC''은 모두 동일 평면에 있다. 마네 그림이 평면인 이유를 두 그림 〈그림 1-3〉과 〈그림 1-4〉의 비교를 통해 알 수 있다. 이것이 가능하게 된 것은 상상의 자기 증식 덕택이다.

〈그림 1-5〉는 〈그림 1-3〉의 특수한 경우이다. 화가의 나비 날개가 정오각형 ABC′PA′의 일부가 되는 경우로 AB＝PC′이 된다. 적당한 소품 A, B, C를 앞에 직선으로 놓고 모델의 배치를 A′, P, C′에 둘 수 있다. 이때 내접하는 이등변 삼각형 ABP에서 밑변과 빗변의 비는 AB：BP＝1：1.62로 황금비이다. 또 AM：AC＝1：1.62이다. 곧 상상의 실제의 ABP와 AMC 모두 황금비 삼각형이다. 앞으로 살필 『발코니』와 『폴리-베르제르의 주점』이 이러한 인물 배치의 대표적인 그림이다.

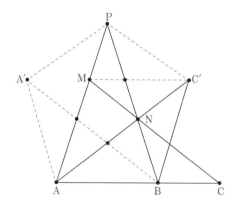

〈그림 1-5〉 화가의 사영나비와 정오각형의 황금비

〈그림 1-5〉의 정오각형 내부에 내접하는 이등변 삼각형의 밑변과 빗변의 비가 황금비이다. 그 내부에도 작은 정오각형이 생기고 그 정오각형 속에 또 하나의 정오각형이 있고, 정오각형의 무한대 연속 계열이 존재한다. 각 대응변의 길이의 비가 황금비로서 피보나치 수열이 된다. 정오각형 구도는 평면에서 황금비가 상징하는 미를 무한대로 표현할 수 있다. 『풀밭의 점심』이 이 구도이다.

ADB+C에서 보이지 않는 상상 C가 왜 중요할까? 첫째, 3차원을 2차원으로 변환할 때 사라지는 P, V, C를 모두 표현하는 방법이다. 보이는 ADB에서 보이지 않는 C를 추론한다. 둘째, 후일의 일이지만 2차원에서 3차원으로 P, V, C를 복구하는 과정에서 입체파의 한 원리가 발견된다. 하나씩 본다.

〈그림 1-2〉와 〈그림 1-3〉은 화가가 3차원의 〈그림 1-1〉을 2차원 평면에 표현하는 날개 무늬가 다른 두 종류의 나비이다. 첫 번째 사영나비의 경우 화가의 시선은 ABP의 P이고 두 번째 상상 나비의 경우 화가의 시선은 AMC의 C이다. 중요한 점은 P와 C가 화가의 소실점 V에서 유도되었다는 사실이다. 이때 하나의 소실점 V에서 데자르그 삼각형 정리가 성립한다.

데자르그 삼각형 정리: 두 삼각형의 각 대응 꼭짓점을 연결한 직선이 한 점에 모이면 두 삼각형의 각 대응변을 연장한 직선의 교차점들은 반드시 하나의 공통 직선상에 놓인다.

데자르그 정리는 점과 선 사이의 관계이다. 곧 0차원이 1차원을 추론한다. 점은 두 직선의 교차이고 선은 두 점의 최단 거리이다. 이때 직선 AB와 직선 MN이 평행하여 만나지 않는다면? 그 대답은 〈그림 1-2〉를 보면 알 수 있다. 꼭짓점이 한 점에 모이는 한두 직선 AB와 MN은 평행일 수 없다. 뒤집어 말하면 두 직선이 평행인 한 꼭짓점은 만나지 않는다. 이에 기초하여 A, P, C에서 원근법을 정의

할 수 있다.

원근법의 정의: 복수의 선이 모이는 한 점의 범위와 또 다른 복수의 선이 모이는 한 점의 범위 사이의 관계이다.

이 만나지 않는 현상이 흥미로운 것은 착각을 설명할 수 있다는 점이다. 철로는 평행하여 결코 만나지 못한다. 달리는 기차를 하늘에서 보면 철로는 언제나 평행하다. 그러나 기차에서 바라보는 시야는 소실점에 모인다고 착각한다. 철로뿐만 아니다. 평행한 모든 소실점에 해당한다. 사영기하학의 핵심이 바로 여기에 있다. 눈의 착각을 무한대 기하학으로 끌어올린 논리이다. 소실점은 사라지지 않는 사라지는 착각이다.

소실점 정리: 사라지지 않는 소실점은 사라지는 착각이다.

데자르그 삼각형 정리에서 상상의 실제는 〈그림 1-6〉의 삼각뿔의 메타 곧 사각뿔(오면체)에서 보면 더 분명하다. 사각뿔은 두 삼각뿔의 합성체인 피라미드이다. 원근법의 정의는 화가의 시야 범위에 관계한다. 이때 범위 MN과 M′N′은 화가의 시야와 어떤 관계일까. 이 질문의 대답은 〈그림 1-6〉의 피라미드 속 육면체 ABNMM′N′B′A′의 단면 MNN′M′에 있다. 육면체는 3차원이다. 이 3차원 육면체를 보는 방법은 최소 C, P, V의 세 시각이다. 이때 P와 V를 연결한 VABP가 〈그림 1-1〉의 삼각뿔 VABP이고 ABP가 그 단면이다. C가 삼각뿔 VABP 밖에 있음이 확인된다. V를 소실점으

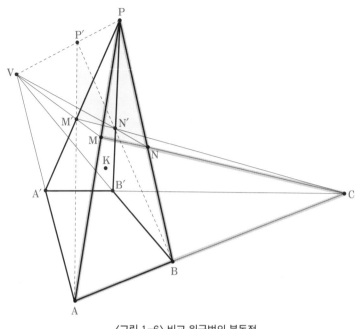

〈그림 1-6〉 비교 원근법의 부동점

로 정하면 C가 보이지 않고, 반대로 C를 소실점으로 잡으면 V가 보이지 않는다. 기본 도형 〈그림 1-0〉이 〈그림 1-6〉의 평면이고 점 K가 입체임을 알 수 있다.

육면체 ABNMM′N′B′A′을 최소한 C, P, V의 세 측면에서 보는 이는 조각가나 건축가이다. 그러나 이것을 2차원 평면에 그리는 화가는 세 측면을 모두 담을 수 없어서 보통 시선 P를 하나의 소실점 V에 잡고 원근법으로 그리므로 C가 빠진다. 이때 눈동자는 카메라 렌즈와 달리 고정되어 있지 않고 계속 움직인다. 그렇더라도 세 개의 피라미드 PA′B′BA, CA′M′MA, VABNM이 공유한 육면체 ABNMM′N′B′A′의 완전한 모습을 그대로 모두 담기가 어렵다. 그렇다고 이 비교 원근법을 무시한 그림은 진정한 원근법을 지켰다고

말할 수 없다. 질문은 어떻게 2차원 평면에 C, P, V의 3차원 시각을 빠짐없이 표현하는가. 이 질문은 평면 그림의 핵심적 질문이며 동시에 입체로 넘어가는 관문의 단서이다.

3차원 육면체를 2차원으로 보는 메타 방식은 두 가지이다. 첫째, 육면체를 자른 단면을 보는 방식이다. 그러나 피라미드를 육면체로 자르는 방법은 세 측면뿐만 아니고 무한개이다. 따라서 화가가 V에서 피라미드의 단면을 보는 방법도 무한개이다. 〈그림 1-6〉에서 C에 관한 상상이 그의 핵심이다. 일반화하면 단면의 합성이 적분이고 단면의 기하학은 미분기하학이다.

둘째, 육면체의 그림자를 보는 방식이다. 그 기하학이 사영기하학이다. 피라미드의 바탕은 정사각형이다. 평행선은 하늘에서 보면 소실점을 가질 수 없으나 지상에서 보면 평행한 철길처럼 소실점을 가지게 된다. 〈그림 1-6〉의 PABB′A′은 지상에서 보았을 때 소실점을 가진 피라미드와 그 그림자이다. 그림자는 글자 그대로 그림이다. 멀리 바닥에 늘어진 그림자 끝이 소실점이다. 그것의 실제는 수직으로 서 있어 그림자의 측면 V에서 올려다보면 소실점이 꼭대기 P에 있다. 평면 원근법의 원리이다.

평면 원근법으로 〈그림 1-6〉의 3차원 육면체 ABNMM′N′B′A′을 V의 시각에서 볼 때 2차원 평면 사각형 ABNM은 VABNM에서 자른 단면이다. 그의 소실점은 P이고 ABP는 그의 삼각형이다.

부동점

이때 〈그림 1-6〉의 피라미드에서 K점의 정체보다 더 중요한 것

은 없다. (피라미드 부동점) 중간에 잘린 또 하나의 단면 A′B′N′M′도 2차원 평면 사각형이다. V로 가깝게 향할수록 잘린 단면의 사각형은 좁아져서 마침내 V 자신의 한 점이 된다. 말하자면 사각형을 이룬 네 개의 꼭짓점이 하나로 모인다. 이때 K가 2차원에 투영된 한 점이 V라는 것을 알 수 있다. 같은 논리를 다른 방향에서 적용하면 2차원에 투영된 K가 P이다. 또 다른 제3의 방향에서 2차원에 투영된 K는 C이다. 다시 말하면 K는 P, V, C의 입체적 핵이다. K는 3차원 육면체 ABNMM′N′B′A′의 입체 소실점이다. 이 육면체를 평면 ABP에서 표현한 〈그림 1-0〉의 고정점 K가 그것이다. 곧 A′N, M′B, B′M, N′A가 입체적으로 교차하는 중심이 K이다. 3차원 육면체 ABNMM′N′B′A′의 고정점 또는 부동점이다.

3차원의 고정된 사물을 여러 시선에 일치시키는 기하학이 사영기하학이다. 원근법의 일반균형이다. 사영기하학의 원리는 차원을 넘나들며 사물을 관찰할 때 사물의 변하지 않는 속성을 사영하는 시각이다. 데카르트의 해석기하학과 달리 좌표가 없는 기하학이다. 화가가 〈그림 1-6〉의 육면체를 평면 원근법으로 V에서 볼 때 2차원 모습이 단면 ABNM에 불과하나 육면체의 변치 않는 속성을 모두 담으려면 P와 C의 시선도 빠뜨릴 수 없다. 곧 "실제와 상상"이 공존하도록 추론하는 것이다. P를 실제 소실점으로 삼으면 C는 보이지 않는 상상의 소실점이 된다. 이것이 평면을 표현하는 또는 바라보는 메타의 시선이다.

〈그림 1-6〉에서 또 하나의 2차원 단면 사각형을 생각하자. 육면체에서 마주 보는 두 변 AB와 N′M′을 대각선으로 자른 단면 ABN′M′이다. 그의 소실점이 P′이다. 그러면 삼각형 ABP와 AB를

공유하는 삼각형 ABP′이 존재한다. 이것은 P 이외의 P′의 시선이다. 이것이 〈그림 1-2〉의 삼각뿔의 단면인 나비 삼각형이다. 삼각형 ABP는 사각형 ABNM과 삼각형 MNP의 합성이고 삼각형 ABP′은 사각형 ABN′M′과 삼각형 N′M′P의 합성이다. VPP′이 〈그림 1-1〉에서 삼각뿔 VABP의 한 변에 해당한다.

상상의 실제의 조건

몽주의 영향력으로 사영기하학은 유럽 각국의 교육기관에 퍼져나갔다. 스위스에서도 사영기하학을 교육한 증거가 아인슈타인의 성적표에서 발견된다. 그는 고등학교와 대학에서 사영기하학을 수강하였다.[13] 당시 과목 이름이 화법기하학Darstellende Geometrie이었다. 화법기하학이란 이름 그대로 그림에 기초가 되는 기하학이다. 몽주가 저술한 책 제목이 『화법기하학Geometrie Descriptive(1795)』이고 이를 계승한 그의 제자 퐁슬레가 쓴 책 제목이 『도형의 사영적 성질에 관한 이론Traite des proprietes des figures(1813)』이다. 사영기하학에 관한 1913년 아인슈타인의 필기 노트scratch notebook도 남아있다.[14] 그것이 〈그

13 ⓒHebrew University of Jerusalem, Israel, Albert Einstein Archives, AEA 3-013, pp.49-50 ; Klein et. al.(eds.), *The Collected Papers of Albert Einstein, Volume 3: The Swiss Years : Writings, 1909-1911*, Princeton University Press, 1993, p.588.

14 T. Sauer & T. Schütz, "Einstein on Involution in Projective Geometry," *Archive for History of Exact Sciences*, Jan. 2021. 사영기하학의 기본 ADB+C의 필기를 검토한 논문의 저자는 이 필기가 아인슈타인이 1913년 3월 27일 파리에서 개최된 물리학회(Societe de physique)에서 행한 강연에서 만난 물리학자 진 페린(Perrin), 폴 랑게빈(Langevin)과 나눈 대화와 관련 있다고 추측했다. 필기 노트에는 사영기하학의 기본 도형과 파스칼 육각형이 그려져 있다. 대화는 브라운 운동과 자기력에 관한 문제였다. 사영기하학은 다차원의 양자역학에 중요한 기하학이다. Robbin, *Shadows of Reality*, Yale

림 1-0〉이다. 오늘날 다차원 회화에 널리 쓰인다.

피라미드의 반쪽 삼각뿔인 〈그림 1-1〉의 두 평면 나비 삼각형 ABP와 ABP′ 사이의 관계를 3차원의 XYZ 좌표에 표현한 것이 〈그림 1-7〉의 삼각뿔 VABP이다. 두 삼각형 ABP와 ABP′은 ABC 를 공유하여 데자르그 삼각형 정리를 준수한다. 이것을 요약한 것 이 〈그림 1-2〉의 나비 삼각형이다. 이때 사각형 ABMN은 XZ 평면 에서 화가의 눈이 포착한 육면체의 단면이고 이에 대응하는 사각형 ABM′N′은 화가가 XY 평면(캔버스)에 그린 육면체의 단면이다. 〈그 림 1-7〉의 V는 육면체 VABP의 많은 소실점 가운데 하나이고 MN 은 화가의 시야 범위이며 이에 대응하는 캔버스 상의 시야 범위가 M′N′이다.

〈그림 1-7〉에서 삼각형 PMN과 삼각형 P′M′N′의 각 대응 꼭짓 점을 연결한 직선은 V에 수렴한다. 곧 PP′, MM′, NN′은 V에 모인 다. 동시에 두 삼각형의 각 대응변인 PM과 P′M′은 A, PN과 P′N′ 은 B, MN과 M′N′은 C에서 교차하며 A, B, C는 일직선이 된다. 비유하자면 ABC는 나비 몸통, ABP와 ABP′은 두 날개, MNP와 M′N′P′은 날개 무늬이다. 이것이 퐁슬레 삼각형 이중정리이다.

본원정리: 두 삼각형에서 대응하는 꼭짓점이 한 점으로 수렴하면 대응하는 변의 교차점들은 직선을 이룬다.
쌍대정리: 두 삼각형에서 대응하는 변의 교차점들이 직선을 이루 면 대응하는 꼭짓점은 한 점으로 수렴한다.

University Press, 2006, Ch.8. 오늘날 다차원의 예술에 사영기하학은 필수적 수단이다.

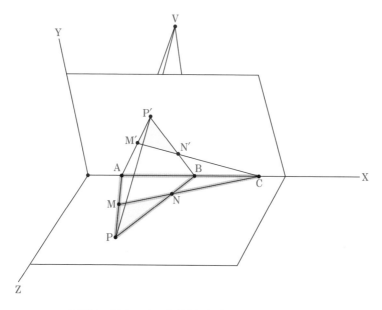

〈그림 1-7〉 XYZ 좌표상의 퐁슬레 삼각형(예: 접이식 카드)

데자르그가 발견한 것이 본원정리이고 퐁슬레가 러시아 포로 수용소에서 발견한 것이 쌍대정리이다. 퐁슬레 이중정리는 그 역도 성립시키는 필요충분조건이다. 이것이 유명한 사영기하학 이중정리 이다.

〈그림 1-7〉은 〈그림 1-2〉를 XYZ 좌표에서 표현한 것이다. 두 삼 각형 ABP와 ABP′은 다이아몬드 형태이다. 공통 직선 ABC는 화가 와 캔버스가 만나는 발밑 밑선이다. 또는 ABC는 접혔다가 좌우 상 하로 펼친 생일카드의 접힌 부분에도 비유할 수 있다. 생일카드를 완 전히 접으면 두 회색 부분은 곧 PMN과 P′MN은 겹친다. 이 펼친 생일카드에서 한쪽 XZ 좌표만 떼어놓고 보는 평면이 화가의 시야이 다. 그것이 〈그림 1-7〉의 두 삼각형 ABP와 AMC이다. 이것이 앞에

서 미리 선보인 사영기하학의 기본 도형인 〈그림 1-0〉이다.

〈그림 1-0〉에서 AN과 BM이 교차하는 K는 〈그림 1-6〉의 3차원 육면체의 공통 중심 K가 평면 ABP에 투영된 점이다. 곧 V가 2차원 ABP에 투영된 곳이다.

이곳이 육면체를 모두 고려하는 화가의 시선이 모이는 중심이다. C는 AB와 MN이 만나는 곳인데 화가가 P로 삼각형 ABP를 정의하면 삼각형 AMC는 그림자처럼 자동으로 따라온다. 이때 P가 선택된 "실제" 소실점이라면 C와 V는 그의 감추어진 짝 그림자 또는 "상상" 소실점이 된다. 그 역도 성립된다. 그림을 그리는 화가의 눈동자는 두 날개로 나는 나비이다.

앞서 보이지 않는 C의 중요성을 말했다. 그렇다면 C를 찾는 방법도 알아야 한다. 데자르그가 발견한 것이 평면 그림 비밀의 본질, 곧 V, P, C가 모두 포함된 한 쌍의 나비 삼각형이다. 그를 계승하여 PK의 연장선이 AB와 만나는 D에서 CA:CB=DA:DB를 증명한 수학자가 퐁슬레이다.

퐁슬레 사영 비례 정리: 삼각형 ABP의 밑변 AB에서 상상의 실제 ADB+C는 AC:CB=AD:DB를 만족하는 C와 D에 의해 정의된다.

〈그림 1-0〉의 A, D, B, C 가운데 "공역共域" AB의 D는 C의 "사영 조화 짝"이다. 삼각형 ABP는 밖의 도움 없이 D를 포함하고 있다. 이 비례 정리가 중요한 것은 ADB로 C를 찾는 공식이기 때문이다. 마침내 보이는 ADB로 보이지 않는 C를 찾아내는 방법을 알게 된 것이다.

종합하면, 보이지 않는 C가 존재하는 조건은 세 가지이다. 첫째, 데자르그 정리, 둘째, 퐁슬레 이중정리, 셋째, 퐁슬레 비례 정리이다 (상상의 실제의 조건).

입체의 관문

이제 마네의 평면에서 시작한 논의를 피카소의 입체로 확장시킬 단계에 왔다. 앞서 공언한 대로 이 작업을 통하여 마네가 보이면 피카소가 보인다. 무수히 많은 소실점 가운데 P 하나를 선택했을 때 쌍둥이 삼각형이 〈그림 1-8〉이다. 곧 〈그림 1-8〉은 〈그림 1-6〉의 평면인데 〈그림 1-6〉에서 V를 P의 우측에서 본 경우이다. 그 결과 〈그림 1-8〉의 PP′VA는 〈그림 1-6〉의 PP′VA이다. 〈그림 1-8〉의 VAB는 〈그림 1-6〉의 VAB이다. 〈그림 1-8〉의 PAB는 〈그림 1-6〉의 PAB이다. 〈그림 1-8〉의 P′AB는 〈그림 1-6〉의 P′AB이다. 따라서 〈그림 1-8〉은 그 자체가 이미 평면에 표현한 다면의 입체 〈그림 1-6〉이다. 〈그림 1-8〉의 VBAP는 〈그림 1-1〉의 삼각뿔 VBAP인데, 이 프리즘 뿔에서 두 개의 단면이 ABP와 ABP′이었다. 이때 두 개의 삼각형 ABK와 MNG′의 꼭짓점을 연결한 세 직선은 P에 수렴하고 두 삼각형의 대응하는 변은 각각 C, C′, C″에서 만나서 일직선을 이룬다(퐁슬레 이중정리).

이 현상을 다르게 설명하면 P가 화가의 시야 AB가 선택한 소실점이라면 ABP는 실제 삼각형이다. 이것에 AN을 중심으로 빛을 쏘았을 때 그 그림자가 ANP가 된다. 다시 삼각형 ANP가 가시적 실체처럼 AM에 빛을 비추면 삼각형 AMC′이 그 그림자가 된다. 같은

논리로 삼각형 AQP에 PMC″이 그 그림자이다. 그러나 이들 삼각형은 볼 수 있는 실체가 아니다. 상상이고 허상이다. 따라서 삼각형 AMC는 삼각형 ABP의 그림자이며 P가 "실제" 소실점이라면 C, C′, C″은 "상상" 소실점이다. 그 역도 성립된다. 이러한 현상이 상상의 실제, 또는 실제의 상상이다.

같은 논리로 이번에는 삼각형 ABP′이 MC와 교차하는 M′과 N′[표시하지 않음]에서 두 삼각형 AMM′과 BNN′이 형성되는데, 여기에 퐁슬레 이중정리가 성립하여 각 꼭짓점은 C에 수렴하고 대응하는 각 변의 교차점 P, P′, P″은 일직선이 된다. [그림에서는 C=P″이다.] 여기서 삼각형 ABP와 ABP′이 〈그림 1-1〉의 나비 삼각형이다. AB를 공유하는 ABP와 ABP′은 삼각뿔 VBAP의 단면이다. 다시 말하면 보이는 소실점 V 하나와 보이지 않는 여러 소실점이 공존하고 있음을 알 수 있다.

퐁슬레 이중정리는 3차원 육면체를 2차원에 표현할 때 P와 C 이외에 V가 반영되는 것도 보장한다. 그것이 K이다. 곧 K에서 여섯 개의 점 P, P′, P″, C, C′, C″이 방사되니 K가 V, P, C의 2차원 표현이다. 이렇게 볼 때 〈그림 1-8〉의 단면 ABNM은 평면 그림이지만 세 가지 시각 C, P, V를 모두 포함하고 있음을 알 수 있다. 차원 변환에도 변치 않는 속성이다.

이처럼 〈그림 1-8〉의 ABP는 퐁슬레 삼각형 AMC를 성립시키고 이어서 같은 논리로 ANP-AMC′에서 한 쌍의 나비 삼각형을 생성하고, AQP-PMC″에서도 한 쌍의 나비 삼각형이 발생한다. 연속해서 무한하게 발생한다. 곧 C→C′→C″의 연역이 가능한 것처럼 C→C′→C″→…∞도 논리적으로 가능하다.

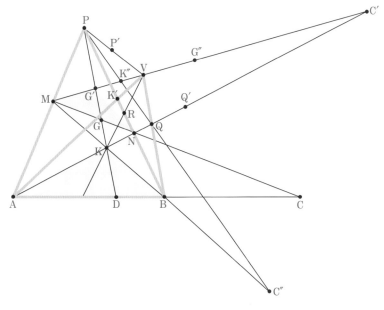

〈그림 1-8〉 퐁슬레 사영 삼각형 ABP의 상상의 실제의 다면성과 그 적용
(예: 피카소의 『아비뇽의 아가씨들』)

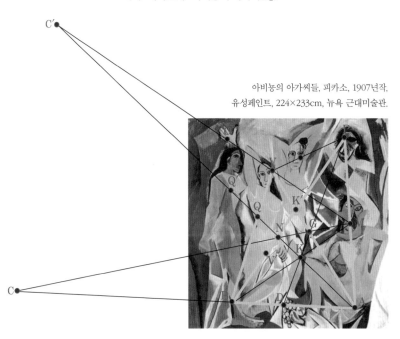

아비뇽의 아가씨들, 피카소, 1907년작,
유성페인트, 224×233cm, 뉴욕 근대미술관.

상상의 실제 무한 정리: 하나의 실제 삼각형에 대해 무한개의 상상 삼각형이 존재한다(상상의 무한 자기복제).

이것은 이미 입체파 그림의 하나의 기본 골격이 된다.[15] 나비 삼각형의 행렬이 무한대인 것은 피라미드에서 육면체를 자르는 단면이 무한하기 때문이다. 이에 따라 무한의 단면에서 무한개의 소실점이 발생한다. 나비 삼각형에는 선택한 소실점 하나에 무한개의 상상 소실점이 감추어져 있음을 알 수 있다. 말을 바꾸면 소실점 하나를 선택할 때 무수히 많은 소실점은 감추어지나 그림자를 남기므로 찾을 수 있다. 삼각형 피라미드가 만드는 무한개 그림자에 비유할 수 있다. 이것이 다면의 물체를 평면에 표현하는 하나의 원리이다.

사영기하학이 드러내는 〈그림 1-8〉의 다면성은 이미 입체파 그림의 한 형태로써 피카소의 『아비뇽의 아가씨들』의 구도를 설명할 수 있다. 최초의 사영기하학적 해설이다.

〈그림 1-8〉의 좌우를 바꾸어 피카소의 평면 그림 『아비뇽의 아가씨들』에 대입하여 비교한다. 첫째, 피카소의 그림에서 우측 아가씨의 얼굴이 P, 그 옆이 P′, 키 작은 아가씨 V를 거쳐 좌측 아가씨가 어울리지 않게 높이 들어 올린 손이 G″이다. G″과 V를 연결한 직선의 우측 연장선이 우측에 쪼그려 앉은 아가씨의 얼굴과 만나는데 M에 해당한다. 피카소의 그림에 아가씨 V의 다리 하나가 괴이한데 이유가 있을 것이다. M에서 시작한 직선이 이 다리의 직선을 통째로 통과한

15 이 방법만이 입체파 회화의 원리는 아니다. Henderson, *The Fourth Dimension and Non-Euclidean Geometry in Modern Art,* Princeton University Press, 1983을 참고.

발이 B이다. 우측의 P와 M을 연결한 직선이 쪼그려 앉은 아가씨 M
의 하부와 만나는 곳이 A이다. 이로써 삼각형 ABP가 드러났다.

둘째, 아가씨 V의 음부 V'은 세로선에서나 가로선에서나 동일하
게 황금비이다. PP'V의 연장선과 AB의 연장선이 만나는 곳이 C인
데 그림의 좌측 밖이다. 삼각형 AMC가 형성된다.

셋째, 삼각형 ABP에서 P와 B를 연결한 직선은 V 여인의 음부
V'을 통과한다. 이것은 우연이 아닌데 피카소가 (앞으로 설명할 마
네를 따라서) 모델의 음부를 단서로 사용했음을 알 수 있다.

넷째, 과일은 D에 해당한다.

다섯째, 2차원의 기본은 선, 3차원의 기본은 면, 4차원의 기본은
적이니, 곧 입방체이다. 아가씨들 가슴을 보면 좌측 아가씨 V의 선
에서, 중간 아가씨 P'의 어정쩡한 삼각면을 거쳐, 우측 아가씨 P의
것은 사각 면으로 처리하였다. 마지막으로 쪼그려 앉은 아가씨 M은
얼굴을 180도 돌린 모습으로 4차원을 예고하여 『칸바일러의 초상』
으로 넘어가면 캔버스가 입방체 투성이 된다. 이상한 코는 아프리카
가면에서 빌려온 것이라 하는데 구도와 아무 상관이 없다.

여섯째, 쪼그려 앉은 아가씨의 모습은 고야의 『앉은 거인』을 떠
올리게 하는 한편, 과일의 구도와 함께 마네의 『풀밭의 점심』의 누
드여인과 과일의 구도를 연상시킨다. 이것이 "피카소는 마네의 『풀
밭의 점심』을 떠올리면서 대상을 앞뒤가 아니라 위아래로 배열하였
다."의 인용문의 내용이다.

일곱째, 이제 그림 밖의 C와 C'의 정체에 대해 알아보자. 이 그
림에 앞선 피카소의 스케치를 보면 좌측 아가씨 자리에 가방을 안
은 남성이 입장하고 있다. 이 홍등가를 찾아온 고객이다. 그는 선원

이다. 이보다 먼저 찾아온 선원은 GK에 앉아 있다. 피카소는 이 선원들을 최종본에서 없애 버렸다. 그들의 자리가 그림 밖의 C와 C′이다. 여기서 C′은 AK의 연장선과 MV의 연장선이 만나는 점이다. 따라서 C와 C′은 홍등가를 찾는 보이지 않는 상상의 실제적 고객이다. (이후 피카소의 작품은 이 방식 이외에 다양한 방식으로 발전한다. 곧 〈그림 1-8〉은 본격적 입체파 그림의 초보 관문이다.)

여덟째, 마티스의 『음악(1910)』도 같은 구도이다.

이상으로 피카소의 『아비뇽의 아가씨들』은 P, V, C의 3차원에 C′이 추가되어 평면에서 4차원을 표현한 작품이다.

파스칼 육각형

데자르그가 평면 그림 비밀의 본질을 밝힐 수 있었던 것은 파푸스의 덕택이다. 〈그림 1-0〉의 기본 도형을 다시 보면 퐁슬레 사영 삼각형 ABP가 파푸스의 육각형 정리에서 유래된 역사를 짐작할 수 있다. 두 직선 AB와 MN 사이에 점의 이동이 A→G→B→M→D→N→A의 출발점으로 회귀하며 AG와 MD가 K′에서 교차하고, AN과 BM이 K에서 교차하며, DN과 GB가 K″에서 교차하여 세 교차점 K′, K, K″은 파푸스 직선을 이루고 그 연장이 직선 CH이다. 이때 ABK″NMK′이 파푸스 육각형이다. 파푸스 육각형은 허리가 잘록한 모래시계의 모습이다. 『풀밭의 점심』에서 찾아볼 수 있다.

같은 논리로 〈그림 1-8〉에서 두 직선 AP와 C′C″ 사이에서 점의 이동을 보면 A→C′→M→C″→P→C→A의 경로를 거쳐 출발점으로 회귀한다. 이때 중간의 교차점 B, Q, V는 AP와 C′C″ 사이의 파푸

스 직선이고 ABC″C′VP는 파푸스 육각형이다. 지도에서 세 직선 도로 AP, BV, C′C″이 세 지점에서 여섯 개의 소로로 연결된 모습이다.

두 도로 AP와 CC″ 사이가 너무 멀어 중간에 제3의 도로 BV를 신설할 수 있다. 여기서 또 하나의 파푸스 육각형이 발견된다. 두 직선 PA와 BV에서 A→V→M→B→P→Q→A의 여섯 개의 점을 돌아 회귀할 때 세 개의 교차점 K, K′, K″이 파푸스 직선이다.

파푸스 육각형은 두 개의 직선 사이의 현상이다. 곧 직선 AP 상에 세 점 A, M, P와 직선 BV 상에 세 점 B, Q, V가 만드는 육각형에서 교차하는 세 점 K, K′, K″이 일직선이 된다. 그러나 두 직선 외부에도 생길 수 있으니 C, C′, C″이 만드는 일직선이다.

두 개의 직선 AP와 BV가 한쪽이 합쳐져 P=V이면 삼각형 ABP가 된다. 이에 대하여 파스칼은 두 직선의 양쪽 끝이 합쳐져 타원이 될 때 한쪽의 세 점과 다른 한쪽의 세 점이 만드는 내접하는 육각형에서도 동일 현상을 발견하였다. 파스칼 육각형이 만드는 세 점의 일직선(파스칼 직선)이 타원 내부뿐만 아니라 타원 외부에도 발생할 수 있다. 『발코니』에서 볼 수 있는 구도이다.

피라미드

사영기하학에 관한 데자르그의 업적은 사장되었다가 170년 후 프랑스 수학자-공학자 몽주가 재발견하였다. 몽주는 나폴레옹 이집트 원정에 학술조사단을 이끌고 대표로 참여하였다. 나폴레옹의 피라미드 전투도 보았고 귀국해서 이집트학 연구소 설립에 관여했으며 이집트위원회 위원장이 되었다. 그가 피라미드를 처음 보았을 때

그 수학적 구조와 자신이 발견한 사영기하학의 관계를 생각했을까? 그의 머릿속에 〈그림 1-6〉처럼 피라미드 PABB′A′ 앞에 스핑크스 C가 떠올랐을 것이다. 곧 ADB+C의 구도.

　마네 시대는 프랑스에서 이집트에 관한 관심이 최고조에 달한 때였다. 나폴레옹의 이집트 원정-피라미드 전투의 승리-로제타스톤의 발견-샹폴리옹의 고대 이집트 문자 해독-마리에트의 사카라 망자 사원 발견-마리에트의 카푸레 스핑크스 사원 발견-레셉스의 수에즈 운하 건설 등으로 이어지는 프랑스의 이집트 열광과 함께 루브르에는 이집트 고대 유물 수장품이 쌓여갔다. 경쟁자인 영국과 독일이 이집트에 항의할 정도였다. 이만하면 일단 루브르의 나폴레옹 광장에 피라미드가 있을 만도 하겠다. 이와 달리 에펠이 프랑스 혁명 1백 주년 기념탑(에펠탑)을 세우려 할 때만 해도 반대가 심했다. 소설가 모파상은 에펠탑을 보기 싫어서 탑이 안 보이는 에펠탑 안의 쥘베른 식당에서 밥을 먹었다. 에펠이 어이없어 하며 말했다. "파리에 이집트 피라미드를 세우려는 데 대한 열광은 어디로 갔나?"

　마네 당시에는 기자의 대피라미드 곁의 스핑크스는 어깨까지만 지면에 나와 있었다. 마네 그림에 대해 비판적이었던 화가 제롬이 그린『스핑크스 앞의 나폴레옹』이 당시 사정을 말해준다. 가장 오래된 사진은 머리만 보여준다. 스핑크스를 완전히 파내고 스핑크스 사원을 발견한 이가 마리에트였다.

　제도사였던 마리에트는 루브르의 위촉을 받아 이집트 방문 중에 베두인이 안내한 사카라Saqqara 사막에서 모래에 묻힌 스핑크스의 두상을 보고 그 근처에 피라미드 단지가 있으리라 짐작했다. 피라미드 대신 사막에 묻힌 망자의 사원을 발견한 제도사가 이집트 학자로

변신하는 계기가 되었다. 그에게 스핑크스는 피라미드의 안내자며 수호자였다. 〈그림 1-0〉에서 삼각형 ABP와 상상의 C의 관계이다.

기자에는 두 기의 대피라미드와 한 기의 스핑크스가 있다. 쿠푸 피라미드와 그의 아들 카푸레 피라미드이다. (손자인 멘카우레 피라미드는 작다.) 카푸레가 쿠푸보다 약간 작지만 커 보이는 건 지대가 높기 때문이다. 스핑크스의 기반은 파묻힐 정도의 그 높이만큼 낮다. 기자의 모든 피라미드 입구는 북향이고 스핑크스는 동쪽을 바라보고 있다.

하늘에서 볼 때 스핑크스는 쿠푸 피라미드의 정사각형 대각선을 따라가면 남동쪽 끝에 있어서 쿠푸와 카푸레와 스핑크스는 삼각형을 이룬다. 하지 때 태양은 쿠푸와 카푸레 중간에서 스핑크스를 비춘다. 피라미드는 지면의 어느 방향에서 보아도 삼각형이므로 밑변의 연장선 끝에 있는 스핑크스 머리의 방향과 일치하지 않는다.

그러나 〈그림 1-6〉의 피라미드를 평면으로 보기 위해 어떻게 자르느냐에 따라 C의 위치는 달라진다. 가령 A′B′MN로 자르면 C는 위로 올라간다. 다시 말하면 피라미드를 평면으로 표현하는 방법이 무한개이고 C의 위치도 무한개이다.

〈그림 1-6〉의 사각뿔을 쿠푸 피라미드라 보면 서쪽에서 바라본 2차원 단면이 〈그림 1-8〉이고 이를 간추린 것이 〈그림 1-9〉이다. 곧 〈그림 1-9〉는 〈그림 1-8〉에서 두 삼각형 ABP와 ABV를 가져온 것으로 〈그림 1-9〉의 피라미드=〈그림 1-8〉=피카소의 『아비뇽의 아가씨들』=〈그림 1-6〉의 등호관계이다.

서쪽에서 바라본 쿠푸 피라미드가 ABP라면 스핑크스는 C′에 해당하고 카푸레 피라미드는 C″에 위치한다. 그러나 지면에서 보면

쿠푸 피라미드 ABP와 스핑크스 C'은 동일 위상이다. 따라서 평면
의 지면 높이에서는 C'=C이다. 이때 스핑크스의 모습은 후면이다.
삼각형 ABV의 중앙선이 K를 통과할 수 있게 그렸다. 〈그림 1-9〉는
〈그림 1-8〉에 쿠푸 피라미드 단면을 겹쳐 실은 것이다. 보다시피 일
치한다.

　　정남의 통풍 입구는 정남 삼각형 중앙 높이에 있다. 정북의 입구
L은 지면과 가깝다. 내부에 석관sarcophagus이 있는 파라오 방의 위
치 K는 중앙에서 벗어나 남쪽이다. K는 피라미드의 부동점＝핵이다.
그 아래 여왕의 방 Q와 지하 방 S가 정중앙에 있는 것과 대조된다.
왜 그랬을까? 이 질문을 한 이가 없는 것으로 안다. 이것이 단서이

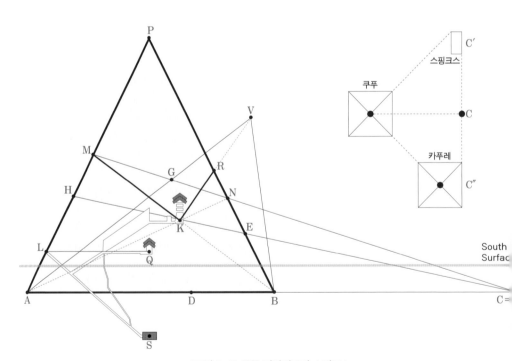

〈그림 1-9〉 쿠푸 피라미드와 스핑크스

다. 상상의 실제 때문이라는 것이 이 책의 가설이다. 실제는 태양신 파라오이고 상상은 지하에 파묻혔던 스핑크스이다. 스핑크스는 비밀의 대명사이다.

이 책의 가설에 따르면 K는 피라미드 내부의 입체 소실점이다. 〈그림 1-6〉의 피라미드의 부동점 K와 같다. C에서 보았을 때 삼각형 ABP를 직선 NM이 관통하는 모습을 구상할 수 있다. 이때 AN과 BM이 교차하는 지점 K가 파라오의 방이다. N이 M보다 낮으므로 파라오 방의 위치는 남쪽으로 치우칠 수밖에 없다. MK와 KR은 통풍구다. MK의 각도는 32도이고 KR의 각도는 45도이다.

석재를 운반하는 HC의 E는 경사로가 피라미드와 만나는 지점이다. 그 높이는 하늘에서 보았을 때 피라미드를 허리에서 자른 사각형 단면이다. 여기에 장방형의 기초를 깔고 그 위에 파라오의 방을 만들었다. A→G→B→M→D→N→A로 회귀하면서 만드는 세 개의 교차점(파푸스 직선) 가운데 E와 K 사이에 존재하는 하나의 삼각점의 높이다. 그 이상 나머지 높이는 경사로를 해체한 후 그 석재를 내부 나선형 경사로로 운반하여 쌓았을 것이다.[16] 〈그림 1-9〉의 두 삼각형에서 V는 P가 드리우고 내려다보는 상상의 그림자이다.

이번엔 카푸레 피라미드를 보자. 정서에서 본 카푸레 피라미드는 쿠푸 피라미드의 C″의 위치이고 내부가 단순하다. 스핑크스 C′의 머리는 동향이다.

〈그림 1-9〉처럼 스핑크스는 피라미드보다 지대가 낮다. 정서에

16 Jean-Pierre Houdin, *Khufu: The Secrets Behind the Building of the Great Pyramid*, Farid Atiya Press, 2006.

서 보았을 때 삼각형 ABP의 밑변 AB의 연장선 끝 C에 스핑크스가 앉아있어 AB+C를 조성한다. 춘분에 석양의 지점에서 보면 석양-AB-C는 일직선을 이루어 C에서 보았을 때 카푸레 경사에 걸린 석양을 반쯤 볼 수 있다. 쿠푸의 건설 방식을 따랐다면 C에서 시작한 경사로가 피라미드의 40미터 높이에서 단면을 EH로 자르고 지나가며 삼각형 AMC를 이룬다. 두 삼각형 ABP와 AMC가 〈그림 1-0〉의 모습이다.

〈그림 1-9〉에서 피라미드 첨단 상석 P는 태양신 파라오이다. C가 태양이 떠오르는 동쪽의 지평선을 영원히 바라보고 있다. 춘분이 지나 어느 오후에 태양-피라미드 첨단 상석-스핑크스 머리가 일직선이 되어 피라미드 첨단 상석 P의 그림자가 정확하게 스핑크스 머리 C를 덮친다. 자신의 숭배자 V가 영원토록 자신을 바라볼 때 피라미드의 지하 내부 금지구역인 파라오의 방에 들어가지 않고도 자신의 무덤인 줄을 알게 하는 방법이 피라미드 밖에 스핑크스 C와 함께 사원을 건설하는 것이리라. 발굴 시 발견된 카푸레의 전신 청동상이 사자 보좌에 앉아있는 것으로 보아 사자의 몸통에 지면에 드러난 스핑크스의 얼굴이 피라미드 주인인 카푸레의 초상이라고 추정하지만 반대의견도 만만치 않다. 어쨌든 스핑크스를 보면 피라미드의 주인을 짐작할 수 있게 낮은 지대에 있는 통돌에 만들었다. 그리고 보이지 않은 낮은 곳에 자신의 사원을 만들었다고 추정한다.

피라미드 정점의 첨단 상석 P가 파라오이고 스핑크스 머리 C는 그의 초상이고 그 아래 지하에 스핑크스 사원이야말로 상상을 불허하는 성소이다. 태양에서 보았을 때 첨단 상석은 실제이고 스핑크스 머리는 그림자이다. 보이지 않는 삼각형 AMC의 스핑크스이건 그전

통돌이었건 보이는 피라미드 삼각형 ABP 정상인 파라오의 "상상의
실제"이다. 곧 〈그림 1-9〉에서 실제는 보이는 피라미드의 ABP뿐이
고 나머지는 발굴하기 전에는 보이지 않던 상상의 존재였다. 스핑크
스는 상상의 동물답게 상상의 대명사가 되었다.

쿠푸 피라미드의 밑변과 빗변의 각이 51도 50분 40초이다.[17] 황
금비의 각도이다. (정확한 황금비는 51도 49분 38초.) 쿠푸 피라미드
의 밑면 정사각형 사변의 길이와 높이의 비가 6.28로 원주율의 2배
이다.

고대 이집트인은 그리스인보다 훨씬 이전에 이미 황금비를 알고
있었다. 파푸스 육각형 정리를 발견한 파푸스는 쿠푸 피라미드 이
웃 고대 알렉산드리아 사람이다. 그 훨씬 전 대피라미드를 건설할
탁월한 능력의 고대 이집트인이라면 측면이나 공중에서 평면의 사
영기하학을 모르고 피라미드를 짓지 못했을 것이다. 데자르그가 사
영기하학의 본원 정리를 발견하기 전 그 정리는 몰랐겠으나 조르조
네가 그린 『잠든 비너스』의 구도도 사영기하학의 구도임을 알 수 있
다(그림 1-14를 참조).

루브르 정문 안뜰 나폴레옹 광장의 피라미드에 대해 지하에 역
피라미드를 만들었다. 상하 합쳐서 다이아몬드 형태다. 〈그림 1-7〉
과 비교하면 ABV가 지상의 피라미드라면 ABP는 지하의 역피라미
드이다. 나폴레옹 원정으로 태동한 이집트학에서 보았을 때 피라미
드가 루브르 정문 안뜰 나폴레옹 광장에 놓인 데에는 이만한 사유
가 합당할 것이다. 〈그림 1-9〉가 피라미드와 스핑크스의 기하학적

17 Lendvai, *Béla Bartók*, Kahn & Averill, 2000(1971), p.112.

모습이고 그것은 평면에서 사영기하학의 원본이다.

미국 1달러 지폐에 피라미드를 도안한 기록은 전해온다. 그러나 왜 피라미드를 택했는지는 기록에 없다. 피라미드 첨단 상석에 빛나는 눈동자가 지폐 소지자를 쳐다보나 정작 눈동자가 쳐다보는 것은 지폐가 통용되게 하는 신뢰이다. 신뢰는 보이지 않으나 존재한다. 첨단 상석의 빛나는 눈이 바라보는 것은 보이지 않는 신뢰 C이다. 그것이 지폐 소지자의 믿음 C이다. P는 이집트인에게 태양신이지만 미국인에게는 하나님이다. 그래서 달러화에는 "우리는 하나님 안에서 신뢰한다In God We Trust."라는 문구가 적혀 있는데 시편 91편 2절이다.

최후의 만찬

마네보다 더 신비스럽고 불가사의한 인물이 다빈치이다. "레오나르도 다빈치/깊고 어두운 거울/그곳에서는 매혹의 천사들이/불가사의로 충만한/달콤한 미소를 품고/그들의 왕국을 덮은/빙하와 소나무의 그림자 밑에/자태를 드러낸다."[18]

다빈치는 르네상스가 배출한 대표적 천재로서 수도사-수학자 파치올리Luca Pacioli의 제자이며 동료이다. 파치올리의 『산술론』은 피보나치의 『계산론』과 함께 중세 수학의 혁명적 저서이다. 특히 파치올리가 창안한 복식부기는 서양이 동양을 앞지르게 된 밑받침의 하나가 되었다. 다빈치의 유명한 『비트루비우스 인간』은 파치올리의 영향이다.

18 보들레르, 『악의 꽃』의 「등대」에서.

다빈치 그림에 기하학적 구도는 잘 알려져 있다. 좋은 예가『성 안나와 성 모자』이다.『최후의 만찬』도 예외가 아니며 특히 평면 소실점의 좋은 예가 된다. 그 영향은 17세기 네덜란드 사실주의에 끼쳤다.[19]

다빈치 시대에 기하학적 구도와 더불어 소실점과 원근법이 알려지기 시작하였으나 다빈치는 그의 약점이 정태적이고 무표정이라는 것을 알고 있었다. 그를 보완하기 위해 다빈치는 예수의 제자들의 다양한 몸동작과 표정을 연구하였다.

다빈치는 신비의 인물답게 그림에 많은 수수께끼를 남겼다. 댄 브라운이『최후의 만찬』에서 예수의 우측 인물이 막달라 마리아라고『다빈치 코드』에서 주장했으나 근거가 빈약한 허구의 소설이다. 결정적인 것은 다빈치가 남긴 기록과 배치된다는 점이다. 다빈치는 한 사람 한 사람 이름과 함께 스케치를 남겼다. 또 문제의 인물이 마리아라면 열두 제자 가운데 요한이 최후의 만찬에 불참하게 된다. 최후의 만찬의 장소가 바로 요한(마가)의 집이었다. 부잣집 도련님 요한을 긴 머리의 여성처럼 그린 것은 다빈치 이전에도 이후에도 있었다.[20] 요한복음 13장 23-25절이 기록한 대로 긴 머리 요한이 여성스럽게 예수에 기댄 모습이다.

19 『최후의 만찬』은 다빈치의 새로운 실험이었다. 그리는 순간부터 문제가 생기기 시작하여 이후 훼손이 계속되었다. 1652년 수도사들이 문을 내기 위해 그림의 식탁에서 아래를 뜯어냈다. 1943년 전쟁 중 폭격으로 수도원이 부서졌으나 그림의 벽은 살아남았다. 다행히도 다빈치의 세 명의 수제자인 지암피에트리노(Giampietrino), 안드레아 솔라리(Andrea Solari), 체사레 다 세스토(Cesare da Sesto)의 복사본이 각각 런던, 벨기에, 스위스에 남아서 그를 바탕으로 복원하였다. 이 가운데 벨기에 복사본에는 다빈치가 직접 참여하여 예수와 요한을 그렸다.

20 미켈란젤로의 스승 기를란다요(Domenico Ghirlandajo)의 『최후의 만찬(1480)』도 요한을 여성적 모습으로 그렸다.

다빈치 시대에 소실점에 관한 연구가 시작되었다. 〈그림 1-10〉의 『최후의 만찬』에서 모든 인물을 제거하면 소실점은 창문 너머 멀리 야산이다. 다빈치는 그 3차원 소실점에 예수를 앉히고 3차원 천장과 벽의 장식이 2차원 예수의 오른쪽 이마(그림에서는 왼쪽)에 모이도록 그렸다. 이것이 다빈치가 구상한 2차원 평면 소실점의 정체이다. 이 평면성을 강화한 것이 유다를 제외한 열한 제자의 얼굴이 만든 수평선이다. 3차원의 원근이라면 열한 제자의 얼굴이 예수를 중심으로 점차 작아져야 하는데 크기가 같다. 예수 이마의 2차원 소실점 P와 함께 예수가 벌린 두 손 AB가 이등변 삼각형 ABP를 이룬다.

다빈치는 다른 화가들과 달리 예수와 제자들의 머리에 후광을 씌우지 않았다. 다만 예수의 얼굴 자체가 빛이다. 예수 뒤의 창밖 저녁 햇빛이 환하고 좌우 제자들의 얼굴이 환하다. 예수를 향한 제자들의 얼굴이 예수에서 멀어질수록 어둡다. 특히 우측 끝 시몬의 얼굴이 앞으로 몸을 내민 마태에 가려져 약간 그림자 진 것이 그 증거이다. 그러함에도 식탁 밑의 발들이 보이는 것은 그 발을 식사 전 예수가 씻었기 때문이다.

다만 한 명의 제자의 얼굴은 가린 것이 없음에도 그림자가 짙게 졌고 그 얼굴의 높이도 낮다. 오른손이 은화 30냥의 주머니를 쥐고 있는 것으로 보아 그가 가룟 유다이다. 예수가 배반자의 얘기를 하는 순간 유다가 놀라서 건드린 소금 통이 쓰러졌다. 소금 통의 위치 C는 좌하 모서리에서 예수의 이마(평면 소실점)를 연결한 직선상에 있다. 소금이 빛과 함께 예수를 상징하고 엎어진 소금 통은 유다의 배신을 상징한다. 유다의 뒤에서 한 손은 요한의 어깨를 짚고 다른 손은 칼을 쥐고 있는 이가 베드로이다. 장차 예수를 체포하려는 제

사장에 칼로 대항하는 모습을 예고한다.

다빈치는 음은 탄생하자마자 사라진다는 이유로 회화를 선택하였으나 음악에도 재능을 보였다. 이탈리아 단어와 음표 이름이 같다는 점을 이용하여 작곡한 적도 있다. "라모 레 미 파 솔 라 자 레 L'amore mi fa sollazzare(사랑은 나에게 기쁨을 준다)." 이 선율은 라에서 서서히 상승하여 정점 자에서 레로 급락하는 역 V자 모습이다.[21]

2007년 이탈리아 음악학자 팔라Giovanni Maria Pala가 다빈치가 『최후의 만찬』에 숨긴 『진혼곡』을 찾아냈다.[22] 열두 명의 제자를 세 명씩 묶은 것이 4분의 3박자를 상징한다. 식탁에 일렬로 놓인 빵의 위치(도)가 중세 음악의 통저음이 되고 제자들의 손가락 위치가 2분음표의 선율(솔솔라라도레시미레시도라라미도)가 된다. 더 흥미로운 점은 음표에 부과한 쐐기문자이다. 해독한 결과 "주와 함께 헌신과 영광." 4분의 3박자, 2분음표의 3박자 선율은 세 개의 창문과 더불어 예수의 삼각형 ABP의 보조 장식이다. ABP는 역 V자 모습이다.

우측 시몬의 손에서 시작하여 서서히 상승하던 손가락의 선율이 도마의 손가락(시)을 고음의 정점으로 야곱의 손을 지나서 예수를 가운데 두고 요한의 두 손(미)을 거쳐 별안간 유다의 손(레)으로 급락한 후 다시 베드로의 손(시)을 거쳐 제임스의 손(도)으로 급상승한 후 서서히 하강한다. 도마 앞에서 두 팔을 벌린 야곱의 모습이 십자가에서 예수 수난을 상징한다. 도마에서 정점의 선율(시)이 예수 수난의 시작이고 제임스(도)에서 정점의 선율이 예수 부활을 상

21 Emanuel Winternitz, "Leonardo and music" in Ladislao Reti, *The Unknown Leonardo*, McGraw-Hill, 1974.

22 Pala, *La Musica Celata*, Vertigo, 2007.

징한다. 그것은 V자 모습이고 그 저점에 유다의 손(레)이 있다.

소실점 P는 가시관의 자리이고 이등변 삼각형 ABP의 두 손 AB는 못이 박힐 자리이다. AN과 BM이 교차하는 곳 K는 장차 로마 병사가 창으로 찌를 예수의 늑골이다. AM과 BN이 모이는 평면 소실점 P에 대하여 AN과 BM이 모이는 K는 입체 소실점이다. 예수의 늑골(K)을 찌른 창 머리를 찾는 자가 세계를 지배한다는 전설이 가리키듯 K가 평면 소실점에 대해 폐부 깊이 박히는 입체적 속중심이다.

의심 많은 도마가 높이 든 손가락은, 예수 부활을 손의 못 자국과 늑골의 창 자국을 찔러 확인할 손가락이다. 예수 앞 접시는 비어 있으나 제자들의 접시에 놓인 생선(ICHTHUS 예수 그리스도 하나님의 아들 구세주의 약자)은 암호로 사용할 것이다.[23] 그림에만 머무르지 않고 지금까지 계속되는 성찬 예식에서 빵과 함께 5병2어의 기적을 기억하려 함이다.

이 그림은 예수가 한 명의 제자가 자신을 팔 것이라고 조용히 말하는 순간 열두 제자의 소란스러운 반응을 그린 것인데 핵심은 역시 예수와 유다의 관계이다. 누구일까라고 삼삼오오 서로 묻는 가운데 요한은 베드로의 말을 듣기 위해 그를 향해 몸을 기울였다. 놀란 제자들의 표정과 서로 묻는 입 모양과 손동작을 그리기 위해 다빈치는 농아의 수화까지 동원하였다. 그에게 모델보다 내용이 중요했기에 그의 모델은 익명의 평범한 인물이어도 상관없었다. 다만 서로 묻는 제자들 물음에 상상의 실제를 드러낼 필요는 있었다.[24] 상상의 실

23 ICHTHUS의 그리스 문자는 IXΘYE이다. 이 문자를 가운데 Θ에 하나로 합치면 여덟 개의 살을 가진 바퀴가 된다. 초기 기독교인들은 생선 대신 바퀴도 암호로 사용하였다.

24 De Rynck & Thompson, *Understanding Painting*, Ludion, 2018, p.63.

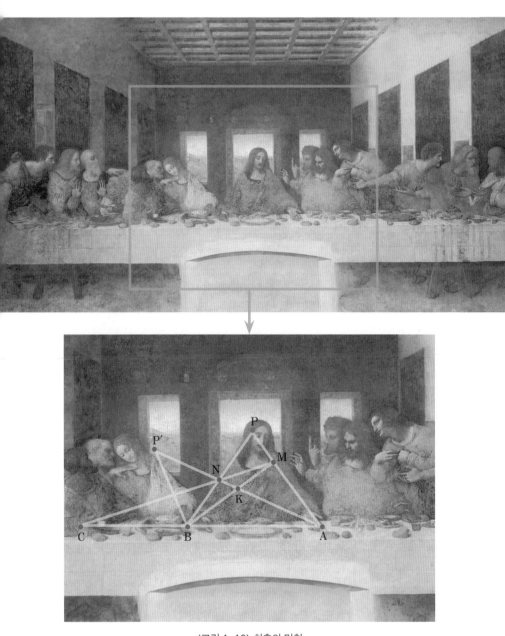

〈그림 1-10〉 최후의 만찬

출처 : Da Vinci, Il Cenacolo, 1495-8, Tempera, Oil on gesso, Pitch, Mastic,
15×29ft, Santa Maria delle Grazie.

제가 아닌 당사자 유다의 몸짓과 얼굴만이 묻는 표정이 아니다.

상상의 실제는 또 있다. 그림을 확대해서 보면 금속 접시와 유리 잔에 투영된 인물들의 옷이 간신히 보이는 건 훼손 때문이다.[25] 이것도 사영기하학의 주제이다. 예수의 수난을 상징하는 도마의 손과 제임스(야곱)의 손을 연결한 직선의 연장선의 MN이 삼각형 ABP를 가르고 지나 예수의 두 손을 연결한 AB의 연장선과 만나는 곳이 소금 통 C이다. 이렇게 드러난 삼각형 AMC가 삼각형 ABP와 함께 퐁슬레 삼각형의 AB+C의 구조가 된다. 유다의 팔꿈치로 엎어진 소금 통 C가 가시관의 고난을 받을 예수 P의 상상의 실제이다. 이때 AP의 기울기=1.6의 황금비가 표정이 없는 예수의 모습이다.

상상의 실제는 많은 소실점 가운데 하나이다. 최후의 만찬 다음 날 예수는 골고다(해골산)에서 십자가에 달린다. 좌측 창문 밖으로 보이는 산길을 따라간 어느 언덕일 것이다. 예수의 머리 P에 대하여 머리에 해당하는 해골산을 P′으로 정하면 예수의 양손 AB와 더불어 ABP′이 된다. 예수와 요한의 사이가 V자 모습으로 비어 있는 것은 요한이 베드로의 말을 듣기 위해 몸을 기울인 것이기도 하지만 또 하나의 퐁슬레 삼각형 ABP′의 구도 때문일 것이다.

이 같은 해석이 가능한 이유는 첫째, 예수의 발에 있다. 다빈치의 원본은 훼손되었으나 제자가 복사한 그림에는 예수가 두 발을 모으고 있다. 십자가 형틀에서 모은 그 모습이다. 둘째, 두 손을 들면 십자가에 달리는 자세이다. 그것은 옆에 앉은 야곱이 대신 들었다. 이에 대해 예수의 오른팔은 식탁 위에 뻗어 빵을 유다에게 집어줄

25 De Rynck & Thompson, *Understanding Painting*, Ludion, 2018, p.63.

자세이다. 이와 대칭적으로 왼팔도 식탁 위에 놓아 예수를 이등변 삼각형으로 만들었다. 셋째, 여기에 가시관을 쓰게 되는 이마는 평면 소실점이고 로마 병사가 창으로 찌르게 되는 옆구리는 입체 소실점이다. (다빈치가 이미 평면 소실점과 입체 소실점을 알고 있었다는 증거이다.)

ADB+C 세계

앞서 런던 이층버스의 예를 들었다. 스위스 산악 철로 A와 B의 소실점은 가운데 톱니 철로 D이다. 톱니 철로 D는 두 개의 "공역 철로" A와 B의 밖에 상상의 철로 C와 균형이 되는 "조화 철로"이다. 세 선 A, D, B의 스위스 산악 철로에서 탈선은 거의 불가능하다. 곡선에서 중심 D를 잡아주는 상상의 C선이 A, D, B와 공조하기 때문이다. 〈그림 1-0〉에서 "공역" A와 B가 실제 소실점 P를 만들고 "조화 짝" D가 상상 소실점 C를 드러낸 결과가 ADB+C이다.

이 예는 두 개의 초점을 가지는 지구의 타원 공전 궤도의 예이기도 하다. 베네치아의 성 마르코 성당은 타원처럼 깊고 길다. 성가대가 그레고리안 성가를 돌림노래로 부르면 먼저 부른 것이 일으키는 반향이 뒤따라 부른 것과 중간에서 충돌하여 음이 혼탁해진다. 성마르코 성당은 앞뒤에 오르간을 놓고 별도의 성가대를 배치하였다. 여러 번 시행착오를 거치면서 먼저 출발한 소리의 삼각형 ABP의 두 변 A와 B가 나중에 출발한 소리의 삼각형 AMC의 두 변 A와 M을 덮칠 때 A, D, B, C의 순서로 서로 교차하는 최적의 두 지점 D와 C를 발견하였다. 말하자면 소리의 쌍둥이 소실점이다. 스테레오 소리

의 탄생이다.

자동차에 배기관이 내뿜는 시끄러운 소리의 파장과 반대되는 파
장의 전자칩을 부착하여 소음을 상쇄시킬 수 있다. 밖에서 시위로
시끄러우면 반대 파장의 전자기기를 중간에 놓으면 된다. 소리는 삼
각형으로 퍼져나간다. 이 삼각형 범위 밖의 반대 파장도 삼각형이다.
삼각형과 삼각형이 부딪혀 상쇄되는 지점이 삼각형 내부에 있다. 도
합 네 개의 소리가 엇갈리며 공조하여 소리의 혼탁을 없앨 수 있다.

도시 계획에 〈그림 1-0〉의 사영기하학 기본 도형 ADB+C를 적
용한다면 D와 C는 주요 건물이나 공공장소의 위치로 선정될 수 있
다. 실제 마네 시대에 건설된 파리 중심부의 생 라자르 역을 포함
한 오페라 하우스 부근이 그렇다. 런던의 웅장함을 보고 돌아온 나
폴레옹 3세는 런던 세계박람회를 능가하는 파리 세계박람회를 기
획하며 파리 재개발사업을 국책사업으로 삼았다. 책임자 오스만G.
Haussmann(1809-1891)의 핵심 개념 가운데 하나가 방사선의 육각형
hexagon 거리이다. 그것은 파스칼의 육각형 정리를 닮았다. 이 도시
계획 원리는 그 후 세계 여러 주요 도시의 계획으로 퍼졌다.[26]

오스만의 참모로 파리 하수도를 완성한 벨그랑E. Belgrand(1810-
1878)은 에콜 폴리테크니크 대학의 졸업생으로 퐁슬레의 제자이다.
오스만 도시 계획하에 나폴레옹 3세가 원하는 파리 오페라 극장을
설계하기 위하여 가르니에C. Garnier(1825-1898)는 유럽 건축 여행을 하
였다. 오스만 사업은 1853년에 시작하여 마네의 생애를 지나 1927

26 Ben-Joseph & Gordon, "Hexagonal Planning in Theory and Practice," *Journal of
Urban Design*, vol.5, no.3, 2000, pp.237-265.

년까지 계속되어 수많은 좁은 미로 곡선의 르네상스 파리를 넓은 직선의 근대 파리로 완전히 탈바꿈시킨 대규모 토목 사업이다. 파리의 절반 이상이 환골탈태하였다. 여기서 보들레르C. Baudelaire(1821-1867)의 근대 개념과 함께 『악의 꽃』이 탄생하였고 회화에서는 마네의 근대가 선도하였다.

생 라자르 역 부근 동네는 역과 방사선 육각형 도로로 연결되었다. 그 가운데 생 페테르부르 4에 마네가 살고 있었다. 〈그림 1-11〉의 X-표시이다. 여기서 클리시 플라스-오스만 대로-마델린 플라스-

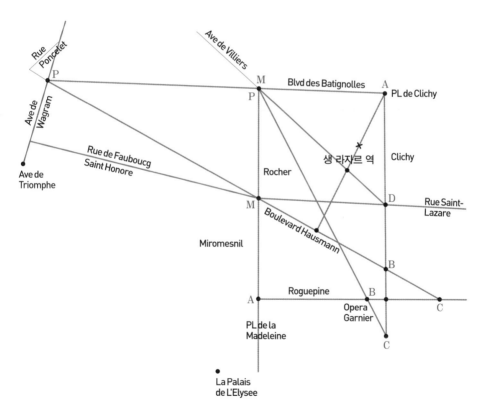

〈그림 1-11〉 마네 아파트 부근의 퐁슬레 삼각형

오페라 하우스가 사각형을 형성한다. 그 가운데를 생 라자르 거리가 관통한다. 이 거리 남쪽을 오스만 대로가 가로지르고 그 북쪽에 생 라자르 역이 있다.

바티뇰 대로/빌리에 거리 P-오페라 하우스 B를 잇는 대각선 BP가 사각형 □을 좌우로 △와 ▽의 둘로 나눈다. 좌측부터 보면 이 대각선은 삼각형 △ABP의 빗변이다. 밑변 AB는 마델린 플라스 A-오페라 하우스 B이고 높이는 마델린 플라스 A-바티뇰 대로/빌리에 거리 P이다. 이 삼각형 △ABP를 오스만 대로가 MC로 가로지르며 삼각형 △AMC를 형성한다. 퐁슬레 삼각형의 AB+C의 구도이다.

우측에서 보면 대각선은 부호를 바꾸어 또 하나의 밑변과 높이를 갖는 삼각형 ▽AMC의 빗변이 된다. 빌리에 거리 M-클리시 플라스 A가 높이이고 클리시 플라스 A-오페라 하우스 C가 밑변이 되는 ▽AMC는 삼각형이다. B에서 오스만 대로가 생 파부르 오너 거리를 거쳐 바그람 거리로 이어진 후 바그람 거리 바로 뒤 퐁슬레 거리 P에 이른다. 클리시 플라스 A와 함께 또 하나의 ABP를 형성한다. ▽ABP와 ▽AMC가 퐁슬레 삼각형이다. 이때 오페라 극장 C와 클리시 플라스 A의 길이를 1로 축척하면 생 라자르 거리 D가 황금분할 점이 된다. 퐁슬레의 사영 조화공역 정리의 ABD+C 구도이다.

퐁슬레 거리가 이곳에 있는 건 우연일지 모른다. 퐁슬레 거리 부근에 개선문이 서 있다. 12개의 방사선 도로가 개선문으로 모이는 모습이 별빛처럼 보이기에 별명이 별l'Etoile의 개선문이다. 별을 내포하는 정오각형 속의 이등변 삼각형의 빗변과 밑변의 비가 황금비이다. 개선문을 둘러싼 샤를 드골 원과 이곳으로 모이는 열두 거리는 퐁슬레 정리(포리즘porism)의 응용으로 보이는 것도 우연일까? 퐁슬

레는 나폴레옹에게 결정적 승리를 안겨준 바그람 전투에 참여하였고 러시아 원정에서는 포로가 되어 그곳 포로수용소에서 사영기하학의 책을 썼다. 개선문의 퐁슬레 포리즘 열두 거리 구조는 집중과 분산에 최적으로 알려져 있다. 개선문에서 바그람 거리를 따라 북쪽으로 향하면 퐁슬레 거리가 나타난다. 마네는 한때 이 부근에 화실을 가지고 있었다. 이로 미루어 그는 퐁슬레 사영기하학을 알고 있었음에 분명하다.

빵을 앞에 놓고 기도하는 노인.『기도』의 작가 엔스트롬E. Enstrom은 무명의 작가였다. 노인은 빵이 일용할 양식으로 되기가 얼마나 어려운 기적인가를 알고 있다. 밀 가격은 추수 전 불확실성 하에 선물시장에서 결정된다. 미래 가격의 불확실성을 제대로 예측해야 살아남을 수 있다. 사는 사람에게 A와 B 두 가지 선택이 있다. 오르는 경우와 내리는 경우. 파는 사람에게 C와 D 두 가지 선택이 있다. 합쳐서 네 개의 가격 A, D, B, C의 순서에서 D와 B가 풋옵션put option과 콜옵션call option이 된다. 그 핵심은 반대 투자와 합하여 불확실성을 소거하는 것이다.

로크웰N. Rockwell(1894-1978)은 풍속 화가이다. 그가 그린 4대 자유 가운데『궁핍으로부터 자유』가 엔스트롬의『기도』만 한 감동이 없는 것은 일용할 양식에 대한 감사가 빠져 있다. 굶어보지 않은 사람은 모른다. 저 노인은 알고 있기에 "상상"의 소실점을 향하여 감사의 기도를 올리고 있다. 자유도 네 개의 눈을 갖고 있다. 나의 자유 영역 AB와 너의 자유의 영역 CD가 부딪힐 때 너의 내부에 들어앉은 소실점 B와 조화를 이루며 나의 내부에 들어앉은 소실점 D가 조화의 비결 ADBC 구조를 형성한다.

빛의 삼각형

눈의 기능을 형식논리로 표현한 것이 사영기하학이라면 심미안으로 끌어올린 것이 회화예술이다. 마네에게 있어 심미안의 창구가 사실에 대한 인상이라면 심미안의 형식논리가 이성법칙인 사영기하학이다. 화가의 눈에 사물은 색과 구조이다. 색은 색도, 채도, 명도이다. 구조란 형식, 조화, 균형의 집합이다. 마네에게 형식은 퐁슬레 쌍둥이 삼각형이고, 조화는 사영 조화이고, 균형이란 사영 조화 공역점이다.

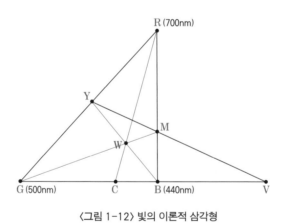

〈그림 1-12〉 빛의 이론적 삼각형

시신경 3대 원추세포의 유전자가 색의 3대 요소인 색도, 채도, 명도를 인지한다는 것이 네이선스J. Nathans(1958-)에 의해 발견된 것은 1981년이었다.[27] 그러나 색에 대한 빛의 삼각형이 발견된 것은 19세기 중엽이다. 이 무렵 뉴턴에서 시작한 빛에 관한 연구가 맥스

27 Gunther, *The Physics of Musics and Color*, Springer, 2012, p.415.

웰J. Maxwell(1831-1879), 헬름홀츠H. von Helmholz(1821-1894), 슈브뢸M. Chevreul(1786-1889)의 광학으로 이어져 색의 비밀이 완전히 밝혀진 것은 마네 생전이었다. 그것은 〈그림 1-12〉처럼 진동수(단위:나노미터 nm)에 따라 분포한 빛의 이론적 삼각형 BGR이다. "뉴턴은 기하를 …광학으로 옮겨 갔는데 광학은 그의 휘하에서 새로운 예술이 되었다." 진동수에 따라 남색(B)→녹색(G)→적색(R)의 꼭짓점을 이동할 때 그 사이에서 C=B+G, Y=G+R, M=R+B의 공식으로 청록색(C)과 황색(Y)과 적홍색(M)을 배합한다. 빛의 삼각형 안에서 백색(W)의 정의가 W=B+G+R이다. 빛의 삼각형 밖은 검정이다. 그러나 Y와 M을 연결한 직선과 G와 B를 연결한 직선이 수렴하는 위치에서 보라(V)가 삼각형 VGY를 만든다. "광학은 빛의 기하학이다."

〈그림 1-12〉의 빛의 삼각형 BGR과 YGV도 기본 구조가 퐁슬레 삼각형이므로 〈그림 1-9〉처럼 수많은 삼각형이 숨어 있다. 그 가운데 하나가 BRG′이다. BRG가 이론적 삼각형이라면 실제 삼각형 BRG′은 이론 삼각형이 품지 못했던 가시광선에서 가장 짧은 파장의 보라(V)까지 품어 VRG′이 된다. 이때 VR선이 보라선line of purple이다. 말발굽형 실제 삼각형은 이론 삼각형보다 좌측으로 약간 기울어졌다. 다음 장의 〈그림 2-5〉를 참조.

황금비 삼각형

고대로부터 황금비는 알려져 왔다. 파르테논 신전 등 고대 건축물의 가로세로의 비가 대표적이다. 여기에다 국화 꽃잎에서 소용돌이 은하에 이르기까지 자연현상에서 피보나치 수열이 발견된 것은

13세기이다. 최초의 두 수를 더해 다음 수로 진행되는 이 수열은 수열이 계속될수록 이웃한 두 수의 비가 황금비에 근접한다. 예를 들어 0과 1로 시작하면 0, 1, 1, 2, 3, 5, 8, 13, … 등이 그렇다.

그러나 두 수가 아니라 단독으로 피보나치 수열이 되는 수가 있으니 황금비가 그것이다. 1.62, 1.62의 제곱, 삼곱, 사곱 등은 피보나치 수열이다. 진행될수록 황금비에 근접하는 것이 아니라 매 단계가 황금비이다. 황금비는 외부의 도움 없이 존재하니 그 자체 원인이고 스스로 결과이다. 황금비는 인과법칙이 아니라 자발법칙을 따른다. 아름다움이라는 것이 외부의 도움 없이 자발적으로 홀로 존재한다면 황금비로 대표된다.

참을 수 없는 존재의 가벼움이라는 소설 제목처럼 참을 수 없는 아름다움에 무게가 있다고 상상해보자. 그 무게를 개념적으로 표현해 본다. 아래 그림처럼 자발적 아름다움을 재는 막대 저울이 있다고 하자. 그 막대 길이 AC를 양분하는 B에 아름다움의 추가 실린다고 상상한다. B를 어디에 정할 것인가? 예를 들어 만년필 AC에서 BC가 뚜껑 또는 뚜껑의 화살 장식에 해당한다.

이때 B가 AC를 AB:BC=0.62:0.38로 나누어 $\frac{AB}{BC}$=1.62가 되면 황금비가 성립한다. 사진은 황금비 만년필인데 $\frac{BC}{AC}$=0.38이다. 이제 황금비를 구하기 위해 길이가 같은 두 개의 막대(만년필)를 연결한다.

순서대로 CA:AB=AB:BC이면 AC는 B를 중심으로 황금비의 정의 (AB)×(AB)=(BC)×(AC)가 된다. 그림에서 막대 저울 AC=1에 추의 자리를 B로 잡고 BC=0.38로 정한다. 이를 막대 저울의 황금비 정의 (AB)×(AB)=(BC)×(AC)에 대입하면 AB=0.62가 된다.

이제 BC=0.38을 BC=1로 상향 조정하면 AB=0.62는 AB=1.62가 된다. 이때 정의식은 (AB)×(AB)=AC=AB+1이 되는데 이것은 (AB)제곱-AB-1=0의 2차 방정식의 풀이 AB=1.62이다. 따라서 (1.62)제곱-1.62-1=0이 성립한다.

여기에 BC=1과 AB=1.62는 1.272와 함께 피타고라스 직각 삼각형의 세 변이 된다. 곧 (1, 1.272, 1.62)는 피타고라스 정리에 따라 밑변=1, 높이=$\sqrt{1.62}$, 빗변=1.62인 직각 삼각형이고 이 직각 삼각형의 코사인이 황금비이다(그림 1-13).

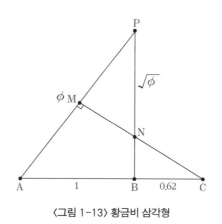

〈그림 1-13〉 황금비 삼각형

$\dfrac{AB}{BC}$=1.62에 0.62를 연거푸 곱하면 $\dfrac{AB}{BC}=\dfrac{1}{0.62}=\dfrac{0.62}{0.38}$이 되는데 길이가 AC=1인 막대 저울의 B=0.62에 추가 있다는 뜻이다. 이번에는

거꾸로 1.62를 계속 곱하면 $\dfrac{AB}{BC} = \dfrac{0.62}{0.38} = \dfrac{1}{0.62} = \dfrac{1.62}{1} = \dfrac{2.62}{1.62}$ 등이 성립한다. 따라서 황금비의 수열 1.62, 2.62, 4.24, 6.86,…=1.62, 1.62제곱, 1.62삼곱, 1.62사곱,…은 단계마다 황금비이고, 단독으로 자발적 피보나치 수열이 된다.

$(1.62)^2 - 1.62 - 1 = 0$을 기호를 사용하여 일반화한 $\phi^2 - \phi - 1 = 0$는 $\phi \times \phi = 1 + \phi$인데 등호 좌측의 수×수는 2차원이다. 등호 우측의 수+수는 1차원이다. 2차원의 1차원 전환이다. 양변에 ϕ를 곱하면 등호 좌측은 수×수×수이고 우측은 수+수+수이다. 3차원의 2차원 전환이다. 황금비는 차원을 전환하는 능력이다. 곧 아름다움의 본질은 차원을 초월한다. 이 능력을 상세히 보려면 황금비 0.38, 0.62, 1, 1.62의 진행을 보면 된다. 앞의 두 수를 더해 그 자리의 수가 되는 피보나치 수열로 1.62, 2.62, 4.24, 6.86 등 계속된다. 부호를 사용하면 (…, $\phi^0, \phi^1, \phi^2,$ …)인데 그 규칙은 $\phi^2 - \phi - 1 = 0$의 풀이로 무한소수로 무리수에 속한다. 이성이 도달할 수 없는 무한대이다. 완전한 아름다움은 차원을 넘어 불가능하다. 그의 근사치 1.62 정도가 이성이 이해할 수 있는 유리수이다. 근사치의 범위는 정해져 있지 않으나 대체로 $1.6 \leq \phi \leq 1.62$이다.

황금비의 피보나치 수열 (…, 0.382, 0.618, 1, 1.618, 2.618, 4.236, …)은 (…, 0.618의 제곱, 0.786의 제곱, 1의 제곱, 1.272의 제곱, 1.618의 제곱, 2.058의 제곱, …)이다. 이것은 (0.618, 0.786, 1), (0.786, 1, 1.272), (1, 1.272, 1.618), (1.272, 1.618, 2.058)의 수열로 전환할 수 있다. 전환의 결과 피타고라스 정리를 만족하는 황금비 삼각형의 도열이 된다. 〈그림 1-13〉이 황금비 삼각형이다.

황금비가 차원을 전환하는 능력이 있으므로 앞서 황금막대 길

이를 면적으로 정의할 수 있다. 황금비의 정의 (AB)×(AB)=(BC)×(AC)가 아래 그림처럼 (AB)×(AB)의 면적이 (BC)×(AC)의 면적과 일치한다는 조건이다. 길이의 비를 면적의 비로 전환한 것이다.

바깥의 AB를 연결한 곡선은 직각 쌍곡선의 하나이고 그 식은 조화 평균의 정의이다. 황금비의 아름다움은 조화이다. 『올랭피아』에서 볼 수 있는 구도이다.

이상을 정리하여 황금비가 미의 상징이라고 보는 이유는 네 가지이다. 첫째, 황금비는 외부의 도움 없이 홀로 자발적으로 존재하면서 자기복제한다. 둘째, 황금비가 피보나치 수열로 팽창할 때 그것은 기하급수의 등비수열이고 기하급수는 자연현상이다. 셋째, 사대 연산법칙의 동일성이다. 변치 않는 것이 아름다움 조건 가운데 하나이다. 넷째, 차원을 전환하여도 변치 않는다.

선, 색, 형의 3대 삼각형

음의 기본은 7음이고 3대 요소는 선율, 화음, 박자이다. 색의 기본은 7색이고 3대 요소는 선, 색, 형이다. 작곡에는 분류에 따라 소

나타 형식, 협주곡 형식, 교향곡 형식 등이 있다. 이에 대하여 회화에는 어떠한 형식이 있는가? 여기서 기본 질문이 던져진다.

기본 질문: 회화에도 형식이 있는가? 있다면 어떤 형식인가?

이 질문에 대한 실마리는 선, 색, 형이 어떻게 표현되는가를 보면 구해진다. 선은 묘사, 색은 색채, 형은 구도인데 "유럽 예술 역사에서 빛의 과학적 연구의 시도를 생각한 첫 번째 사람이 마네이다."[28]라는 후대의 평가에도 불구하고 당대에는 "묘사, 색채, 구도에서 무능하고 미완성이다."[29]라는 비평을 듣고 있던 마네 예술세계의 형식이 사영 삼각형, 빛의 삼각형, 황금 삼각형임을 이 책이 증명한다.

기본 질문의 가설: 마네 회화의 형식은 형에 관한 사영 삼각형, 색에 관한 빛의 삼각형, 선에 관한 황금 삼각형이다.

회화 형식에 있어서 형에 관한 사영 삼각형, 선에 관한 황금 삼각형, 색에 관한 빛의 삼각형이 모두 같은 삼각형 구조라는 점이 흥미롭다. 이 3대 삼각형이 화가가 의식하든 아니든 대상을 그리는 모습에서 추론되었다는 점이 더 흥미롭다. 마네는 최초의 빛의 삼각형을 이해한 화가이다.

28 Gonse, "Manet," *Gazette des Beaux-Arts*, February 1884, p.146 ; Brombert, *Edouard Manet : Rebel in a Frock Coat*, The University of Chicago Press, 1997, p.332에서 재인용.

29 Wilson Bareau, *The Hidden Face of MANET*, Burlington Magazine, 1986, p.6.

나비 정리

이상의 모든 결과는 화가가 3차원의 입체를 2차원 평면에 그리는 모습에서 유도되었다. 그것이 〈그림 1-0〉이다. 역으로 4차원에서 차원 하나를 축소하여도 마찬가지임이 마네가 죽고 2년 후에 밝혀졌다. 슈레겔V. Schlegel(1843-1905)의 1882년 논문이 프랑스에 보급된 것은 1885년이다.[30] 여기에 4차원 육면체(초육면체)의 네 개의 소실점 그림이 수록되어 있는데 이 4차원 그림에서 차원 하나를 소거하면 〈그림 1-6〉의 3차원 육면체의 세 개의 소실점 그림이 된다. 이 결과에서 차원 하나를 더 줄이면 평면에 표현할 수 있다. 이것이 평면 그림의 비밀이다.

나비 정리: 사영기하학이 화가가 그림을 그리는 모습이다.

그러므로 화가는 쌍둥이 소실점 정리를 의식이든 무의식적이든 표현한다. 그의 눈동자 속에서 자신도 모르게 펼쳐지는 〈그림 1-0〉의 관측선 ADB+C가 그 증거이다. 이 관측선이 〈그림 1-7〉에서 화가와 캔버스가 공유하는 직선 ABC이다. 그에게 평면의 소실점은 세 개다. A와 N에서 K를 보는 것 이외에 A와 B에서 P를 보는 것은 곧 A와 M에서 C를 보는 것이고 그 반대도 성립한다. 실제 소실점과 상상 소실점이 공유하는 직선은 AKN이다. 본원 삼각형 ABP를 직선 AKN을 중심으로 접어 쌍대 삼각형 AMC로 전환하는 변

30 Robbin, *Shadows of Reality*, Yale University Press, 2006, p.12.

수변환 관계이다. 무엇보다 중요한 사실은 3차원이 2차원으로 변환할 때 변환하지 않는 황금비가 화가의 눈동자에서 형성될 수 있다는 점이다.

상상의 소실점: A와 B가 공유하는 공역 AB는 실제 소실점 P를 갖는다. AP 상에 M과 BP상에 N을 연결한 MN의 연장선과 AB의 연장선이 C에 수렴하는 경우 C가 실제 소실점 P에 대한 상상 소실점이다.

쌍둥이 소실점 정리 : 실제 소실점 P와 MB와 NA가 교차하는 K를 연결한 PK의 연장선이 AB와 D에서 만난다. 이때 DA:DB=CA:CB이다. 조화공역 AC에서 D는 C의 조화 짝이다. K와 상상 소실점 C를 연결한 CK의 연장선이 AP와 H에서 만난다. HA:HM=PA:PM이다.

황금비의 소실점 정리: 3차원이 2차원으로 변환할 때 하나의 소실점과 상상의 소실점 사이에서 변환하지 않는 황금비가 화가의 능력에 따라 화가의 눈동자 내부의 관측선으로 형성될 수 있다.

앞서 황금비가 우리 밖 자연에만 있는 것이 아니라 그것을 바라보는 우리 안의 눈동자에도 있음이 밝혀졌다. 그러나 하나의 소실점에 대하여 황금비가 화가의 관측선 ADBC에 존재할 수 있으나 화가가 그것을 포착하는 것은 보장하지 않는다. 포착하는 경우 그는 황금비의 미를 경험할 것이지만 그렇지 못할 수도 있다. 그것은 그의

눈동자가 관측선을 따라 얼마나 어떻게 움직이는가에 좌우되며 그의 심미안에 달렸다. 마네가 그 심미안을 갖고 있었음을 알 수 있다.

부재의 현재

마네는 이탈리아 우피지 미술관에서 티치아노V. Titian(1488-1576)의 『우르비노의 비너스(1538)』를 모사한 적이 있다. 이 그림은 스승 조르조네Giorgione(1477-1510)가 유작으로 남긴 미완성을 티치아노가 완성한 『잠든 비너스』의 후속이다. 구도가 같다. 이 작품의 기하학적 구도는 마네 이전부터 오랫동안 알려졌다. 티치아노, 다빈치, 뒤러 세 사람을 함께 그린 초상화도 전해온다. 뒤러와 다빈치는 기하학을 쓴 파치올리의 제자이다. 스승의 뒤를 이어 뒤러도 기하학에 관한 네 권의 책을 출판했다. 제2권이 평면에 관한 이론이다. 제3권은 그것의 예술, 건축에 응용이다. 제4권은 3차원 도형에 관한 것인데 3차원 물체를 2차원에 표현하는 원근법을 논하고 있다.

조르조네의 『잠든 비너스』의 〈그림 1-14〉를 보면 모든 선의 구도는 예로부터 전해오는 잘 알려진 구도이다. 다만 A와 F 그리고 직선 MNC는 필자가 추가하였다. 이것을 〈그림 1-3〉과 비교하면 첫째, 상상의 실제 구도 ABP-AMC이다. 이 구도에서 MB와 NA의 교차점 K는 멀리 입체 소실점이다. 이것은 〈그림 1-0〉의 기본 구도인데 잠을 자는 비너스를 본 사람은 아무도 없으니 화가가 상상으로 그리는 단골 소재이다. 둘째, $W \to ij \to X \to Z \to cd \to Y \to W$의 출발점으로 회귀하는 이동은 파푸스 육각형 정리이다. 이때 $WX:WZ=WZ:Wi=Zi:ij=1.62:1$은 황금비다. 셋째, WAXYFZ를 둘러싼 타원에서

79

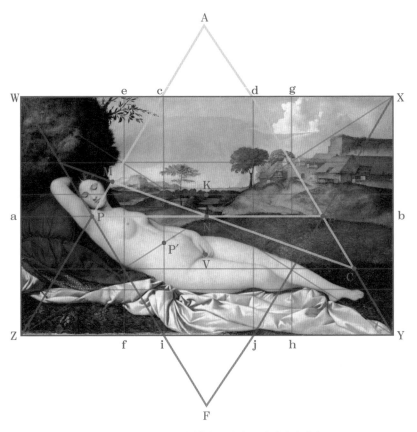

〈그림 1-14〉 조르조네의 『잠든 비너스』의 상상의 실제

1510년경, 유성페인트, 108.5×175cm(출처 : Dresden State Art Museum)

중앙의 직선 ab 상에 교차하는 세 점이 파스칼 직선이다. 넷째, 비너
스의 음부 V가 그림의 가로 길이의 정중앙이며 세로길이 AF의 0.62
로써 황금비이다. A와 F는 그림틀 밖이므로 상상의 황금비이다. 상
상 속의 비너스는 아름답다. 이 책에서 검토할 마네 그림에서는 누
드여인 음부의 위치가 중요한 단서가 된다. 앞서 피카소의 『아비뇽의
아가씨들』에서도 음부가 하나의 단서였다.

이 그림의 주인공이 아무도 본 적이 없는 비너스임이 확인된 것

은 X-레이 조사에서 비너스의 발치 C에 활을 쥐고 있는 큐피드와 새가 보인 덕택이다.[31] 새는 큐피드와 함께 비너스의 상징이다. 후대에 복원하는 이들이 알 수 없는 이유로 새와 큐피드를 지워서 어째서 그런 구도를 사용해야 했는지 알맹이가 없어졌다. 그림을 어떻게 how 그리느냐에서 어째서why 그렇게 그리느냐에 관한 근본적인 이유를 찾기 어렵다. 이른바 지각perception 그림과 개념conception 그림의 차이이다. 이 그림을 알고 있던 마네가 『풀밭의 점심』에도 새를 등장시킴으로써 풀밭의 누드여인이 비너스(아프로디테)임을 암시한다. 다섯째, ABP-AMC의 구도에서 P가 비너스의 실제 소실점이고 비너스를 상징하는 새와 큐피드 C는 상상의 소실점이다.

잠든 비너스를 큐피드가 흔들어 깨워야 하는 이유는 사랑의 여신 비너스가 혼인식에 참석해야 하기 때문이다. "비너스가 잠든 정원은 언제나 봄"은 로마 시대의 시다. 인생의 봄 혼인식에 사랑의 여신 비너스가 혼인식에 참석하지 않고 한가로이 잠을 자는 비너스의 모습은 발레리의 "부재의 현재"의 좋은 예이다.[32] 그림 제목이 잠자는 비너스인 이유이다. 이 그림을 본 마네가 비너스가 잠자는 이유를 알았다면 "상상의 실제"라는 아이디어가 떠올랐을지 모른다. 여섯째, 그림에서 수직선 ci와 대각선 XZ가 P′에서 교차한다. 그런데 직선 PV도 P′을 관통한다. 이것은 우연이 아니라 의도한 구도라고 볼 수밖에 없다. 그 결과 PP′VAB가 〈그림 1-1〉의 프리즘뿔 PP′VAB와 일치하는 것이 증거가 될 수 있다.

31 De Rynck & Thompson, *Understanding Painting*, Ludion, 2018, p.91.

32 De Rynck & Thompson, *Understanding Painting*, Ludion, 2018, p.91.

이 증거 이외에도 마네 그림을 사영기하학으로 설명할 수 있다는 이 책의 가설을 마네의 작품 네 개로 자세하게 검정하려 한다. 네 작품은 모두 조르조네의 작품처럼 상상의 실제, 파푸스 육각형 정리, 황금비의 구도이다. 이에 앞서 명백하고 움직일 수 없는 증거를 먼저 제시하는 편이 논의를 이끌어가는 데 예비적인 도움이 될 것이다. 이 증거는 마네가 직접 남긴 것인데 잘 알려지지 않은 것들이다. 두 가지만 제시하겠다. 이 책이 선정한 네 점의 마네 그림이 사영기하학에 기초하였음을 증명하기 전에 두 가지 스케치로 먼저 감상해 본다.

첫째, 에드거 앨런 포 E. Poe(1809-1849)의 『까마귀』를 보들레르가 번역하며 포가 자신의 영혼의 쌍둥이라고 불렀다. 보들레르가 죽고 말라르메가 새롭게 번역한 『까마귀(1875)』에 마네가 삽화를 그렸다. 표지에 포의 이름이나 말라르메의 이름보다 마네의 이름이 더 크게 장식되었다. 마네의 삽화에는 상상의 실제, 쌍둥이 소실점 정리, 사영기하학의 차원변환이 공존한다.

둘째, 지금까지 아무도 유의하지 않았던 『오귀스트 마네 부부의 초상 스케치(1860)』이다.[33] 이것은 마네가 그린 양친의 초상화 스케치이다. 이 스케치의 완성본 『오귀스트 마네 부부의 초상(1860)』은 마네가 1861년 그의 나이 29세에 살롱 공모전에 처녀 출품하여 입선한 작품이다. 이 밑그림 스케치에 마네가 스스로 남긴 여러 점과 직선의 연필 자국을 분석하면 이 그림 하나에 마네가 의도한 상상의 실제, 퐁슬레 사영 조화 공역 정리, 황금비, 백은비를 찾아낼 수 있다. 이제 마네 자신이 남긴 증거를 하나씩 보자.

33 Musee du Louvre, Arts graphiques, dessin, Paris.

하얀 그림자

〈그림 1-15〉는 마네가 그린 『까마귀』의 삽화다. 까마귀 B는 문설주 위 아테네 흉상 머리에 앉아있다.[34] 까마귀는 검다. 그의 그림자가 두 개다. 보들레르의 말대로 영혼의 쌍둥이인가? 하나가 위의 그림에서 천장 가까이 우측 벽의 그림자 C이다. 마네는 검은 까마귀의 그림자를 흰색에 가깝게 그렸다. 흰 아테나 흉상의 그림자가 검정이니 검정 까마귀의 그림자는 희어야 한다! 또 하나가 아래 그림에서 바닥 마루의 그림자 C′이다. 그림자답게 검다. 흰 그림자 C와 검은 그림자 C′의 방향이 전혀 다르다. 하나의 광원에 그림자가 두 개일 수 없다. 동시대 화가 도레도 『까마귀』의 삽화를 그린 적이 있는데 그의 삽화에는 그림자가 하나다. 그는 두 개 그림자를 그린 마네를 혹평했다. 도레는 마네와 함께 탄원서를 제출해 저 유명한 낙선전을 이끌어내는 데 협력했던 화가이다.

삽화의 사영기하학적 표현이 〈그림 1-15〉인데 상상의 실제 AB+C 구도이다. 〈그림 1-15〉는 〈그림 1-3〉을 거꾸로 놓은 것이다. 그림에서 VABP는 삼각뿔이고 ABP는 삼각뿔의 단면이다. 두 그림을 함께 보며 설명한다. 삽화에서 아테나 머리에 앉은 까마귀 B의 우측 벽에 드리운 옆면 흰 그림자 C로 보아 광원은 까마귀 좌측 벽 A에 있어야 한다. ABC는 직선이다. 바닥에는 의자가 있다. 주인공의 시야 P이다. ABP는 삼각형이다. 이에 대해 AB를 공유하는 삼각형 ABC′이 파생된다. 바닥의 C′도 상상의 그림자이다. C에서 출발

34 Edgar Poe, *The Raven*, by Mallarmé(trans.)·Manet(illust.), *Le Corbeau*, Paris, 1875.

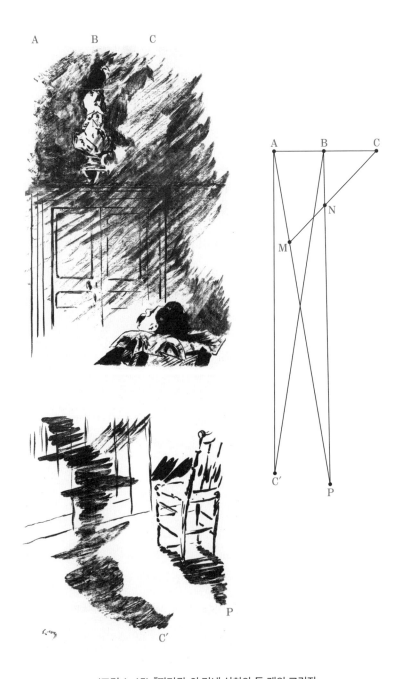

〈그림 1-15〉『까마귀』의 마네 삽화와 두 개의 그림자

출처 : Poe, *The Raven*(*Le Corbeau* Illustrated by Manet),
by Mallarme, Paris: J. Lesclide, 1875, 각 54cm

한 직선이 직선 AP에서 M을 만날 때 BP에서 N을 만난다. N이 아테나이다. AMC가 또 하나의 삼각형이다. 데자르그 정리를 보면 소실점 P는 "실제" 소실점이고 소실점 C와 C′은 "상상" 소실점이다. ABP와 AMC가 합쳐져 APNCA의 축이 아테나 N이다. 위 그림에서 의자에 앉았던 포가 아래 그림에서 사라진 것은 무슨 까닭일까?

아래 삽화에서 마루에 두 번째 그림자 C′이 있다. 위 그림자 C와 아테나의 까마귀 B의 위치로 보아 아래 그림의 마루 그림자의 광원은 까마귀 B 위에 있어야 한다. 그런데 두 그림자 모두 정면이 아니라 옆면이다. 따라서 이 옆면 그림자의 광원은 아테나의 까마귀 B 위에 있을 수 없고 B의 북동쪽에 있어야 한다. 의자 밑이 그림자가 아니라 밝은 것이 그 증거이다. 따라서 광원은 벽 밖에 있는 것처럼 "상상"해야 한다.

XYZ 차원에서 보면 XY 좌표는 벽이고 XZ 좌표는 마루이다. 마네의 삽화는 벽 밖의 "상상"의 광원이 XY 벽 밖에 있는 것처럼 보면 까마귀의 벽 그림자가 마루 XZ에 그림자로 전환된 것이다. 두 그림자가 상사이므로 2차원 벽 그림자를 2차원 마루 그림자로 전환하는 3차원 현상이다. 뒤집어 말하면 그림자를 그림의 대상으로 보면 3차원 XYZ 좌표의 대상을 2차원 XY 좌표의 대상으로 차원이 변환할 때 대상의 본질이 변하지 않는 데자르그 정리이다.

좌표 변화는 다른 말로 "번역"이다. 영어 X를 프랑스어 Y로 번역 F하는 행위는 XY 좌표에서 $Y=F(X)$이다. 프랑스어 Y를 삽화 Z로 번역하는 것은 YZ 좌표에서 $Z=F(Y)$이다. 『까마귀』의 주제는 과거와 현재를 넘나드는 회상으로 시제 T의 번역이다. 합하여 4차원의 세계이고 4차원에서는 두 개의 그림자가 가능하다.

『까마귀』의 삽화는 퐁슬레 사영 조화 공역 정리와 몽주 사영기 하학의 차원변환이 공존하는 거의 유일한 그림이다. 마네가 사영기하학을 알고 있었다는 분명한 증거라 할 수 있다. 이 주장은 마네의 글이 뒷받침한다. 말라르메가 마네에게 삽화를 부탁하던 1875년 마네는 답장을 보냈다. "시인은 놀랍다. 시인의 공상을 [실제] 형상으로 번역하는 것은 왕왕 불가능하다."[35] 마네는 "공상"을 현실에서 "형상"하는 회화 작업에 "번역"이라는 표현을 사용하였다. 그 후 1877년 말라르메가 여류시인 사라 헬렌Sarah Hellen(1803-1878)에게 보낸 편지에서 자신은 마네의 삽화에 만족한다고 썼다. 특히 문제의 두 개 그림자를 번역에 따라서 "꿈같은 현실" 또는 "매우 상상적 실제realite toute imaginative"라고 표현하였다.[36] 마네 그림을 가장 잘 이해한 말라르메가 마네의 회화에 숨겨진 "실제" 소실점과 "상상" 소실점에 대한 이해와 연관된다고 여겨진다. 위 그림의 의자에 "실제" 앉았던 포가 아래 그림에서 사라진 것이 실제가 "상상"이었음을 암시하므로 이 주장에 무게를 실어준다.

35 Tabarant, *Manet et ses oeuvres*, Gallimard, 1947, p.415 ; Brombert, *Edouard Manet : Rebel in a Frock Coat*, The University of Chicago Press, 1997, p.437에서 재인용.

36 Mallarme to Sarah Hellen Whitman, du 31 mars 1877. 이 편지를 찾아준 임재호 교수에게 감사를 전한다. Dans une lettre a la poetesse Sarah Hellen Whitman du 31 mars 1877, Mallarme ecrit : *Le Corbeau* vous a plu : j'en suis heureux : ce que vous dites de ma prose ou j'ai tente de conserver quelque chose du chant original, me charme ; quant aux illustrations si intenses et si modernes a la fois, je pensais bien que vous les aimeriez, dans leur realite toute imaginative. L' ombre de l'oiseau dans la derniere ne me deplait pas, comme mobile et juste ; mais jaime moins la presence de la chaise, et comprend que vous avez trouve le tout trop sommaire. Manet appartient completement au mouvement artistique contemporain ; et (quant a la peinture) il en est le chef.

시야의 확장

이제 『오귀스트 마네 부부의 초상 스케치(1860)』에서 증거를 볼 차례이다.[37] 〈그림 1-16〉은 마네가 직접 구상한 구도와 함께 그 구도의 사영기하학을 동시에 보여준다. 이 스케치야말로 상상의 실제 ADB+C 구도임을 생생하게 보여주는데 이 역시 〈그림 1-0〉의 기본 구도이다.

우선 마네는 2개의 수평선과 1개의 수직선을 그었다. 세잔은 동료들에게 "예술에 중요한 것은 공간을 분명하게 하는"[38] 것으로 "수평선에 평행선을 몇 개 추가하면 시야가 확장"된다고 권고하였다. 세잔은 그 이유가 "전지전능 하나님이 눈앞에 전개된다."라고 하였다.[39] 무슨 뜻일까? 세잔의 연작 『생 빅토아르 산』의 변천과정을 보면 그의 말을 이해할 수 있다. 세잔이 이 말을 하기 훨씬 전에 마네는 이미 "수평선에 몇 개의 평행선"을 기본으로 삼고 있다. 이 스케치는 마네가 찍어놓은 질서 있는 10개 이상의 점도 보여준다. 2개의 "수평선의 평행선"과 1개의 수직선의 의미부터 보자.

〈그림 1-16〉에서 마네가 손수 표시한 10개의 점을 중앙의 e, e′, E, 좌측의 b, B, Z, 우측의 a, a′, A, a″으로 표기한다. a′과 A 사이에서 약간 이탈한 f가 눈에 띈다. 이 점만이 계열에서 이탈하였다. 왜 그랬을까? 이 이탈이 없으면 AB+C의 구도가 가능하지 않다. 직선 AB와 ZY는 마네 자신이 준비한 수평선이고 UV 역시 마네가 마련

37 Musee du Louvre, Arts graphiques, dessin, Paris.

38 Conrad, *Creation*, Thames & Hudson, 2007, p.75.

39 the Pater Omnipotents Aeterne Deus spreads before our eyes.

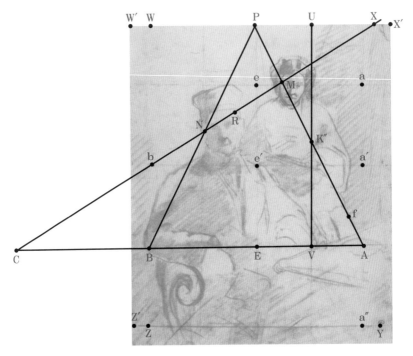

〈그림 1-16〉『오귀스트 마네 부부의 초상 스케치』의 구도

출처 : Musee du Louvre, Arts graphiques, dessin.

한 수직선이다. 이상은 마네가 만든 구도이다.

이제 그림틀에 마네가 표시한 귀퉁이를 시계 방향으로 W, X, Y, Z로 명명한다. 점 b와 점 X를 연결한 직선이 부친의 얼굴 N과 모친의 얼굴 M을 지난다. 이 직선을 연장하여 AB의 연장선과 만나는 점이 C이다. Af의 연장선이 UV와 K″에서 만나고 모친의 얼굴 M을 지나 중앙선 ee′E와 만나는 점이 P이다. 하필이면 그림틀의 경계선이다. 이것은 우연이 아니라 계획된 것이다. 앞서 말라르메의 평을 다시 인용하면 마네가 평면 그림의 소실점을 그림틀까지 밀어 올렸다. 삼각형 AMC가 형성된다. 마지막으로 P에서 B를 연결하면 PAB는

이등변 삼각형이다. 상상의 실제 구도 AB+C이다. 이 구도는 〈그림 1-0〉의 기본 도형과 정확히 똑같다. 이때 CB:BA=BA:AC=1:1.62의 황금비율이 성립한다.

조르조네의 〈그림 1-14〉와도 같으므로 파푸스 육각형을 찾을 수 있다. [복잡을 피하여 그리지 않았다.] W→E→X→B→P→A→W일 때 WE는 CX와 K′=N에서 만나고 EX는 PA와 K″에서 만난다. XB는 AW와 K에서 만난다. KK′K″은 파푸스 직선이다.

여기서 특기할 점은 마네가 손수 준비한 수직선 UV의 역할이다. PA와 EX가 UV에서 교차하도록 설계하였다. 그뿐만 아니라 〈그림 1-16〉에서 1개의 수직선 UV 및 2개의 수평선 AB와 ZY는 마네가 직접 삽입한 구도이다.[40] 이 구도에서 $\frac{W'Z'}{W'U}$ =1.62는 황금비이고 사각형 WXYZ의 가로세로비 $\frac{W'Z'}{WX}$ =1.41은 (백은비−1)이다. 황금비는 등비수열의 변치 않는 비율이고, 백은비는 가로세로 비율이 변치 않는 비율이다. 황금비는 절대 비율이고 백은비는 상대 비율이다. 황금비는 독자 비율이고, 백은비는 한 쌍의 비율이다. 황금비는 홀로 존재할 수 있는 그 자체 고절孤節의 아름다움이다. 백은비는 홀로 존재할 수 없는 한 쌍의 지조, 정절, 충절忠節의 아름다움이다. 황금비는 정오각형이고, 백은비는 정십각형이다.

마네는 부모의 초상화에 황금비와 백은비를 모두 숨겨 넣어 부모가 아름다운 충절의 상징이라고 표현했다. 마네의 부친은 나폴레옹 3세 치하 법무성의 고위 관리를 역임한 파리 형사법원 판사였으며 외교관의 딸인 모친은 스웨덴 황태자의 대녀였다. 대령 계급의

40 吉川節子, 『印象派の誕生』, 中央公論新社, 2010, 139頁.

외삼촌은 스웨덴 황태자와 친구였으며 프랑스 마지막 국왕 루이 필립 1세의 왕자 몽펭시어 공작의 부관이었다. 마네는 유복한 상류 집안 출신의 화가답게 옷을 멋지게 입었다. 그러나 비밀에 싸인 집에서 자랐다. 그의 그림의 비밀이 여기서 유래하는지도 모른다.

그림에서 부친의 지병과 모친의 수심이 표정에 묻어있다. 이듬해 부친이 뇌졸중의 후유증으로 사망하였는데 그 침울한 분위기가 부모의 얼굴에 잘 포착되었다. 부친이 왼손을 저고리 속에 넣고 있는 모습이 그렇다. 훈장을 가슴에 감지 않고 탁자 위에 놓은 것도 그렇다. 익살스러운 점은 이 구체성이 마네 그림의 수수께끼의 비밀을 풀 수 있는 실마리를 제공한다는 점이다. 무한은 유한으로 인식하는 것처럼 평면은 입체로 이해할 수 있는 이치이다.

마네는 이 그림뿐만 아니라 『아스트르그의 초상(1866)』에도 (가로/세로)+1=2.41의 백은비를 사용하였다. 변치 않는 친구와 우정의 충절을 상징한다. 친구들이 등장하는 『발코니(1868)』에도 황금비와 백은비의 관계를 남겼다. 중요한 관점은 다른 화가들과 달리 그가 황금비나 백은비에 머물지 않고 복잡한 기하학으로 시야를 넓혀갔다는 사실이다.

황금비와 백은비

황금비와 백은비는 무한소수이다. 이 책에서 황금비의 허용범위는 1.6과 1.62 사이이고 백은비의 허용범위는 2.4와 2.42이다. 가느다란 펜촉과 달리 붓자국의 두터움의 허용범위이다.

가로세로 비율 1:1.618의 직사각형에서 가로세로 비율 1:1의 정

사각형을 제거한 나머지 직사각형의 비율 역시 1:1.618이다. 다시 정사각형을 제거하고 나머지 정사각형의 비율도 황금비다. 물론 앞서 본 것처럼 황금비는 고대 그리스 이전 알려진 예술적 표현이다. 마네라 하여 새삼스러울 것은 없다. 그러나 그것을 남이 발견하도록 숨겨놓은 것이 아니라 초본의 밑그림 상태로 남겼다는 데에서 마네 예술세계의 사영기하학적 구도를 추론할 수 있는 단서를 얻을 수 있다. 『풀밭의 점심』의 구도가 그러하다.

자연은 일관되지만 불완전하다. 불완전하지 않으면 진화가 일어나지 않는다. 일관은 규칙이다. 예술의 자연미 역시 자연의 어떤 상태에 불과하므로 등비수열의 불완전한 규칙을 품고 있음을 알 수 있다. 규칙은 수학으로 표현할 수 있다. 길이가 1인 막대 저울을 생각하자. 이 막대 저울의 어디인가를 ϕ로 눈금을 매기고 전체 길이 1과 ϕ의 비율이 ϕ와 나머지 1-ϕ의 비율이 일치하는 값은 0.618이다. 곧 1 : ϕ = ϕ : 1-ϕ에서 ϕ = 0.618이다. 길이 1인 막대 저울의 추가 0.618 부근에 매달린 균형상태가 황금비의 아름다움이다. 그런데 0.618:0.382 = 1.618 : 1이므로 이 황금비는 균형상태다. 여기서 막대는 1차원이다.

일반화하면 황금비의 등비수열 ϕ^0, ϕ^1, ϕ^2, ϕ^3은 피보나치 수열이고 여기서 다음이 성립한다. 앞서 황금비는 조화평균임을 증명하였다. 여기에다 $\phi^2 = \phi^0 + \phi^1 = \sqrt{\phi^1 \phi^3}$ 이다. 첫 번째 등호에서 황금비의 산술평균이 정의되고 두 번째 등호에서 황금비의 기하평균이 정의된다. 곧 황금비는 덧셈이 곱셈이고 나눗셈이다. 황금비는 기본이 기하급수이다.

기하급수는 자연현상의 하나이다. 예술이 기하급수의 규칙이

라는 사실은 예술의 정의로 설명할 수 있다. 유미주의 명제가 [예술은 예술의 목적]이다. 이 문장에서 주격조사 "은"을 등호 =로, 전치사 "의"를 괄호 ()로 표기하면 예술=예술(목적)로 표현할 수 있다. 이때 예술을 A, 목적을 P로 표기하면 A=A(P)이다. (주의: 표기일 뿐 함수는 아니다.) A를 대입하면 A=A(P)(P)이고 연속 대입하면 A=A(P)(P)(P) 등이다. 곧 (P)의 0승, (P)의 1승, (P)의 2승, (P)의 3승, (P)의 4승 … 등은 (P)를 등비로 갖는 등비수열이다. 자폐적 자기완결 자기조회의 유미주의는 등비수열로 기하급수적이다. 연주용 대형 피아노의 뚜껑 모습이 유미주의 등비수열의 모습인 것은 그 내부의 강선의 길이가 기하급수와 관련이 있기 때문이다. 하프도 마찬가지이다. 하프와 피아노 강선이 예술의 정의와 일치함이 증명된다.

종합하면 마네의 『오귀스트 마네 부부의 초상 스케치(1860)』는 단순한 상상의 실제가 아니다. 퐁슬레의 사영, 조화, 공역, 산술평균, 기하평균, 황금비가 모두 표현되어 있다. 여기에 백은비도 추가된다.

백은비는 $1+\sqrt{2}=2.414\cdots$의 무한소수인데 여기에서 당시 화가들이 즐겨 쓰던 캔버스의 비율 1.414가 유래되었다. 오늘날 A4용지의 가로세로 비율 1:1.414이다. 다음의 그림처럼 A4의 크기를 절반

으로 계속 줄인 나머지 직사각형의 백은비는 변하지 않고 두 배로 계속 확대하여도 백은비는 변하지 않는다. 변하지 않는 충절의 상징이다.

백은비는 18세기에 와서 리히텐베르크 비율Lichtenberg ratio이라고 알려졌다. 그 수열은 다음과 같이 2층 구조인데 아래 숫자는 앞의 상하 숫자의 합이고 위 숫자는 아래 두 숫자의 합이다.

1, 3, 7, 17, 41, 99, …
1, 2, 5, 12, 29, 70, …

이것이 펠 수열이다. 황금비가 단독으로 자기복제하는 수열을 만드는 데에 대하여 백은비는 두 개의 숫자로 시작하는 이중구조이다. 두 수열은 사실상 하나의 수열이다. 앞뒤의 숫자의 비율은 $1+\sqrt{2}=2.414\cdots$에 접근한다. 이것은 $\phi^2-2\phi-1=0$의 풀이이다. 마네는 『오귀스트 마네 부부의 초상 스케치(1860)』에서 황금비 형식과 백은비 형식의 관계를 나타냈다. 하나의 그림에서 퐁슬레 정리, 조화관계, 황금비 형식, 백은비 형식의 관계를 남긴 화가는 아마 마네가 유일할 것이다.

황금비와 백은비는 모두 동류의 2차 방정식의 자식이다. 지름이 $2+x$의 원을 1과 $1+x$로 나눈다. 나누는 점에서 원까지 수직선의 길이가 기하평균의 2승인데 이 기하평균이 ϕ라고 하자. 그러면 기하평균의 정의에 따라 $\phi^2=1(1+x)$이다. 이때 $x=n\phi$로 정의하면 $\phi^2-n\phi-1=0$을 얻는다. 여기서 $n=1$이면 황금비이고 $n=2$이면 백은비이다.

2차 방정식 ϕ자승$-n\phi-1=0$에서 n의 크기에 따라 기하학적 형

태가 결정되며 그 합성이 자연의 모습이다. 황금비가 피보나치 수열로 자라고, 백은비가 펠 수열로 자란다. 황금비는 코사인으로, 백은비는 탄젠트로 표현된다. 황금비는 정오각형이고, 백은비는 정십각형이다. 자연의 모든 파동 현상은 복잡한 삼각함수로 묘사될 수 있다. 음과 색은 파동이다.

위치

마네가 그의 그림에 도입한 퐁슬레 사영기하학은 3차원 입체 사물을 2차원 평면에 표현하는 형식으로 3차원의 시각을 상상의 그림자로 감추고 있지만 3차원의 본질을 모두 빠짐없이 표현하고 있다. 말을 바꾸면 두 개 삼각형은 3차원 사물의 그림자이고 공유면적은 3차원 사물의 단면이다. 그림자는 사영기하학이고 단면은 미분기하학이다. 미분기하학은 단면만 보여주나 사영기하학은 그림자 전체를 보여준다.

이제부터 조사하는 마네의 네 그림 『풀밭의 점심』, 『올랭피아』, 『발코니』, 『폴리-베르제르의 주점』의 비밀은 모두 퐁슬레 사영기하학이지만 단면과 그림자, 실제와 상상으로 설명한다. 곧 "상상의 실제"이다. 〈그림 1-3〉이 그 요약이다. 이것은 앞서 흥미를 일으켰던 3대 삼각형을 하나로 요약한 것이다. 역으로 사영기하학은 평면 회화뿐만 아니라 원근법과 소실점을 표현하는 일반 회화 창작에도 필수 형식이다. 이 때문에 마네를 보면 피카소를 볼 수 있는 것이다.

삼각형 ABP와 AMC는 AN을 중심으로 대칭이다. P가 실제이면 C가 상상이고, C가 실제이면 P가 상상이다. 사영은 실제와 상상의

혼합이다. 이것을 마네 스스로 "환상의 형상"이라고 표현하였고,[41] 보들레르는 실제가 상상의 상상이라고 인식하였다. 애들러는 "상상의 시각적 [실제] 경험"이 마네의 그림을 이해하는 첩경捷徑이라고 말했다.[42] 복소수 함수의 실수가 허수가 되고 허수의 허수가 실수가 되는 예에 비유할 수 있다. 허수가 숨겨진 차원의 존재이듯이 "상상의 실제"는 평면으로 줄어든 차원에 숨겨진 실재이다.

이 책이 선정한 마네 평면 그림의 특징은 상상의 실제이다. 회화의 평면성은 예술 원근법에 의존하는데 마네의 네 그림의 핵심은 모델의 위치이다. 앞서 인용한 "[대상의 얼굴의] 평면이 연출되었다. 피카소는 마네의 『풀밭의 점심』을 떠올리면서 대상을 앞뒤 [원근법]이 아니라 위아래로 배열하였다."라는 문장의 핵심은 "대상"의 "평면"과 "배열"이다. 평면에는 배열이 깊이를 대신한다. 배열은 좌우 상하 그리고 중앙의 위치이다. 『풀밭의 점심』에서 누드여인의 위치, 『올랭피아』에서 보이지 않는 고객의 위치, 『발코니』에서 희미한 소년의 위치, 『폴리-베르제르의 주점』에서 거울에 투영된 주모의 위치. 다시 말하면 마네 평면 그림의 비밀은 대상과 그 위치에 관한 것이다.

흥미로운 대상과 그 위치로서 머리말의 말미에서 제기한 보물의 위치를 찾아보자. 그것은 보물찾기에 관한 비밀이다. 보물섬에서 실제는 보라색 돌 P와 코발트색 돌 C'이고 상상은 보물과 사라진 교수목이다. 그 관계는 상상의 실제이므로 퐁슬레 사영기하학으로 접근

41 Brombert, *Edouard Manet: Rebel in a Frock Coat*, The University of Chicago Press, 1997, p.437.
42 Adler, *MANET*, Phaidon Press, 1986, p.29.

할 수 있다.

보라색 돌 P와 코발트색 돌 C'을 연결하여 직선을 만들면 이것
은 실수를 표시하는 X축이다. 두 돌 사이의 정중앙을 원점 0으로 삼
으면 보라색 돌 P의 좌표는 -1이고 코발트색 돌 C'의 좌표는 +1이다.
원점 0에서 실수선 X축과 직각으로 Y축을 정한다.

이제 사라진 교수목의 위치를 XY 좌표에서 임의로 정하여 C''으
로 표기한다. 그런 후에 보물 지도에 따르면 Y축의 D 지점에 보물이
묻혀 있다. (증명은 김학은, 『이상의 시 괴델의 수(속)』, 보고사, 2014,
162쪽.)

교수목의 위치를 아무렇게나 임의로 정해도 D점의 위치는 변함
이 없이 고유하다. 보물의 위치는 부동이다. 사라진 교수목은 허수
의 세계이다. 따라서 교수목의 임의의 좌표는 허수와 실수의 조합인
복소수로 표현된다. 다시 말하면 Y축은 허수를 표시하는데 허수는
상상의 수이고 보물은 허수 $\sqrt{-1}$에 묻혀 있다.

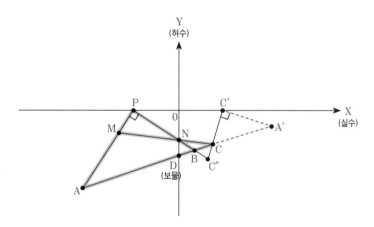

C가 상상이므로 AMC는 상상이고 ABP는 실제이다. D는 C
의 짝이므로 보물찾기는 상상과 실제의 관계이다. 그림에는 표시하

지 않았으나 AN과 BM이 K에서 교차하고 PK는 반드시 D와 만난다. 이때 상상의 자기복제 C-C′-C″는 일직선이다(퐁슬레 이중정리). 이 경우 보물찾기는 전형적인 퐁슬레 사영기하학의 기본 도형 〈그림 1-0〉의 형태인 〈그림 1-4〉와 동일하다. 곧 보물이 상상의 실제의 예가 된다.

대상

앞으로 소개할 마네 그림의 대상은 임의성이다. 마네의 영향하에 있었던 모네는 들의 노적가리를 여러 점 그렸는데 모두 빛과 대상의 상호작용을 표현한 것이다. 그것은 태양과 그것이 만드는 노적가리 그림자와의 관계인데 대상이 꼭 노적가리일 필요는 없다. 그 가운데 『일광의 노적가리』에는 일견 이상한 점이 발견된다. 하나의 태양이 만드는 그림자의 방향이 노적가리마다 다르다. 〈그림 1-17〉

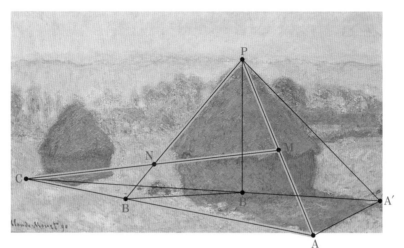

〈그림 1-17〉 모네의 『일광의 노적가리』의 상상의 실제

은 모네의 『일광의 노적가리』에 〈그림 1-6〉을 덮친 것이다. 여기서 ABP의 실제에 대해 C는 상상이다. ABP는 저녁의 노적가리고 C는 점심의 노적가리이다. 저녁의 노적가리를 보면 점심의 노적가리를 상상할 수 있다. 그것이 방향이 다른 그림자 C이다. 모네는 실제와 상상의 차이를 시간으로 생각한 것이다. 이 주장의 또 하나의 근거가 『양귀비 들판』이다. 그러나 모네의 그림은 평면이 아니다.

모네의 『노적가리』 연작을 본 모스크바대학의 젊은 경제학 강사가 심한 충격을 받고 그림의 대상에 대한 그의 생각을 바꾸어 놓는 계기가 되었다. 그가 그때까지 본 그림의 대상은 모두 사물의 외형이었다. 그는 바흐의 『무반주 첼로 모음곡』과 같이 사물의 외형과 상관없는 내면세계의 표현이 미술에서도 가능하다고 보았다. 그는 그림을 음악처럼 생각했다. 이 젊은이가 칸딘스키이다.

문장과 문장은 마침표로 구분된다. 시 낭독회에서 마침표는 읽지 않는다. 침묵의 소리이다. 그것은 내면의 표현이다. 문장과 문장의 간격을 넓힐수록 마침표 점의 공간은 확장된다. 이윽고 문장이 지면에서 밀려나면 백지를 차지하는 건 점뿐이다. 칸딘스키 비구상의 기본은 점이다. 그 점은 외형 사물의 기본단위가 아니라 내면의 기본단위이다. 마네 그림의 대상의 임의성은 마침내 내면세계까지 표현하는 회화로 발전하였다. 그것이 비구상화이다. 때는 프로이트의 정신분석과 겹치는 시대였다.

요약: 오랜 3차원 회화 역사에서 피카소는 차원을 늘려 4차원 입체를 표현하였고, 이에 앞서 마네는 차원을 줄여 2차원 평면을 표현하였다. 이것이 마네 평면 그림의 비밀이다. 다음 장에 비밀이 해독된다.

제2장

풀밭의 점심, 1863

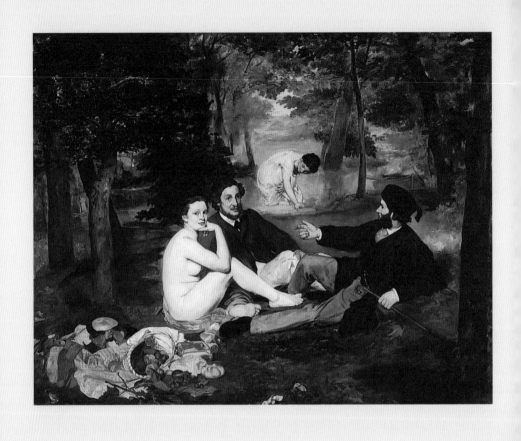

풀밭의 점심 Le dejeuner sur l'here

에두아르 마네 │ 1863년작 │ 유성페인트 │ 208 × 264cm │ 오르세 미술관

제2장 풀밭의 점심

I. 가설

평면 그림

『풀밭의 점심』은 한 개의 입체 소실점을 평면에 표현한 작품으로 그 수수께끼는 홀로 벗은 여인에 모아진다. 비밀의 열쇠는 다른 배열과 더불어 누드여인의 위치이다. 덧붙여서 두 개의 광원도 수수께끼이다. 숲속에서 내리쬐는 햇살과 정면의 밝은 빛이다. 이 수수께끼의 해법이 사영기하학이 제공하는 상상의 실제 ADB+C 도형에 있다. 〈그림 1-0〉의 기본 도형이다. 이 기본 도형을 마네가 알고 있었다는 확실한 증거가 『풀밭의 점심』이고 이 도형의 아름다움은 황금비로 대신하였다.

앞서 인용한 "얼굴에 그림자와 감정 표현마저 없어진 평면이 연출되었다. 피카소는 마네의 『풀밭의 점심』을 떠올리면서 대상을 앞뒤 [원근법]이 아니라 위아래 [평면]으로 배열하였다."라는 문장을 대하면 『풀밭의 점심』이 평면 그림이라는 사실이 피카소 시대에도 알려진 미술계의 공론이었음을 알 수 있다.[1] 이 사실은 〈그림 1-8〉에

1 Miller, *Einstein, Picasso*, Basic Books, 2001, p.140.

서 이미 보았듯이 피카소의 다차원 회화가 마네의 평면 회화에 영향을 받았다는 증언이기도 하다.

　사영기하학 기본 도형 ADB+C는 실제 ADB와 상상 C의 결합이다. 현실이 상상의 근거가 되듯이 추상은 구상에서 나온다. 실제의 법칙이 추상의 길잡이가 된다. 그 법칙이 사영기하학의 퐁슬레 사영 비례 정리이고 회화에 있어서 그 중요성이 증대된다. 현재 양자기하학quantum geometry으로 발전하여 다차원 예술에 널리 중용되고 있다.

〈그림 2-0〉 라이몬디의 『파리스의 판단』[2]

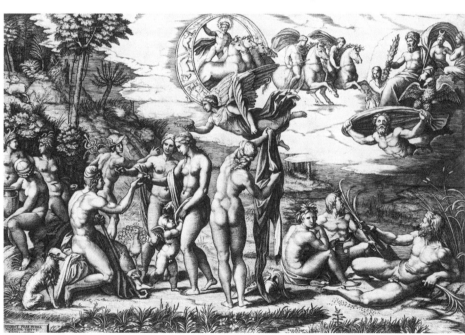

2　*The Judgement of Paris* by Raimondi after Raphael, Engraving, 1520년경, British Museum, London 소장.

『풀밭의 점심』은 르네상스 시대 라이몬디의 작품인 『파리스의 판단』 우측 하단의 구도를 빌려왔다(그림 2-0). 신화에 등장하는 파리스의 판단은 루벤스에서 르누아르에 이르기까지 많은 화가의 소재였다. 마네가 이들과 다른 점은 르네상스 대가의 전통 소재를 근대의 시각에서 평면 그림으로 표현할 수 있음을 보여준 야심작이다. 마네는 사물의 이야기꾼이 아니라 미술사의 이야기꾼이다.[3] 파리스가 트로이 전쟁의 발단이라면 율리시스는 그 전쟁의 해결사이다. 『율리시스』로 호머의 고대 트로이 전쟁의 서사시 『오디세이』에 도전한 소설의 이야기꾼 제임스 조이스에 비유할 수 있다.

마네는 『풀밭의 점심』을 적어도 세 번 그렸다. 현재 1863년의 유화는 파리 오르세 미술관이, 1863-1864년의 수채화는 옥스퍼드의 애시몰린 미술관이, 1864-1868년의 유화는 런던 코톨드 미술학교가 소장하고 있다. 이 가운데 X-레이로 밑그림을 촬영한 것이 오르세 유화이다.

합목적

마네가 누드를 선택한 동기가 전해져 온다. 어느 날 센강에서 몸을 씻는 여인을 보던 마네가 동급생(미래의 예술부 장관) 프루스트 A. Proust(1832-1905)에게 말했다. "내가 누드를 그려야 할 것 같아. 그래, 누드를 저들에게 보여주겠어!"[4] 당시 아카데미 살롱전 회화의 등급은 인물, 풍경, 장르의 순서였다. 인물 가운데에서도 누드가 가장 어

3 Bourdieu, *MANET : A Symbolic Revolution*, Polity, 2017, pp.343-345.

4 Bourdieu, *MANET : A Symbolic Revolution*, Polity, 2017, p.79.

려웠다. 마네는 대가들의 소재를 선택하여 그들에게 도전하였다. 이 왕이면 누드, 풍경, 풍속 등 모든 것이 하나의 작품에 녹아있도록. 그것도 살아있는 여인의 누드로. 마네는 『풀밭의 점심』을 그림 자체 이외에 다른 목적을 두지 않았다. "자신의 수준에 머무르지 않고… 새로운 면에서 항상 영감을 받는 것이 나의 야심이다. 공식을 가지고 그것으로 소득을 얻는 이[화가]가 예술에게 무슨 이득이 되겠는가?"[5] 마네 그림은 스스로 설명하는 목적 없는 합목적으로 [예술은 예술의 목적]의 최초 그림이 되었다. 이 순환 문장은 비결정이다. 곧 앞의 예술을 뒤의 예술에 연속대입하면 [예술은 예술의 목적의 목적의 …∞]의 비결정이 된다. 마네가 이 그림을 미완성으로 남긴 것이 그 증거인데 이것 또한 낙선의 구실이 되었다는 것은 아이러니이다. 예술의 비결정을 곰브리치 E. H. Gombrich(1909-2001)는 "진실로 예술이란 것은 존재하지 않고 예술가만 존재한다."[6]라고 응축했다.

『풀밭의 점심』은 마네가 1863년 살롱 공모전에 출품한 작품인데 표현한 색채와 형식은 당대 광학과 사영기하학을 동원한 최초이며 결정판이다. 앞서 인용한 대로 "유럽 예술 역사에서 빛의 과학적 연구의 시도를 생각한 첫 번째 사람이 마네이다."[7] 과학적 연구에서 알게 된 사실 가운데 하나가 빛의 간섭, 산란, 편광이다. 소년 마네는 9개월의 프랑스-브라질 실습항해에서 대양의 빛을 경험하였다. 그것

5 Proust, *Fdouard Maner, Souvenirs*, L'Echoppe, 1988(1897), p.101.

6 Gombrich, *The Story of Art*, Phaidon, 2016(1950), p.15.

7 Gonse, "Manet," *Gazette des Beaux-Arts*, February 1884, p.146 ; Brombert, *Edouard Manet : Rebel in a Frock Coat*, The University of Chicago Press, 1997, p.332에서 재인용.

은 처음 보는 빛이었다. 안경을 쓰는 사람은 렌즈 주변에 빛의 산란과 편광을 경험한다. 뉴턴이 굴절망원경 대신 반사망원경을 제작한 이유가 렌즈의 굴절에서 일어나는 산란 현상으로 정확한 관측이 어려웠던 탓이었다. 빛의 산란과 편광을 피하는 방법 가운데 하나가 반사였다. 빛의 산란과 편광이 원근법에 영향을 줌은 분명하다. 사영기하학의 기본이 반사이다. 〈그림 1-2〉의 삼각형에서 P는 M을 거쳐 A에서 반사한 후 M′을 거쳐 캔버스 P′에 사영하며, P는 N을 거쳐 B에서 반사한 후 N′을 거쳐 캔버스 P′에 사영한다.

당시 미술계가 『풀밭의 점심』을 이해할 수 없었음은 당연하였으니 그들에게는 수수께끼였다. 불과 2년 전에 『오귀스트 마네 부부의 초상(1860)』의 입선과 『기타연주자(1861)』의 우수상 수상honorable mention에도 불구하고 마네는 낙선했다. 『풀밭의 점심』이 평면적이라는 것이다. 그림자가 분명하지 않고 뒤의 물가에서 목욕하는 여인의 크기가 원근법에 비해 크다는 것이 그 이유였다. 사실 앞으로 나올 것 같다. 이승을 떠나 지옥을 건너는 단테의 보트에 비유되는[8] 그 옆 보트의 크기가 상대적으로 작은 것도 또 하나의 이유였다. 이것이 "마네의 『풀밭의 점심』을 떠올리면서 대상을 앞뒤가 아니라 위아래로 배열하였다."[9]라는 피카소 발언의 의미이다.

이번에는 낙선에 그치지 않고 심사자와 비평가들에게 공공의 적이 되고 말았다. 마네의 등장을 두려워한 비평가가 있었다. 고티에P. Gautier(1811-1872)는 영향력 있는 고답파 시인이며 살롱의 심사자였다.

8 Bourdieu, *MANET : A Symbolic Revolution*, Polity, 2017, p.470.

9 Miller, *Einstein, Picasso*, Basic Books, 2001, p.140.

마네가 1861년에 제출한 『스페인 성악가』를 입선시키고 구석에 전시된 것을 중앙으로 옮기게 하였을 때 그가 주목한 마네의 그림은 전통화법이었다.[10] 그러나 『풀밭의 점심』 이후 고티에의 태도는 달라졌다. "마네는 무언가 다르다. 광적으로 추종하는 파당을 거느린다. 그는 생각보다 영향력이 크다. 그는 명예로운 위험이다."[11] 비평가인 그의 딸J. Gautier(1845-1917)은 더 나아갔다. "전시장에 광대가 있다. 모든 예술가 가운데 혀를 나불대는 한 사람이 있다. 그러나 두렵다. 그가 노란 옷에 붉은 장미를 꽂고 거리에 나서면 즉시 조무래기들의 합창이 따른다. 마네는 파당을 만드는 데 성공했다."[12] 노란색은 마네가 애호하는 색이다.

당대의 한 비평가는 "누군가는 이상적인 미美를 추구한다. 마네는 이상적인 추醜를 추구하고 발견했다."[13]라고 공격하였다. 하기야 누구라도 저 여인이 아름답다고 자신 있게 대답할 수 있겠는가? 평면을 알 수 없는 표정으로 쳐다보는 누드의 여인 앞에 그 "끔찍한 모자"도 벗지 않고 앉아있는 남자 역시 입방아에 올랐다. 마네는 왜 남자에게 모자까지 씌웠을까? 모자는 무슨 상징일까?

마네는 말했다. "이 전쟁은 나에게 심한 상처를 입혔다. 잔인한 고통이었다. 그러나 나에게는 커다란 자극이 되었다."[14] 이 사실은 마네가 전통화법을 따르면 살롱 공모전의 입선과 우수상 수상의 실력

10 高階秀爾, 『近代繪畵史(上)』, 中央公論新社, 2006, 75頁.

11 Bourdieu, *MANET : A Symbolic Revolution*, Polity, 2017, p.448.

12 Bourdieu, *MANET : A Symbolic Revolution*, Polity, 2017, p.448.

13 Brombert, *Edouard Manet : Rebel in a Frock Coat*, The University of Chicago Press, 1997, p.133.

14 Wilson-Bareau(ed.), *MANET by himself*, Little Brown & Company, 1995, p.304.

있는 젊은 화가임을 증명하는 동시에 전통화법을 따르지 않으면 인정받은 그 실력과 무관하게 탈락시키고 공격까지 한다는 당시 파리 관전파官展派 아카데미 화단의 분위기를 전해준다.

아카데미 화단의 유래는 예술 아카데미Academie des Beaux-Arts가 설립된 1648년까지 거슬러 올라간다. 프랑스 왕정 체제를 옹호하는 실용적 목적의 하나였다. 프랑스 혁명 이후 아카데미는 교육기관을 설립하였는데 그것이 예술학교Ecole des Beaux-Arts이다. 여기서 회화, 조각, 건축, 판화, 작곡을 가르쳤다. "아카데미는 전통을 유지하기 위해 존재한다. 새로움을 창조하는 것이 아니다."[15] 옛것을 모사하는 것이 중요한 교육과정이었다. 다른 건 몰라도 건축이라 하면 프랑스의 자랑 사영기하학이다.

무용의 실용

프랑스 살롱전은 1667년부터 시작된 전통이다. 살롱전 입선은 프랑스에서만 아니라 전 유럽에서도 영예였다. 후원자를 만나는 곳이며 그림 주문이 시작되는 곳이었다. 살롱전은 색, 선, 소재에서 세 가지 원칙을 고수하였다. 모두 아카데미 기준에 어울리게 복고적이다.

첫째, 역사, 종교, 신화를 최고의 소재로 삼는다. 이른바 의미 있는 주제였다. 둘째, 관람객이 보기에 쉬워야 한다. 표정, 행동, 몸짓 그리고 그 배열이 자연스러워야 한다. 셋째, 그림이 그 자체로 폐쇄적

15 Brombert, *Edouard Manet : Rebel in a Frock Coat*, The University of Chicago Press, 1997, pp.33-35.

으로 완성이어야 한다. 다시 말하면 살롱전은 실용성이 목표였다. 마네는 이 세 가지 지침을 인상이라는 이름 아래 거부하였다. 캔버스의 테두리 밖으로 여운을 남기면 안 된다는 마지막 조건은 사실상 불가능한 지침이다. 그것은 인상과 어울릴 수 없는 주문이다. 자신의 시를 지면 밖으로 여운을 남기는 말라르메는 그것을 기억의 추상과 그에 순종하는 손의 추상이라고 표현하였다. 그 예로 말라르메는 마네가 『로슈포르의 탈옥(1881)』에서 그림 테두리까지 끌어올린 수평선을 지목하였다. 깊이의 원근이 없는 동양의 산수화처럼 그리는 방법이다.[16] 표정이 사라진 얼굴. 임의적인 익명성. 이를 두고 마네는 "색과 선을 구분하는 것이 애매하다."라고 고백하였다.[17] 입체를 표현하는데 선은 원근, 색은 명암인데 색과 선의 구분이 애매하다면 선은 명암을, 색은 원근을 효과적으로 표현할 수 없다. 선과 색의 모호함을 강조한 평면 그림의 탄생이다. 형식은 사영기하학에 맡긴다. 살롱전의 실용성 조건을 거부한 평면 그림은 무용의 실용이다.

낙선전

살롱전 입선은 쉽지 않았으나 여성 화가 모리조B. Morisot(1841-1895)는 연속 여섯 차례 입선하였다. 세잔P. Cezanne(1839-1906)은 여덟 차례 낙선했지만, 심사위원이었던 기르메J. B. A. Guillemet(1843-1918)의 도움으로 입선하였다. 이에 비하면 마네는 살롱전에 입선의 경력을

16 Gombrich, *The Story of Art*, Phaidon Press, 1995(1950), p.153.

17 Wilson-Bareau(ed.), *MANET by himself*, Little Brown & Company, 1995, p.302.

가진 출중한 정통파 예술가였지만 낙선까지 각오하면서 새로움을 추구하여 사실주의와 인상주의, 실내 화풍과 실외 화풍, 신화와 현실의 소재, 전통과 근대, 선배 화가들과 후배 화가들의 가교가 되었다.

1863년 나폴레옹 3세의 제2제정이 개최한 살롱 공모전의 심사 기준은 지나치게 복고적이며 엄격하였다. 5천여 출품작 가운데 3천여 이상을 탈락시켰다. 예년에 비해 지나친 탈락 비율이었다. 이 사실은 1820년 프랑스 7월 혁명과 1848년 유럽을 뒤흔든 시민혁명으로 회화계에도 변화가 보이기 시작했음을 뜻한다. 이 변화에 제정을 옹호하는 아카데미 관전파가 예민하게 반응한 것이다.

관람객들 사이에서도 커다란 소동이 일어났다. 소동의 한복판에서 마네의 친구이며 옹호자인 소설가 졸라E. Zola(1840-1902)가 기고하였다. "『풀밭의 점심』은 마네의 위대한 작품이다. … 화가들, 특히 분석 화가 마네는 군중을 당황하게 만든다고 대상에 구애될 필요가 없다. 대상은 그저 그림의 교본일 뿐, 군중에 대하여 홀로 존재한다."[18] 이 기고는 그가 드레퓌스 사건에서 "나는 고발한다"라는 논설을 신문에 발표하고 런던으로 망명하며 보여준 그 용기였다.

졸라가 말한 "분석 화가"는 칸트의 미개념을 연상시킨다. 칸트는 미를 자유미와 부수미로 나누었다. 자유미란 대상이 무엇이 되어야만 하는가에 관한 개념을 전제하지 않는다. 대상은 아무래도 좋다. 익명성이며 임의성이다. 대상에 구애될 필요가 없는 아름다움 그 자

18 Zola, "Une nouvelle manière en peinture : M. Édouard Manet," *Revue du XIX^e siècle*, 1ˢᵗ January, 1867, pp.823-845 ; Garnier-Flammarion(ed.), *Mon Salon Manet Ecrits Sur L'art*, Paris, 1970, p.91, pp.95-96에서 재인용.

체가 목적이다. 합목적의 미이다. 부수미는 목적의 개념을 위한 아름다움이다. 미인 선발대회는 부수미 경합대회이다. 살롱 공모전은 부수미 선발전이었다.

무더기로 낙선한 화가들을 대표하여 마네가 장관에게 탄원서를 제출했다. 낙선한 화가들의 항의가 심상치 않음을 알게 된 황제 나폴레옹 3세가 저 유명한 낙선전을 지시하였다. "불만의 정당성을 대중이 판단하도록 바라면서, 거절당한 예술작품을 산업궁전[만국박람회장]에 전시할 것을 황제 폐하가 결정하였다." 공모전과 낙선전이 나란히 파리 시민에게 평가할 기회를 준 것이다. 살롱전에 이른바 민주주의를 도입한 것이다.

마네는 『풀밭의 점심』을 낙선전에 전시하였다. 전시 2개월 동안 180만 파리 인구 가운데 30만 명이 관람할 정도로 이 그림은 일대 물의를 몰고 왔다.[19] 졸라는 신문에 기고를 넘어서 후일 낙선전의 마네 그림을 소재로 소설 『작품(1886)』을 썼다. 당시 소동의 일면을 엿볼 수 있는 소설이다. 마네의 그림 앞에 사람들이 몰려들어 웃고 웃음이 하늘에 찼다고 썼다. 이 소설로 졸라는 절친 세잔을 잃었다.

낙선한 것은 여인의 누드 때문이 아니었다. 이때 공모전에 입선한 작품은 카바넬A. Cabanel(1823-1889)의 『비너스의 탄생』이었는데 이 역시 누드화였다. 황제 나폴레옹 3세가 개인적으로 구매하였고 카바넬은 이 그림 하나로 일약 아카데미 회원에 선출되었다. 국립미술학교 교수도 되었다. 마네의 작품보다 더 육감적이고 선정적이다. 마네가 그린 것은 육감적인 미가 아니라 "진실"의 미이다.

19 吉川節子, 『印象派の誕生』, 中央公論新社, 2010, 56頁.

오늘날 두 그림을 비교해보면 마네의 『풀밭의 점심』이 뛰어남을 감상할 수 있다. 카바넬의 『비너스의 탄생』은 평범한 아름다움에 그렇고 그런 진부함을 벗어나지 못한 기교적이고 몽환적 느낌이다. 제목부터 보티첼리S. Botticelli(1445-1510)의 그림과 동일한 그의 소재와 형식은 르네상스 이래 신화와 종교에서 벗어나지 못했다. 당시 살아있는 여자의 누드는 금지였다. 다만 신화, 종교, 역사의 소재에서 누드를 허락하였다. 1863년 공모전에도 수많은 신화의 누드가 전시되었다. 신화의 누드에는 개성이 없다. 본 적이 없는 천사에게 무슨 개성을 부여할 수 있겠는가? 체계적이지 않은 상상은 이렇게 어려운 것이다.

마네의 그림이 낙선되고 낙선전에서 스캔들을 일으킨 것은 누드의 소재가 신화가 아니라 살아있는 사람이었기 때문이다. 그림의 제목도 신화, 종교, 역사와 상관없이 현실적이다. 대낮에 풀밭에서 정장을 입은 두 신사 코앞에서 귀걸이만 걸치고 누드로 앉아서 정면의 관객을 도발적으로 쳐다보고 있는 여자. 자유로운 파리 시민도 받아들이기 어려웠다. 원근법이 없이 평면 그림이라는 심사평이 낙선의 이유에 추가되었다.

신화와 종교의 소재에서 벗어나 살아있는 누드를 그린 역사는 마네 이전에 고야와 쿠르베 정도이다. 그러나 그들은 개인이 주문하여 그렸기에 공개되지 않았다. 마네는 주문 그림이 아니라 살롱 공모전의 수상을 목표로 공개적으로 도전한 것이다. 당시 관전의 기준은 엄격하였다. 누드nude와 나체naked를 구분하였다.[20] 누드는 종교적이

20 Brombert, *Edouard Manet: Rebel in a Frock Coat*, The University of Chicago Press, 1997, pp.77, 79, 133.

거나 신화적이어야 허락했다. 도덕적으로 판단했다. 나체는 반드시 벗기지 않아도 되는 모델을 화가가 일부러 벗겨 비도덕적으로 표현한 알몸이라고 판단했다. 마네의 그림은 누드가 아니라 나체라고 본 것이다.

고야 F. Goya(1746-1828)의 『벗은 마야(1797-1780)』는 당시 가톨릭 국가 스페인에서 커다란 반향을 불러일으켰다. 고객으로부터 주문받고 그린 이 그림은 당국에 발각되었다. 소장자와 함께 고야는 종교재판소에 소환되었고 그림은 압수되었다. 현재 스페인 프라도 미술관이 소장하고 있다. 후일 고야는 종교재판의 광경도 그렸다.

쿠르베 J. Courbet(1819-1877)가 주문받고 그린 『세상의 기원(1866)』의 일화도 비슷하다. 모델은 동료 화가의 여자친구였고, 그녀의 외음부를 사실주의자답게 적나라하게 그린 이 그림은 세상에 알려지기 전까지 약 1세기 동안 개인 소장자가 감추었다. 현재 파리 오르세 미술관에 공개적으로 걸려있다.

사실주의라는 말은 쿠르베가 자신의 지지자들 모임에서 시작한 1846년이 효시이다. 주로 보이는 자연을 대상으로 그렸던 자연주의에 대항하는 말이다. 사실주의는 주관적 대상, 현실적 삶의 묘사이다. 그를 가늠하는 쿠르베의 작품이 『예술가의 화실(1855)』이다. 이 그림에는 네 가지 세계가 공존한다. 실내에서 자연을 사실로 그리는 쿠르베 자신이다. 화폭은 자연풍경이지만 화폭 밖은 현실인데 쿠르베 왼쪽은 무명의 평범한 사람들의 다양한 모습이다. 쿠르베 오른쪽으로 보들레르, 프루동, 샹플뢰리 등 당대 유명인사들이 보인다. 마지막으로 쿠르베 뒤에서 그림 그리는 쿠르베를 보고 있는 누드는 천사이다. 그녀가 천사임은 그 앞에 서 있는 어린이가 암시한다. 천사

는 어른 눈에는 보이지 않고 어린이 눈에만 보인다는 통설이기 때문이다. 쿠르베의 그림은 어린애 같은 천사 그림이나 자연주의 그림과 결별이다.

이 그림은 자연이나 신화의 주인공인 여신의 시대가 물러가고 현실의 사람들의 시대가 왔음을 알리는 사실주의 그림의 시작이다. 그 시작이 프루동처럼 과격한 사회혁명가, 보들레르 같은 문학 혁명가, 샹플뢰리 같은 혁신적인 사회비평가와 함께 나타났음을 알린다.

사회주의라는 말이 최초로 등장한 것은 마네가 탄생하기 1년 전인 1831년이다. 그 후 1백 년 동안 261개의 의미가 탄생했는데 경제학자 좀바르트는 열두 가지로 분류하였고 이러한 난삽함 속에서도 세 가지로 요약하였다. 공통점은 평등사회 건설, 사유재산의 제한, 계획경제였다. "사유재산은 절도"라고 선언한 프루동은 "사회주의는 아무것도 아니며 절대로 아무것도 아니었으며 절대로 아무것도 아닐 것이다."라고 요약하였다.[21]

쿠르베 자신이 나폴레옹 3세가 수여한 레지옹 도뇌르 훈장도 거절한 전력의 과격한 사회운동가로 파리 코뮌에도 참가하였으며 파리의 방돔 기념탑을 폭파하는 데 가담하여 재판까지 받았다. 결국은 스위스로 망명하여 죽을 때까지 조국 땅을 밟지 못했다. 졸라가 마네를 "사상을 그리지 않는 화가"라고 표현한 건 쿠르베를 의식했다고 여겨진다.

해군사관학교 입학에 필요한 프랑스-브라질 항해 연수에서 귀국한 소년 마네는 해사를 포기한다. 대신 자신의 재능을 일찍부터

21 Salleron, *Libéralisme et socialisme : du XVIIIe siècle à nos jours*, Paris : C.L.C., 1978.

알아보고 격려해준 외삼촌의 도움으로 부친을 설득하여 당시 유명한 화가 쿠튀르T. Coutre(1815-1879)의 개인화실에 들어갔다. 외삼촌은 스웨덴 황태자의 친구였고 어머니는 그의 대녀였다.

쿠튀르 화실에서 마네가 발견한 것은 상투성과 진부성이었다. "쿠튀르는 나에게 옛것을 복사시켰다. 나는 그것을 모든 각도에서 돌려보았다. 거꾸로 보는 것이 더 흥미로웠다. 두세 번 시도한 후 옛 것에서 어떠한 아이디어를 얻는 일도 포기하였다. 브라질 여행에서 많은 것을 배웠다. 갑판에서 끝없는 밤을 보내며 빛과 어둠의 유희를 보았다. 낮에는 마스트 꼭대기에서 수평선을 바라보았다. 내가 하늘을 포착하는 안목을 갖게 된 방법이다."[22] 그러나 쿠튀르 화실에서는 "모든 것이 못마땅하다. 빛도 어둠도 잘못되었다. … 여름에 시골 야외에서 누드를 연구할 수 있지 않을까? 누드야말로 예술에서 알파와 오메가라고 들었으니까."[23] 옛날식 포즈를 취하는 누드 모델에게 말했다. "자연스럽게 모습을 취할 수 없을까? 홍당무나 푸성귀를 사는 것처럼 취할 수 없을까?" 신화의 여신이 아니라 일상의 세속에서 살아있는 여인의 모습이다. 마네의 말은 구도, 색채, 소재에 대한 불만이다. 구도는 기하학, 색채는 광학, 소재는 현실이 그의 마음을 잡았다.

스승의 화실에서 6년을 보낸 마네는 그곳을 나와 루브르 미술관에서 시작하여 벨기에, 네덜란드, 이탈리아와 스페인을 여행하면서 과거 거장들의 그림을 모사하였다. 말라르메는 이때 마네가 벨라

22 Wilson-Bareau(ed.), *MANET by himself*, Little Brown & Company, 1995, p.26.
23 Wilson-Bareau(ed.), *MANET by himself*, Little Brown & Company, 1995, p.26.

스케스D. Velasquez(1599-1660)에게서 큰 영향을 받았다고 보고하고 있다.[24] 마네가 그린 『졸라의 초상(1868)』에서 졸라의 서재에 벨라스케스의 『바커스의 승리(1629)』가 걸려있는 것을 볼 수 있다. 이 그림은 졸라가 마네를 옹호한 글을 모아 『마네를 본다(1867)』를 출판한 데 대한 감사로 그린 것이다. 살롱전에 입선하였다.

가설

〈그림 2-0〉에서 라이몬디의 『파리스의 판단』의 우측 모델은 세 명이다. 뒤의 물가에서 손을 씻는 여인이 없다. 또 하나의 중요한 단서가 한 마리 새와 한 마리 개구리이다. 이것 역시 라이몬디의 『파리스의 판단』에는 없다. 『파리스의 판단』에서는 남녀 모두 누드인데 『풀밭의 점심』에서는 여인 홀로 누드이다.

앞서 조르조네의 『잠든 비너스』에서 지적했듯이 새와 큐피드는 비너스의 상징이다. 보티첼리의 『봄의 노래』는 비너스를 봄의 여신으로 묘사하였다. 개구리는 봄의 전령사이다. 조르조네의 『잠든 비너스』가 깨어서 봄의 축전에 참석하듯이 개구리가 동면에서 깨어서 봄을 알린다.

마지막으로 마네는 새와 개구리에 추가하여 풀밭에 꽃잎 F를 남겼다. 백장미이다. 새가 아프로디테를 상징하듯 장미 역시 고대 그리스 이후 아프로디테의 꽃이다. 꽃은 오랫동안 여러 가지 상징의 소

24 Mallarme, "The Impressionists and Edouard Manet," *The Art Monthly Review and Photographic Portfolio*, September 1876, p.3.

재였다. 그것이 드 라토루de Latour가 꽃말, 전설 등을 모아 쓴『꽃의 언어(1819)』의 출판이 19세기 상징주의와 맞물려 새로운 방향에서 다양한 상징으로 발전하였고 보들레르의『악의 꽃』에 이르러 그 정점을 기록하였다. 보들레르와 근대 예술의 교감이 두터웠던 마네에게도 꽃은 각별하여『풀밭의 점심』뿐만 아니라 앞으로 비밀의 해독을 기다리는 나머지 세 개의 그림에서도 그 상징성을 놓칠 수 없다.

〈그림 2-1〉을 보면『풀밭의 점심』의 모델은 네 명이다. 마네는 "네 명foursome"이라고 말했다.[25] 네 명이 하나의 일직선을 형성한다. 곧 손 씻는 여인의 손-우측 신사의 손-좌측 신사의 손-누드 여인의 발은 일직선이다. 이 그림의 보이지 않는 중앙선이다. 네 명 가운데 하나가 벗은 여인이다. 그림의 세로 길이를 1로 정했을 때 1-0.62=0.38의 황금비에 해당하는 점이 이 누드여인의 유방 K이다. 여기에 눈에 보이지 않는 또 하나의 직선이 한 마리 새 R과 한 마리 개구리 B를 연결한 선이다.『풀밭의 점심』이『파리스의 판단』에서 빌려온 구도임에도 차이를 보이는 데에는 이유가 있을 것이다. 그것이 단서가 된다.

단서 1: 새, 개구리, 백장미

단서 2: 유일의 누드

단서 3: 중앙선의 네 명

이상 세 가지 단서는 의도된 것으로 생각되므로『풀밭의 점심』

25 Bourdieu, *MANET: A Symbolic Revolution*, Polity, 2017, p.342.

을 해독하는 데 중요한 실마리를 제공한다. 특히 『파리스의 판단』에는 중앙선이 없고, 새와 개구리가 옥스퍼드 애시몰린 수채화본에 없다는 사실이 마네의 의도를 증폭시킨다. 마네의 숨은 의도는 무엇인가. 이 책이 검정하고자 하는 『풀밭의 점심』의 가설은 다음과 같다.

가설 1: 새, 개구리, 백장미는 누드여인이 비너스임을 암시한다.

가설 2: 유일의 누드는 새로운 광학 및 황금비와 관계한다.

가설 3: 중앙선은 퐁슬레 삼각형과 관계가 있다.

마네는 졸라가 상찬한 대로 "분석의 화가"이다.[26] 그렇다면 우리도 그의 그림을 "분석"해야 마땅하다. 『풀밭의 점심』은 마네의 초기 작품이다. 이 그림이 그의 후기 작품의 숨겨진 특성을 찾아내는 열쇠를 제공한다. 그것이 "3대 삼각형"이다. 분석의 도구는 세 가지이다.

도구 1: 상상의 실제 – 퐁슬레 삼각형

도구 2: 새로운 광학과 황금비 – 빛의 삼각형과 황금비 삼각형

도구 3: 2차원 퐁슬레 이중정리

새로운 광학과 기하학으로 무장한 마네에게 그것은 2차원의 사영기하학이었다. 새가 내려다보는 조감도는 평면이다. 여기에 추가하여 X-레이 밑그림이 마네의 의중을 헤아리는 데 도움이 된다.

26 Zola, "Une nouvelle manière en peinture : M. Édouard Manet," *Revue du XIX^e siècle*, 1^st January, 1867, pp.823-845.

II. 검정

〈그림 2-1〉은 마네가 사영기하학을 알고 있었다는 확실한 증거이다. 그는 세 가지 단서를 남겼다. 첫째, 새와 개구리를 연결한 직선 BR. 둘째, 모델 손들을 연결한 중앙선 AS. 셋째, 여기에 세로의 길이를 1로 정했을 때 1-0.62=0.38의 황금비가 되는 누드여인의 유방 K가 추가되었다. 마네가 남긴 A, B, R, S, K로 무엇을 추론할 수 있을까?

직선 AK는 직선 BR과 N에서 만나고 직선 BK는 직선 AS와 M에서 만난다. 직선 AS와 직선 BR은 P에 수렴하여 삼각형 ABP가 되고, 직선 AB와 직선 MN은 C에 수렴하여 삼각형 AMC가 된다. P와 K를 연결한 직선의 연장선은 AB의 연장선과 D에서 만난다. 상상의 실제 ADB+C의 구도이다. 마네의 세 단서가 사영기하학이었다. 이때 P와 C는 평면 소실점이고 K가 그들의 공통 원천인 입체 소실점=핵=고정점이다(그림 1-6 참조).

이 그림에서 중앙선 AS와 유방 K는 또 다른 실마리를 제공한다. C와 유방 K를 연결한 직선 CK가 중앙선 AS와 만나는 곳이 정확하게 우측 신사의 손가락 H이다. 그 손가락이 누드여인의 유방 K를 거쳐 C를 겨냥하고 있다. 유방 K가 실제라면 C는 유방의 상상의 그림자다. 직선 CKH가 그림의 좌측틀과 만나는 점이 a이고 abcd는 직사각형이다. K에서 수직선을 내려 수평선 ab와 만나는 V는 누드여인의 음부이다.

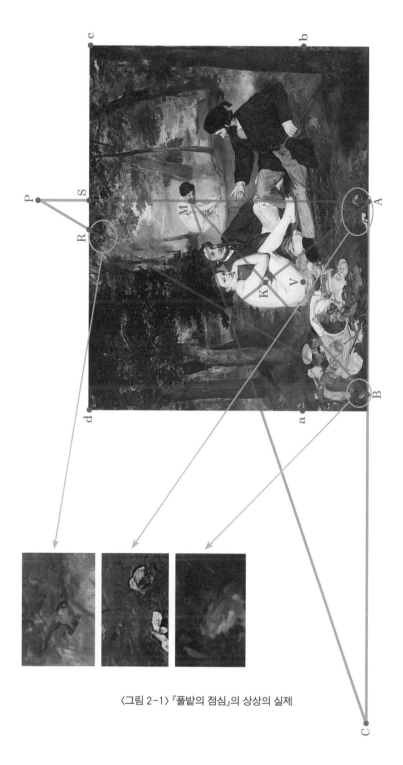

〈그림 2-1〉 『풀밭의 점심』의 상상의 실제

VABP는 〈그림 1-1〉의 프리즘 뿔이다. V의 정반대편에서 본 것이다. 여기서 P가 평면 소실점이고 그의 상상의 소실점이 C이다. P와 C가 모이는 곳이 입체 소실점 K이다. 세 소실점 P, C, V가 모두 평면에 표현되었으나 C와 P는 그림틀 밖이고 그림 안에서 K가 모든 소실점을 발산시키는 입체 소실점=핵이다. 이 그림은 평면에 입체 소실점인 누드여인을 표현한 작품이다. 이때 입체 소실점이 황금비다.

〈그림 2-1〉에서 두 삼각형 ABP와 AMC가 퐁슬레 삼각형이고, 우측 신사가 보면 AP가 AC가 되고 AC는 AP가 된다. 따라서 AM+P는 AB+C가 되는 〈그림 1-0〉의 기본 구도 ADB+C이다. 이것이 피카소가 본 대로 원근법의 앞뒤가 아니라 위아래의 평면 배치이다.

> 유리 지붕에서 들어오는 강한 빛과 화실의 흰 배경으로 대상의 얼굴에 그림자와 감정 표현마저 없어진 평면이 연출되었다. 피카소는 마네의 『풀밭의 점심』을 떠올리면서 대상을 앞뒤 [원근법]이 아니라 위아래 [평면]으로 배열하였다.[27]

정오각형-우연의 필연

〈그림 2-1〉에서 그 역할이 새로워진 인물이 옷 입은 여인이다. 그녀가 그 자리에 있지 않으면 ADB+C의 구도가 가능하지 않으니 라이몬디의 그림에서 이 구도가 가능하지 않은 것은 당연하다. 마네가

27 Miller, *Einstein, Picasso*, Basic Books, 2001, p.140.

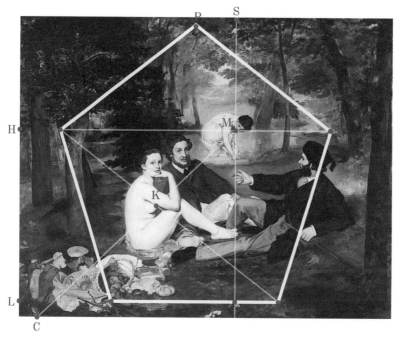

〈그림 2-2〉『풀밭의 점심』의 비너스

원근법을 무시하고 이 여인을 앞으로 튀어나올 것처럼 그린 이유를 알 수 있다. 이제 ABP만으로는 이 중요한 여인까지 포함하여 네 명의 모델을 모두 하나의 구도에 담을 수 없다.

이들을 비너스의 새 P가 보는 조감도 측면에서 모두 담을 수 있는 것이 정오각형이다. (그림 2-1에서 새의 기호 R이 그림 2-2에서 P로 바뀐 이유는 곧 밝혀진다.) 〈그림 2-1〉에서 K가 세로선을 아래로부터 0.38대 0.62로 나눈 마네의 설정이 정오각형을 숨겨놓았음을 암시한다. 〈그림 2-2〉의 정오각형이 그것이다.

첫째, 마네가 마련한 중앙의 세로선은 S를 따라 옷 입은 여인의 M을 지나 풀밭의 꽃잎 F에서 만난다. 앞서 말했듯이 꽃은 마네에

게 각별하다. 세로선 MF에 추가하여 M을 지나는 가로선 MH를 얻는다. 여기에 또 하나 마네가 준비한 꽃잎 F를 지나는 가로선 FL을 추가할 수 있다. 두 개의 가로선 MH와 FL은 평행하다. 마네가 준비한 세로선 SF에 MH(높은 가로선)과 FL(낮은 가로선)이 만드는 HMFL은 직사각형이다. 둘째, 새 P와 M을 연결한 직선 PM이 LF의 연장선과 만나는 곳이 A이다. 이제 가로선 HM에서 PA=AG가 되는 G를 선택한다. 이때 M은 PA를 0.38대 0.62로 나누게 된다. 이때 AG는 반드시 K를 통과한다. 셋째, 높은 가로선 HM의 연장선에서 AG=GJ가 되는 J를 선택한다. 넷째, 낮은 가로선 FL의 연장선에서 대각선 GJ=JB가 되는 B를 선택한다.

이 작업의 결과가 PG=GB=BA와 AB:PB=1:0.62가 되는 황금비의 정오각형 구도이다. 이때 대각선 AG와 MC는 K에서 교차한다. 정오각형 PJABG는 새 P가 내려다보는 조감도이다. 이등변 삼각형 ABP가 정오각형 PJABG에 내접하는 모습이 〈그림 1-5〉의 전형적인 예이다. 마네는 여기에 아프로디테의 상징인 새 P와 사과 B를 잊지 않고 꼭짓점으로 배치하였다.

정오각형 PJABG를 찾아내는데 마네가 마련한 단서인 K를 사용하지 않았음에도 정오각형의 대각선 GA는 K를 통과한다. 이 결과는 세심하게 의도하지 않으면 우연으로는 얻을 수 없다.

공전주기 225일의 금성을 비너스라고 부른 이유는 지구 공전주기 365일의 황금비인 0.62이기 때문이다. 이 이유로 비너스의 상징은 별 모양이 내접하는 정오각형이다. 그 별 모양이 다시 내부 중앙에 작은 정오각형을 만든다. 바깥 정오각형을 외접하는 원이 지구의 공전 궤도라면 안에서 정오각형을 외접하는 원은 금성의 공전 궤도

이고 그 비율이 0.62이다. 작은 정오각형 내부 중앙에 더 작은 정오각형이 존재하고 이 같은 정오각형의 행렬은 끝이 없다. 곧 황금비의 무한대 연속이다. 비너스는 무한대로 아름답다.

정오각형 PJABG 속의 정오각형이 들어있는 또 다른 모습은 누드여인 머리-좌측 신사 머리-손 씻는 여인 머리-우측 신사 머리의 연결이 또 다른 작은 정오각형과 일치하는 것이 증명한다. 이 작은 정오각형은 중앙에서 오른쪽으로 치우쳐 있다. 마네는 세심하게 이러한 정오각형의 연속으로 무한 아름다움을 나타냈다. 『풀밭의 점심』이 빌려온 라이몬디의 구도에는 옷 입은 여인이 없어서 어떠한 정오각형도 형성되지 않는다.

개구리 C와 M을 연결한 직선 CM이 K를 지나 직선 PB와 교차하는 곳이 N이다. CM이 K를 지나는 구도 역시 세심한 의도가 아니고선 우연이라 볼 수 없다. 이로써 정오각형 PJABG에 (〈그림 2-1〉의 ABP-AMC와 다른) 새로운 퐁슬레 삼각형 ABP-AMC가 존재함을 과시한다. 종합적으로 〈그림 2-2〉는 〈그림 1-5〉이다.

상상의 실제 AB+C의 구도에서 PB는 아프로디테의 머리를 관통한다. 누드여인은 실제이고 그녀를 상징하는 새가 상상의 실제이다. 새 역시 X-레이 밑그림이나 옥스퍼드 수채화에 없는 것으로 보아 상상의 실제임을 드러낸다. 앞서 〈그림 1-13〉의 조르조네의 『잠든 비너스』의 X-레이 밑그림 설명에서 보았듯이 새는 아프로디테의 여러 상징 가운데 하나이다. 누드여인이 바로 아프로디테의 환생이다.

〈그림 2-2〉는 상상의 실제 구도이다. 실제에는 상상이 따라오고 상상은 실제가 되는 이중성이다. 이를 상징하는 대상으로 새는 하늘

과 땅의 짐승이고, 개구리는 땅과 물의 양서류이다. 이중적이다. 마네가 최종본에 추가한 목적대로 그림 구도에 어울리는 소품이다. 그러나 소품을 넘어 중요한 역할을 한다. 〈그림 2-2〉의 구도 역시 〈그림 1-15〉와 〈그림 1-16〉의 상상의 실제 구도 AB+C와 정확하게 일치한다.

앞서 말한 대로 『풀밭의 점심』에서 누드여인의 머리 위에 그려진 새는 X-레이 밑그림에서는 찾기 힘들다. 옥스퍼드 애시몰린 수채화에도 없다. 그밖에도 〈그림 2-2〉와 비교하면 X-레이 밑그림은 조금 다르다. 첫째, 우상이 아니라 좌상에 빛이 보인다. 둘째, 좌측이 숲이 아니고 갈대밭이다. 셋째, 좌측 신사의 모습이 다르다. 넷째, 중앙에 빛이 사라져 어둡다.

반대편 마주 보는 우측 신사가 보기에 누드여인은 황금비처럼 아름답다. 아래 〈그림 2-3〉에서 보는 대로 그가 아프로디테 남편 헤파이스토스이다. 정오각형은 내부에 무한개 정오각형을 가지므로 무한개 황금비가 피보나치 수열을 이룬다. 마네는 아프로디테의 미를 이렇게 무한대 정오각형으로 표현하였다.

파리스의 판단

마네는 『풀밭의 점심』의 구도로 지금은 행방이 묘연한 우르비노의 라파엘로S. Rafael(1583-1620)의 그림을 바탕으로 제작한 라이몬디M. Raimondi(1575-1634)의 판화 『파리스의 판단(1515-1520)』을 골랐다. 〈그림 2-0〉이다. 마네는 이 판화의 오른쪽 구석에서 구도를 빌려왔다. 옛것의 진부함을 거부하는 그가 옛것에서 구도를 취했다는 것은 모순

처럼 보인다. 그러나 "나[마네]는 불필요한 것은 모두 버린다. 그러나 꼭 필요한 것이 무엇인지 구분하기가 매우 어렵다."[28] 필요+불필요의 구분은 불완전하다. 이것이 마네 그림의 미완성의 원천이다.

라이몬디의 구도를 알아챈 비평가가 셰뇨E. Chesneau(1833-1890)이다.[29] 많은 화가가 파리스의 판단을 그렸으나 마네가 라이몬디의 구도를 선택한 것은 결과적으로 서양 회화사를 관통한다는 측면에서 탁월했다. 마네가 라이몬디 판화 『파리스의 판단』에서 발견한 것이 "이미 2차원으로 줄어든 모델이었다."[30]라고 하니 이 암시가 평면성 분석의 출발점이 되었기 때문이다. 이런 점에서 "마네는 미술사의 이야기꾼이다."

마네는 옛 대가에 도전하여 옛 신화를 현대의 신화로 대체하였다. 그 과정에서 몇 가지 차이점이 눈에 띈다. 첫째, 마네의 그림에서 점심에 마실 음료수 통과 함께 광주리 속에 보이는 과일 가운데 보랏빛 포도가 보인다. 황금색의 과일은 사과일 것이다. 라이몬디 그림에서 세 명의 여신에게 줄 사과는 하나뿐이었는데 마네의 그림 점심 광주리 속의 세 개 사과는 오직 아프로디테만의 것이라면 카바넬의 비너스(아프로디테)보다 세 배 아름답다는 뜻일까. 세 여신을 모두 합친 아름다움이란 뜻일까. 마네가 보기에 그렇지 않을 것이다. 그는 대상에 구애받지 않는다고 하였다. 비너스는 에게해의 "거품"에

28 Wilson-Bareau(ed.), *MANET by himself*, Little Brown & Company, 1995, p.29.

29 Brombert, *Edouard Manet : Rebel in a Frock Coat*, The University of Chicago Press, 1997, p.127.

30 Brombert, *Edouard Manet : Rebel in a Frock Coat*, The University of Chicago Press, 1997, p.65.

서 태어났는데, 미는 "거품"에 불과하다는 뜻이다. 대신 칸트와 쇼펜하우어 등 철학자들이 상찬한 숭고함일 것이다. "숭고의 감정이란 미적 평가에 있어서 상상력이 이성의 평가"를 뛰어넘는 어떤 상태이다. 마네의 아프로디테는 자신의 옷을 벗자 태어났다. 옷은 현실에서 날개일 뿐이다. 둘째, 라이몬디 『파리스의 판단』에서 천사가 아프로디테에게 왕관을 씌우려고 한다. 옥스퍼드 애시몰린 수채화에는 누드여인이 모자를 쓰고 있다. 누드여인의 새와 모자는 아프로디테의 새와 왕관을 상징한다. 셋째, 『파리스의 판단』의 두 남성의 손가락과 여성의 발가락이 일직선이 아니다.

『풀밭의 점심』에서 아프로디테의 점심 광주리 좌하 구석에 보이는 개구리 역시 X-레이 밑그림에서 찾기 어렵다. 옥스퍼드 애시몰린 수채화에는 없다. 개구리는 봄에 환생한다. 비너스는 사랑의 여신이다. 사랑은 봄이다.[31] 여인이 옷을 벗을만한 계절이다. "나무가 옷을 입을 때 여인은 옷을 벗는다."

그것은 또 여신의 저주로 개구리로 변한 왕자를 연상시킨다. 개구리는 그림 형제의 동화에서 공주가 떨어뜨린 황금 공을 찾아주고 저주에서 풀려 환생한다. 마네 그림의 개구리 왕자가 라이몬디 그림의 파리스 왕자와 대비되는 데에는 깊은 사연이 있다. 파리스가 황금사과를 미의 여왕에게 바치는 향연에 불화의 여신 에리스가 초대받지 못했다. 그녀는 저주를 담은 황금사과를 파리스에게 주었다. 파리스가 황금사과를 아프로디테에게 주고 남의 부인 헬렌을 취하는 소원을 이루었으나 신들의 저주로 자신의 왕국 트로이가 멸망당

31 De Rynck & Thompson, *Understanding Painting*, Ludion, 2018, p.91.

하는 불행을 자초하고야 말았다. 파리스 대 황금사과의 저주=개구리 대 황금 공의 저주.

칸트의 『판단력 비판Kritik der Urteilskraft』에 의하면 어떤 대상이 아름답다는 진술이 판단Urteil이다. 『파리스의 판단Urteil des Paris』의 주제는 칸트가 내린 판단의 정의대로 아름다움에 관한 판단이다. 트로이의 왕자 파리스는 미의 경연대회에서 심판관이 되었다. 경연자는 아프로디테(비너스), 아테나(미네르바), 헤라(주노)의 세 여신이다. 이 가운데 가장 아름답다고 한 명을 판단하고 그녀에게 상품으로 황금사과를 바쳐야 한다.

라이몬디의 『파리스의 판단』은 그 중앙에 각각의 상징물과 함께 세 여신 주인공을 보여준다. 아프로디테는 에로스, 아테나는 방패와 투구, 헤라는 공작으로 각각 확인된다. 파리스가 아프로디테에게 황금사과를 바치는 순간 하늘에서 날개 달린 천사가 왕관을 씌우려 하고 있다. 순간 아프로디테의 머리에 태양신 헬리오가 황금마차를 몰고 나타났다.

오른쪽에 있는 강의 요정의 머리에 이파리 관이 보인다. 요정 위 하늘에 제우스가 번개 방망이를 들고 다이애나를 데리고 그의 독수리와 함께 나타났다. 그 번개는 그의 아내 헤라가 추남이라는 이유로 버린 아들 헤파이스토스가 만들어준 것이다. 그는 탁월한 대장장이다. 이 번개로 제우스는 거신들을 무찌르고 올림푸스산에서 신들의 제왕이 되었다. 추남 헤파이스토스는 이 공로로 미녀 아프로디테의 남편이 된다. 강의 요정과 함께 앉아있는 두 명의 남자 가운데 한 명의 뒤는 갈대밭이고 그의 오른손에 눕힌 모래시계처럼 허리가 잘록한 헤파이스토스 양날 도끼Hephaesthus labrys가 쥐어 있다.

127

『풀밭의 점심』의 구도의 배경은 센강 지류의 풀밭이다. 신화 속 장소가 아니다. 강의 요정은 뒤에서 허리 숙여 손을 씻고 있는 옷 입은 여인이다. 그 여인의 머리 위에 마치 태양신 헬리오가 뿌리는 듯 노란색의 밝은 햇살이 내린다. 말하자면 요정과 누드여인의 신분을 바꾸었다. 이와 달리 X-레이로 판독한 밑그림에는 누드여인의 왼쪽 배경이 갈대밭이고 갈대밭의 하늘에서 빛이 쏟아진다. 마네는 이 갈대밭과 빛을 덧칠하여 지워버렸다.

라이몬디의 『파리스의 판단』에서 두 명의 남자만 제외하고 모두 자신이 벗은 옷을 들고 있거나 걸치거나 바닥에 놓고 있다. 이와 대조적으로 마네의 『풀밭의 점심』에서 두 신사는 정장 차림이고 손 씻는 여인도 옷차림이다. 누드의 여인만이 홀로 자신의 옷을 깔고 앉아있다.

자유꽃

우측 신사는 "그 끔찍한 모자"를 벗지 않고 있다. 여기에는 이유가 있다. 이 모자는 자유를 상징한다. 로마제정 이후 노예에서 풀려난 자유인은 고깔모자를 썼다. 오늘날 학문의 자유를 상징하는 사각모가 여기에서 유래한다. 뉴욕의 『자유의 여신상(1876)』의 모자도 자유의 모자이다.

고깔모자의 형태는 변천을 거듭하였다. 마네가 유명해지자 "그대는 가리발디만큼 유명하다."라고 말한 이가 드가이다.[32] 수염에 챙

32 Brombert, *Edouard Manet: Rebel in a Frock Coat*, The University of Chicago

없는 모자를 쓴 우측 신사가 가리발디의 모습이다. 마네가 존경한 들라크루아가 그린 『군중을 이끄는 자유의 여신(1830)』도 모자를 쓰고 있다. 변형된 고깔모자의 윗부분을 접어 꽁지를 만들었다. 자유의 여신 우측에 몸을 기울이고 있는 젊은이의 모자에는 꽃장식이 보인다. 자유의 꽃이다. 에콜 폴리테크니크 대학 학생의 교모이다. 이 모자를 지팡이 모양의 막대기 끝에 높이 얹는 행위가 자유의 과시이다. 군인이 소총에 철모를 덮어 높이 드는 행위와 유사하다.

『풀밭에 점심』의 우측 신사의 모자 형태의 꽁지를 보아 들라크루아의 『자유의 여신』의 모자와 닮았으며 하단 중앙 풀밭 사이에 떨어진 꽃잎 F가 모자의 자유꽃으로 보인다. 신사가 왼손에 쥐고 있는 지팡이는 자유꽃 모자를 드는 데 필요하다. 누드여인 곁에 벗어 놓은 높은 모자는 구도상 불필요함에도 들라크루아 그림에서 자유의 여신 뒤에 총을 들은 남자가 높은 모자를 쓰고 있는 것과 비교되는 것은 그 역시 자유를 상징하기 때문이다. 『풀밭의 점심』은 표현의 자유를 포함하여 누드화의 자유를 상징한다. 후일 가리발디 꽁지 모자는 무솔리니 돌격대의 모자가 되면서 이탈리아의 자유가 훼손되었다.

헤파이스토스

『풀밭의 점심』에서 누드여인이 아프로디테라면 파리스가 빠질 수 없다. 두 신사 가운데 누가 파리스에 해당할까. 두 신사 모두 모

Press, 1997, p.314.

〈그림 2-3〉 헤파이스토스의 양날 도끼

자를 쓴 것은 공통점이지만 X-레이 판독을 보면 옆 신사는 모자를
쓰지 않고 있다. 옆 신사의 정체에 관해 마네의 고의성이 엿보인다.
이에 대하여 앞의 신사가 눈에 띄게 다른 점은 X-레이 밑그림에도
모자를 쓰고 있을 뿐만 아니라 지팡이를 쥐고 있다는 점이다. "모자
와 지팡이." 그 정체가 드러나면 그 신사의 정체도 드러날지 모른다.
결과부터 말하면 마네 그림에서 파리스는 누드여인 옆 신사이다. 누
드여인의 맞은편 신사가 아프로디테의 절름발이 대장장이 남편 헤
파이스토스의 환생이다.

〈그림 2-3〉은 〈그림 2-1〉의 재생이다. PK는 MN과 I에서 만난
후 AB에서 D와 만난다. 두 직선 AB와 MN에서 A→I→B→M→
D→N→A의 이동은 파푸스 직선 K′KK″을 이루는 파푸스 육각형
AK″MNK′B이다. 모래시계처럼 허리가 잘록한 육각형의 모습이 헤
파이스토스 양날 도끼이고 그 손잡이 K′KK″이 우측 신사의 오른
손에 닿아있다. 그가 누드여인(아프로디테)의 남편 헤파이스토스이
다. 헤파이스토스는 지팡이가 필요한 절름발이다. 앉아서도 불편한
다리를 뻗고 있어야 한다.

〈그림 2-1〉에서 두 삼각형 MKN과 AKM 역시 퐁슬레 이중정
리를 만족한다. 이때 삼각형 MKN은 누드여인과 좌측 신사의 관계
를, 삼각형 AKM은 누드여인과 우측 신사의 관계를 상징한다. 삼각
형 AKM은 그곳에 발이 들어와 있는 헤파이스토스와 아프로디테
의 관계를 상징한다. 그러나 파리스의 손이 아프로디테 엉덩이 뒤에
숨겨져 있다. 아프로디테는 바람둥이다.

빛의 삼각형

"유럽 예술 역사에서 빛의 과학적 연구의 시도를 생각한 첫 번째 사람이 마네이다."[33] 이러한 당대의 비평은 그 증거는 제시하지 않았다. 『풀밭의 점심』에서 누드여인이 벗어놓은 옷은 남색(B)이다. 그 뒤로 곧게 솟은 나무들의 잎은 그늘로 어두우나, 여인이 옷 벗은 계절이 개구리가 땅속에서 나온 봄인 것으로 보아 녹색(G)이어야 한다. 오른쪽 신사의 뒤 나무 밑의 흙 역시 그늘로 어두우나 일부 연약한 봄풀이 벗겨진 상태이므로 적갈색이어야 한다. 옥스퍼드 에쉬몰린 소장의 수채화에서 이곳은 적색(R)이 선명하다. 남색(B), 녹색(G), 적색(R)은 빛의 삼각형 BGR이다. 삼각형 BGR의 중앙은 흰색(W)이어야 한다. 이것이 여인이 누드일 수밖에 없는 이유이다. 벗은 여인의 알몸이 발산하는 빛의 분광이 사방으로 퍼져나간다. 〈그림 1-0〉의 형태이다. 이 표현이 두 개의 광원 효과를 만들었다.

〈그림 2-4〉는 『풀밭의 점심』의 빛의 이론적 삼각형이다. 삼각형의 흰색 중앙이 누드여인의 살색이다. 라이몬디의 『파리스의 판단』과 달리 이 여인 홀로 누드인 이유가 여기에 있고 그녀의 위치가 여기에 선정된 이유이다. 냇가에서 손을 씻는 여인의 위치가 노랑(Y)이다. 이때 노랑 Y=G+R과 적홍 M=B+R이 정해진다. 이 여인 주변의 밝은 기운이 빛의 삼각형과 일치한다. 마지막으로 남색(B)의 옷 아래 보라(V)의 포도와 과일이 보인다. 보라는 남색의 바로 아래 빛

33 Gonse, "Manet," *Gazette des Beaux-Arts*, February 1884, p.146 ; Brombert, *Edouard Manet : Rebel in a Frock Coat*, The University of Chicago Press, 1997, p.332에서 재인용.

〈그림 2-4〉『풀밭의 점심』의 빛의 이론적 삼각형과 누드여인

의 삼각형 밖에서 쌍둥이 삼각형 YGV가 된다. 전형적인 보남파초
노주빨 VBCGYOR의 이론적 삼각형이다. 퐁슬레 삼각형답게 "실
제"인 적색에 대하여 보라는 가시광선의 경계를 넘어 자외선의 "상
상"의 색의 관문이 된다.

빛의 삼각형은 맥스웰의 발견과 헬름홀츠의 정리와 슈브뢸의 보
급으로 프랑스 화가들 사이에 알려지기 시작하여 그림 구도에 적용
한 첫 그림이 마네의 『풀밭의 점심』이다. 이 그림은 마네가 이제 막
태동한 빛의 이론적 삼각형을 이해했음을 의미하며[34] 삼각형의 가
운데에 여인의 누드를 홀로 앉힌 첫 번째 이유이다. X-레이 밑그림
에 남색 옷과 보라색 과일이 보이지 않는 것으로 보아서 마네가 뒤

34 Gunther, *The Physics of Music and Color,* Springer, 2012, p.431.

늦게 빛의 삼각형을 깨달았다고 생각된다.[35] 이 그림에서 마네가 사용한 색감이 남색cobalt blue, 녹색cobalt green, 적색orgnic red, 납색lead white임이 또 하나의 증거가 될 수 있다.[36] 세잔이 『근대의 올랭피아 (1873)』에서 빛의 삼각형 구도를 사용한 것도 마네의 『풀밭의 점심』과 『올랭피아』의 빛의 삼각형에서 영향을 받았다고 볼 수 있다.

여기에 추가적 증거는 빛의 삼각형에서 중앙의 흰색이 북동 방향의 가장자리로 퍼지는 현상을 마네는 손을 씻는 여인의 흰옷으로 대신하였다. 그 결과가 두 개의 광원이라는 인상이다. 게다가 이 그림의 빛의 북동쪽 산포현상이 그 여인의 머리 위까지라는 점도 빛의 삼각형 구도와 일치한다. 이 일치는 X-레이 밑그림에서 누드여인의 북서 방향에 있던 광원을 최종 그림(그림 2-1)에서 북동 방향으로 이동시킨 자의성이 뒷받침해 준다.

이 광원은 중앙의 백색을 대신한 누드여인의 전면을 어둡게 만들어야 한다. 그러나 마네는 누드여인의 앞에 또 하나의 광원이 있는 것처럼 그렸다. 두 개의 광원이다. 이것을 보고 평론가들은 마네가 실내등 아래에서 그렸다고 추론하지만, 전면의 광원뿐이라면 뒤에 옷 입은 여인 밑의 명암이 설명되지 않는다. 그림이 입체라면 광원은 하나여야 한다. 그러나 평면의 그림에는 광원이 아무래도 좋다. 평면 그림이므로 이 모순은 빛의 삼각형이 아니면 해결하지 못한다. 곧 중앙 누드여인의 빛과 옷 입은 여인의 머리 위의 빛. 마치 두 개

35 Loveday, "A New Way of Looking at Manet: the revelations of radiography," *British Medical Journal*, Vol.293, Dec. 1986, p.1638. X-레이 밑그림에는 초본과 최종본이 뒤엉켜 보이나 분리할 수 있다.

36 Allan & Beeny & Groom(eds.), *Manet and Modern Beauty*, J. Paul Getty Museum, The Art Institute of Chicago, 2019, pp.152-153.

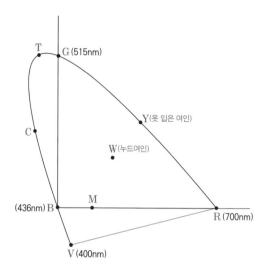

〈그림 2-5〉빛의 실제 말굽형 삼각형

의 광원처럼 보이지만 빛의 삼각형 분포에 대한 착각이다.

빛의 삼각형과 달리 색의 삼각형은 중앙이 검다. 색채의 혁신을 몰고 온 인상파 화가의 고민이 색을 혼합할수록 흰색이 아니라 검게 되는 현상이다. 사물의 다채로운 색을 표현하려면 수많은 색의 배합이 이루어져야 가능한데 배합할수록 이 현상이 장애가 되는 것이다. 마네는 빛의 삼각형에서 가운데가 흰색이라는 사실을 이 그림으로 보여주고 있다.

또 하나. 마네는 X-레이 밑그림의 좌측 갈대숲과 빛을 최종본에서는 지워버리고 그 자리를 녹색의 나무로 대체하였다. 그 이유를 물어야 한다. 〈그림 2-4〉의 빛의 삼각형은 프리즘이 색의 파장에 따라 배열한 이론적 삼각형이다. 〈그림 2-5〉는 빛의 이론적 삼각형과 대조되는 빛의 실제 말굽형이다. 말굽형 삼각형은 〈그림 1-8〉의 퐁

슬레 삼각형이 숨긴 수많은 상상 삼각형 가운데 하나다. 이 말굽형 삼각형의 정점 T가 바로 X-레이 밑그림에서 원래 빛이 있던 왼쪽 위 북서쪽 자리였다. 이것이 그 이유이다.

말굽형 실제 삼각형은 이론 삼각형이 왼쪽으로 기울어진 것이다. 이론과 달리 실제 말발굽 삼각형은 원점 약간 밑의 보라(V)에서 독립적으로 시작된다. 원점은 남색(B)이며 세로축에서 왼쪽으로 약간 벗어나 청색(C)을 거쳐 녹색(G)에서 방향을 틀어 말굽의 빗변을 따라 내려오며 노랑(Y)을 거쳐 적색(R)이 가로축을 끊고 적홍색(M)을 지나 원점으로 회귀한다. 중앙은 백색(W)이다. 이들의 관계는 W=B+Y=G+M=R+C이다. 여기서 가로축에서 약간 벗어나서 원점 밑의 보라(V)와 연결한 직선이 보라선purple line이다.

빛의 실제 삼각형은 색채의 파장 순으로 B→C→G→Y→R→M→B이다. 직선 YM은 직선 VR에서 만난다. 여기는 검은 현상을 드러내기 시작하는 보라이다. 퐁슬레 사영 조화공역 정리와도 닮았다. 빛의 삼각형처럼 마네도 그림의 외곽을 숲속답게 어둡게 처리하였다. 외곽의 일부가 밝은 X-레이 밑그림을 고친 것이다. 이렇게 하여 "불필요한 부분을 미완성"으로 남기는 데 성공하였다. 이 점은 대부분 인상파 화가들이 두려워하는 부분이다. 그들은 검은색을 피했다. 색의 자유로운 합성이 검은색으로 어두워 가기 때문이다. 이 점에서도 마네는 다른 인상파 화가들보다 더 과감하고 자유로웠다.

색채의 파장 순으로 분할을 채택한 마네의 『풀밭의 점심』은 그의 "제자들"에게 영향을 미쳤다. 마네 이후 색깔을 되도록 섞지 않고 곁에 나란히 칠하여 섞인 것처럼 망막이 착각하도록 유도하는 화법의 "분할파"와 당시 물질이 원자로 구성되었다는 원자구조에 영향

을 받아 물감을 되도록 섞지 않고 물체를 원자 같은 점의 합성체로 묘사하는 "점묘파"가 등장하였다. 신인상주의의 출현이다. 그들은 색채이론에 "엄격, 명확, 과학, 의식"의 이론으로 체계화를 성립시켰다.[37] 점묘파를 창시한 수라가 2차원을 점과 선으로, 세잔이 3차원을 선과 면으로, 피카소가 4차원을 면과 적으로 표현한 시작을 마네에서 찾을 수 있다.

살롱 심사자들과 비평가들이 비난한 것은 살아있는 여인의 누드에 대한 도덕적 적대감에서 비롯된 것이다. 그러나 누드가 도덕적 비난의 대상이 된다면 라이몬디의 판화처럼 네 명에게 모두 옷을 벗기는 것 이상이 없을 것이다. 구도를 빌려오면서 한 명의 여인만 옷을 벗긴 것은 빛의 삼각형을 현대의 구도로 선택했음을 의미한다.

현대의 신화

여기서 사영기하학의 두 개 삼각형은 『풀밭의 점심』이 원용한 라이몬디의 『파리스의 판단』의 신화와 연결된다. 아프로디테의 남편은 제우스에게 번개 방망이를 만들어주는 절름발이 대장장이 헤파이스토스이다. 그는 제우스의 아들인데 태어났을 때 너무 못생겨서 어머니 헤라가 올림푸스산에서 차버리자 바다로 떨어져 다리가 불구가 되었다. 그를 강의 요정 테티스가 구하여 동쪽 강기슭에서 길렀다.

강의 요정 테티스가 인간인 펠레우스와 혼인할 때 제우스는 헤라, 아프로디테, 아테네를 초대하였다. 이때 초대받지 못한 불화의 여

37　高階秀爾, 『近代繪畵史(上)』, 中央公論新社, 2006, 136頁.

신 에리스는 복수를 다짐했다. 그녀가 갖고 있던 불화의 황금사과에는 "최고 미인에게"라는 글이 새겨져 있다. 그녀는 그 소임을 파리스에게 맡겼다. 그가 스파르타의 왕비 헬렌을 사랑한다는 점을 이용하여 불화를 일으키도록 만든 꾀였다. 그 꾀에 넘어간 파리스에게 헤라는 권력을, 아프로디테는 미녀를, 아테네는 지식을 주겠다고 제의했다. 헬렌을 원하는 파리스는 아프로디테에게 불화의 황금사과를 주었고 이것이 트로이 전쟁의 발단이 되었다. 여기서 활약하다 전사한 아킬레스가 바로 테티스의 아들이다.

라이몬디의 『파리스의 판단』에 헤파이스토스의 여인들이 모두 모였다. 헤라는 어머니, 아프로디테는 아내. 『파리스의 판단』에서 자신이 만든 쌍날 도끼hephaesthus labrys를 쥐고 강기슭의 갈대밭에 앉은 이가 헤파이스토스이다. 쌍날 도끼는 신분을 상징하며 수확할 때 낫으로 사용한다. 절름발이 헤파이스토스가 지팡이를 만들려고 많은 갈대를 베어낸 것이 쌍날 도끼이다. 히브리어로 카네kane는 갈대이며 지팡이이다. 그의 앞이마를 덮은 이파리가 모자처럼 생겼다.

제우스의 머리가 깨질 듯이 아팠을 때 헤파이스토스가 쌍날 도끼로 머리를 쪼개니 완전무장한 아테나가 태어났다. 이 광경은 기원전 570-560년경의 "페르세우스 꽃병Perseus vase"에 그려져 있다. 아테나는 제우스의 머리자식brainchild으로 지혜의 여신이며 전쟁의 여신이다. 아테나의 상징인 투구와 방패는 헤파이스토스의 솜씨이다. 그가 만들어준 아테나의 거울 방패로 메두사를 처치한 주인공이 페르세우스다. 순간 돌로 변한 메두사가 조각조각 헤파이스토스 무릎 앞에 흩어져 있는 모습을 라이몬디의 『파리스의 판단』에서 볼 수 있다.

헤라 옆에 투구를 쓰고 막대를 들고 있는 그녀의 전령사 헤르메스가 보인다. 그가 에리스의 부탁으로 불화의 황금사과를 가지고 나타난 장본인이다. 헤르메스는 아프로디테와 사통하여 한 몸에 양성기를 가진 헤름아프로디테를 낳았다. 헤르메스는 헤파이스토스가 만든 날개 모자와 날개 신발을 신고 있다. 아프로디테의 아들 에로스의 활과 화살도 헤파이스토스의 작품이다.

구도에서 헤파이스토스가 오른쪽인 것은 자신이 자란 오세아니아 강의 동쪽이기 때문이다. 왼쪽에 세 요정은 황금사과를 지키던 고르곤의 세 자매로 보인다. 서쪽의 요정이므로 왼쪽에 있다. 두 자매의 머리카락이 뱀이고 나머지 하나의 머리는 뱀이 휘감았다. 이들 가운데 하나가 메두사이다. 메두사의 얼굴을 보면 돌이 된다. 페르세우스가 거울 방패를 이용하여 베어버린 이 무적의 메두사 머리를 아테나의 이지스 방패에 붙였다. 라이몬디의 『파리스의 판단』에서 아테나 발치에 있는 이지스 방패에 메두사의 머리가 보인다. 입을 벌린 모습인데 참수의 순간 내지른 단발마에 쪼개진 돌이 모래가 되었다. 그 모래를 헤파이스토스 왼발 앞에서 볼 수 있다. 페르세우스의 칼과 거울 방패와 아테나의 이지스 방패도 헤파이스토스의 솜씨이다.

오른쪽 하늘에 제우스의 번개 또한 헤파이스토스가 제작한 것이고 왼쪽 하늘에 태양신 헬리오가 타고 나타난 황금마차도 헤파이스토스가 만들어 준 것이다. 헬리오와는 다른 인연이 있다. 아내인 아프로디테가 전쟁의 신 아레스와 사통하는 현장을 목격한 것이다. 헤파이스토스는 헬리오가 일러준 대로 두 연인의 사통 현장을 덮쳐 자신이 만든 그물에 가두어서 올림푸스산의 모든 신의 웃음거리로 만들었다.

『파리스의 판단』은 역사적으로 유명한 소재였다. 음악에서는 오페라가 작곡되었다. 체스티P. Cesti(1623-1669)의 『황금사과(1668)』와 콩그리브W. Congreve(1670-1729)의 『파리스의 판단(1701)』이다. 회화에서 루벤스P. Rubens(1577-1640)를 비롯한 많은 화가가 그렸다. 근대에 와서 엔리케 시모네Enrique Simonet와 르누아르P-A. Renoir도 그렸다.

이들과 라이몬디의 『파리스의 판단』이 다른 점은 이 불화의 사과를 둘러싼 신화에 관계된 당사자들을 총출동시켰다는 점이다. 그리고 이 당사자들 중에서 헤파이스토스의 신세를 지지 않은 이가 없다. 그렇다면 라이몬디의 『파리스의 판단』에서 빠질 수 없는 당사자가 세 명이 있다. 이 그림의 모든 참석자와 관계가 있는 헤파이스토스, 그를 바다에서 구해서 길러준 강의 요정 테티스, 그녀의 신랑 펠레우스이다. 이 세 명이 우측에 앉아있다. 앉아있는 이유는 헤파이스토스가 다리가 불편하기 때문이다. 이것이 마네가 『풀밭의 점심』의 구도로 라이몬디의 『파리스의 판단』을 선택한 이유이다.

이 세 명이 이 신화의 시작이었으니 이들을 포함해야 라이몬디의 『파리스의 판단』은 완성된다. 헤파이스토스는 추남인데 턱수염을 기르고 둥근 모자를 쓰며 불편한 다리 때문에 지팡이를 짚고 다녔다. 앞서 누드여인의 앞 남자가 모자를 쓴 이유를 물었다. 그가 헤파이스토스를 나타내기 때문이다. 그는 "그의 끔찍한 모자를 벗으려는 생각도 갖고 있지 않았다."[38]

38 Alan Krell, "Manet's Déjeuner sur l'herbe in the Salon des Refusés: A Re-appraisal," *The Art Bulletin*, vol.65, no.2, 1983, pp.316-320; Brombert, *Edouard Manet: Rebel in a Frock Coat*, The University of Chicago Press, 1997, p.133에서 재인용.

헤파이스토스 앞에 물동이를 안고 있는 여자가 테티스이다. 물동이가 강의 요정임을 증언한다. 이날은 테티스와 펠레우스의 혼인날이다. 그녀의 머리에 얹은 것이 신부의 화관이다. 그녀 곁에 앉아 있는 이는 앞머리에 꽃 한 송이가 꽂혀 있는 신랑 펠레우스이다. 『파리스의 판단』의 부제는 『테티스의 혼인』이다. 참고로 옥스퍼드의 애시몰린 미술관의 수채화 『풀밭의 점심』에도 누드여인이 화관 같은 모자를 쓰고 있다.

정면을 응시하는 테티스의 얼굴이 어둡고 슬프다. 그녀는 파리스의 판단이 장래에 일으킬 트로이 전쟁에서 아들 아킬레스가 전사할 것을 알고 있었다. 이 비극을 피하고자 신생아 아킬레스를 안고 스티크스강에서 목욕을 시켰다. 스티크스강은 이승과 저승을 가르는 강인데 여기서 목욕을 하면 무기가 뚫을 수 없다. 그러나 손으로 잡은 발목은 물에 닿지 않아서 그 비밀을 알고 있던 파리스가 쏜 화살에 전사할 운명이다. 아들의 약점을 알고 있던 테티스는 헤파이스토스에게 방패를 만들 것을 주문하였다. 라이몬디의 『파리스의 판단』에 그녀의 수심이 얼굴에 나타나 있다. 그녀가 앞을 응시하는 것은 미래를 보는 것이다.

이에 비하면 마네의 『풀밭의 점심』에서 누드여인의 얼굴은 빛난다. 테티스가 아니라 아프로디테이기 때문이다. 센강이 스티크스강이고 보트는 이승과 저승을 다니는 대신 파리와 시골을 다닌다. 아프로디테 곁의 신사가 모자를 썼다. 그러나 X-레이 밑그림에는 쓰지 않은 것으로 보아 마네가 최후 순간에 마음을 바꾼 것이다. 둥근 모자를 쓴 맞은편 신사는 X-레이 밑그림에도 둥근 모자를 쓰고 있다. 한 손에 쥐고 있는 지팡이로 보아 그가 헤파이스토스이다. 그러

면 아프로디테 곁의 남자가 펠레우스이다. 지팡이가 장식품이 아니고 실용적인 것은 펠레우스에게는 없기 때문이다. 펠레우스와 달리 다리를 길게 뻗은 것으로 보아 아마도 불편한 탓이다. 루벤스의 그림과 르누아르의 그림에는 파리스가 지팡이를 들고 있다.

신화에 의하면 1년에 한 번 봄 축제에 남녀가 발목을 묶고 이인 삼각의 음란한 춤을 추었다.[39] 『파리스의 판단』을 다시 보면 좌측 끝에 일단의 무리가 보인다. 항아리를 안고 있는 판도라를 제외한 나머지가 물의 요정임을 증언하는데 우측의 테티스와 떨어진 자리에 있는 것으로 보아 테티스의 정체가 고유하게 다시 확인된다. 벌거벗은 파리스의 왼쪽 발목에 대님이 보인다. 대님이라기보다 왼쪽 발목에 걸린 그의 옷이다. 그러나 다른 화가의 그림에는 발목에 대님을 두르고 있다. 예를 들어 루벤스의 『파리스의 판단(1638)』에는 파리스의 발목에 꽃대님이 선명하다. 곁에 헤르메스 발목에도 꽃대님이 보인다. 콩그리브의 오페라 대본의 표지그림에도 파리스의 발목에 띠가 보인다.

라이몬디의 『파리스의 판단』에서 파리스 이외 다른 사람들의 발목에서는 대님이 보이지 않는 걸 보아 이제 아프로디테와 이인삼각 춤을 출 수 있는 영광은 파리스 혼자의 것이다. 그것을 바라보는 우측 끝 헤파이스토스는 불안하다. 불편한 다리로 앉아서 대장장이답게 쌍날 도끼를 높이 들어 헬리오 태양신에게 한 번 더 감시해 달라고 부탁하고 있다.

아프로디테와 헤파이스토스는 부부이므로 봄 축제에서 발목을

39 Graves, *The Greek Myths 1*, Penguin books, 1955, p.88.

서로 묶고 이인삼각으로 춤을 추었다.[40] 마네의『풀밭의 점심』이 그 것을 암시한다.『풀밭의 점심』은 "비옥한 초승달 풀밭"에서 네 사람 이 자유롭게 즐기는 봄 축제이다. 부부는 묶은 띠만 없다뿐이지 남 편의 발목과 아내의 발목이 보이지 않게 묶여있다. 아내는 발목에만 옷의 일부를 띠로 남기고 완전 누드이다. 마치 라이몬디의『파리스 의 판단』에서 옷 벗은 파리스가 발목에 옷을 걸치듯이.

아프로디테는 바람둥이이다. 마네의『풀밭의 점심』에서 절름발 이에 추남인 남편 헤파이스토스를 앞에 두고 옆에 앉은 신사는 그 녀의 애인으로 보인다. 남편의 불편한 다리가 두 사람의 접촉을 막 는 자세이지만 애인의 오른손이 남편이 보이지 않게 여인의 벗은 둔 부 바로 뒤에 닿을 듯 있다. 그 손을 치우면 여인에게 쓰러질 듯이 불편하게 앉아있다.『풀밭의 점심』의 오르세 그림을 코톨드 그림과 비교해보면 누드여인의 우측 발목의 위치가 다르다. 그녀 역시 앉아 있는 자세가 부자연스러울 정도로 남자의 발목에 밀착되어 있다. 이 그림에서는 그도 모자를 썼다.『파리스의 판단』에서 파리스도 모자 를 썼다. X-레이 밑그림에 없었던 모자. 그 애인이『파리스의 판단』 에서 아프로디테에게 사과를 받친 파리스이고 마네의 그림에서 개 구리로 상징된다.

남편의 검지가 가리키는 끝이 개구리 왕자 파리스이다.『파리스 의 판단』에서 발목 띠를 차고 아프로디테와 춤출 준비하고 있는 이 가 파리스 하나뿐이었다. 더구나 아프로디테가 벗고 있는 이유는 파 리스가 황금사과를 주기 전에 벗을 것을 요구하였기 때문이다. 수상

40 Graves, *The Greek Myths 1*, Penguin books, 1955, p.88.

한 눈치이다. 그래서 남편의 엄지가 파리스를 겨누고 검지가 개구리와 함께 아내의 음부를 겨누고 있다. 삿대질로 항의하는데 아내는 시선을 정면으로 돌리고 딴전 피고 있다. 그 얼굴이 수심 어린 테티스의 얼굴과 달리 즐거운 표정이다.

앞서 〈그림 2-1〉에서 삼각형 MKN은 누드여인과 옆의 남자를 동시에 품고, 삼각형 AKM은 누드여인과 앞의 신사의 은밀한 부분을 함께 품고 있다고 하였다. 이제 그 의미가 분명해졌다. 아프로디테가 파리스와 수작하는 삼각형과 아프로디테가 남편 헤파이스토스와 다투는 삼각형은 차원을 바꾸어 표현하여도 불변이다. 데자르그 정리와 퐁슬레 정리이다.

마네는 파리스의 수작은 여인의 등 뒤의 손으로, 남편의 질책은 대놓고 가리키는 손가락으로 표현하였다. 이 그림의 핵심은 변하지 않는다. 신들의 옛이야기를 살아있는 사람의 얘기로 새롭게 재현한 것이다. 그를 위하여 라이몬디의 『파리스의 판단』에서 아프로디테, 파리스, 헤파이스토스만 뽑아다 『풀밭의 점심』의 주연으로 등장시켰다. 요정은 엑스트라이다. 무대장치는 라이몬디의 오른쪽 갈대밭을 실어왔다. 줄거리는 아프로디테, 파리스, 헤파이스토스의 삼각관계이다. 『풀밭의 점심』은 현대판 신화이다. 그것을 사영기하학에 실어 표현하였다.

기록에 의하면 마네는 불같은 성격에 똑바른 자세의 멋쟁이였다고 한다. 낙선전에 출품하여 항의하였으며 1867년 파리 만국박람회 전시장 앞에서 보란듯이 홀로 전시하는 반항아이다. 재정적인 부담은 모친이 도와주었다. 자신의 작품에 대한 비평에 대해 참지 못한 성격이었다. 조금 완화되었으나 친구가 자신의 작품에 대해 신문에

모욕했다고 여기자 결투를 신청하였다.[41]

옷은 언제나 단정했으며, 어려운 친구들에게 재정적 도움도 주었다. 보불전쟁에서 모네, 드뷔시, 졸라 등 모두 런던으로 피신하였으나 마네는 파리를 떠나지 않고 목숨을 걸고 국민자원군 포병장교로 전투에 참여하며 『바리케이트』와 『게릴라전』 등 스케치를 남겼다. "드가와 나[마네]는 포병이 되었다." 기하학 지식은 포병장교의 필수. "많은 비겁자가 파리를 떠났다. 내 친구 졸라와 팡탱도 그렇다." 모네와 드뷔시도 영국으로 피신했다. 무엇보다 파리의 참상이 마네의 편지에 생생하다. 그 편지는 열기구로 보냈다. "편지를 실은 열기구가 내일 뜰 것이다." "세 개의 열기구가 프러시아 군에게 포획당했다." "파리를 탈출하는 방법이 열기구이다." 마네는 일찍이 『기구』를 그린 적이 있다. "어제 비둘기가 1만 개 전보를 갖고 왔으나 내 것은 없네." "수두가 창궐한다." 마네는 드디어 독감에 걸렸다. 먹을 것도 떨어졌다. "고양이, 개, 쥐 도살자가 여기 파리에 있다니 잡아먹을 건 말 밖에 없다." 빅톨 유고의 기록이 흥미롭다. "말고기는 성찬이다. 당나귀는 값으로 매길 수 없다. 개, 고양이, 쥐를 파는 정육업자가 생겼다." 마네는 이 와중에도 『푸줏간 앞의 줄』을 남겼다. "저 빌어먹을 프러시아 군이 우리를 굶겨 죽일 작정이다." 마네는 이때 이미 왼쪽 다리에 문제가 생겼다. "발이 약간 좋아지기는 했으나 걸어서 밖으로 나가기가 불가능하다. 매우 가벼운 신을 신을 수밖에 없다." 마네는 후일 발을 자르게 된다. 부인에게 정절을 지켰으나 마지막에 매

41 Brombert, *Edouard Manet : Rebel in a Frock Coat*, The University of Chicago Press, 1997, p.220.

독으로 고생한 것은 부친에게서 물려받은 듯한데, 그의 동생도 매독으로 고생하였기 때문이다.

마네의 눈에 나폴레옹 3세 치하 왕정의 타락상을 받아들이기 어려운 성격이었다. 정치적으로는 공화주의자였다. 사법성의 고위직에 있는 부친과는 관계가 냉랭하였다. 마네는 "삶에 향한 진리와 자발성을 믿는" 성격.[42] 이 인용문에 마네의 예술세계가 농축되어 있다. 진리란 그가 주장하는 진지함이다. 자발성이란 인과율에 지배받지 않는 자유이다. 그 성격대로 파리의 도덕적 타락상을 『풀밭의 점심』으로 표현했다고 볼 수 있다.

불화의 여신 에리스의 딸이 리모스이다. 그녀는 기아의 여신이다. 테살리아의 왕 에리시크톤은 대지의 여신 데메테르의 숲을 침범하고 신성한 참나무를 베어버렸다. 에리시크톤은 토지의 약탈자이며 파괴자라는 뜻이다. 참나무의 님프는 데메테르에게 복수를 호소하였다. 데메테르는 북쪽의 불모지에 있는 리모스에게 부탁하였다. 리모스는 잠들어있는 에리시크톤의 창자에 기아를 불어넣었다. 잠에서 깨어난 에리시크톤은 걸신이 되어 아무리 먹어도 배가 고팠다. 모든 것을 팔아 식량을 조달했으나 마침내 남은 것이 없어지자 자신의 딸까지 팔게 되었다. 그도 아니 되자 자신의 몸을 먹기 시작했다. 최후에는 이빨만이 남았다. 이빨은 이빨 자신을 먹지 못한다. 이웃의 소유를 탐하는 자의 말로였다. 마네는 남의 땅에서 빌려온 회화의 소재를 자신의 땅 프랑스로 바꾸었다.

[42] "Manet …believed in the virtues of spontaneity and truth to life." in Wilson-Bareau(ed.), *MANET by himself*, Little Brown & Company, 1995, p.11.

황금비 삼각형

유일 누드의 이유는 이미 말했듯이 첫째, 빛의 삼각형의 중앙이 백색이고, 둘째, 황금비의 정의 때문이다. 앞서 정오각형의 구도가 무한대의 황금비임을 알았다. 이밖에 『풀밭의 점심』에는 여러 겹의 황금비가 숨어있다. 그림의 세로선은 누드여인의 가슴 K에서 황금비로 나누어진다.

〈그림 2-1〉에서 유방 K의 수직선은 누드여인의 음부 V를 지난다. 음부 V의 수평선을 밑변으로 사각형 abcd를 만든다. 이때 대각선 ac는 수직선 VK와 누드여인의 코 n에서 만난다. 대각선 ac는 누드여인의 코 n을 중심으로 황금비와 황금비의 2승으로 나누어진다. 곧 an:nc=1.62:2.62=1:1.62이다.

ab=1로 보면 누드여인의 음부 V를 중심으로 황금비인 aV:Vb=0.38:0.62=0.62:1=1:1.62로 분할된다. 종합하면 황금비의 피보나치 등비수열인 황금비의 0승, 황금비의 1승, 황금비의 2승이다. 황금비의 기하급수적 구도로 팽창한다. 그 이유는 황금비의 정의에 있다. 황금비 수열이 피보나치 수열이므로 $1+\phi=\phi^2=\sqrt{\phi\phi^3}$이 성립한다. 첫째 등호가 피보나치 수열의 정의이고 둘째 등호가 황금비의 정의이며 동시에 기하평균의 정의이다. 황금비는 기하급수적으로 팽창한다.

〈그림 2-6〉이 기하급수적 팽창을 보여준다. 사각형 abcd가 〈그림 2-1〉의 abcd이다. V에서 c로 이동한 만곡선은 f로 이동하고 다시 h로 이동한다. 정사각형 면적이 $1\times1\to1.62\times1.62\to2.62\times2.62\to4.24\times4.24$로 팽창한다. 누드여인의 음부 V에서 시작하는 황금비의 나

선형 피보나치 수열 1, 1.62, 2.62, 4.24가 기하급수의 나선형이 됨을 시각적으로 볼 수 있다. 미에 대한 마네의 표현은 말라르메가 지적한 대로 수학 속에 감추어진 은유, 암시, 인상, 상상이다. 이것이 그 어떤 "숨겨진 가능성"이었다.

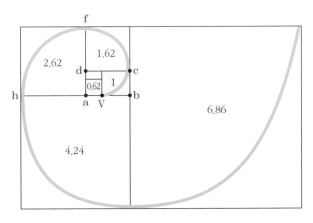

〈그림 2-6〉『풀밭의 점심』의 나선형 구도

기하급수적 나선형 구조가 바로 황금 삼각형의 또 다른 표현이다. 나선을 구성하는 삼각형의 도열은 0.618, 1, 1.618, 2.618, 4.236 등으로 이어진다. 곧 ϕ^{-1}, ϕ^0, ϕ^1, ϕ^2, ϕ^3 등이다. 이 황금비의 피보나치 수열에서 연속하는 세 개의 수로 피타고라스 직각 삼각형을 만들 수 있다. 하나의 황금비가 추가된 세 개의 황금비율로 또 하나의 황금 삼각형($\sqrt{\phi}$, $\sqrt{\phi^2}$, $\sqrt{\phi^3}$)을 만들 수 있다. 이 과정은 무한하게 계속된다. 마네의 『풀밭의 점심』의 주제는 라이몬디의 『파리스의 판단』과 같이 아름다움, 곧 미의 판단이다. 앞서 보았듯이 마네는 신화의 아름다움을 현대의 아름다움으로 표현하는 데 있어서 신화가 아

닌 수단 또는 상징으로 택한 것이 사영기하학과 황금비율이다.

마네의 그림이 원근법 없이 평면적이라는 것이 살롱 심사위원들의 낙선평이라 하지만 이들이 모르는 것이 있었으니 황금비율은 3차원을 2차원으로 다시 2차원을 1차원으로 줄이는 속성을 품고 있다는 점이다.

앞서 소개한 대로 황금비율의 피보나치 수열을 다시 보면 황금비율의 0승, 황금비율의 1승, 황금비율의 2승, 황금비율의 3승…은 1차원의 점에서 2차원의 평면으로 3차원의 입체로 4차원으로 5차원으로 스스로 차원을 넘나든다. 〈그림 2-1〉에서 삼각형 aVn과 삼각형 abc는 상사이므로 aV:Vn=an:nc이다. 따라서 $1:\phi=\phi:1+\phi$이다. 정리하면 $\phi\phi=1+\phi$가 된다. 이 식의 풀이 $\phi=1.618\cdots$이 황금비이다. 그 요지는 직선×직선=면적의 정의인데 이 경우 직선×직선=직선이다. 곧 2차원을 1차원으로 전환한 것이다. 일반화하면 "수를 직선의 길이로 나타낸다. 그러면 직선으로 나타낸 크기 사이에 어떤 계산이 다루어져도 그 결과는 항상 직선의 길이로 나타낼 수 있다." 데카르트. 어떤 계산이란 차원을 달리하는 크기를 가리킨다. 차원은 달라져도 크기는 달라지지 않는다. 기하가 대수이고, 대수가 기하이다.

이상의 관계는 원뿔로 확대된다. 곧 $\phi\phi\phi=\phi+\phi\phi=2\phi+1$의 관계는 3차원을 2차원으로 줄이고 다시 1차원으로 줄여나간 것이다. 삼각형을 한 번 회전시키면 원뿔이 되는 이치이다. 그러면 마네의 그림은 3차원을 2차원으로 줄여 입체를 평면으로 전환한 것을 황금비율 ϕ로 표현한 셈이다. 여기에 더하여 삼각형의 꼭짓점이 눈의 위치라면 그 원근법의 시각은 원뿔을 따라 황금비로 퍼진다.

Ⅲ. 보론

평면성

(이 보론을 생략하고 다음 장으로 넘어가도 상관없다.) 지금까지 『풀밭의 점심』의 구도는 상상의 실제, 평면 소실점, 상상 소실점, 황금비율, 파푸스 정리, 파스칼 정리, 퐁슬레 사영 조화 공역 정리이다. 이제 『풀밭의 점심』의 의미를 생각할 때이다.

『풀밭의 점심』에서 오른쪽 신사의 오른쪽 검지를 관통하는 수직선을 그으면 위로는 냇가의 옷 입은 여인의 머리 M과 만나고 아래로는 누드여인의 엄지발가락 T와 만난다. 누드여인의 오른발의 엄지발가락 T가 신사가 세운 엄지손가락에 도발적이다. 그렇게 말할 수 있는 것은 X-레이 밑그림에는 엄지발가락을 세우지 않았기 때문이다. 마네의 또 다른 복사본(코톨드 그림)에서도 세우지 않았다. 덧칠에 고의성이 여기에서도 보인다. 서양이나 동양이나 남녀가 발가락을 살며시 맞대는 함기무咸其拇 행위는 사랑의 은밀한 표시이다.

앞서 마네의 그림이 원근법이 없이 평면적이라는 것이 살롱 심사위원들의 낙선평이었다고 말했다. 그것은 마네가 시도한 고의성이다. 3차원의 아름다움을 2차원에서 평면적으로 표현하기 위함이다. 여자가 벗어놓은 옷 가운데 모자가 그 증거이다. 여자가 벗어놓은 것인지 옷 입은 여자가 벗어놓은 것인지 당장 알 수 없으나 그 정체는 곧 드러난다. X-레이 밑그림에도 그 모자는 풀밭에 있는데 옆 남자는 모자를 쓰지 않았다. 마네가 덧칠하면서 마지막 순간에 그 모자는 풀밭에 둔 채 옆 남자에게 모자를 씌웠다.

그 모자의 주인공을 찾기 위해서 『풀밭의 점심』의 구도를 다시 보자. 누드여인과 맞은편 신사=남편을 연결하는 직선을 지름으로 누드여인은 서, 남편은 동이 되는 반원의 구도이다. 이때 북극과 모자를 연결하는 직선은 누드여인 머리와 파리스 머리를 동시에 통과한다. 파리스는 이미 모자를 쓰고 있다. 『파리스의 판단』을 다시 보면 파리스가 모자를 쓰고 있다. 미의 경합에서 뽑혀 승리의 월계관이 씌워지는 여신이 아프로디테이다. 『풀밭의 점심』에서 그 모자는 누드여인의 것이다. 마네가 사영기하학의 응용인 평사도법stereographic projection을 사용한 증거이다. 누드여인을 눕히면 모자를 쓰게 된다. 그 모자는 X-레이 밑그림과 옥스퍼드 애시몰린 수채화에는 없으니 마네가 덧칠하면서 마지막 순간에 삽입한 것은 평사도법 때문이라 추정한다. 그 높은 모자의 주인은 누드일망정 자유를 상징한다.

평사도법은 3차원 구체의 한 점을 2차원의 한 점에 눕히는 기하학이다. 3차원 구체인 지구의 대륙을 2차원 평면의 지도에 표시하는 방법이다. 해군사관학교에 입학하기 위한 필수과정으로 해양실습선에 탑승하여 남미를 왕복한 마네는 이 독도법의 지식을 알고 있었을 것이다. 실습선에서 동생에게 보낸 편지에 마네는 수학의 어려움을 극복하라고 격려하고 있다. 소년 마네는 기록하였다. "낮에 상갑판에 서서 수평선을 바라본다. 하늘을 그리는 법을 배웠다." "선장이 갑판으로 나가 [육분의로] 태양의 높이를 계산했다."

마네는 묻는다. 화폭의 한 점은 평면적인가. 그것은 정면에서 보았을 때 평면의 한 점에 불과하다. 그러나 정면에서 약간 각도를 달리하여 보면 과녁에 꽂힌 화살이다. 마네가 본 망망대해의 수평선에 나타난 선박은 정면에서는 한 점이다. 그러나 옆을 보이면서 가

까이 오는 모습은 3차원 입체이다. 2차원이 곧 3차원이고 3차원이 2차원이다. 입체에서 마네의 그림은 입체이면서 평면이다.

입체를 평면으로 전환하는 마네의 또 하나의 시도가 사영기하학이다. 입체의 사물을 평면에서 표시할 때 적용하는 불변의 법칙이다. 3차원의 아름다움을 2차원으로 표현할 때 아름다움의 본질이 변해서는 전환의 의미가 없다. 사물을 직선을 중심으로 보는가 또는 점을 중심으로 보는가. 동일의 관점이다.

이 관점의 구도가 사영기하학의 데자르그의 정리이다. "2개의 삼각형의 서로 대응하는 꼭짓점끼리 맺는 직선이 한 점을 통과한다면 대응하는 변의 교점은 일직선 위에 있다." 이에 대해 "2개의 삼각형의 대응하는 변의 교점이 일직선 위에 있으면 대응하는 꼭짓점을 맺는 직선은 한 점을 통과한다."라는 퐁슬레의 정리이다. 전자는 직선의 측면에서 사물을 보는 것이고 후자는 점의 측면에서 사물을 보는 방법이다.

차원을 줄여서 1차원에서 세 개의 직선 대신 "두 개의 직선은 하나의 점을 만든다."가 데자르그 정리라면 세 개의 점 대신 "두 개의 점은 하나의 직선을 만든다."라는 퐁슬레 정리이다. 물체를 시선과 평행으로 보면 전자의 경우이고 물체를 시선에 아래에 놓고 보면 후자의 경우이다.

사영기하학에서 차원을 달리하며 표현한다는 사실이 발전하여 입체파 화가들이 원하던 수학을 찾게 되었다. 이 사실이 의미하는 바는 원근법과 관계한다. 곧 차원을 넘나드는 시선에 따라 복수의 소실점이 존재한다는 사실이다. 보통 화가의 측면에서 보면 시점은 삼각형의 꼭짓점이 만드는 직선이 모인 점은 하나뿐이다. 그러나 세

개의 변의 측면에서 보면 시점이 세 개다. 『발코니』에서 세 사람의 시선이 제각각인 이유이다. 아내와 남편의 시선이 일치하지 않고 있다.

원근법에 대한 도전은 마네의 여러 그림에서 볼 수 있다. 마네의 그림에 등장하는 인물들의 얼굴은 무표정이고 시선은 제각각이며 원근을 무시한 평면적이다. 비평가들은 이에 관하여 악평을 서슴지 않았으나 이것은 전통적 원근법에 대한 마네의 새로운 도전이다. 무표정에도 논리가 숨어있다.

익명성

마네 그림의 평면성은 더 심오한 의미를 전달한다. 세계의 시초 또는 기준은 모두 임의적이다. 유대인에게 하나님은 이름도 없다. 이름을 묻는 모세에게 하나님의 대답이 "나는 나다." 시간은 그리니치 표준시각을 기준으로 정해진다. 그러나 그리니치 표준시각은 임의적 결정이다. 길이를 재는 미터법, 야드법 모두 기준이 임의적이다. 무게를 재는 그램과 파운드 역시 마찬가지이다. 척관법도 여기에 속한다. 온도에도 섭씨와 화씨가 있다. 최초가 기준이 되는데 그 최초의 결정은 모두 익명에다 임의적이다. 최초가 모든 규칙을 정한다. 아담이 모든 이름을 지었다. 다르게 지을 수도 있는데 그렇게 지었다. 노자의 말처럼, 도가도비상도道可道非常道 명가명비상명名可名非常名이다.

마네는 자신이 인상주의의 최초라는 자부심이 대단하였다. 그의 인상은 최초이므로 비결정에 임의적이다. 『풀밭의 점심』의 모델은 반드시 그들이 아니어도 된다. 그들의 초상화가 아니기 때문이다. 앞서 언급한 콩그리브의 『파리스의 판단』은 마스크 오페라 곧 가면극

이다.

　우측 남성의 모델은 마네 자신이다. 그것은 지팡이로 증명된다.[43] 운명이 익살스럽고 잔인한 것은 이 그림을 그리고 마네는 그림에서 뻗고 있는 왼쪽 다리를 절기 시작하고 7년 후 보불전쟁의 파리 방어에서는 걸을 수 없을 정도로 악화되었다. 말년에 절단 수술까지 받았고 그 후유증으로 사망하였다. 『풀밭의 점심』 때부터 지팡이가 필요했는지 모른다. 그 증거가 있다. 첫째, 마네는 보들레르의 애인 잔 뒤발의 초상화 『부채를 쥔 여인(1862)』을 남겼는데 그녀는 다리를 뻗고 있다. 매독 후유증이다.[44] 보들레르도 매독으로 죽었다. 마네가 다리로 고생한 원인도 매독이다. 그의 아우도 매독 환자였다. 매독 환자였던 부친 탓인가. 당시 흔한 성병이었다. 잠복 기간은 사람마다 다르다. 마네가 보불전쟁에서 파리 방어할 때 다리로 고생하였다. 그 이전 곧 『풀밭의 점심』 무렵부터 증상이 나타나기 시작했다고 추정된다. 둘째, 그의 그림 『깃발에 묻힌 모니에 거리(1878)』는 한적한 거리에 양쪽 겨드랑이에 지팡이를 낀 외다리의 사나이가 걸어가는 모습을 보이고 있다. 이 거리는 마네의 화실에서 가까웠다. 이날은 보불전쟁 휴전을 기념하는 프랑스 국가 제정 첫 번째 국경일이다. 후일 바스티유 날로 옮겼다. 그림의 외발 사나이는 보불전쟁의 상이용사일 것이지만 마네는 자신의 처지로 생각했을지 모른다. 앞서 설명한 대로 자신도 불편한 다리를 이끌고 파리 방어에 나선 상이용사(?)

43　Brombert, *Edouard Manet: Rebel in a Frock Coat*, The University of Chicago Press, 1997, pp.128-129.

44　Brombert, *Edouard Manet: Rebel in a Frock Coat*, The University of Chicago Press, 1997, p.155.

이다. 국경일의 어두운 면.

『풀밭의 점심』의 누드여인은 마네가 자주 모델로 고용하는 빅토린 뫼랑 Victorine Meurent(1844-1927)이다. 그녀 자신이 한때 살롱 공모전에 참가한 화가이며 모델이다. 손 씻는 여성은 마네의 아내이다. 좌측 남성의 모델은 마네의 동생 아니면 후일의 매제로 추정된다. X-레이 밑그림의 남성과 판이하게 다르다. 그들은 마네의 아내, 동생, 친구였기에 마네와 함께 그 자리에 있게 된 것뿐이다. 익명의 모델이어도 인상을 자유롭게 표현하려는 마네 그림의 본질에는 조금도 지장이 없다. 같은 차원에서 그 구도도 라이몬디를 빌려온 것이지 절대적인 것은 아니다. 모두 비결정의 익명 generic이다.

이와 대조적으로 익명이 아닌 그림, 가령 양친의 초상화『오귀스트 마네 부부의 초상(1860)』이나 친구『에밀 졸라의 초상(1868)』처럼 구체적 specific 인물은 평면적이 아니다. 마네는 익명성 generic을 취할 때에는 구체성을 버렸다.

인상주의

인상파 화가들의『제1회 전시회』의 책자도 인상파라는 단어를 사용하지 않은 스스로를 칭하여 "익명 사회 societe anonyme"의 전시회였다.[45] 제1회 전시회의 사연이 바로 익명성이다. 1867년 파리 만국박람회와 살롱이 겹쳤다. 여기에 출품했던 인상파 화가는 드가와 모리조만 빼고 모조리 낙선하였다. 아무도 알아주지 않는 익명으로

45 吉川節子,『印象派の誕生』, 中央公論新社, 2010, 185頁.

남게 되었다. 이들이 이에 대응하여 나다르 사진연구소에서 개최한 것이 『제1회 전시회』이다. 마네는 이와 별도로 박람회 건너편에 개인 전을 열었다. 임의성과 익명성은 특징이 없고 평면적이다. 3차원 입체의 구체성이 2차원 평면에서는 입체성을 잃어 익명이 된다.

1867년 마네의 개인전은 회화사에 두 번째 개인전이다. 그해 퐁슬레가 사망하였다. 이 개인전 도록에서 마네는 자신의 취지를 처음으로 천명하였다.

오늘날 예술가라면 결점이 없는 작품을 보러 온다고 말하지 않고 진지한 작품을 보러 오라고 말해야 한다. 이 진지함이란 화가가 오로지 자신의 인상을 그리는 데에 있다.[46]

자신의 작품에 대해 과묵한 마네의 이 "인상" 선언은 모네의 그림 『인상·해돋이(1874)』보다 7년 앞선다. "내 이름과 비슷하여 나의 악명을 이용하는 모네라는 자가 누구냐?" 마네의 『올랭피아』가 스캔들을 일으키며 낙선하던 1865년 살롱전에 모네의 그림이 입선하였으나 그것은 마네의 수법이었다. "내 그림을 비열하게 흉내 낸 이 엉터리가 누구냐?" 모네는 마네의 제자가 되었다. 인상주의에 대한 마네의 신뢰는 그의 다음 글에 나타난다.

아, 안돼! 이 아름다운 얼굴, 저 초록 풍경이 늙어가고 시드는 것. 그러나 언제나 그랬던 것처럼 기억 속에 아름다움, 나 자신은 사라

46 吉川節子, 『印象派の誕生』, 中央公論新社, 2010, 191頁.

지지 않을 것이고, 나의 창조적 예술가 본능을 더욱 만족할 것이다. 인상주의의 힘으로 유지되는 본능은 그것을 대표하는 그 어떠한 것보다 우월하게 내재하는 물질적이 아니라, 직접 경험으로 자연을 재창조하는 기쁨이다. 크고 단단한 것들은 조각에 맡기고 나는 그림이라는 분명하고 견고한 거울에 반사되는 나 자신으로 족하다. 매 순간 주검 속에서도 삶, 오직 영원히 존재하는 아이디어의 의지로만 존재하는 것, 성품의 어떤 고유하고 덕스러움이 되는 아이디어-본질. 현실 앞에 꿈의 시대가 저물어가는 가운데 내가 던져졌을 때 사물 자체보다 그로부터 가장 단순한 형태의 지각, 지속적인 응시를 구분하는 창조적이고 정확한 지각, 나의 예술에 속하는 것만 취한다.[47]

이 글에서 "사물 자체보다… 지각…에 속하는 것만 취한다."라는 대목이 핵심이다. 우리는 사물 그 자체(물자체)는 모른다. 우리가 알 수 있는 것은 직관과 지각을 통과한 현상의 표상뿐이다. 사물을 있는 그대로 받아드린다면 시간은 존재하지 않게 된다. 이것이 마네에게 순간의 자발적 인상이다. 마네는 이 가운데 "가장 단순한 형태의 지각, 지속적인 응시를 구분하는 창조적이고 정확한 지각"만 택하려고 노력했다는 고백이다.

지금까지 보았듯이 마네 그림의 수수께끼를 풀기 위해서 동원된 사영기하학의 삼각형, 황금 삼각형, 빛의 삼각형은 모두 차원을 전환

47 Mallarme, "The Impressionists and Edouard Manet," *The Art Monthly Review and Photographic Portfolio*, September 1876,(translated by George T. Robinson)

하는 공통점이 있다. 이 사실 하나만으로도 이 책의 가설은 이미 상당 부분 검정되었다고 볼 수 있다. 나머지는 앞으로 검토를 기다리는 수수께끼 그림들에서 거듭 확인된다.

제3장

올랭피아, 1863

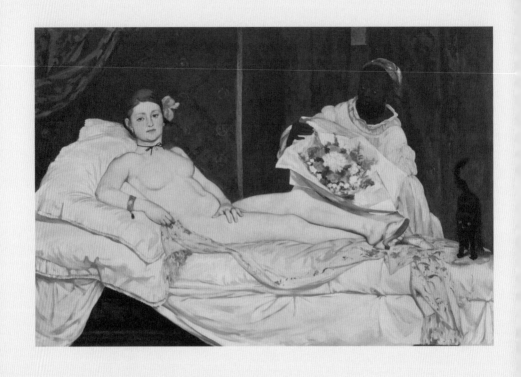

올랭피아 Olmypia

에두아르 마네 | 1863년작 | 유성페인트 | 130 × 190cm | 오르세 미술관

제3장 올랭피아

I. 가설

악의 꽃

『풀밭의 점심』이 소동을 일으켰으나 마네는 곧바로『올랭피아』를 발표한다.『풀밭의 점심』의 기본 도형 AB+C는 그 자체가 그림에 숨겨진 상상의 실제이다.『올랭피아』도 그대로는 숨겨진 것의 상상을 불허한다. 그러나 그것도 상상을 기본 도형 AB+C로 전환하는 순간 실제가 된다.

『올랭피아』의 소재 역시 르네상스 시대 대가에서 빌려왔다. ADB+C의 구도로 최고에 다시 도전한 것이다. 동일 소재에 대한 그의 야심과 자신감을 드러낸다. 그것이 티치아노의『우르비노의 비너스』이다. 그러나 마네 사후 30년이 지나도록 이 사실을 아무도 몰랐다.[1] 마네가 전통의 소재를 근대라는 개념으로 재포장하는 선구자임을 당대에 제대로 알아본 사람이 드물었다는 증언이다.

[1] Brombert, *Edouard Manet: Rebel in a Frock Coat*, The University of Chicago Press, 1997, p.168.

『풀밭의 점심』의 누드여인이 아프로디테라고 하였다. 그 아프로디테가 더 도발적 자세로 재현된 것이 『올랭피아』이다. 아프로디테=비너스=올랭피아이다. 이렇게 바로 이은 후기 작품이 『풀밭의 점심』의 누드여인이 아프로디테임을 확인한다. 관객을 응시하는 모습에서 "나는 나를 보는 당신들을 본다."[2]의 연속이다. 따라서 구도도 상상의 실제 ADB+C이다.

당신은 이 여인이 아름답다고 생각하십니까? 『올랭피아』의 비밀 또는 수수께끼는 아름다운 육체도 아닌 누드가 불러온 신비함이다. 당대 사실주의의 문을 연 쿠르베는 『올랭피아』가 마음에 들지 않았다. 미녀라기에는 하체가 빈약하다. 이렇게 생각한 쿠르베가 누드가 무엇인지 보여주겠다고 그린 풍만한 누드가 『앵무새의 여인(1866)』이다. 풍만한 누드는 평면성이 아니다. 쿠르베의 도전에 응대한 마네가 그린 앵무새의 여인이 옷으로 온몸을 뒤덮은 『젊은 여인(1866)』이다.[3] 평면성을 덮은 것이 옷이다. 마네는 이 응대 그림으로 『올랭피아』가 평면 그림임을 증언한 셈이다. 쿠르베 정도의 대가도 마네의 『올랭피아』의 평면성을 이해하지 못한 것이다.

이에 대해 빈약한 하체가 올랭피아의 아름다움이라고 마네를 편든 보들레르만이 올랭피아를 이해했다. 그 비밀은 고양이의 정체에 있다. 마네가 빌려온 소재인 티치아노의 『우르비노의 비너스』를 보면 비너스의 발치에 강아지가 자고 있다. 조르조네의 『잠든 비너스』의 발치에는 지워졌지만 원래 큐피드가 있었다. 『올랭피아』에서 비

2 Brombert, *Edouard Manet: Rebel in a Frock Coat*, The University of Chicago Press, 1997, p.172.

3 Bourdieu, *MANET: A Symbolic Revolution*, Polity, 2017, p.226.

너스의 발치에는 고양이가 등을 활처럼 휘고 꼬리를 곧추세우고 정면을 노려보고 있다. 보이지는 않지만 날카로운 발톱도 드러냈을 것이다. 비너스 발치의 의미는 무엇일까?

앞에서 소개한 대로 마네가『올랭피아』를 그리기 위해 티치아노의『우르비노의 비너스』를 모사한 습작에는 비너스가 완전한 일자로 누워있다. 아마 티치아노가 조르조네의 일자로『잠든 비너스』를 모사하다가 잠들지 않고 눈을 뜬 비너스의 모습마저 일자로 그렸을 것이다. 이 그림은 비너스가 일자로 누운 최초의 그림이고, 앞서 설명했듯이 X-레이 밑그림을 통하여 새와 큐피드를 지운 흔적을 발견하였으므로[4] 최종본으로는 새와 큐피드가 등장하지 않은 유일의 비너스 그림이다.

『올랭피아』는 이 두 가지 전통을 모두 깼다. 일자로 누운 비너스 대신 상체를 세운 올랭피아, 큐피드 대신 흑인 하녀, 큐피드의 화살 대신 고객의 꽃다발, 강아지 대신 고양이. 그밖에도 티치아노의 그림에는 그림자와 원근법이 선명하나 마네의 그림에는 그림자가 분명하지 않고 원근법을 없앤 평면이다. "색과 선의 구별이 어렵다."라는 마네의 회화이다. 마네가 강아지를 고양이로 대체한 것은 흥미롭다. X-레이 밑그림에는 없기 때문이다. 여러 가지 측면을 종합했을 때『올랭피아』는 누드화를 획기적으로 바꾼 역사적 예술작품이다. "올랭피아… 대중에게 처음 공개되는 전통적도 관습적도 아닌 누드."[5]

마네가 신화의 누드가 아니라 살아있는 여인의 누드를 그것도

4 De Rynck & Thompson, *Understanding Painting*, Ludion, 2018, p.91.

5 Mallarme, "The Impressionists and Edouard Manet," *The Art Monthly Review and Photographic Portfolio*, September 1876, p.29.

대담하게 연속 그리는 데에는 이유가 있다. 마네는 고등학교 시절 디드로D. Diderot(1713-1784)를 읽었다.[6] 디드로가 주장했다. "여인의 누드는 불순하지 않다. 옷을 입은 여인이 그렇듯. 메디치의 비너스가 눈앞에 있다고 상상하라. 그리고 자문하라. 불순한가. 그러나 수놓은 실내화를 벗으면서 무릎 위를 덮은 흰 양말을 말아 내리고 분홍 띠를 매라… 불순과 순수의 차이를 알게 될 것이다. 그것이 보이는 여인과 보여주는 여인의 차이이다."[7] 마네도 보여주는 여인이 아니라 보이는 여인을 그렸다. "나는 내가 본 것을 가능한 한 그대로 그린다. 『올랭피아』가 그 경우인데 이보다 더 순수할 수 있겠는가?"[8] 한 짝은 발에 걸치고 다른 한 짝은 벗어놓은 실내화, 벗어놓은 수놓은 숄, 목에 맨 검은 띠. 『올랭피아』는 디드로의 누드여인이다. 이 그림을 볼 수 있는 "다음 세기에 사는 사람들은 행운아들이다. 친구들이여."[9] 마네는 인상에 관한 확신범이다.

자신의 그림에서 어두운 배경으로 명암을 표현했던 전통적 원근감을 없애는 마네는 이 그림에서도 없애버렸다. 역시 평면 원근으로 대체하였다. 그것이 무엇일까. 이 그림에서 등장은 올랭피아, 흑인 하녀, 고양이, 그리고 꽃다발을 가지고 온 고객이다. 『풀밭의 점심』에서 손을 씻는 제4의 인물이 이 그림에서는 아예 보이지 않는 고객으로

6 Brombert, *Edouard Manet: Rebel in a Frock Coat*, The University of Chicago Press, 1997, p.112.

7 Brombert, *Edouard Manet: Rebel in a Frock Coat*, The University of Chicago Press, 1997, p.112.

8 Wilson-Bareau & Degener, *Manet and the Sea*, Philadelphia Museum of Art, The Art Institute of Chicago, Van Gogh Museum of Art, 2004, p.95.

9 Wilson-Bareau(ed.), *MANET by himself*, Little Brown & Company, 1995, p.304.

처리했다. 그 대신 꽃다발로 그의 존재를 대변하고 있다. 네 명이 아니라 고양이를 포함하여 "넷 정도foursome"이다. 고양이를 포함해야 하는 이유는 고양이가 "상상의 실제"가 되기 때문이다. 마네는 『올랭피아』를 2년(1863-1865) 동안 숨겼다. 살롱에 출품하라고 설득한 이가 다름 아닌 보들레르이다.[10] 그 고양이가 보들레르의 고양이였기 때문이다.

올랭피아의 흑인 하녀가 들고 있는 꽃은 보들레르의 "악의 꽃"이다. 비너스의 큐피드 화살이 아니다. 악의 꽃은 큐피드의 화살에 꽂힌 애인이 보낸 것이 아니다. 발표하기를 주저하는 마네를 떠민 보들레르의 악의 꽃이다. 마네와 보들레르의 우정은 잘 알려졌다. 마네의 그림에 깊은 관심을 가진 보들레르가 옹호의 글도 썼다. 마네는 보들레르 작품을 모조리 읽었다. 출판되지 않았지만 『악의 꽃』 제2판의 표지그림도 그렸다. 그것은 주검이 박쥐, 뱀 게다가 고양이까지 몰고 젊은 여자에게 다가가는 모습이다. 그것은 올랭피아의 다른 모습이다. 꽃은 마네 그림에서 중요 암시 가운데 하나이다. 보들레르의 "미와 주검, 희망과 좌절, 미와 추, 이상과 현실, 퇴폐와 권태, 선과 악, 전통과 근대"의 상징이다.[11] 『장례식(1867)』은 마네가 보들레르를 애도하는 그림이다.

정면의 관객을 바라보는 『올랭피아』는 『풀밭의 점심』의 누드여인에 비하면 더 평면적이나 도발적인 것은 고객이 꽃다발로 찾는데도

10 Brombert, *Edouard Manet: Rebel in a Frock Coat*, The University of Chicago Press, 1997, p.167.

11 Allan & Beeny & Groom, *Manet and Modern Beauty*, J. Paul Getty Museum, The Art Institute of Chicago, 2019, p.129.

"웃지도 않는" 무표정한 얼굴이다. 즐거운 표정을 감추지 못하는 흑인 하녀와 대조적이다. 그것은 "계집은 천한 노예, 교만하고 어리석어, 웃지도 않고 제 몸을 숭배하고, 혐오 없이 제 몸을 사랑했으며, 사내는 탐욕스러운 폭군"의 보들레르이다. 잔 뒤발과 보들레르가 그림에서 환생했다. 모델은 동일 인물 빅토린 뫼랑이다. 이 그림은 회화 역사의 한 획을 그었고 마네는 근대 회화의 아버지로 등극하였다. 파리가 회화의 메카가 된 작품이다.

마네의 그림은 당장 소동의 복판에 휩싸였다. 마네는 2백 년 전통을 자랑하는 살롱전 권위에 전쟁을 선포한 꼴이 되었다. 파리 시민과 비평가들의 반격도 만만치 않았다. 『풀밭의 점심』보다 더 큰 문제를 일으켜 당국은 경비를 세워 보호하였다. 마네는 다시 공공의 적이 되었고 그의 그림은 언론과 비평가들의 조롱거리로 전락하였다.

그[마네]가 그의 캔버스에 한 인물과 주변을 자연스럽게 만든 색채를 강조했을 때 그는 [중요한 점]을 포기했다. 잠시 그에게 그 이상 묻지 말라. 그가 인간의 핵심적 부분의 가치에 상대적 가치를 부여하기로 결심한 것이 설명할 것이다. 그의 결점은 범신론이다. 실내화보다 머리가 더 중요하지 않고, 꽃다발이 여인의 얼굴보다 더 중요하다. … 모든 것을 거의 단일하게 [무표정으로] 그렸다. 가구, 양탄자, 책, 의상 육체, 얼굴, 표정 등.[12]

인물이 무표정이며 원근법을 무시하고 평면적이라는 것이 이유

12 MacGregor, "Preface," in Wilson-Bareau, *The Hidden Face of MANET*, Burlington Magazine, 1986, p.6.

였다. 사람보다 소품을 더 중요하게 그렸다는 것은 또 다른 이유였다. 당시 또 하나의 대표적인 비평을 본다.

살롱전 소동의 희생양, 파리 시민 린치법의 희생자. 지나는 사람은 돌을 들어 그녀의 얼굴에 던져라. 올랭피아는 스페인 광기의 나부랭이이다. 전시회에 보여준 많은 그림의 진부함보다 천 배 더 훌륭한 광기이다. 부르주아의 무장봉기이다. 이 아름다운 매춘부를 보면 활짝 핀 그 얼굴에 차가운 물 한 잔을 끼얹을지어다.[13]

이 장면이 "죄 없는 자 먼저 돌을 던져라"라는 예수의 말을 상기시키는 것은 마네가 인상파 제자들에게 둘러싸인 가운데 그 앞에서 예수가 팔레트를 들고 그림을 그리는 삽화가 등장하였기 때문이다.[14] 『올랭피아』 자신의 시선이 그렇게 말하고 있는 인상이다.

이와 대조적으로 극찬을 아끼지 않은 평론도 있다. 고양이의 프랑스어Le Chat는 여자 음부의 비속어이다. 그것은 꽃다발과 함께 보들레르『악의 꽃(1857)』에 나오는 고양이의 양면성이다.[15] 올랭피아가 "성스러운" 매춘부임을 상징한다. 꽃다발과 고양이에 관한 말라르메의 글을 본다.

13 Jean Ravenel, "M. Manet-Olympia," *L'Epoque*, June 7, 1865.

14 *Journal Amusant*, Mai 21, 1870.

15 Mallarme, "The Impressionists and Edouard Manet," *The Art Monthly Review and Photographic Portfolio*, September 1876, p.11. 이 글은 말라르메가 프랑스어로 쓴 것을 영국 편집인이 영어로 번역한 것이다. 프랑스어 원본은 사라졌다.

말하자면 보들레르가 마네를 환영하는 처음부터 마네는 그 순간 그의 영향 아래 들어갔다. 이때의 마네를 설명하기 위해 마네의 초기 작품 가운데 하나인 『올랭피아』를 보자. 최초로 반고전적이고 반전통적으로 그린 저 바래고 지친 윤락녀의 누드화. (『악의 꽃』의 저자 보들레르의 한 편의 시가 제의함이 분명한) 봉지에 싼 꽃다발과 빗질한 고양이 그리고 주변의 소품들은 진실로 보통의 바보 같은 속어로 부도덕이 아니다. 오히려 성향으로 보아 지적인 탈바꿈임이 분명하다. 이 창조물에 대해 소수가 이토록 박수를 보낸 적이 거의 없고, 다수가 이토록 깊게 저주한 적이 없다.[16] (괄호는 원문)

마네가 보들레르의 영향권 아래 들어갔다는 말라르메의 기록은 보들레르의 『악의 꽃』은 억제할 줄 모르고 자아를 분출하는 낭만주의도 아니고 그에 반발한 차가운 조성미에 억눌린 고답파도 아니다. 그것은 시인의 감각에 충실하되 근대라는 추상성과 방법론의 형식미를 중시한다. 파리는 오스만 도시 계획으로 대대적인 탈바꿈이 진행 중이었다. 그것은 『악의 꽃』의 「서문」과 「파리의 정경」을 읽어보면 이해할 수 있다. "강간, 독살, 단검, 화재가 불쌍한 우리 운명의 따분한 캔버스에 수놓아지지 않았다면 그것은 우리 정신이, 아, 충분히 대담하지 않기 때문이다." 캔버스는 2차원 추상성과 형식미의 그릇이다. 그곳에 3차원 현실의 다양성을 표현하지 않는다면, "그건 권태! - 원치 않는 눈물로 얼룩진 눈. 그는 물담배를 피우는 동안 교수

16 Mallarme, "The Impressionists and Edouard Manet," *The Art Monthly Review and Photographic Portfolio*, September 1876, p.3.

대를 꿈꾼다. 너는 독자, 이 까다로운 괴물, 위선적 독자, 나의 분신, 나의 형제, 독자를 알 것이다." 권태를 벗어나려고 마약을 먹으며 죽어가는 눈은 교수대에 오르는 꿈을 꾸는 베를리오즈『환상교향곡』의 주인공의 눈이다. 그 모습은 모두 권태 속에 나와 같은 모습의 형제인 파리 시민이다.

「파리의 정경」은 보들레르 눈에 비친 "오스만 파리 개조사업"의 횡포였다. 이 근대화 작업이 중세 이래 고풍의 파리에서 "거지, 시각 장애자, 노동자, 노름꾼, 사기꾼, 창녀, 옛 영웅을 추방하고 근대화라는 유리된 추상, 익명, 소외, 무표정의 똑같은 풍경의 똑같은 부르주아지의 소굴"로 비쳤다. 익명, 소외, 무표정 – 이것이 보들레르의 시 소재이다. 시간과 시간을 초월하는 수단으로서 시는 모든 리듬을 담아내는 억제된 그릇이어야 한다. 3차원 파리는 사라지고 억제된 2차원으로 탈바꿈한 파리의 근대화가 보들레르의 근대시가 되었고 그 근대가 마네의 근대 회화에 미친 영향이다. 마네가 증언하는 2차원 파리의 모습이다.

그 가운데 비밀에 싸인 파리의 밤거리를 배회하는 "악의 꽃." 그녀의 썩은 얼굴, 싸구려 향수, "추한 육신에 아름다운 의상"이라고는 목걸이, 팔찌, 머리의 꽃 그리고 실내화뿐. 지치고 주저앉은 육신이 한 줄기 빛으로 되살아났다. 비평가의 "돌을 들어 던져라."라는 비난에 대한 마네의 "죄 없는 자 먼저 돌을 들어 쳐라." 이것이 마네가 그림으로 구한 막달라 마리아의 "지적 탈바꿈"이다. "시는 지성의 잔치"라고 선언한 이는 말라르메의 영향 아래 들어간 발레리이다. 보들레르는 고상하지 않은 사바티에 부인에게 여신에 대한 숭배를 바치고, 흑백 혼혈 "검은 비너스" 잔 뒤발에게서 사정없는 욕정을 채웠

다. 후일 피카소는 『올랭피아 패러디』에서 백인 올랭피아를 검은 윤락녀로 흑인 하녀를 백인 남성으로 둔갑시켰다.

견디기 어려운 비난에 마네는 자신의 화실을 모두 뜯어냈다.[17] 그리고 살롱에 제출을 권유했던 보들레르에게 편지를 썼다. "나의 친구 보들레르, 나에게 우박처럼 쏟아지는 모욕의 현장에 있었으면 합니다. 이런 모욕은 처음입니다. ··· 내 그림에 대한 당신의 정당한 판단을 받기를 바랍니다. ··· 팡탱이 나의 그림을 옹호하고 있습니다. 당신의 비평을 신문에 실려주기를 바랍니다."[18] 보들레르의 답장. "당신의 요구는 정말 바보 같군요. 그들이 당신을 조롱했습니다. 당신은 화가 끝까지 났습니다. 그들은 옳지 않습니다. ··· 그 같은 처지에 놓인 게 당신이 처음이라 생각하십니까? 당신이 샤토브리앙이나 바그너를 능가합니까? 그들도 조롱당했습니다. 그것이 그들을 죽이지 못했습니다. 당신의 자존심을 건드리지 않으면서 나는 말합니다. 그들은 자신의 세계에서 출중했습니다. 그리고 당신. 당신은 나락에 떨어진 당신의 예술에서 최고입니다. 나의 솔직함을 당신이 담아두지 않기를 바랍니다." 보들레르의 진솔함은 다른 친구에게 보낸 편지에서 드러난다. "마네는 위대한 능력의 소유자이다. 그 능력은 살아남을 것이다. 그러나 그는 성격이 유약하다. 그가 충격에 빠져 우울해진 게 나를 놀라게 하였지만 나를 더 놀라게 한 건 그가 패배했

17 Brombert, *Edouard Manet: Rebel in a Frock Coat*, The University of Chicago Press, 1997, p.171.

18 Brombert, *Edouard Manet: Rebel in a Frock Coat*, The University of Chicago Press, 1997, pp.169-170.

다고 생각하는 얼간이들의 환호이다."[19]

고양이

앞서 이 그림의 비밀은 고양이의 상징에 있다고 하였다. 마네가 올랭피아를 고양이에 비유하였다는 것이 말라르메의 진단인데 올랭피아가 전시되었을 때 그 배경으로 지목한 『악의 꽃』의 당사자 보들레르는 살아있었다. 그러나 말라르메의 글이 게재되었을 때에는 이미 사망한 후였다. 마네, 말라르메, 보들레르는 평소 친하게 지냈다. 세 친구 각자 10대에 배를 타고 대양의 풍광을 경험한 공통점이 있다. 『올랭피아』에서 꽃다발을 안고 즐거워하는 흑인 하녀의 표정, 올랭피아의 무표정, 이와 대조적으로 등을 활처럼 휘어 꼬리를 치켜들고 앞을 쏘아보는 검은 고양이의 노란 눈. 마네도 읽어보았을 『악의 꽃』 속에 수록된 고양이Le Chat가 그 고양이이다. 흑인 하녀에게서 흑인 혼혈 잔 뒤발이 연상된다. 보들레르는 비밀스러움을 공유하는 고양이와 여인을 동일시하며 성스러움과 음란함의 이중성을 상징한다. 그 가운데 하나는 이렇다.

자기 집처럼 걷는 사랑스럽고, 강하며, 달콤한, 매력적인 고양이가 내 머리에서 맴돈다. 그가 야옹해도 들을 수가 없다./부드럽고 신중한 음성, 호소하거나 불만의 목소리는 풍부하고 깊다. 거기에 매

19 Brombert, *Edouard Manet : Rebel in a Frock Coat*, The University of Chicago Press, 1997, p.170.

력과 비밀이 있다./나의 존재의 어두운 토양을 통해 반짝이며 긴장을 주는. 한 줄의 조화로운 대사처럼 나를 만족시키고, 향수처럼 나를 기쁘게 하는 이 소리./그 소리는 가장 심술궂은 병폐를 잠재우며 열락을 가져온다. 가장 긴 대사를 속삭이는 데 말이 필요 없다./아니, 가장 진동하는 줄/천사의 모습으로 신비스럽고, 아름다우며, 낯설은 고양이, 너의 목소리보다 더 제왕처럼 노래해야 하는 내 심장, 완벽한 악기의 줄을 긁어대는 활이 없다. 이 모든 것은 네 속에서 섬세하게 조화롭다.

아주 부드러운 향내가 밝고 검은 네 털에서 번진다, 어느 밤에 한 번 단 한 번 안아주자 그 향내에 사로잡힌다./그곳은 익숙한 기운의 곳이다. 자신의 제국에서 모든 것을 심판하고 주재하고 북돋우는 요정인가 신인가?/내 눈이 내가 사랑하는 이 고양이에게 자석처럼 끌려서 군말 없이 다시 찾아와 나의 내부를 들여다본다./나는 나를 뚫어지게 쳐다보는 그 눈동자의 불을 경이롭게 마주본다.

"머릿속에서 맴도는 고양이"는 보들레르의 상상의 고양이이다. 그러나 실제 고양이기도 하다. 그 고양이의 묘사는 세 가지이다. 하나는 목소리를 묘사하는 형용사 — 부드러움, 풍부함, 깊음, 신비로움, 향내. 또 하나는 외모 — 밝음, 어두움, 털, 요정, 신. 마지막으로 고양이가 있는 그의 제국 — 안기는 곳, 나를 마음대로 갖고 노는 — 심판, 주재, 격려하는 익숙한 곳. "머릿속에서 맴도는" 이 세 가지에 자석처럼 끌려 다시 찾아오는 나를 눈에 불을 켜고 바라보는 저 눈의 고양이와 올랭피아. 이 모든 것이 네 안에서 조화가 된다. 말을 바꾸면 인식(형용사)과 실천(외모), 상상과 실제를 연결해 주는 고리가 아름

다움인데 보들레르는 그것을 조화로 본 것이다. (앞서 황금비가 조화라고 정의한 것과 일맥상통.) 상상을 현실로 보는 보들레르의 문학세계. 표상을 현실로, 지푸라기를 뱀으로, 사막을 바다로, 실재를 마야로 인식하는 쇼펜하우어 철학은 보들레르의 한 세대 전이다. 상상을 실제로 보는 마네 회화는 동시대 증언이다.

살롱은 화가들의 전시장이다. 예술 후원자가 몰려들고 주문의 계약이 이루어지는 시장이다. 화가들은 시민들의 취향에 예민하지 않을 수 없었다. 마네 역시 그러했다. 그의 초기 입선과 우수상 수상이 그 결과이다. 그 후 시민들이 자신이 하는 작업을 인정해 주기를 바랐다. 그렇지 않다는 것을 알게 되자 그는 크게 상심했다. 그러나 그는 자신을 믿었다. 기성의 예술은 틀렸고 자연의 묘사도 그릇됐다. 사람들의 마음을 얻으려는 그의 전쟁은 죽을 때까지 계속되었다. 이윽고 세상이 변하면서 회화도 달라지지 않을 수 없게 되었다.

『올랭피아』의 구도 역시 옛것을 빌리지만 무대는 당대 것이다. 여신 대신 살아있는 사람이다. 이것이 회화의 자발성이고 동시성이다. 바로 지금 여기 우리의 얘기이다. 신화와 종교에만 국한하였던 기존의 예술가들에게는 참을 수 없는 일이다. 더욱이 매춘부라니. 매춘부를 여신으로 또는 여신을 매춘부로 만드는 마네의 짓은 그들의 자존심에 소금을 뿌리는 행위였다.

그러나 귀족이 아니라 보통사람들을 대상으로 그리는 행위는 이미 쿠르베가 시작한 일이다. 그러나 전면전은 아니었다. 1820년 혁명, 1848년 유럽혁명, 1870년 파리 코뮌과 같은 시대의 흐름은 마네에게 쿠르베 이상을 요구하고 있었다. 마네는 시대의 앞장에 서서 파리 시민들의 예술 인식을 바꾸는 데 기여하였다. 마네 사후 미국으

로 팔려가는『올랭피아』를 프랑스에 머물도록 모금 운동을 펼칠 때 적극적으로 호응한 이들이 파리 시민들이다. 모네C. Monet(1840-1926) 가 앞장서서 탄원한 덕택이다.

장관께

제가 서명자들을 대표하여 에두아르 마네의 올랭피아를 국가에 기증하게 된 것을 영광으로 생각합니다. … 프랑스 미술에 관심을 가져온 거의 대다수 사람이 에두아르 마네의 역할을 긍정적이고 도 대단히 중요한 것으로 보고 있습니다. 그의 역할은 개인적인 차 원에서만 머무는 게 아닙니다. 그는 우리 미술계 전체에서도 지대 하리만큼 풍성한 발전을 이끈 사람입니다.

이처럼 큰 의미를 지닌 한 시대의 역작이 지금까지 국립전시장 어 디에서도 제자리를 찾지 못하고 있다는 것은 그의 제자들이 이미 자리를 굳히고 있는 전시장의 현실과 비교해 볼 때 뭔가 잘못된 게 아닌가 생각됩니다. 게다가 끊임없이 변모하고 있는 미술 시장 의 양상에 따라 우리 작품을 구입하려는 미국과의 경쟁이 증대되 면서 당연히 남아있어야 할 많은 작품이 너무도 손쉽게 조국을 떠 나가는 것을 보는 우리의 심정은 염려스럽기만 합니다. 우리의 바 람은 에두아르 마네의 대표작 한 점을 국가에서 맡아 달라는 것입 니다. 이 대표작에는 예술의 정점에 이른 마네 자신과 그의 비전이 그대로 드러나 있기 때문입니다. 이런 이유로 우리는 올랭피아를 장관께 위임합니다. 우리의 바람은 이 그림이 우리 시대 작품들과 나란히 루브르에 정당하게 자리 잡는 것을 보는 것입니다. …[20]

20 Sylvie Patin, *Monet : 'Un oeil… mais, bon Dieu, quel oeil!',* Découvertes Gallimard,

이 그림을 루브르 미술관에 기증하려 했으나 당국은 거절하였다. 성스러운 장소에 거룩한 그림들과 함께 걸릴 수 없다는 이유였다. 시인 바레인은 수치스럽다고 반대하였다. 그는 에펠탑도 반대한 인물이다. 1907년 클레망소G. Clemenceau(1841-1829) 총리의 도움으로 루브르에 걸렸다. 마네는 말년에 『조지 클레망소의 초상(1880)』을 그렸다. 원고를 책상에 놓고 팔짱 낀 채 잠시 생각하는 젊은 정치가의 모습. 마네는 스스로 예측하였다. "[내가 죽은 후] 올랭피아가 루브르 한복판에 걸리면 사람들은 놀랄 것이다."[21] 현재 오르세 미술관 "나만의 벽"을 독차지한 채 걸려있다.

중의성

앞서 고양이의 이중성을 보았다. 그러나 X-레이 밑그림에는 고양이가 보이지 않는다. 상상만으로 처리하려다 마지막 순간에 상상의 실제로 삽입했는지 모른다. 그것은 올랭피아에 그대로 이전된다. 마네는 수습 화가일 적에 티치아노V. Titiano(1490-1576)의 『우르비노의 비너스(1538)』를 모사하였다. 이 그림은 티치아노가 자신의 스승 조르조네가 미완성으로 남긴 『잠자는 비너스(1510)』를 완성하고 자신의 그림으로 재현한 것이다.

마네가 이 "옛것"을 현실의 무대로 옮긴 것이 『올랭피아』이지만 기성의 화단이 그림자가 없다고 비난하였다. 저 유명한 『피리 부는

1991, pp.133-134: 송은경 옮김, 『모네』, 시공사, 1996.

21 Wilson-Bareau(ed.), *MANET by himself*, Little Brown & Company, 1995, p.304.

소년』도 낙선의 변이 그림자가 없고 평면적이라는 같은 이유였다.
또 미의 여신을 매춘부로 묘사했다고 비난했으나 『올랭피아』는 중의
적이다. 상상의 실제인 탓이다.

그러나 플랑드르의 화가 브뢰헬P. Brugel(1525-1569)의 그림에도 그
림자가 없다. 그도 농민들의 일상생활을 그렸다. 조르조네의 비너스
에도 그림자가 없다. 비평가들이 마네 사후 30년 동안 미쳐 "옛것"
을 몰라보았다는 증거이다.

빛과 그림자 사이에 반그림자가 형성된다. 그것은 빛의 입자들이
서로 부딪혀 만들어 내는 간섭 효과이다. 마네는 전통적인 어둠을
검정으로 칠하지 않았다. "순수 검정은 불가능하다." 그를 따르는 인
상파 제자들의 화풍이 되어 그들도 검정을 피하였다. 올랭피아 배경
의 색깔은 올랭피아 자신이 빛과 그림자 사이의 경계인 반그림자에
있는 인물이라는 암시이다.

평론가들은 올랭피아의 목걸이가 당시 매춘부의 목걸이라고 집
어 올랭피아가 매춘부라고 해설했으나 『올랭피아』를 그리기 1년 전
에 완성한 『빅토린 뫼랑의 초상화(1862)』를 보면 뫼랑 자신의 목걸이
이다. 3년 후 『젊은 여인(1866)』의 모델도 같은 목걸이를 건 뫼랑이다.
매춘부의 암시로 팔찌를 지적하나 그 팔찌는 아기 시절 머리카락을
간직하는 흔한 장식품일 수 있다. 또는 팔찌 끝의 짧은 줄에 매달린
것은 하녀를 부르는 작은 방울일 수도 있다.

매춘부임을 나타내는 건 이름에 있다. 당시 매춘부를 올랭피아
라고 불렀다. 올랭피아는 비너스(아프로디테)의 다른 이름이다. 보티
첼리S. Botticelli(1445-1510)의 『비너스의 탄생(1486)』의 원제목 Nascita
di Veneres가 가리키듯 Veneres는 중의적이다. 신성veneration의 뜻

과 성병을 뜻하는 형용사 venereal이다. 사랑의 여신 아프로디테는 매춘의 여신이고 매춘부의 수호여신이다. 비너스는 신성한 성병 보균자이다. "매독 환자가 건강한 사람보다 더 건강하다."라고 외친 이가 보들레르이고 "나의 정신은 창녀보다 더 정숙한 처녀를 원한다."라고 말한 시인은 보들레르를 흠모한 이상이다.

앞서『풀밭의 점심』에서 보았듯이 아프로디테는 바람둥이다. 티치아노가 그린『주피터와 안티오페(1551)』는 반인반수로 변한 주피터가 안티오페를 유혹하는 그림이다. 누워있는 안티오페의 하반신만 간신히 가려주는 천 조각을 반인반수가 들추고 있다. 바론B. Baron(1696-1762)이 모사한 제목은『반인반수로 변한 주피터의 안티오페 사랑(1729)』이다. 마네 역시 티치아노를 모사하면서『파드로의 비너스(1857-1860)』로 제목을 바꾸었다. 비너스에 대한 그의 생각을 엿볼 수 있다. 비너스는 미의 여신이면서 성병의 매춘부이다. 옛것을 현실의 무대로 옮겨 와도 본질은 변함이 없다. 옛것은 미의 여신만을 보았으나 마네는 미의 여신뿐만 아니라 현실의 여인으로 본 것이다. 마네 그림의 중의성이다.

『올랭피아』에 대한 마네 자신의 자부심이 대단하여 스스로 평했다. "나는 이보다 덜 전통적이고, 더 정직하며, 더 직설적으로 표현한 작품을 본 적이 없다."[22] 무엇이 "더 직설적"인가? 티치아노의『우르비노의 비너스』는 일자로 누워있으나 마네의『올랭피아』는 쌍곡선 모습으로 상체를 곧추세웠다. 어째서? "나는 내가 본 것을 가능한 한 그대로 그린다.『올랭피아』가 그 경우인데 이보다 더 순수할

[22] Wilson-Bareau & Degener, *Manet and the Sea*, 제3장 각주 8, p.95.

수 있겠는가?"[23] 어떻게 "순수"하다는 말인가? 마네의 자평이 이 그림을 해독하는 데 실마리가 된다.

단서 1: 고양이의 중의성
단서 2: 마네의 자평
단서 3: 올랭피아의 누드 자세

X-레이 밑그림을 보니 여러 번 수정한 흔적이 보인다. 마네는 이에 관한 데생도 여러 벌 남겼다. 데생에서도 상체를 일으켰으나 함께 무릎도 세웠다. 옛 그림들을 모사한 것이다. 상체를 세우고 무릎을 내리기까지 여러 시도를 한 흔적이다. 상체를 곧추세운 이유가 있을 것이다. 이 역시 사영기하학 때문이라는 것이 이 책의 가설이다.

II. 검정

상상의 실제

앞서 보았듯이 디드로의 올랭피아, 보들레르의 악의 꽃, 혼혈인 잔 뒤발의 흑인 하녀. 보들레르의 『악의 꽃』에서 올랭피아가 고양이이며 고양이가 올랭피아이다. 올랭피아를 찾는 고객의 "머릿속에 맴도는 고양이." 차이점이라면 올랭피아는 감싸고 있던 숄마저 걷어차

23 Wilson-Bareau & Degener, *Manet and the Sea*, 제3장 각주 8, p.95.

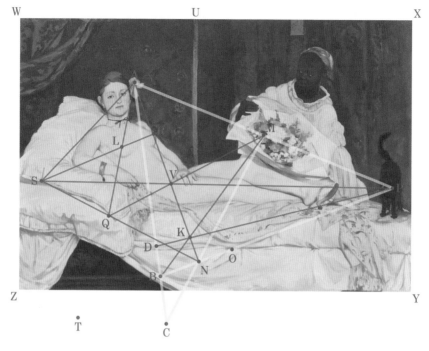

〈그림 3-1〉『올랭피아』와 상상의 실제

버려 알몸을 드러낸 반면에 꽃들은 봉지에 감싸여 몸을 감추려 한
다. 그 가운데 흰 꽃이 파랑, 초록, 빨강 등 빛의 삼각형에 감싸여 있
다. 올랭피아의 흰 꽃은 빛 속에 벗을 수밖에 없다. 그러므로 〈그림
3-1〉에서 올랭피아의 상징은 세 가지이다. 그것이 고양이 P, 악의 꽃
M, 올랭피아 머리 꽃 A이다. 여기에『풀밭의 점심』처럼 마네가 준비
한 기준점은 누드여인의 유방 R과 L 그리고 음부 V이다.

〈그림 3-1〉의 왼쪽 귀에서 시작하여 시계 방향으로 차례대로
WXYZ로 표기한다. 대각선 XZ가 올랭피아의 음부 V를 통과한다.
그러면 ZV:VX=1:1.62=0.382:0.618이다. 앞서 조르조네의 누워서
잠든 비너스의 음부는 그림의 정중앙 0.5이었다.『풀밭의 점심』에서

는 아프로디테의 음부를 황금비로 격상(?)하였음을 상기하면 마네의 의도가 자의적임이 분명하다. 이 목적을 위해 마네가 올랭피아를 곧추세워 앉힌 것은 음부의 위치를 황금비로 암시하고자 함이다.

이 그림의 관심은 음부 V에 모여든다. "그곳은 익숙한 기운의 곳"으로 "자석처럼 끌려서 군말 없이 다시 찾아"오게 만든다. 이제 마네의 ADB+C 구도를 이 정보만으로 가감 없이 차례대로 추적해보자. 그러나 X-레이 밑그림에는 고양이가 없고 고양이가 없으면 다음의 ADB+C 구도 설명이 불가능하다.[24] 마네의 비밀스러움을 다시 한번 엿볼 수 있다.

VR의 연장선이 올랭피아 머리 꽃 A와 만난다. 그것은 배꼽도 지난다. 이때 VR=RA이다. P는 고양이 좌측 눈이다. 악의 꽃을 들고 온 고객인 "나는 나를 뚫어지게 쳐다보는 그 눈동자의 불을 경이롭게 마주 본다." 고양이 좌측 눈 P와 A를 연결한 직선 AP는 악의 꽃을 관통한다. 그 가운데 검은 꽃 M이 정중앙이다. 곧 AM=MP이다. 이 등호가 무시된 이 작품의 습작인 『올랭피아의 스케치』와 비교해보면 이 등호에 이유가 있을 것이다.[25]

A는 좌측 유두 L도 통과한다. 두 유두를 연결한 RL과 P와 V를 연결한 PV는 S에서 교차하여 AM=AS를 이룬다. AL의 연장선과 MV의 연장선은 Q에서 교차하고 SQ의 연장선은 AV의 연장선과 N에서 교차한다. 그러면 SA=AM=MP=MN을 이룬다. 직선 ARV의

24 Loveday, "A New Way of Looking at Manet : the revelations of radiography," *British Medical Journal*, Vol.293, Dec. 1986, p.1638. X-레이 밑그림에는 초본과 최종본이 뒤엉켜 보이나 분리할 수 있다.

25 Edouard Manet, *Olympia*, c.1863-5, Private Collection : Wilson-Bareau(ed.), *MANET by himself*, Little Brown & Company, 1995, p.33.

연장선이 이 그림 전체를 둘로 나누는 수직선 U와 K에서 교차한다. 그 결과 AR:AV:AK=1:2:3이 될 뿐만 아니라 ZV=ZK도 된다. 마네는 세심하게 구도를 구상했다.

이제 MK의 연장선과 PN의 연장선은 B에서 교차한다. 마지막으로 AB의 연장선과 MN의 연장선이 C에서 만나 퐁슬레의 두 삼각형 ABP와 AMC를 만들고 이어서 PK의 연장선이 AC와 만나서 ADB+C의 구도를 완성한다.

그림틀 밖 C가 보이지 않는 상상의 고객이다. 그러나 고객(보들레르) C의 측면에서 고양이 P가 "머릿속에서 맴도는" 상상의 고양이다. 올랭피아의 구도 역시 〈그림 1-0〉의 상상의 실제 ADB+C이다. 이로써 〈그림 1-15〉, 〈그림 1-16〉, 〈그림 2-1〉에 이어 〈그림 3-1〉은 모두 같은 상상의 실제 구도 ADB+C이다. 모두 〈그림 1-0〉의 기본 구도이다.

앞서 밝힌 대로 이 그림에서 올랭피아-악의 꽃-고양이가 일직선인 의도가 이 그림의 핵심인 악의 꽃다발을 갖고 온 손님의 위치를 암시한다. 마네 그림에서 네 명foursome의 구도가 심상치 않다. 이 그림을 살롱에 제출했을 때 함께 제출한 『군인이 희롱하는 예수』도 네 명이다. 악의 꽃을 가져온 고객의 위치가 흥미롭다.

손님을 받아야 하는 올랭피아 A와 손님을 적대하는 고양이 P, 곧 올랭피아 자신 사이에서 갈등이 중앙의 장미 M이다. 일찍이 『풀밭의 점심』에서 선보인 장미는 『폴리-베르제르의 주점』에도 등장한다. 주모 앞에 놓인 흰 꽃이 그것이다. 마네에게 흰 장미는 순결 순수의 상징이다. 고래로 가시 없는 흰 장미는 원죄 없는 동정녀 마리아의 상징이었다. 이것이 앞서 언급한 "올랭피아가 …이보다 더 순수

할 수 있겠는가?"의 의미이다.

보이지 않는 고객 C는 이 그림 밖이지만 올랭피아 눈길과 고양이 눈길로 보아 B점 아래 방향이다. "나는 나를 쳐다보는 너를 본다." 하녀의 눈길과 다르다. AB의 연장선과 MN의 연장선이 수렴하는 곳이 C이다. 여기가 보이지 않는 상상의 손님이 있는 위치인데 올랭피아의 눈길과 고양이 눈길이 같은 길이로 모여지는 B의 너머에 있다. 그것이 그림 밖 상상의 소실점 C이다. 올랭피아 A에게 두 소실점이 있다. 하나는 자신의 분신인 고양이로 표현한 실제 소실점 P, 다른 하나는 이름도 모르는 고객인 "상상"의 소실점 C. 이 그림을 보고 『근대의 올랭피아』를 그린 세잔 역시 고객의 위치를 올랭피아의 눈길 아래 방향에 두었다. P와 C는 평면 소실점이다. 이 그림은 모든 장식물을 제거한 올랭피아의 누드만으로는 의미가 없다. 이런 점에서 다른 화가들의 누드화와 다르다. 장식물 가운데 침대가 올랭피아의 일터이다. 그런 면에서 침대와 그 위에 누운 올랭피아를 하나로 보아야 하고 이때 K가 입체 소실점이 된다.

P와 K를 연결한 직선은 AB의 D와 만난다. D의 수평선은 올랭피아가 누운 매트리스 바닥이다. 사각형 ABNM은 타원에 내접할 수 있으므로 퐁슬레 조화공역 정리 $CA:CB=DA:DB$가 성립한다. 이 수열은 무한대에서 황금비의 2승에 접근한다. 올랭피아는 아름답다. 이때 C의 위치가 현재 꽃다발을 갖고 온 고객의 위치이지만 보이지 않는 얼굴이다. 올랭피아는 모두를 쳐다보며 고양이는 모두에게 적개심을 드러낸다. 그림을 보는 사람들이 C점에서 얼굴을 드러내지 않으려면 거리를 유지해야 한다.

사영기하학이 아니라면 $SA=AM=MN$, $KV=VR=RA$와 같이 수

많은 정교한 대칭 구도를 설명할 방법이 없다. 이 정교한 구도의 시작은 두 유두 R, L과 음부 V의 위치였다. 그리고 AM=MP의 등호였다. 앞서도 말했듯이 이 작품의 습작인 『올랭피아의 스케치』에서 이 등호가 무시되고 있다.[26] 마네는 최종본을 그리면서 이 등호를 세심하게 준비했다고 여겨진다. 여기에 최종적으로 추가된 고양이의 역할도 빠질 수 없다. 이 정교한 구도의 끝을 장식한 CM 직선이 꽃다발 M과 그것을 가지고 온 이가 누구인지 가감 없이 가리키고 있다. CM 직선은 우연이 아니라 필연이다. 악의 꽃 M의 주인공 C는 보들레르이다.

풍슬레 조화공역 정리에 의하면 D는 C와 AB의 올랭피아 공역 세계에서 "조화 공역 짝"이다. 다시 말하면 매트리스 D가 외부의 고객 C와 "조화 짝"이 되게 하는 공동구역이 AB이다. ADB+C에서 손님 C를 "짝"으로 맞이하는 장소가 매트리스 D이다. 보들레르가 풍슬레 조화공역 정리를 의식해서 "이 모든 것은 네[고양이] 안에서 조화가 된다."라고 "조화"를 강조했다고는 생각하지 않으나 마네가 그 글에 어울리게 그렸다고 본다. 그를 위해 AM=MP의 구도가 필요했다. 앞서 썼듯이 마네는 보들레르의 『악의 꽃』을 읽었고 인쇄되지 않았지만 제2판 표지 삽화도 그린 바 있다.[27]

고양이 P가 실제 소실점이고 손님 C가 상상 소실점이다. 그러나 사영의 위치를 바꾸면 손님 C가 실제 소실점이고 고양이 P가 상상

26 Edouard Manet, *Olympia*, c.1863-5, Private Collection: Wilson-Bareau(ed.), *MANET by himself*, Little Brown & Company, 1995, p.33.

27 Allan & Beeny & Groom, *Manet and Modern Beauty*, J. Paul Getty Museum, The Art Institute of Chicago, 2019, p.131.

소실점이다. 상상과 실제가 교체하는 공존이 보들레르의 문학세계이고 앞서 말라르메가 마네의 『까마귀』 삽화에 대해 말한 "상상의 실제"이다. 이것이 보들레르와 말라르메의 근대이다. 사물의 본질과 형식을 함께 표현하는 수단은 사영기하학이다. 이때 본질이 형식 속에서 유지한 올랭피아의 고유성은 입체 소실점인 고정점 K이다.

황금비

이미 올랭피아의 음부 V가 황금비임을 드러냈다. 여기에 마네가 매트리스를 하나의 기준으로 설계한 또 하나의 이유가 있다. 마네는 매트리스 바닥 D를 기점으로 올랭피아의 머리 꽃 A와 음부 V 사이에 (머리높이-음부높이):(음부높이-D)=1.6:1의 비율을 설정했다. 올랭피아를 일부러 곧추세운 자세가 황금비와 관계있음을 알 수 있다. 올랭피아의 곧추세워 앉은 자세가 아름다움이다. 앞서 『풀밭의 점심』에서도 누드여인의 앉은 자세가 아름다움이었다.

올랭피아가 황금비의 비너스인 이상 황금비의 보고인 정오각형이 보여야 한다. SA=AM=MN에서 SA=AM=MN=NT=TS를 만족하는 T가 만드는 오각형 AMNTS는 정오각형이 아니다. 역시 올랭피아는 거리의 꽃이고, 상처받은 아름다움에 불과하다. "추한 육신에 아름다운 의상." 그 의상마저 벗었으니 추한 육신만을 보인다. 윤락가가 그렇듯 이 오각형은 손님도 올랭피아도 하나로 품지 못하고 제각각이다. 마네의 세심한 구도가 다시 입증된다.

상한 아름다움에 끌렸는지 세잔은 『모던 올랭피아』를 두 점 그렸다. 세잔은 마네의 영향으로 기하학적 구도를 발전시킨 화가이다. 피

카소는 『올랭피아 패러디』를 한 점 그렸는데 올랭피아가 흑인이다.

　마네는 중간에서 왼쪽으로 치우친 수직선 U로 이 그림의 배경을 둘로 나누었다. 왼쪽은 올랭피아 영역 오른쪽은 고양이 영역이다. 티치아노의 『우르비노의 비너스』처럼 집 안을 안팎으로 나누는 분리선이다. 그러나 티치아노는 안팎의 명암을 대조했으나 마네는 명암 구분을 그다지 강조함이 없이 수직선 하나만 남기고 모두 막힌 평면으로 배경을 처리하였다. 이와 대조적으로 『올랭피아의 스케치』의 배경은 분리선을 중심으로 현란하다. 최종본에서 수정한 것은 아마도 그 수직선이 K를 지나감에 그림자 없는 매트리스 바닥 D가 오히려 강조점으로 부각되어 매트리스 바닥의 D점이 C점과 조화 짝이 되기 때문이다.[28] 말을 바꾸면 K가 중심선 U에 일치한다는 구도는 K가 입체 소실점으로 부동점임을 강조한다. 올랭피아 영역과 고양이 영역 구분이 고정·부동이다.

　올랭피아를 곧추세운 또 하나의 의도는 차원의 전환으로 『올랭피아』의 본질을 그대로 유지하려는 데 목적이 있다. 〈그림 3-2〉에서 매트리스 바닥 DO는 〈그림 3-1〉에서 빌려왔다. DO를 좌우로 연장한 수평선은 FK이다. 올랭피아의 우측 눈 E에서 수직선을 내려 매트리스 바닥 FK와 만나는 점이 H이다. 올랭피아 우측 눈 E가 수평으로 직선 WF와 점 Q에서 만난다. QE=FH이다. 그러면 삼각형 EFH에서 FH:HE=1:1.6이 된다. QE=FH=1이 모든 길이의 기준

28　수직선을 y로 표기하고 그에 대응하는 D에서 시작하는 매트리스 바닥의 가로축을 x로 표기하면 지수함수 $y=ae^{bx}$는 곧추세운 올랭피아의 자세 ES가 된다. y'을 올랭피아 머리 높이의 좌표로 삼고 y''을 음부 높이의 좌표로 삼는다. 그림에서 원점을 매트리스 바닥으로 삼으면 올랭피아 음부의 높이는 a이다. 마네는 올랭피아 구도의 비율을 $(y'-y''):y''$ $=0.62:0.38=\phi:1$로 잡았음을 알 수 있다. 따라서 $b=\ln(\phi-1)$이다.

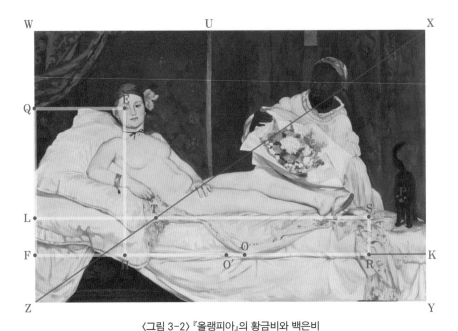

<그림 3-2> 『올랭피아』의 황금비와 백은비

이다.

직선 O′E에 접하는 만곡선이 ES이다. S가 올랭피아의 벗어놓은 실내화이다. S에서 수직선이 가로선 FK와 R에서 만나고 세로선 WZ와 L에서 만난다. 면적 FHEQ=면적 FRSL이므로 곡선 ES는 직각쌍곡선이다. 직각쌍곡선은 조화평균의 식이다. 앞서 보들레르가 고양이에서 "이 모든 것은 네 안에서 조화가 된다."라고 전했다. 인식과 실천을 매개하는 조화의 아름다움의 우회적 표현이었다. 정리하면 FH=1, HE=1.6, HR=2.6, FK=4.2는 피보나치 수열이다. 곧 황금비의 0승, 황금비의 1승, 황금비의 3승으로 의도된 구도이다.

S에서 좌측으로 수평으로 그어 대각선 XZ와 만나는 점은 T이다. ST=2.4이다. 올랭피아의 하체가 백은비이다. 옛날이나 지금이나

매춘부가 가장 오래되고 변치 않는 직업임을 말하며 하체가 변치 않는 부분임을 상징한다.

$O'E = O'P'$이 성립하는 O'이 원점이 되는 반원에서 $1.6 = EH =$ 기하평균이 된다. 이때 반원은 고양이의 오른쪽 눈 P'을 통과하게 된다. 고양이가 적대감을 나타내는 모습은 그의 눈이 곧 올랭피아의 눈이기 때문이다. 올랭피아의 얼굴은 무표정이나 고양이는 꼬리와 등을 세워 적대감을 드러낸다. 주인에게 손님이 꽃다발을 갖고 찾아온 것이다. 그 꽃다발을 흑인 하녀에게 전달하였다. 흑인 가정부는 반원 밖으로 약간 벗어난다. 그녀는 이 집 안에서 애완 고양이만도 못하다. 고양이 눈처럼 정면을 보지 못한다. 보들레르의 "검은 비너스." 꽃다발을 받들고 있는 저 흑인 하녀.

하녀를 흑인으로 설정한 이유 가운데 하나가 그녀의 살색이다. 매트리스 밑에 침대 쿠션은 붉은 적색(R)이다. 좌측 커튼은 녹색(G)이다. 올랭피아의 실내화의 발등 경계 색은 남색(B)이다. 또는 꽃다발 속의 꽃 가운데 청색(C)이 보인다. 곧 남색과 녹색의 중간이 파랑이다. 빛의 삼각형 BGR의 안은 흰색 여기서는 올랭피아의 살색이다. 이때 빛의 삼각형 BGR의 밖은 검정색인데 그것이 하녀의 검정이다. 『풀밭의 점심』에 이어 누드의 의미가 반복된다.

직각쌍곡선의 임의의 점이 가로축 X와 세로축 Y와 함께 만드는 면적은 항상 일정하다. 곧 $XY = ($가로축$) \times ($세로축$) = 1.6$이다. 이것이 1.6를 제곱근의 자승으로 표현하면 조화평균의 정의이다. 이 정의에 따르면 직각쌍곡선은 올랭피아의 왼쪽 눈 E에서 시작하여 누드의 바깥 선을 따라 발뒤꿈치와 벗어놓은 실내화 S를 지나서 발치에 있는 고양이로 연결된다. 고양이가 올랭피아에게 중요한 애완동물임을

드러내며 상상의 실제이다. 직각쌍곡선이 만드는 면적 FHEQ=면적 FRSL=1.6이다. 곧 상체를 세워 누워있는 올랭피아의 모습이 황금비이다.

Ⅲ. 보론

(이 보론을 생략해도 상관없다.) 올랭피아의 머리-골반-발끝이 하나의 삼각형 abc를 형성한다.[그림 생략] 흑인 하녀가 안고 있는 꽃다발은 기본이 원뿔이고 원뿔은 평면에서 역삼각형으로 말라르메가 본대로 지적 탈바꿈이다.

(『악의 꽃』의 저자 보들레르의 한 편의 시가 제의함이 분명한) 봉지에 싼 꽃다발과 빗질한 고양이 그리고 주변의 소품들은 진실로 보통의 바보 같은 속어로 부도덕이 아니다. 오히려 성향으로 보아 지적인 탈바꿈임이 분명하다.

꽃다발의 좌측 꼭짓점-아래 꼭짓점-우측 꼭짓점이 또 하나의 삼각형 a'b'c'을 형성한다. 두 개의 삼각형에서 상응하는 꼭짓점을 연결한 세 개의 직선 aa'과 bb'과 cc'은 하나의 점에서 만나게 된다. 그러면 두 직선 ab와 a'b'이 한 점에 모이고, 두 직선 bc와 b'c'이 한 점에서 만나고, 두 직선 ac와 a'c'이 한 점에 모인다. 세 점은 하나의 직선상에 놓인다. 퐁슬레 삼각형 정리이다. 이 정리에 따라 차원을 달리해도 올랭피아와 꽃다발과의 관계는 불변이다,

이 그림의 분석의 전제는 두 가지였다. 하나는 EH=1.6과 FH=1로 표준화한 점이다. 그러나 앞서 살폈듯이 $\frac{EH}{HF}$=1.6은 마네가 정한 비율이다. 이 비율의 고정성 하에 이 그림을 몇 배로 확대하여도 이 비율은 변하지 않는다.

또 하나는 FK를 가로축으로 기준 삼은 점이다. 여기에는 두 가지 근거가 있다. 첫째, 마네는 이 그림의 배경을 중간에서 왼쪽으로 치우친 수직선으로 나누었다. 앞서 분석한 대로 퐁슬레 사영 조화 공역 정리와 일치한다.

둘째, 침대보가 흘러내린 모습을 보면 좌측 하단을 검은 삼각형으로 처리한 점에서 착안하였다. 삼각형의 오른쪽 빗변은 직선이 아니라 만곡선처럼 보이는 쌍곡선이다. 침대와 맞닿는 지점을 꼭짓점으로 보면 또 하나의 직각쌍곡선 형태이다. 다시 말하면 직각쌍곡선은 원점을 중심으로 마주 보는 한 쌍인데 1 상한의 것은 그대로 두고 3 상한의 것을 오른쪽으로 평행이동시킨 것이다. 그대로 둔 1 상한의 직각쌍곡선이 올랭피아이다. 말하자면 직각쌍곡선이 겹치도록 원점을 이동시킨 변형이다. 그 이동한 원점을 기점으로 삼았다. 이 변형된 직각쌍곡선 구도는 그가 모사한 티치아노의 『우르비노의 비너스』나 그의 모본이 된 조르조네의 『잠든 비너스』와 다르다.

이 전제가 조작으로 보기 어려운 점은 분석이 합목적이기 때문이다. 가설이 받아들여지는 것은 그의 설명력에 있다. 첫째, 분석은 V, R, L과 AM=MP의 등호에서 시작했다. 이 등호는 마네의 기획된 의도이다. 둘째, 이 기획으로 SA=AM=MN=MP가 유도되었을 뿐만 아니라 ZV=ZK가 자동으로 따라 왔다. 퐁슬레 이중정리와 사영 조화 공역 정리가 성립하였고 그 결과 AR=RV=VK의 연속 등호가

성립하였다. 셋째, O'E=O'P'도 유도되었다. O'에서 올랭피아와 고양이의 거리가 같다. 매트리스 바닥에서 이 조건을 만족하는 원점은 하나뿐이다. 앞서 인용한 대로 올랭피아와 고양이는 보들레르의 『악의 꽃』에 등장하며 올랭피아가 고양이이며 고양이가 올랭피아이다. 넷째, 올랭피아의 하체가 백은비로 드러난다. 매춘부의 자산은 변치 않는 하체에 있다. 다섯째, 올랭피아의 눈을 기점으로 잡은 것은 아마도 파리 시민들을 바라보는 그녀의 도발적인 얼굴이 이 그림의 주제이기 때문이다. 나의 고객이 아닌 척하는 "[나에게] 죄 없는 자 먼저 돌을 던져라." 이 다섯 가지 결과는 우연으로 보기 힘들다. 사영기하학의 퐁슬레 사영 조화 공역 정리를 가설로 설정하지 않으면 우연처럼 보이는 수많은 필연을 설명할 길이 없다. 우연의 필연.

『올랭피아』에서 1.6은 직선으로는 기하평균이고 면적으로는 조화평균이다. 다시 말하면 황금비가 2차원의 면적을 1차원의 선으로 전환한 것이다. 『올랭피아』도 『풀밭의 점심』과 마찬가지로 인물이 무표정이고 평면적이라는 비난을 받았는데 차원의 전환을 표현한 셈이다. 그 전환은 아마도 "옛것"을 현실의 무대로 바꾸어도 변치 않는 예술세계의 본질을 보여주는 부수적 효과도 노렸는지 모른다. 모델은 아무라도 상관없다. X-레이 밑그림을 보면 모델이 바뀐 사실을 확인할 수 있다. 모델의 표정은 부차적일 수밖에 없다. 최종 모델은 『풀밭의 점심』의 모델이었던 빅토린 뫼랑이다. 졸라가 자신을 옹호해준 감사의 표시로 마네는 『에밀 졸라의 초상』을 그렸는데 그림 속 졸라의 서재 벽에 걸린 올랭피아는 정면을 바라보지 않고 졸라에게 시선을 보내고 있다.[29] 그것은 마네 자신도 자신이지만 올랭피아가 자신에 대한 파리 시민들의 비난을 막아주는 졸라에게 감사하

는 눈빛이다.

앞서 언급했듯이 몇 년 후 마네의 『올랭피아』에 영감을 얻은 세
잔이 『근대의 올랭피아(1870)』와 『근대 올랭피아(1873)』 두 점을 그렸
다. 이 두 번째 작품의 구도가 『올랭피아』의 빛의 삼각형을 알아차린
세잔의 빛의 삼각형이다. 우측의 거대한 화분이 남색(B)이고 좌측의
탁자가 적색(R)이며 탁자 뒤의 높은 장식이 녹색(G)이다. 적색(R)과
고객이 앉은 소파가 보라(V)를 연결하면 보라선line of purple이 된다.
빛의 삼각형 BGR의 안은 흰색이고 그 중앙이 올랭피아의 누드이다.
빛의 삼각형 밖은 검정색이므로 고객의 의상과 흑인 하녀의 색이 나
타낸다. 고객이 세잔이다. 세잔이 흑인 하녀의 존재를 일깨웠다. 그녀
의 이름은 로리Laure이다. 이 그림은 세잔 집 안의 친구 가셋 박사가
인도했는데 후일 고흐가 그의 초상화를 그렸다. 『올랭피아』의 영향
은 피카소에게까지 전해져 『올랭피아의 패러디(1901)』을 남겼다.

마네가 사망하고 1년 뒤 뫼랑은 마네 부인에게 편지 한 통을 남
겼다. "부인도 아시다시피 나는 그[마네]의 여러 작품의 모델, 특히
그의 대작masterpiece 『올랭피아』의 모델이었습니다. 마네는 나를 걱
정하며 챙겨주었습니다. 그리고 그림을 팔면 나를 위한 사례금을 남
기겠다고 자주 말했습니다. 나는 미국으로 떠났습니다. 귀국한 나에
게 …마네가 말했습니다. 판매한 많은 그림의 그 돈이 나의 것이라
고. 나는 따뜻한 마음으로 거절했습니다. 그리고 덧붙였습니다. 내가
모델이 될 수 없을 때 그의 약속을 상기시키겠다고 말입니다. 그 시

29 Edouard Manet, *Portrait of Emil Zola*, 1868, Musee d'Osay, Paris.

기는 내가 생각한 것보다 빨리 왔습니다."[30] 뮈랑은 하층민 출신이
다. 한 푼이라도 아쉬운 처지이지만 예술적인 자존심은 여느 예술가
에게 뒤처지지 않는다.

그 자존심은 뮈랑 자신이 화가임이 뒷받침한다. 1876년 마네의
그림이 살롱에서 낙선했을 때 그녀의 자화상은 입선하였다. 그녀의
입선은 1879, 1885, 1904년에도 계속되었다. 뮈랑은 아름답다. 자신
이 넘친다. 모델의 혁명가이다. 마네가 『올랭피아』의 모델을 제대로
골랐다.

30 Brombert, *Edouard Manet : Rebel in a Frock Coat*, The University of Chicago
Press, 1997, p.115.

제4장

발코니, 1868-1869

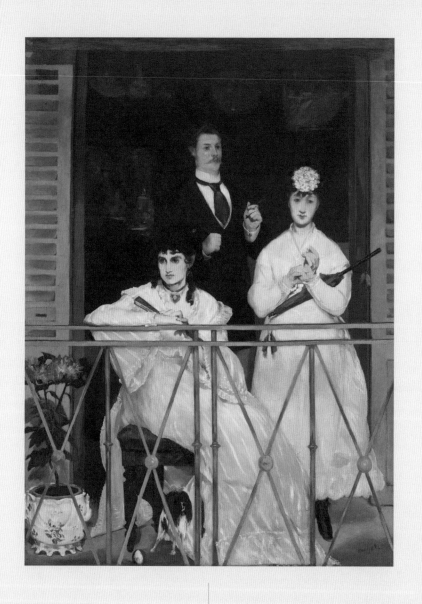

발코니 The Balcony

에두아르 마네 | 1868-1869년작 | 유성페인트 | 170 × 124cm | 오르세 미술관

제4장 발코니

I. 가설

비난

『풀밭의 점심』과 『올랭피아』가 입체 소실점 1개를 평면에 표현했다면, 『발코니』는 3개의 평면 소실점을 표현한 작품이다. 그만큼 마네 그림의 평면성과 무표정은 『발코니』에서 절정이다. 『발코니』가 『풀밭의 점심』이나 『올랭피아』 못지않게 유명한 것은 1983년 파리 그랑 팔레Grand Palais에서 열린 마네 서거 1백 주년 전시회 도록의 표지가 『풀밭의 점심』도 『올랭피아』도 『폴리-베르제르의 주점』도 아니고 『발코니』였다는 사실이 증언한다. 그것은 어느 "프랑스 발코니"에서 밖을 무표정하게 바라보는 네 명의 모습이다. 그 가운데 세 명의 시선은 제각각이다. 나머지 한 명의 모습은 제대로 보이지도 않는다. 마네는 상상의 실제의 좋은 예를 남겼다.

옛 대가에 대한 마네의 도전은 멈출 줄을 몰랐으니 『발코니』 역시 대가의 소재를 빌려 ADB+C 구도로 도전하였다. 그것이 고야의 『발코니의 여인들(1814)』이라고 밝힌 비평가가 마네에 대해 적대적이

었던 고티에였다.[1] 다른 점은 마네 그림에서 우측 여인 머리-신사의 두 손-좌측 여인의 머리가 일직선이다.

이 그림의 배경도 어둡게 처리하여 전통적 원근감을 없애버렸다. 이 그림에서 위아래를 세로로 나누는 발코니의 철책선이 평면의 이 그림에서 유일의 입체감이다. 이를 암시한 것이 그림 제목 『발코니』이다. 말하자면 인물이 아니라 발코니가 그림의 핵심이다.

그럼에도 마네는 창문의 초록과 같은 색으로 발코니를 처리하여 입체감을 줄이는 동시에 위의 배경을 어둡게 칠하여 뒤로 물러나는 효과를 얻었다. 여기에 추가하여 평면 원근법을 도입하였다. 마네가 고야가 감지한 근대의 여명을 이어서 근대의 의미를 정립했다는 암시이다. 그러함에도 평론가들은 한결같이 고야의 그림과 비교하여 무표정을 비난했다. 각자 서로를 소외하였다는 비난도 빠지지 않았다.

고야와 비교는 마네가 왜 인물들을 소외시켰는가 설명되지 않는다. 근대사회의 인간소외로 해석하는 평론은 평면을 설명하지 못한다. 소외라는 말도 아직 회자하지 않았다. 마네는 이때 시골에서 외롭게 지내고 있었다. 그가 보낸 편지에 묻어있다. "파리인들은 온갖 재미에 둘러싸여 있다. 나는 아무도 없다. …그림에 관해 얘기할 사람도 없다." 그는 특히 모리조B. Morisot(1841-1895)가 그리웠다. 『발코니』를 보면 모리조는 섬세하고 자세하게 그렸으나 클라우스는 그만큼 자세하지 못하다.[2]

1　Brombert, *Edouard Manet : Rebel in a Frock Coat*, The University of Chicago Press, 1997, p.246.

2　Brombert, *Edouard Manet : Rebel in a Frock Coat*, The University of Chicago

어쨌든지 평론의 공통된 지적은 인물들을 묶을 수 있는 공통분모가 없다는 점이다. 그것이 상상의 실제임을 밝힌다. 앞서 『풀밭의 점심』과 『올랭피아』에서는 "숨어있는" 3차원의 세 소실점 C, P, V를 사영기하학으로 2차원에 표현하였다. 이것이 상상의 실제이다. 『발코니』는 세 소실점을 일부러 찾을 필요 없이 "스스로" 보여주고 있다. 그것이 세 사람의 제각기 다른 시선이다. 그러나 이 점이 무표정 이외에 또 하나의 비난의 대상이 되었다는 것은 역설이다. 심지어 조롱과 풍자로 전락시켰으니 신문의 풍자 만평과 함께 실린 글이 그것이다. "천 원 균일 매점. 여기선 무엇이든지 천 원이다. 인형, 개, 풍선, 나무 등, 무엇이든 천 원이다."[3]

거의 70년이 지나 마그리트R. Magritte(1898-1967)의 『마네의 발코니(1950)』는 "프랑스 발코니"에 네 개의 관을 전시한 그림이다. 거의 보이지도 않는 검은 배경 속의 소년까지 포함하여 네 명 모델의 무표정을 관으로 풍자한 것이다. 조롱했으나 마그리트 자신은 『발코니』에서 영향을 받은 바가 크다. 그의 그림의 인물에서 없어진 것은 얼굴의 표정이 아니라 얼굴 자체이다. 마네 당대의 비평가가 그랬듯이 후대의 마그리트가 이 그림을 이해하지 못했던 이유는 희미하게 소년을 포함한 배경에 그들이 궁금증을 제기하지 않았기 때문이다.

앞서 『풀밭의 점심』과 『올랭피아』가 미술사 이야기라면 『발코니』는 가족사이다. 무대는 마네의 아파트이다. 등장인물로 그림에서 우측에 서 있는 여인은 마네 부인의 친구 클라우스F. Claus(1846-1877)이

Press, 1997, p.244.

3 *Journal Amusant*, Mai 22, 1869.

다. 그녀는 바이올린 연주자이다. 그녀 남편도 화가다. 앉아있는 여인은 모리조다. 그녀 역시 화가다. 그녀는 살롱에 여러 번 입선한 재원이다. 그녀 좌측 뒤에 서 있는 신사는 화가 기르메J. B. A. Guillemet (1843-1918)이다. 그는 살롱전에 연거푸 낙선하던 세잔이 살롱전에 입선하는 데 도움을 준 심사위원이었다. 모리조의 소개로 마네의 인상파 모임에 들어왔고 세잔과 더불어 졸라를 마네에게 소개하였다. 기르메의 좌측 어둠 속에 어느 소년의 모습이 희미하게 보인다. 그는 마네 부인의 법적인 동생 레옹Leon Leenhoff(1852-1927)이다. 이 소년의 정체에 관한 이야기다.

수수께끼

네 사람이 제각기 다른 방향을 쳐다보는 이유가 첫 번째 수수께끼이다. 이곳이 마네의 아파트임은 무언가 들고 있는 아내의 법적 동생의 모습이 증명한다. 어두운 배경인 벽에 희미하게 보이는 그림 몇 점이 추가적 증명이다. 이 그림을 그리려면 "보는 것만 그리는" 마네가 같은 높이의 공중에 부양해 있어야 한다. 마네의 아파트 건물은 6층이었으므로 최소 2층 이상의 발코니 높이여야 한다. 이 그림을 구매한 칼리보트G. Caillebotte(1848-1894)의 『비 오는 날의 파리』를 보면 3층일 가능성이 크다. 이 수수께끼는 마네가 원용한 사영기하학을 이해하지 못하는 한 풀기 어렵다.[4]

이슬람 사원의 미나레트 탑은 사막의 등대이다. 높은 미나레트

4 Bourdieu, *MANET : A Symbolic Revolution*, Polity, 2017, p.345.

탑은 대체로 밑에서 올려다보아도 눈의 착각으로 정상의 크기가 작아지지 않게 설계한다. 마찬가지로 지상에서 올려다본 3층 높이의 발코니를 마치 같은 높이에서 본 것처럼 퐁슬레 사영 조화 공역 정리로 투영할 수 있다. 3차원의 지형을 2차원의 지도 제작처럼 그림자의 투영 또는 사영기하학을 이용하면 된다. 그것이 〈그림 1-3〉의 상상의 실제 구도이다.

두 번째 수수께끼는 마네는 왜 이 소년을 그렸을까. 이 그림에서 거의 보이지 않을 바에야 없어도 그만 아닌가. 가족의 비밀이라면 더욱 감추고 싶을 터인데. 이 그림의 초본인 『발코니의 스케치』에는 왼쪽 창문을 닫아 소년의 모습은 아예 보이지 않게 집 안에 감추었다.[5] 『풀밭의 점심』에서 누드여인의 옷이 초본에 없었고, 『올랭피아』에서 고양이가 초본에 없었고, 『발코니』에서 소년이 초본에 없었다. 이 소년을 주제로 여러 그림을 그렸음에도 이 그림의 완성본에서만 일부러 희미하게 삽입한 이유는 도대체 무엇일까. 앞의 세 개의 그림처럼 이 그림 역시 이 소년이 없으면 ADB+C가 되지 않는다.

가족과 친구의 그림이라기에는 분위기가 냉랭하다. 자세히 보면 어둠 속 소년의 표정이 그나마 위안이 된다. 비평가들의 글도 평면화를 보는 것 같은 적막의 분위기에 쏠렸다. 무표정에 더해 눈길도 제 각기이다. 무슨 친구들이 이럴까.

이 선량한 사람들이 발코니에서 무엇을 하는지 아무도 모른다. 철

5 *Sketch for the Balcony*, 1868, Mrs. Alexander Lewyt, New York ; Wilson-Bareau(ed.), *MANET by himself*, Little Brown & Company, 1995, p.48이 인용.

학적 의미를 찾는 독일 비평가는 그 내용을 전하는 데 애를 먹을 것이다. 형태의 강조, 느낌 또는 발상의 개념화를 이 그림에서 찾는 일은 헛되다. 생각이 없다.[6]

발코니는 햇빛이 쏟아지는 곳이다. 모리조 의자 옆 보라색 화초와 발치의 개가 뒤의 어둠 속 소년과 대비된다. 눈부신 햇빛에 노출되는 정면의 코는 그림자도 남기지 않고 평면이 된다. 앞서 피카소의 고민을 소개했듯이 3차원 입체에서 앞으로 돌출한 코가 나타내는 개인의 개성이 2차원 평면의 정면에서는 사라진다. 피카소의 유명한 『아비뇽의 아가씨들(1907)』의 비밀은 코 처리에 숨어있다. 조각은 3차원임에도 코에 대한 어려움을 자코메티A. Giacometti(1901-1966)가 과장했다. "콧날을 보려고 하면 길을 잃고 만다. 한쪽 콧날에서 다른 콧날까지의 거리가 사하라 사막만 했다."[7]

『발코니』에서 우측에 서서 정면을 향해 서 있는 클라우스의 코가 이 어려움을 말해주고 있다. 모리조는 옆으로 돌렸기에 상관없으나 클라우스의 코가 이 그림이 평면이라는 비난의 근거가 되었다. 마네가 그린 그녀의 초상화 『발코니의 파니 클라우스(1868)』에서 약간 옆으로 돌린 얼굴에서 코의 모습이 제대로 표현된 것과 대조된다.[8] 그러나 어둠 속 소년의 코는 희미해서 간신히 보인다. 하나의 코

6 MacGregor, "Preface," in Wilson Bareau, *The Hidden Face of MANET*, Burlington Magazine, 1986, p.7.
7 이지윤, 『New Frontier 조각의 새로운 지평』, *Alberto Giacometti*, 코바나콘텐츠, 2017, p.77.
8 *Fanny Claus on the Balcony*, 1868, Private Collection, London : Wilson-Bareau(ed.), *MANET by himself*, Little Brown & Company, 1995, p.142에서 인용.

는 햇빛으로 안 보이고 다른 하나의 코는 어둠으로 보기가 어렵다. 이에 대하여 얼굴을 옆으로 돌린 나머지 두 사람의 코는 선명하나 옆 모습은 자칫 평면이 되기 쉽다. 전체적으로 평면 그림이다.

무관심의 관심

『발코니』는 초상화가 아니다. 이것이 미의 조건인 합목적성의 "무관심의 관심"이다. 그림 제목 『발코니』는 곧 마네 집안의 이야기이다. 에셔M. Escher(1898-1972)의 『발코니(1945)』는 마네의 "프랑스 발코니"를 등장인물 없이 어안렌즈로 보는 것처럼 평면을 입체로 표현하였다. 마네의 『발코니』가 전하고자 하는 목적은 무엇일까.

앞서 마네는 그림에 자신의 사상을 드러내지 않는다고 하였다. 이런 점에서 졸라의 평은 적절하다. "그것은 벽을 등지고 서 있는 인물의 얼굴이 회색으로 칠했듯 하얀 원에 지나지 않으며 얼굴의 옆으로 보이는 양복은 푸르다. … 많은 화가가 그림에 사상을 표현하려고 애쓰는 바보 같은 짓을 그[마네]는 하지 않는다. 여러 대상과 인물을 묘사하기 위해 대상을 선택하는 데 있어서 그의 방침은 색의 아름다움을 창출할 수 있는가 하는 여부뿐이다."[9]

마네가 주제를 순수한 조형으로 파악하는 합목적의 화가라는 졸라의 비평은 표준이 되었다. 대상이 의미하는 바를 표현하는 것이 아니라 순수의 색채와 형태를 추구한다는 말이다. 졸라의 말대로 대상이 아무라도 좋다면 주연을 바꾸어 가며 새로 찍는 같은 제

9 吉川節子,『印象派の誕生』, 中央公論新社, 2010, 124頁.

목의 영화 같다. 마네는 대상에 "무관심한 관심"의 화가이다. 회화의 자율성을 옹호하였다. 그러나 졸라의 표준 비평도 충분하지 않았으니 수수께끼는 여전히 풀리지 않았기 때문이다.

주연을 바꾸어 가며 찍는 영화라면 기르메의 멋진 옷차림으로 보아 마네의 대역이다. 왼손에 보일 듯 말 듯 연기로 타들어 가는 담배가 그 증표이다. (마네는 왼손잡이다. 그가 그린 자화상에는 왼손에 붓을 들고 있다.) 신사는 소년을 향해 등을 돌리고 있다. 마네는 소년을 아내의 법적 동생의 자격으로 유산상속자로 지명하였으나 아들로 인정하지 않았다. 미완성으로 처리한 평면적인 클라우스는 아내의 대역이다. 마네와 시선이 다른 것은 아내가 자신의 예술세계를 이해하지 못함을 뜻한다. 마네는 홀로 자신의 세계를 응시하고 있다. 마네가 아내와 소년 사이에 끼여서 벗어나지 못함을 표현한 것이다.[10] 이에 비해 모리조의 눈과 자세는 당당하고 자세하다. 대역이 아니다. 고객을 쳐다보는 올랭피아와 달리 모리조의 눈은 주변은 무시하고 자신의 예술세계를 쳐다보는 데 몰두하는 듯하다. 이 그림을 보고 모리조가 말했다. "내 모습이 추하다기보다 이상한 모습이다."[11] 마네는 모리조를 자신의 미술 세계를 이해하는 동료로 흠모하고 있었다. 그러나 현실은 이룰 수 없는 다른 시선이다. 이것이 이 그림의 비밀이다.[12] 어떻게 표현할 것인가? 네 명의 눈을 유의해서 보라.

10 Brombert, *Edouard Manet: Rebel in a Frock Coat*, The University of Chicago Press, 1997, p.247.

11 Brombert, *Edouard Manet: Rebel in a Frock Coat*, The University of Chicago Press, 1997, p.247.

12 Brombert, *Edouard Manet: Rebel in a Frock Coat*, The University of Chicago Press, 1997, Ch.11.

Ⅱ. 검정

상상의 실제

〈그림 4-1〉의 주요 장치인 가로 철책선에 걸친 모리조의 팔을 보라. 이 팔을 주의해서 보면 독특하다. 모리조의 소매 장식 특성상 두 방울이 철책 위로 살짝 삐져 나왔다. 이것을 우연으로 음부하기 어려운 것은 모리조가 철책선에 걸친 두부를 자른 듯한 팔의 모습에서 단 두 점만이 바로 그 지점에서 거의 눈에 띄지 않게 작은 혹처럼 살짝 철책 밖으로 이탈하였기 때문이다. 무슨 의도를 전하려 하는 것 같은데 두 방울 모두 중요한 기준이 된다.

먼저 첫 번째 방울 B부터 보자. 앞서 밝힌 대로 백은비의 허용 근사치로 2.4와 2.42의 사이를 사용한다. 이 기울기로 B에서 그은 직선은 모리조의 눈과 코 N, 기르메의 눈과 코 C를 통과한다. 그림에서 눈과 코의 기울기가 백은비이므로 눈 대신 코로 기준 삼을 수 있다. 그러나 역시 눈, 눈, 눈이 핵심이다. 직선 BG가 마네가 마련한 이 그림의 첫 번째 단서이다. G에서 철책선으로 내린 수직선이 만든 G′에서 BG′ : G′G = 1 : 2.42(근사치)이다.

담배는 입과 코로 핀다. 기르메의 입과 코 G를 왼손에 쥔 담배와 연결한 직선이 철책선과 교차하는 점이 A이다. A에 백은비를 적용하면 클라우스의 코 M을 관통한다. M에서 철책선으로 내린 수직선이 만든 M′에서 AM′ : AM = 1 : 2.42이다(그림 4-1을 참조).

마네는 M을 이용하여 또 하나의 일직선이 되는 구도를 선보였는데 클라우스 눈과 코 M이 모리조의 눈과 코 N을 관통하는 MN이

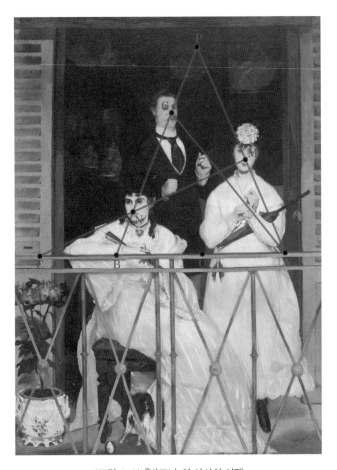

〈그림 4-1〉 『발코니』의 상상의 실제

다. MN의 연장선이 철책선과 만나는 점이 C이다. 이처럼 마네는 N
을 한편으로는 기르메, 또 한편으로는 클라우스와 백은비를 이루는
단서로 남겼다. 여기에 BG와 나란하도록 MO의 O를 정하면 MO의
기울기도 백은비이다. 그 결과인 BN′:N′N=MM′:MC=NN′:NC=
OM′:M′M=1:2.42의 백은비의 연속을 우연으로 보기가 어렵다. 서
로 맞물린 수많은 톱니의 형태이다.

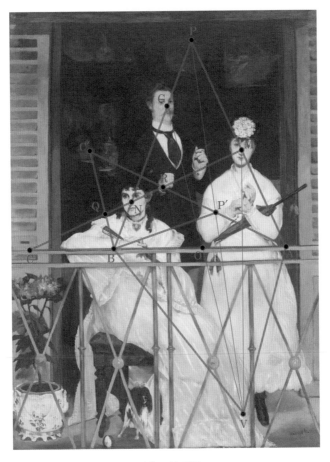

〈그림 4-2〉 레옹

　백은비는 충절의 상징이다. 이 그림은 서로 눈도 마주치지 않고 냉랭하게 보이지만 변치 않는 모리조, 기르메, 클라우스의 우정을 그린 것이다. 대역을 제하면 마네, 아내, 모리조 사이의 변치 않는 충절을 상징한다. 그 모습을 아들이 즐겁게 보고 있다.

　이 과정에서 AM과 BG는 P에서 만나 삼각형 ABP를 형성하고 MN과 AB가 C에서 교차하여 상상의 삼각형 AMC를 드러낸다. 이

로써 퐁슬레 이중정리를 만족하는 〈그림 4-1〉은 상상의 실제 구도 ADB+C 행렬인 〈그림 1-15〉, 〈그림 1-16〉, 〈그림 2-1〉, 〈그림 3-1〉에 합류했다.

모두 상상의 실제 AB+C의 구도이다. 여기서 삼각형 ABP는 실제이고 C는 상상이다. 무엇에 대한 상상인가? 이에 대한 대답은 제4의 인물이 쥐고 있다. 〈그림 4-1〉의 AB+C 구도에 퐁슬레 정리에 따라 삼각형 ABC'이 존재한다. 그것이 〈그림 4-2〉이고 C'이 레옹의 얼굴이다. 희미하게 보이는 레옹은 아들이면서 아들이 아닌 상상의 실제다. 마네는 AC'이 MC와 만나는 점 R에서 AR:RC'=1.62:1로 만들어 레옹을 아름답게 표현하였다. PAVB는 삼각뿔이다. 이 삼각뿔을 두 단면 ABP와 ABP로 자른 모습이다.

세 소실점

〈그림 4-1〉의 핵심은 모리조, 기르메, 클라우스가 바라보는 방향이다. 서로 다른 방향이 이 그림이 비난받는 이유이다. 그것은 3차원이 2차원 평면에서 사라지는 세 소실점을 가리킨다. 상상의 실제 무한 정리에 따르면 〈그림 4-3〉에 ABC''이 드러난다. B에서 기르메 왼손의 담배를 연결한 직선이 기르메 눈높이 부근에서 A에서 올라온 직선과 C''에서 만난다. 이 방향이 기르메의 소실점이다.

〈그림 4-2〉에서 AC'이 MO와 교차하는 곳이 P'이고 PP'의 연장선이 MM'의 연장선과 만나는 곳이 V다. 그러면 〈그림 4-3〉의 VAPB는 〈그림 1-7〉의 삼각뿔(사면체)이 되고 C''은 삼각뿔 밖 보이지 않는 상상이다. 이때 두 삼각형 PAB와 P'AB는 삼각뿔 VAPB의

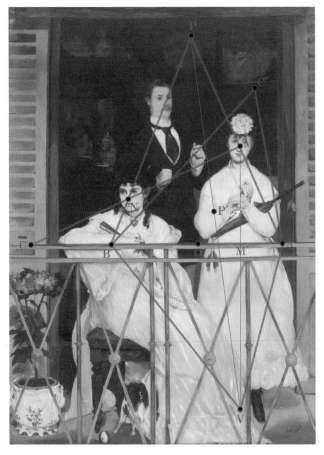

〈그림 4-3〉『발코니』의 세 소실점

단면이다. (복잡을 피하려고 표시하지 않았으나) NV와 BP′이 교차하는 곳이 n′이고 AP′과 MM′이 교차하는 곳이 m′이다. 두 삼각형 PMN과 P′m′n′의 세 꼭짓점은 모두 V에 모이고, 대응하는 세 변 곧 PN과 P′n′은 B에, PM과 P′m′은 A에, MN과 m′n′은 C에 교차하여 A,B,C는 일직선을 이룬다. 두 삼각형 ABP와 ABP′은 퐁슬레 이중정리를 만족한다.

설명은 〈그림 4-3〉에 계속된다. P, V, C, C″이 평면에 모두 표현되었다. 기르메, 모리조, 클라우스가 서로 다른 곳을 본다는 것이 비평가들의 비난이었는데 마네는 모리조가 상상 소실점 C를 향하고 기르메가 실제 소실점 C″을 향하도록 그렸다. 기르메는 살롱의 심사위원이고 모리조는 곧 마네 집안의 가족이 될 것을 암시한다. 화가가 아닌 클라우스에게 소실점은 남의 일이다. 클라우스의 정면 시선이 건물 밑에서 올려다보는 시선 V와 부딪힌다. 클라우스의 정면 입체 소실점을 평면 소실점 V로 처리한 마네의 솜씨다. 아래에서 올려다본 이층을 정면에서 본 것처럼 그린 마네가 그 지문을 남겼다.

VM은 수직선이다. X자 철책이 없이 평행한 철책의『발코니의 파니 클라우스(1868)』와 비교하면『발코니』의 X자 철책에서 차이가 보인다. 그것은 이 그림에서 철책의 역할을 말해주고 있다. 다시 강조하자면 이 그림은 각기 다른 시선 곧 소실점을 제시함으로써 사영기하학의 구조임을 알려주고 있다.

우연의 필연

〈그림 4-2〉의 ABP에 상상의 실제 무한 정리를 적용하여 삼각형 ABC′도 존재함을 보았다. C′이 레옹이다. 모리조, 클라우스, 기르메는 햇빛에 노출되었으나 레옹 C′은 어둠 속에서 얼굴과 코의 윤곽이 분명하지 않다. 상상의 실제 C의 조화 공역 짝답게 레옹의 정체가 불분명하다. 레옹이 들고 있는 것은 유리 물병 W이다. 이때 BW : AW=1 : 2.42는 백은비이다. 레옹과 관계는 변치 않는다.

그런데 유리 물병에는 컵이 없다. 사람이 마실 물이 아니라 화초

에 줄 물이라 추정된다. 발코니에 내다 놓은 보라 꽃은 가시광선 끝에 있는 보라색이다. 살짝 넘어가면 레옹처럼 보이지 않게 된다. 그가 들고 있는 물병과 보라 꽃이 그를 암시한다. 꽃은 마네에게 특별하다. 『풀밭의 점심』에서 풀밭에 떨어진 자유의 꽃, 『올랭피아』에서 악의 꽃, 『발코니』에서 보라 꽃. 다음의 『폴리-베르제르의 주점』에서도 꽃은 제 역할을 한다.

〈그림 4-3〉역시 마네가 마련한 단서 B와 백은비 직선 BN에서 시작하였는데 기르메의 담배까지 동원하여 구한 A에서 $AM'=M'O$가 되었다. 이 이중의 검정으로 OAM이 이등변 삼각형임이 드러났다. 이렇게 구한 A에서 M을 통과하는 직선이 BN의 연장선과 교차하는 곳이 점 P이고 AP도 백은비 기울기의 직선임이 또한 이중 검정이다.

AP'의 연장선이 PC에서 만나는 곳이 W이다. AW의 연장선이 소년의 얼굴 C'에 닿는다. 삼각형 ABC'이 드러난다. 이때 $AR:RC'=1.62:1$이므로 레옹은 아름다운 소년이다. 레옹 C'이 그 자리에 있다는 구도가 "우연의 필연"이다. 세 명의 관계를 백은비와 황금비로 표현하였다.

마네는 레옹의 위치를 드러내지 않고 비밀에 싸인 C'으로 세심하게 정했다. 그가 이 그림의 네 번째 주인공이다. 생물학적으로 부인의 아들이며 법적으로 동생인 그가 상상의 인물이다. 시야의 범위 MN에서도 드러나지 않고 숨어있다. 마네의 부정이다.

앞서 MM', PP'의 각 연장선이 하나의 점 V에 모였다. 여기서는 MM', PP'에 더하여 계속해서 GO, WN의 각 연장선도 같은 점 V에 모인다. 수많은 톱니가 맞물려 있는 형국이라 우연으로 설명하기에

는 너무 치밀하다.

P에서 수직선을 내려 철책선과 만나는 점이 O와 일치한다. O와 음악가 클라우스 귀 E를 연결한 직선의 기울기 OE=2.42는 백은비이다. AO:AP=BO:BP=1:2.42도 백은비이며 M′B:BC=1.62:1은 황금비다. 이 그림에는 A, B, C, O가 황금비와 백은비의 정합을 이룬다. 말을 바꾸면 기준점 B, 황금비, 백은비가 A, B, C, O, M′을 일직선에 놓이게 만든다. 그들의 관계는 AO=OB=BC이다. 따라서 AO:AB:AC=1:2:3이다. 이렇게 만드는 그림의 구도에서 코의 역할은 의도적이다. NN′:MM′:GG′=1:2:3도 마네가 의도한 구도이다. 이것은 우연으로 보기에는 마네의 구도가 너무 정밀하다.

하나의 그림에서 세 인물의 동시 백은비와 황금비 구도는 다분히 의도적이다. 네 가지 이유이다. 첫째, 백은비의 기점 B에 해당하는 지점에 모리조 옷소매의 한 점이 철책 밖으로 살짝 삐져 나왔다 함은 앞서 이미 밝혔다. 이것은 우연으로 음부하기 어려운 것은 모리조의 늘어지는 옷소매의 특성으로 보아 두부를 자른 듯한 모습에서 단 두 점만이 바로 그 지점에서 거의 눈에 띄지 않게 작은 혹처럼 살짝 철책 밖으로 이탈하였다. 둘째, B를 기점으로 모리조와 기르메의 눈과 코를 관통하는 백은비를 적용한 기울기 BP는 두 코를 거쳐 두 눈도 통과하므로 삼각형 법칙으로 화가답게 눈을 기점으로 잡아도 백은비는 변치 않는다. 여기에 클라우스는 음악가이므로 귀 E를 기점을 잡을 수 있다는 것은 우연으로 보기 어렵다. 셋째, 여기에 추가하여 레옹의 코와 모리소의 코를 연결한 직선 C′N의 기울기가 약 1.6으로 황금비의 근사치가 된다. 레옹은 아름다운 소년이다. 이것은 세 인물의 동시 백은비에 정합하지 않으면 얻기 어려운 결과이다.

이 그림이 평면이라고 비난받는 또 하나의 이유인 클라우스의 평면 코 M를 기준으로 잡은 근거는 마네가 숨겨두었다. 첫째, B에서 코의 연결이 떠올랐고 여기서 백은비가 모리조 코와 기르메 코를 통과하였다. 둘째, PN의 연장선이 발코니 철책선과 B에서 교차한다. N에서 수직선을 내려 철책선과 만나는 점을 N′으로 표시하면 $BN' : N'N = 1 : 2.42$의 근사치이다.

『풀밭의 점심』의 등장인물은 네 명이다. 그 가운데 한 명은 조연이다. 『발코니』의 등장인물도 네 명이다. 그 가운데 한 명은 조연이다. 그 조연은 거의 보이지도 않는 엑스트라이지만 앞서 말한 대로 네 명foursome 가운데 한 명이다. 『올랭피아』에서 꽃다발 대신 보이지 않는 고객이, 여기서는 희미한 모습의 소년이 제4의 인물이다. 그소년은 앞서 말한 대로 법적으로는 마네 부인의 동생이지만 실제로는 아들이다.

우정

〈그림 4-1〉의 내용은 이밖에도 풍부하다. 첫째, GV는 철책선 O와 교차하는데 ON=OB이다. O를 중심으로 반원을 만들면 철책선에 OB=OA가 된다. ON은 BN′과 N′A의 산술평균이고 NN′은 BN′과 N′A의 기하평균이다.

둘째, $BN' : N'N = 1 : 2.42$이나 이것은 근사치이다. 밑변 BN′=1을 표준화하여 볼 때 NB=2.62의 빗변과 NN′=2.42의 삼각형이다. 이 삼각형의 빗변을 공통으로 보유하는 삼각형 NBO가 내접하는 유일 반원의 지름 BA는 1+5.854=6.854이다. 그 이유는 그 반원에서 정

의하는 기하평균이 2.42이기 때문이다. 그런데 이것은 또한 피보나치 수열 1, 1.618, 2.618, 4.236, 6.854…에서 6.854=1+5.854이다. 곧 지름 6.854를 1과 5.854로 분할한 것이다. 이것은 지름이 BA=6.854인 반원 BNMA이다. 1과 5.854의 산술평균은 NO=3.427이고 기하평균은 NN′=2.42이다. 그러면 『발코니』에서 기하평균 NN′=2.42는 백은비=2.4141…의 근사치가 된다.

셋째, BN의 연장선이 기르메의 코 G와 만난다. BN′=1에서 BN:BG=2.618:6.854이다. 6.854=4.236+2.618이며 이 세 숫자는 피보나치 수열을 이룬다. 곧 밑변 1에 황금비 1.618을 더한 것이 2.618이고 이 두 수를 더한 4.236과 앞의 두 수를 더한 6.854가 모리조와 기르메 사이를 상징하고 있다.

앞서 말한 것을 상기하면 이 그림은 BN′=1의 표준에서 1, 1.618, 2.618, 4.236, 6.854 …의 피보나치 수열을 보여준다. 여기서 4.236의 평방근 2.416은 백은비이다. 다시 6.854의 평방근이 2.618이고 이것의 평방근이 1.618이다. 다시 정리하면 이 그림의 구도가 황금비의 피보나치 수열이다. 곧 황금비의 0승, 황금비의 1승, 황금비의 2승, 황금비의 3승, … 등이다. 치밀하게 계산된 구도이다.

기하급수는 자연현상의 하나이다. 밑변이 1이고 빗변이 2.618인 삼각형의 높이는 2.419이다. 곧 밑변이 1이고 빗변이 황금비의 자승이면 높이는 백은비이다. 이번에는 밑변이 황금비의 자승이고 빗변이 황금비의 사승인 삼각형으로 확장한다. 빗변이 밑변의 자승으로 기하급수이다. 빗변 6.584를 1:5.854로 나눈다. 1은 최초의 밑변이다. 나눈 지점에서 수직선을 올리면 빗변의 꼭짓점과 만난다. 그 수직선의 높이가 백은비이다. 빗변의 절반 지점을 원점으로 원을 만들

면 빗변의 꼭짓점을 관통한다. 황금비 원이다. 그러므로 황금비 원에 내접하는 삼각형의 밑변은 황금비의 자승이고 빗변은 황금비의 사승. 원의 성질에 따라 백은비는 기하평균이 된다.

이상을 정리하면 마네의 『발코니』는 밑변 BN′=1인 삼각형 BNN′에서 빗변은 황금비=1+1.62이고 높이(기하평균)는 백은비=2.42을 동시에 보여주고 있다. 이것이 가능했던 것은 두 화가(모리조와 기르메)의 상징성 덕택인데 당시 백은비는 화가의 표준 화폭(캔버스)의 비율이었다. 마네는 황금비는 물론이고 백은비도 알고 있었다. 앞서 마네가 그린 양친의 초상화 『오귀스트 마네 부부의 초상화 스케치』에서도 황금비와 백은비를 동시에 표현했다. 『발코니』는 소년의 정체를 암시하는 동시에 그럼에도 문제가 없는 가정임을 표현한 그림이다. 세 친구는 서로 다른 곳을 바라보고 있지만 그들의 우정은 아름답고 변치 않는 충절이다.

모리조는 1864년 이래 6차례 연속 살롱전에 입선하였다. 기르메는 모리조가 소개하여 마네의 인상파 모임에 합류했다. 그는 인상파 전시회에 한 번도 참가하지 않았으나 살롱의 심사위원이 되어 살롱과 척을 지던 인상파 화가들이 입선하는 데 큰 공헌을 하였다. 특히 40세가 넘어도 입선을 하지 못하던 세잔을 입선시킨 공로자이다. 마네가 사망하기 1년 전이다. 세잔은 졸라와 동향에다 동창이다. 졸라를 인상파 모임에 소개한 이가 기르메였고 졸라는 말라르메, 보들레르와 함께 마네의 그림을 처음부터 옹호하였다. 마네는 인상파의 태두이지만 8회에 걸친 인상파 전시회에 한 번도 출품하지 않았다. 그는 그렇게 자신을 비난하는 살롱이지만 그 역사적 취지를 잘 알고 있었기에 기르메가 심사위원이었던 살롱에 계속 출품하였다. 기르메

가 이 그림의 축이 될 수 있다. 그 근거가 그림의 고정점 K이다. AN
과 BM이 교차하는 K가 기르메이다. 마침 K가 기르메의 "깊고 검
은" 계통의 옷이다. 검은 것은 깊은 것이고 깊은 곳에 입체 소실점 K
가 있다는 것은 적절한 구도이다.

이 그림은 마네가 주창한 인상주의 황금비의 아름다움과 친구
의 변하지 않는 백은비의 충절을 의미한다. 마네는 친구들에게 한
번도 등을 돌리지 않았다. 졸라가 노년이 되어 차갑게 대했으나 마
네는 변하지 않는 우정을 보여주었다. 결투를 신청하였던 친지에게
도 등을 돌리지 않았다. 가난한 모네에게 금전적 도움을 주었다. 그
에게 영향을 준 쿠르베가 파리 코뮌 진압 후 군법회의에서 보여준
태도에 실망하였다. "그는 군법회의에서 겁쟁이처럼 굴었다. 이 이상
관심을 가질 대상이 아니다."[13] 그럼에도 1878년 쿠르베가 사망하고
1년 후 그의 기념 도록을 편찬할 때 그의 초상화를 제공하였다.

Ⅲ. 보론

정오각형

(이 보론을 생략하여도 본론에는 지장이 없다.) 마네가 황금 삼
각형을 알고 있었다는 가설은 이미 앞에서 검정하였듯이 〈그림
4-4〉의 정오각형과 파스칼 육각형의 구도도 거들어준다. 정오각형

13 Wilson-Bareau & Degener, *Manet and the Sea*, 제3장 각주 8, p.162.

은 무한의 황금비로 구성되어 있지만 〈그림 4-3〉의 AG′:AC=1:1.62
도 황금비이다.

이제 철책선에 삐져나온 두 번째 소매 방울의 암시를 해설할 차
례이다. 〈그림 4-4〉의 B′이다. B′을 보았을 때 대뜸 눈에 띄는 구도
는? 그것은 정오각형이다. 앞서 AB+C 구도에서 C는 언제나 삼각형
의 밖이었다. 레옹은 모리조, 기르메, 클라우스에 끼지 못한다. 대역
을 치우면 마네, 아내, 모리조의 삼각형에 끼지 못한다. 아무리 비밀
에 싸였다 해도 지나치다. 법적으로 아들로 인정하지 않았어도 유
산을 물려주었으니 사적으로 아들은 아들이다. 이 그림은 이 인정받
지 못한 소년에 대한 마네의 강박적 고백이다.[14] 삼각형에 끼지 못하
면 오각형 그것도 정오각형으로 정직하게 고백한 것이다.

희미하지만 자세히 보면 윤곽이 드러나는 레옹의 코 C′과 클라
우스의 코 M은 기르메를 사이에 두고 대칭이다. 그 길이 C′M의 절
반은 기르메의 이마 A에서 내린 수직선과 교차한다. 곧 C′A=AM으
로 정오각형의 두 변이 된다. C′M:C′A=1.62:1의 황금비이다. 나머
지 세 변은 철책선과 A′과 B′에서 만난다. 구체적으로 기르메 이마 A
와 클라우스 코 M을 밑변으로 이등변 삼각형의 꼭짓점이 B′이고 기
르메 이마 A와 레옹 코 C′을 밑변으로 이등변 삼각형의 꼭짓점이 A′
이다. B′A′MAC′은 정오각형이다. 정오각형에 내접하는 이등변 삼각
형의 밑변과 빗변의 비가 황금비다. 정오각형에 마네, 아내, 모리조,
레옹이 모두 포함된다. 흥미로운 점은 마네, 아내, 레옹은 정사각형

14 Brombert, *Edouard Manet: Rebel in a Frock Coat*, The University of Chicago
Press, 1997, p.211.

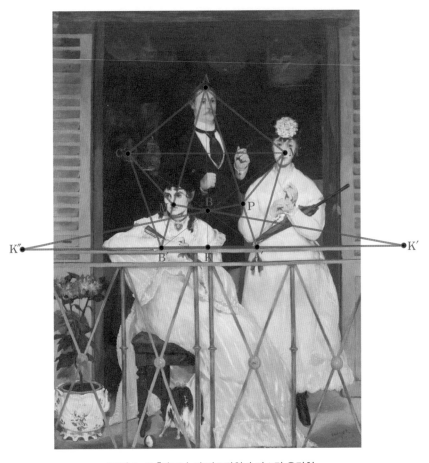

〈그림 4-4〉 『발코니』의 정오각형과 파스칼 육각형

의 꼭짓점인데 모리조는 안으로 들어와 있다. 아직 가족이 아님을
보여준다.

〈그림 4-4〉는 정오각형 이외에 파스칼 육각형을 품고 있음이 발
견된다. 마네는 파스칼 육각형에 따라 네 사람을 배치하였다. P→
M′→A→C′→M→B→P의 회귀는 파스칼 육각형과 파스칼 직선
KK′K″을 외부에 만들었다. 〈그림 4-4〉에서 PM′AC′MB가 타원에

내접하는 파스칼 육각형이다. 이때 A′K′ : A′K″=1 : 1,62=K″B′ : B′K′
이다. 모리조와 클라우스는 아름답다. 그 표현의 장치가 발코니의
철책선 KK′K″이다.

파스칼 육각형의 변형은 60여 개나 되어 쓸모가 많다. 예로서 성
곽도시 PM′AC′MB의 외부에 고속도로 KK′K″이 지나간다고 하자.
성곽 내부 도로로 효율적으로 진입하는 C′M는 K, MB는 K′, BP는
K″, M′P는 K, AM′은 K′, AC′은 K″과 연결하는 설계는 아름답다.

정오각형과 파스칼 육각형의 삼각형 A′B′A에서 PB의 연장선이
철책선과 만나는 점 K″이다. 삼각형 A′B′A와 A′PK″은 퐁슬레 이중
정리를 만족한다. K″은 평면 소실점 A에 대해 상상의 실제이다. 이때
삼각형 AA′B′의 밑변 A′B′을 공유하는 상상의 삼각형 A′B′C′도 존
재한다. 레옹 C′은 여전히 상상의 존재이다.

제5장

폴리-베르제르의 주점, 1882

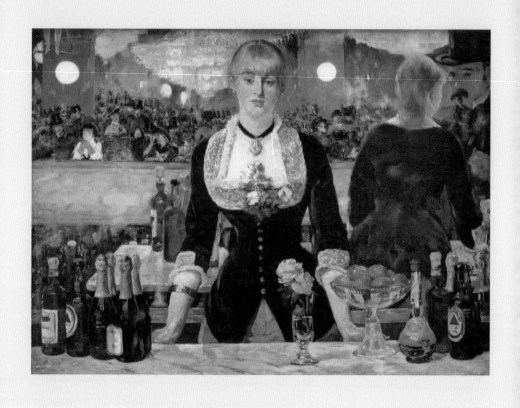

폴리-베르제르의 주점 Un bar aux Folies-Bergere

에두아르 마네 | 1882년작 | 유성페인트 | 96 × 130cm | 코톨드 갤러리

제5장 폴리-베르제르의 주점

I. 가설

비평

이제 마네 그림 비밀 중의 비밀. 수수께끼의 대명사. 그 절정에 왔다. 앞에서 세 개의 그림과 달리 이 그림은 옛 대가의 그림과 상관이 없다. 일생의 대작이면서 스스로 대가의 반열에 올랐기 때문일까. 이 그림은 평면에 평면 소실점뿐만 아니라 입체 소실점까지 표현한 작품이다.

이 그림의 비밀은 거울에 비친 주모의 위치에 있다. 그를 위하여 마네는 그림 곳곳에 평면 원근법과 함께 사영기하학을 숨겨 놓았다. 다빈치와 티치아노의 스승 파치올리L. Pacioli(1447-1517)가 고전 기하학을 그림에 도입하여 르네상스 회화를 바꾸어 놓았는 데 공헌을 했다면 마네는 사영기하학을 회화에 도입하여 근대 회화의 문을 열었다.

이 그림은 네 가지 특징이 눈에 띈다. 첫째, 이등변 삼각형이 보일 것이다. 둘째, 정오각형도 보인다. 셋째, 이 점이 핵심인바 얼핏 보아 하나의 사실화이지만 비평가들의 주장대로 대형 거울에 비친 주모의 뒷모습을 과학적으로 설명하는 것이 불가능한 것처럼 보인다.

그러나 이 그림은 ADB+C의 C를 거울을 이용한 독창적 표현 양식이다. 넷째, 읽어보면 드러나겠지만 이 작품은 지금까지 탐구한 작품과 달리 미세한 부분에 황금비나 백은비를 숨겨 놓지 않았다. 이러한 미세조정 없이도 마네는 표현하고자 하는 자신의 예술세계를 새로운 독창적 표현양식으로 시도하는 데 성공하였다.

이 그림에서 정오각형을 본 평론가나 비평가는 찾지 못했다. 평론가들과 비평가들은 마네가 투영을 왜곡했다고 비난의 입을 모은다. 이것이 정설이다. 그러나 비난이 아니라 절찬이었으니 "회화는 자연의 거울이다. 거꾸로 보여주고, 위치를 바꾸고, 변형시키고, 모호하게 만든다. 거울은 비유이다. 사물의 도피이며 현실의 착각이다. 사물이 보이는 대로일 필요가 없다."[1] 이런 비평은 유원지에서 볼 수 있는 표면이 고르지 않는 거울에 해당할 뿐이지 이 경우는 아니다.

거울의 특성을 이용한 "고의적인 실험"이라는 주장이 있다.[2] 그 근거가 빈약하다. 박사학위 주제로 과학적인 도전이 시작된 것이 또 하나의 흐름이다.[3] 그러나 학위논문에서도 분석의 한계를 자인했듯 이 주모의 반사 모습을 설명하면 저 뒤에 관객과 사각기둥 가스등의 투영 모습이 제대로 설명되지 않는다. 주모 왼편의 거울 속 술병도 설명되지 않는다. 마네 당대에 발견된 이른바 "슈뢰더 계단"에 의한 입체착시로 설명할 수 있겠으나 마네가 남긴 밑그림과 일치하지 않는다. 여전히 수수께끼로 남아있다.

1 Brombert, *Edouard Manet: Rebel in a Frock Coat*, The University of Chicago Press, 1997, p.440-41.

2 Bourdieu, *MANET: A Symbolic Revolution*, Polity, 2017, p.465.

3 Park, *Ambiguity and the Engagement of Spatial Illusion Within the Surface of Manet's Paintings*, University of New South Wales, Ph.D. Dissertation, 2001.

"최후의 위대한 작품."[4] 만일 이 그림을 젊어서 그렸다면 과학적으로 설명할 수 없다고 비평가들에게 심하게 두들겨 맞았을 것이다. "우리가 보는 이 그림은 한 개인의 환상에 불과하다."[5] 그러나 이제는 다르다. 이미 명성을 얻었다. 레지옹 도뇌르 훈장도 곧 받게 될 것이다. 비평은 오히려 과학적으로 설명할 수 없다는 점을 부각하여 대가만이 할 수 있는 작품이라고 입을 모은다. 당대 비평가의 글. "외계 현상에 대한 예술가 개인의 걸작이 미래에 남겨질 것이다."[6] 현대 비평가의 글 "환상과 현실의 관계."[7] "마네는 믿을 수 없는 거울을 선사했다. 모든 것이 잘못된 그림이다. …그러나 마네 비평가들의 집단적 견해가 인상적이었던 것은 바로 그 점이다."[8] 권위로 평가하는 전형적 찬사이다. "이 그림은 수많은 문헌을 생산해 냈지만 … 아무도 결정적인 설명을 하지 못했다."[9] 절찬을 몰고 온 절정은 사실 맹목적이라고 생각할 수밖에 없는 마네의 권위에 편승함에 불과하다. 증거에 입각하면 이 그림은 정확하게 과학적으로 설명할 수 있다. 그것이 사영기하학의 ADB+C이다.

그러나 당대에 이미 이 그림을 이해한 이가 있었으니 그가 말라르메이다. "마네는 사실주의자이다. 그가 매일의 생활을 표현해서가 아니라 평범한 소재 속에 갇혀있는 어떤 숨겨진 가능성을 빛이 있는

4 De Rynck & Thompson, *Understanding Painting*, Ludion, 2018, p.217.

5 Brombert, *Edouard Manet : Rebel in a Frock Coat*, The University of Chicago Press, 1997, p.442.

6 Brombert, *Edouard Manet : Rebel in a Frock Coat*, The University of Chicago Press, 1997, p.445.

7 De Rynck & Thompson, *Understanding Painting*, Ludion, 2018, p.217.

8 Bourdieu, *MANET : A Symbolic Revolution*, Polity, 2017, p.349.

9 De Rynck & Thompson, *Understanding Painting*, Ludion, 2018, p.217.

현실로 끌어냈기 때문이다."[10] 말라르메가 주장하는 "어떤 가능성"이란? 쿠르베의 "피상적인 사실주의"에는 그의 사상이 묻어있다. 프루동의 친구인 그의 그림은 자신의 사회사상을 표현하는 수단이다.

이에 대하여 사상의 제약에서 자유로운 마네에게 소재의 실상이 그의 인상이며 그의 인상이 소재의 실상이다. 인상-실상이 상상-실제의 다른 말이다. 그것은 또 인상주의-사실주의와 동의어이다. 쿠르베의 "피상적 사실주의"는 마네의 사실주의-인상주의를 거쳐 둘로 갈라진다. "모네와 시슬리 등의 인상주의와 세잔의 심오한 사실주의."[11] 이러한 작업을 통하여 마네가 추구하려던 의도는 전통과 시대에 갇혀있던 창작의 자유를 하나의 형식에서 풀어주고 형식과 형식에서 더 높은 형식을 창조하려는 것이었다.[12] 그것이 사영기하학을 이용한 형식이다.

상상의 실제

〈그림 1-3〉의 사영 삼각형을 다시 보면 P가 실제이고 C가 상상이다. 퐁슬레 정리에 따르면 C′도 상상 속에 존재한다. 사영 삼각형 〈그림 1-3〉을 『폴리-베르제르의 주점』에 얹어 겹쳐 놓은 것이 〈그림 5-1〉이다.

10 Henderson, *The Fourth Dimension and Non-Euclidean Geometry in Modern Art*, Princeton University Press, 1983, p.369.

11 Henderson, *The Fourth Dimension and Non-Euclidean Geometry in Modern Art*, Princeton University Press, 1983, p.369.

12 Henderson, *The Fourth Dimension and Non-Euclidean Geometry in Modern Art*, Princeton University Press, 1983, p.79.

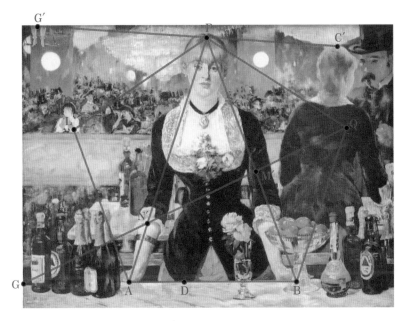

〈그림 5-1〉『폴리-베르제르의 주점』의 정오각형

그 과정을 살펴보면 〈그림 5-6〉의 X-레이 밑그림에는 주모 여인이 두 손을 앞으로 모으고 있다. 마네는 이것을 지우고 두 팔을 이등변 삼각형으로 새로 덧칠했다. 무언가를 고의로 표현하려는 저의가 궁금하다. 그 결과 〈그림 5-1〉에서 여인의 뻗은 두 팔이 이등변 삼각형 ABP의 두 변 PA와 PB가 된다. 이것이 마네가 마련한 이 그림의 첫 번째 기준이며 단서이다.

두 번째 기준이며 단서는 왼쪽 멀리 객석의 흰옷 입은 여인 L이다. 뭉개버린 수많은 이름 모를 관객 속에 유일하게 돋보이는 그녀는 마네와 말라르메가 사랑한 롤랑 마리M. Laurent(1849-1900)이다. 고의성이 보인다. 마네는 그녀의 초상화『가을』을 남겼다.

세 번째 기준이며 단서 역시 X-레이 밑그림에 있다. 거울 속에 하

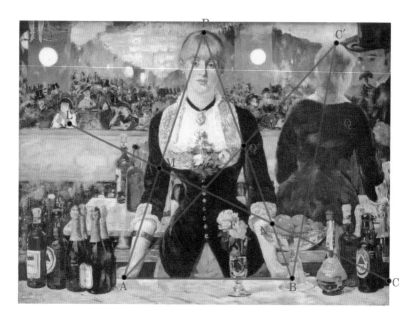

〈그림 5-2〉『폴리-베르제르의 주점』의 상상의 실제

얇게 투영된 주모의 귀걸이 아래 흰 점이 여럿 보인다. 빛에 반사된
어깨의 흰 점이다. 〈그림 5-6〉의 X-레이 밑그림에서 주모의 어깨가
머리와 함께 이동했음을 볼 수 있다. 이 가운데 L과 대칭되는 Q를
선택한다.

이 세 가지 기준이며 동시에 단서가 PL=LA=AB=BQ=QP의
정오각형 PLABQ를 드러낸다. 이때 정오각형 PLABQ의 법칙에 따
라 LQ:AB=1.62:1이 된다. 여기에 거울 속 주모의 정수리 C′은 거
울 밖 주모의 정수리 P의 투영이다. 직선 C′P가 직선 AL과 만나는
곳이 G′이다. G′은 객석 위 천장에서 그네를 타는 서커스 공중곡예
사의 발이다. 직선 G′B와 직선 C′A는 주모의 중앙 Z에서 교차한다
(아래에서 여섯 번째 단추). QZ는 삼각형 ABP를 M′N′으로 가르고

AB의 연장선과 G에서 만난다. AM′과 BN′이 K에서 교차하여 PK 가 AB에서 D와 만나는데 G′N′과 C′M′도 D에서 만난다. 우연으로 보기에 너무 치밀하다.

〈그림 5-2〉에서 직선 LZ는 이등변 삼각형 ABP와 M과 N에서 만나고 그 연장선은 직선 AB와 C에서 만난다. 삼각형 AMC가 드러 났다. 이것은 또 3차원의 〈그림 1-4〉를 2차원으로 축소 표현한 것이 다. 두 그림의 비교로 마네 그림이 2차원임이 증명되었다. 퐁슬레의 ABP-AMC가 그 모습을 드러내어 상상의 실제 구도 ADB+C의 행 렬인 〈그림 1-15〉, 〈그림 1-16〉, 〈그림 2-1〉, 〈그림 3-1〉, 〈그림 4-1〉에 마지막으로 〈그림 5-2〉가 합류했다.

이제 삼각형 ABP와 밑변 AB를 공유하는 삼각형 ABC′이 존재 한다. C′은 거울에 비친 P의 상상이다. 이때 PB와 AC′은 Q′에서 교 차하는데 그 자리의 뒷모습이 거울에 투영된 것이 Q이다. 이때 AB: BC=1.62:1이 된다.

이제 C와 롤랑 부인 L을 연결한 직선 LC가 주모 앞을 지나는 시 야 범위가 MN이다. MN은 술병 C에 닿아 실제 삼각형 ABP와 상 상 삼각형 AMC가 형성된다. P는 거울 밖 실제이고 C는 거울 밖 상 상이다. 여기에 밑변 AB를 공유하는 삼각형 AMC′이 상상 속에 존 재한다. 거울 밖 상상 C가 거울 속에 투영된 거울 속 상상이 C′이다. C′은 상상의 상상이다. 이때 BCC′도 이등변 삼각형이다.

정오각형

삼각형 ABP가 실제라면 삼각형 AMC는 거울 밖 상상이고 삼각

형 AMC′은 거울 속 상상이다. 보들레르가 말한 "상상의 상상"이다. 실제 여인에 대해 그녀의 뒷모습 CC′이 거울 속에 상상으로 투영된다. 이것이 말라르메가 감탄한 "상상적 실제"이다. 마네는 거울 밖을 실제로, 거울 속 투영을 상상으로 보았다. 상상인 까닭에 그곳은 엉뚱한 곳으로 오인되기 쉬운 곳이다.

이때 정오각형 PLABQ의 내부에 이등변 삼각형 ABP가 내접하고 있다. 정오각형의 한 변이 내접의 이등변 삼각형의 밑변이 되는 정오각형의 빗변과 이등변 삼각형의 밑변의 비율이 황금비이다. 따라서 AB:AP=1:1.62이고 BQ:BP=1:1.62=상상:실제의 황금비이다. 정오각형은 플라톤 신비의 정십이면체 표면이다. 또 BC:AB=1:1.62도 황금비이다. 정오각형에는 내접하는 세 개의 이등변 삼각형으로 형성되는 별표가 존재한다. 여기에는 황금비가 많다. 무슨 뜻일까?

정오각형 PLABQ는 좌우 대칭이다. 이 대칭성을 보여주는 것이 〈그림 5-1〉이다. 실제 삼각형 ABP에 대해 상상 삼각형 ABG′이 모습을 드러낸다. 흥미로운 구도 하나. AL의 연장선은 롤랑 부인을 지나 저 뒤에 사각기둥의 가스등과 연결된다. AL의 대칭인 BQ의 연장선이 수작을 거는 신사와 연결되는 것과 대조적이다. 수작에 난감한 표정이 주모의 정면 얼굴에 나타나 있다. 이에 비하면 롤랑 부인의 얼굴은 기둥의 가스등처럼 밝다.

두뇌 꽃

폴리-베르제르 극장은 파리의 명소이다. 보불전쟁에서 프러시아군이 파리를 점령하기 직전 폴리-베르제르 극장에서 프랑스 임시정

부 군사회의가 열렸을 때(1870년 9월 14일), 마네는 유진(동생)을 데리고 드가와 함께 참석하였다. "현재의 임시정부는 인기가 너무 없어서 전쟁이 끝나면 진짜 공화파가 전복시킬 것 같다."[13]

마네는 입으로만 공화주의자가 아니었다. 파리가 점령되자 그는 자신의 그림을 안전한 곳에 숨기고 파리 방어에 나섰다. 그러나 코뮌이 결성되자 파리를 탈출하였다. 파리 코뮌이 진압된 후 새 공화국의 국회의원을 뽑는 선거인단이 모인 곳도 폴리-베르제르 극장이었다. 1878년에는 새롭게 단장하여 파리 시민의 사랑을 받았다. 이 일대에는 카페가 많았다. 마네는 카페에서 시민들의 활기찬 모습을 그렸다. 그것은 대작의 준비였다.

이 극장 무대 우측 회랑에 간이주점이 있었다. 이 그림의 주요 등장인물은 주모, 고객, 객석의 흰옷 여인 세 명이지만 거울을 이용한 네 명이다. 주모는 앞모습과 뒷모습 두 번 보인다. 마네는 자신의 그림의 제4의 조연을 『풀밭의 점심』에서 확실히 보여주고, 『발코니』에서는 희미하게 처리하더니, 『올랭피아』에서는 꽃다발만으로 숨은 고객을 암시하고, 『폴리-베르제르의 주점』에서는 거울에 투영을 이용하여 거울 속의 수많은 인물은 모두 뭉개 버리고 왼쪽에 흰옷으로 돋보이는 여인을 제4의 조연으로 드러냈다. 이것이 마네 자신의 표현 곧 네 명foursome이다.

마네는 빛과 색을 그대로 믿지 않았다. 화가의 판단을 왜곡시킬 수 있다는 이유였다. 근대를 그린 마네에게 회화는 자연의 거울이다. 거울의 소임은 좌우 역전, 위치 변경, 왜상, 애매, 모호 등에 있다. 거

13 Wilson-Bareau(ed.), *MANET by himself*, Little Brown & Company, 1995, p.57.

울은 회화의 상징이다. 눈이 자연을 직접 받아들이기 전에 거울이 한 번 걸러준다. 형상의 실종, 현실의 환상-사물은 그 자신이 아니다. 마네는 검은 거울로 빛과 색을 판단하였다. 앞서 보들레르가 읊은 그대로 "레오나르도 다빈치/깊고 검은 거울"이다. 그곳이 평면 세계이다.[14] 색채의 표정을 잃은 세계이기도 하다. 그 결과 배경을 어둡게 처리하여 제4의 인물은 빛과 어둠 속에 드러나게 하고 주모와 고객은 거울 속에 투영하였다. 문제는 거울 속 주모의 위치였다.

〈그림 5-2〉의 중앙은 AN과 BM이 교차하는 곳인데 그것이 주모 앞의 꽃병 F이다. 마네 최후 대작답게 꽃은 마지막을 상징하니 보들레르 『악의 꽃』의 「화가의 주검」처럼 마지막을 장식한다. 화가의 창조적 꿈이 유한의 인생으로 끝남을 탄식하고 있다. "저 주검이, 새로운 태양처럼 공중에 헤매며/그들 두뇌의 꽃을 활짝 피울 것이다." 생전에 인정받지 못한 화가가 사후에 소생하기를 기원한다. 가시 없는 흰 장미가 그 상징이며 마네 두뇌의 꽃이다. 앞서 지적한 대로 "순수"이다. 이 그림 이후 마네는 몇 점의 소품 꽃의 누드를 그렸다. 그리고 세상을 떴다. 『풀밭의 점심』의 자유 꽃, 『올랭피아』의 악의 꽃, 『발코니』의 보라 꽃, 마침내 여기 『폴리-베르제르의 주점』의 두뇌 꽃이 마지막을 장식한다. 두뇌 꽃을 피우기 위해 자살하지 못한 식민지 시인이 이상이다. "뇌수에 아름다운 꽃… 그것은 그에게 있어서 태양의 모형처럼 사랑하기 위해 그는 가지고 있는 것이었다."

14 Miller, *Einstein, Picasso*, Basic Books, 2001, p.140 ; Baldassari, *Picasso and Photography : The Dark Mirror*, Flammarion, 1997, p.22.

II. 검정

거울

눈에 보이는 대로 그린다는 인상파 회화의 골격을 마련한 마네가 마지막 대작에서 사물을 왜곡했다는 비평가들의 주장은 일견 매력적인 주제처럼 보이나 설명력이 약할 뿐만 아니라 마네의 인상주의 선언과 배치된다. 전혀 왜곡하지 않았다. 눈에 보이는 대로 그린다는 이 그림에는 거울이 있다.

〈그림 5-6〉의 X-레이 밑그림을 보면 주모가 세 번 이동했다. 주모의 어깨선이 희미하게 보인다. 마네가 지운 흔적이다. 이동한 Q′Q가 이 그림에서 일직선이다. 마네는 주모의 투영을 왜 세 번 움직였을까?

『폴리-베르제르의 주점』은 원근감을 없애는 어두운 배경 대신 거울을 배경으로 삼았다. 그가 존경하는 벨라스케스가 『시녀들(1656)』에서 단서를 얻었는지 모른다. 벨라스케스의 그림 제목을 『시녀들』이라고 한 것이 국왕의 주문 제작으로선 어울리지 않으나 후세에 붙인 이름이다. 3차원을 2차원으로 표현하는 마네의 마음에 들었을지 모르나 이 그림에는 이상한 점이 있다. 그림을 그리는 벨라스케스 뒤에 있는 작은 거울에 국왕과 왕비의 모습이 희미하게 보인다. 벨라스케스가 국왕 부부를 쳐다보는 이상 국왕 부부 뒤에 대형 거울이 있지 않으면 안 된다. 그렇지 않으면 벨라스케스는 자신의 얼굴을 정면으로 그릴 수 없다. 그러나 사물을 가운데 놓고 앞뒤에 거울을 놓으면 무한 반사로 이 그림처럼 되지 않는다.[15] 작은 거울의 국

231

왕 부부의 모습은 희미한 정도를 넘어서 무한개 겹쳐 알아볼 수 없게 된다. 이를 피하려고 벨라스케스는 자기 얼굴을 별도의 거울을 보고 그렸을 것이다.

로크웰은 이 현상을 알고 있었다. 그의 『세 자화상』을 보면 입에는 파이프를 물고 안경을 쓴 로크웰이 거울을 보면서 자신의 얼굴을 그린다. 거울이 그대로 투영한다. 이 투영은 그대로 안경에 반영해야 하고 이 반영은 다시 거울에 투영된다. 이 과정은 무한하게 계속된다. 그러나 화폭에는 파이프는 물고 있지만 안경은 벗은 초상화이다. 이것을 감추기 위해 거울에 투영된 안경에는 반사가 없다. 무한대 반사를 막기 위함이다. 광원의 위치로 보아 뿌연 안경이 이 그림의 허점이다.

『폴리-베르제르의 주점』은 이 수수께끼 이외에 도전할 만한 특별히 다른 점은 없다. 다만 앞서 지적한 대로 『발코니』를 희화하여 『마네의 발코니』를 그린 마그리트는 이번에는 마네가 거울을 가지고 장난했다고 생각했는지 『재현 금지(1937)』를 그렸다. 이 그림에서 뒷모습을 보이고 거울과 마주 선 신사가 거울에 투영된 모습은 신사의 앞모습이 아니라 뒷모습이다. 한 가지 흥미로운 연상을 할 수 있다. 렌즈는 사람의 상하를, 거울은 사람의 좌우를 바꾸어 투영한다. 마그리트는 사람의 앞뒤를 바꾸어 투영하는 거울을 제안한 셈이다.

그러나 신사 앞에 놓인 책의 투영은 제대로이다. 그 책의 표지를 보니 에드거 앨런 포가 쓴 책의 프랑스 번역본이다. 이 책을 프랑스어로 번역한 이가 보들레르이다. 보들레르는 마네와 가까웠다. 마그

15 Bergamini, *Life Science Library : Mathematics*, Time inc., 1963.

리트가 무엇을 암시하는지 하나의 단서가 된다. 그러나 그림의 제목으로 미루어 보아 이런 그림은 금지, 안 된다는 메시지는 마그리트도 마네의 그림을 이해하지 못했거나, 아니면 사물을 이 이상 재현하는 짓을 하지 말라는 금지 계명일지 모른다. 그보다 마그리트는 참모습이 무엇인지를 묻고 있다는 해석도 가능하다. 렌즈가 상하를 바꾸고 거울이 좌우를 바꾸니 어느 모습이 참모습일까. 마그리트는 앞뒤를 바꾸며 묻고 있다.

마네는 상하도, 좌우도, 앞뒤도 아니고 위치를 바꾸었다. 이와 관련하여 단순한 관찰로 네 가지가 주의를 끈다. 첫째, 거울 속 주모의 팔찌 소매와 허리 사이에 간신히 보이는 술병의 "위치"가 거울 밖에서는 주모의 팔과 허리 사이가 아니다. 둘째, 거울 밖 주모 앞 화병의 꽃봉오리가 거울 속에서는 주모의 우측 팔 옆에 간신히 보인다. 셋째, 거울 속 주모의 "위치"가 우측으로 치우쳤다. 넷째, 거울 밖 주모와 정면으로 마주보는 신사(거울 밖에는 나타나지 않은)가 거울 속에서는 정면이 아니라 한 귀만 보인다.

이 세 가지 "위치"의 이탈, 괴리 또는 이동에 관한 마네의 의도를 풀기 위해 미술사학자들이 X-레이로 판독한 밑그림이 〈그림 5-6〉이다. 이것을 최종 그림과 비교했을 때 여섯 가지 차이가 눈에 띈다.

이동

첫째, 손님을 대하느라 앞에 모았던 주모의 양손이 탁자의 상판을 집고 있는 것으로 수정되었다. 둘째, 거울 속 주모의 우측 팔찌 소매에 살짝 간신히 보이는 화병의 두뇌 꽃봉오리가 X-레이 밑그림에

는 없다. 그것을 채워 넣기 위해 거울 속 탁자 오른쪽 끝을 수정을 거듭해서 먼저 그렸던 일부를 지워버렸다. 셋째, 그림의 좌측을 보면 탁자와 거울의 테두리 사이를 여러 번 수정에 수정을 거듭하여 뭉개졌다. 넷째, 그림의 좌우 양쪽 테두리 사이의 반복적 수정과 함께 거울에 투영된 주모의 "위치"도 수정을 거듭하여 우측의 모자 쓴 신사 쪽으로 세 번 옮겨 다가갔다. 다섯째, 그림 좌측 거울 밖 탁자 위 술병 "위치"가 거울 속 탁자 위 깊숙한 술병 위치와 일치하지 않는다. 여섯째, X-레이 밑그림을 보면 좌측 거울 밖 술병의 숫자가 일곱 개인데 본그림에는 여섯 개다. 이 차이에 비밀이 있다.

그 비밀의 열쇠는 첫째, 당대 비평가였던 셰뇨가 제공한다. 그는 마네 평생 부정적 비평을 하였다. 특히 들라크루아도 그 가치를 인정한 『풀밭의 점심』의 평면성을 지적한 심사위원이었다. 그런 그가 『폴리-베르제르의 주점』의 그림 속 주모의 위치가 옮겨졌음을 알아챘다. "예술가[마네]가 바 뒤에 배치한 창조물[주모]은 장식품에 지나지 않는다." 그러나 "그[마네]의 정확한 시야가 [주모의] 이동하는 형태를 포착하였다."[16] X-레이가 없던 시절이다. 지금까지 아무도 셰뇨의 직감에 주목하지 않았다.

둘째, 이 그림에 대해 상찬만 있었던 건 아니다. 적대적인 것은 언론의 풍자 만평이었다. 〈그림 5-3〉이 하나의 예이다. 그러나 이 주간 풍자잡지 만평은 주모 앞에 서 있는 신사를 그려 넣어 유용한 암시를 주었다. 이 그림이 당혹스럽게 만드는 거울의 입사각과 반사각의

16 Tabarant, *Manet et Ses Oeuvres*, Gallimard, 1947, p.440 ; Brombert, *Edouard Manet : Rebel in a Frock Coat*, The University of Chicago Press, 1997, p.445에서 재인용.

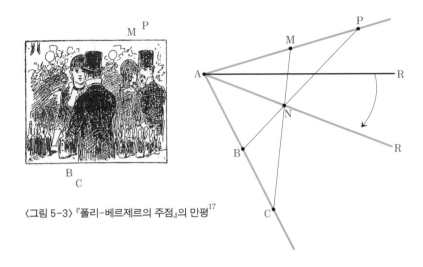

〈그림 5-3〉『폴리-베르제르의 주점』의 만평[17]

과학 법칙은 간단한 비유로 확인할 수 있다. 퐁슬레 사영 삼각형은 우리가 거울을 통해 사물을 본다는 행위의 원리를 상기시킨다. 〈그림 5-3〉은 〈그림 1-7〉이다. 다만 AN을 연장한 ANR이 거울이고 상상의 실제로서 ABP-AMC의 구조이다. 여기서 R이 거울 표면이다. 만평과 비교해서 보면 거울 ANR의 각도가 수평에서 비스듬하게 좌표 변환하였다.

거울 밖의 B는 주모이고 C는 거울 밖 상상의 신사이다. B와 C가 비스듬히 서 있다. M은 거울 안 주모이고 P는 거울 안 신사이다. M과 P 역시 비스듬히 서 있다. 마네 그림에서 C는 보이지 않는 상상이니 만평가도 그렇게 상상해서 그렸다.

P는 거울 속에 투영된 보들레르의 표현대로 실제는 상상의 상상

17 Manet & Stop, "Une Marchande de consolation aux Folies-Bergère," *Le Journal Amusant*, May 27, 1882, p.5.

이다. 하나의 삼각형 ABP를 만든다. 이때 대상의 입사각 CNR과 상의 굴절각 PNR이 같다. 따라서 두 각이 또 하나의 삼각형 ACM을 만든다. 이때 거울 밖 대상과 거울 속 투영 사이에 입사각 반사각이 거울의 과학이다. 만평의 공헌은 거울의 각도를 생각하게 했다는 점이다. 그러나 실험의 결과 이 만평은 객석까지 확대하면 저 뒤의 오른쪽 기둥 가스등이 설명되지 않는다.[18]

그렇다면 신사 등 뒤에 화가의 눈의 위치에서 보았을 때 거울의 각도가 이 그림의 의문점을 어느 정도 푸는 관건이 될 것이다. 그것은 조감도가 도움이 될 것이다. 마네는 그림 우측 상단에 다리만 간신히 보이는 공중그네 곡예사가 내려다보는 조감도를 암시하였다. 앞서 새가 내려다본『풀밭의 점심』의 평면과 같은 암시이다.

이상의 여섯 가지 차이는 탁자의 오른쪽 끝을 고정한 채 왼쪽 끝을 거울과 반대 방향 앞쪽으로 잡아당길 때 필요한 수정이다. 최종본 〈그림 5-1〉에서 주모 앞 탁자와 거울 테두리 사이의 간격 Δ가 왼쪽에서 오른쪽으로 옮겨갈수록 눈에 띄지 않지만 미세하게 좁아지는 것이 증거이다. 곧 G에서 간격 G(Δ), A에서 간격 A(Δ), B에서 간격 B(Δ)가 점점 좁아진다. 곧 G(Δ)>A(Δ)>B(Δ)이다. 그것은 위에서 조감도로 보았을 때 탁자와 거울의 왼쪽 사이가 점점 벌어지고 있다는 증거이다(그림 5-4). 말을 바꾸면 그림의 탁자 모서리와 거울 테두리(틀) 사이가 좌측이 우측보다 넓다. 마네는 이것을 최대한 감추어 그 벌어진 간격이 통째로 드러나는 것을 눈치채지 못하도록

18 Park, *Ambiguity and the Engagement of Spatial Illusion Within the Surface of Manet's Paintings*, University of New South Wales, Ph.D. Dissertation, 2001.

수정을 거듭하여 사이사이에 주모의 양손을 좌우 양옆 탁자의 상판으로 내렸다고 볼 수 있다.

이러한 간격이 발생하면 거울 속 탁자의 모서리와 거울 속 객석 칸막이 바닥 사이의 간격도 넓어져야 한다. 주모의 오른쪽 허리와 팔찌를 낀 오른쪽 팔꿈치 사이 R에서 간신히 보이는 거울 속 간격 R(Δ)보다 왼쪽 허리와 팔꿈치 사이 L 거울 속 간격 L(Δ)이 넓다. 곧 L(Δ)>R(Δ)도 눈치채지 못하도록 양팔을 수정했다고 볼 수 있다.

거울 속 주모의 위치를 세 번 수정할 때마다 왼쪽에서 거울 테두리와 탁자 사이를 함께 거듭 수정하여 X-레이 밑그림에서는 뭉개졌을 정도이다. 그것은 거울 속 주모 위치가 오른쪽으로 이동하는 것과 동시에 거울 테두리와 탁자 사이도 수정을 거듭하여 넓어져 감을 의미한다.

또 탁자가 움직여 거울과 나란하지 않으면 나타나는 현상이 그림 액자 테두리에서 잘려져 나간 탁자 상판 앞부분의 넓이와 그림 액자의 최남단 수평선 테두리 사이의 넓이이다. 탁자의 오른쪽을 고정한 채 왼쪽을 앞으로 잡아당겼으면 오른쪽에 보이는 탁자 상판 면적보다 왼쪽에 보이는 탁자 상판 면적이 좁아야 한다. 마네는 미세하지만 그렇게 그렸다.

그러나 탁자의 이동과 상관없는 부분은 이동 전이나 후이나 거울에 비친 그대로이다. 곧 거울 속에 비친 객석의 손님이 팔을 걸칠 수 있는 객석 칸막이의 바닥과 그림의 최상 테두리 경계선의 차이가 없다는 사실이다.

마지막으로 탁자가 움직인 추가적 증거가 거울에 비친 신사의 옆얼굴이다. 거울이 탁자와 나란하지 않을 때 탁자 앞에 정면으로 서

있는 신사의 얼굴은 정면이 아니라 비스듬하게 비친다. 곧 두 귀가 아니라 한 귀만 보이게 비친다(그림처럼).

흔적

이때 주모의 투영 모습이 실제보다 뚱뚱하게 보이지만 자세히 보면 그렇지 않다. 마네는 거울 속 주모의 오른쪽 잘록한 허리와 오른팔 사이를 신사의 양복 색깔로 메웠다. 두 사람 옷 색깔이 비슷하나 자세히 살피면 구별할 수 있다. X-레이 밑그림에서 양 허리를 여러 번 수정한 것으로도 확인된다. X-레이 밑그림에 희미하게 왼쪽 허리선이 잘록하게 보인다.

거울 속 주모가 약간 굽어진 건 〈그림 5-6〉의 X-레이 밑그림에서 주모의 위치를 적어도 세 번 옮길 때마다 그에 따라 키가 작아지는 퐁슬레 삼각형의 수렴현상 때문이다(그림 5-5). 이 현상을 마네는 기술적으로 해치웠으나 흔적을 남겼다. 이 최종본을 그리기 전에 그림이『폴리-베르제르의 주점 스케치(1881)』이다. [이 책에서는 제시하지 않음.] 이 그림도 최종본의 X-레이 밑그림에 흔적을 남겼다. 그녀에게 수작하는 X-레이 밑그림에서 지워버린 신사가 있었는데 그녀보다 키가 작은 사람이었기 때문이다. 그가 손에 쥔 지팡이와 양복 아래 셔츠 칼라를 마네가 지웠으나 그 흔적이 주모의 잘록한 허리와 오른팔 사이에 희미하게 보인다. 이것은 최종본 이전의 스케치에 다른 인물이 있었음을 방증한다.

주모가 내려보는 (최종본에서는 지워진) 그 작은 키 사나이의 사연은 마네의『폴리-베르제르의 주점 스케치(1881)』에 나타난다.[19] 마

네가 최종본 그림을 그리기 위한 사전 습작이었다. 이 스케치를 보면 같은 주점의 배경에 다른 인물이 있었다. 흰 셔츠 칼라에 오른쪽 끝에 손에 지팡이를 쥐고 있는 신사의 키가 주모보다 작다. 그가 주모에게 수작을 걸고 있다. 주모는 두 손을 앞에 모으고 있다. 이 키 작은 남자의 지워진 흔적이 최종본 그림의 X-레이 밑그림에 남아있다.

이 스케치에는 거울 속 왜곡이 없다. 곧 거울 속 테이블과 객석 칸막이 사이의 간격이 일정하다. 그 결과 거울에 비친 주모의 모습도 정상이다. 흥미로운 건 그 간격이 일정하지 않은 것처럼 보인다는 착각이다. 아마도 여기서 수수께끼를 착상하였는지 모른다.

이상의 지적은 폴리-베르제르 극장에서 간이주점의 위치를 고증해 보면 재차 확인할 수 있다. 〈그림 5-4〉를 보자. 극장은 아래층에 객석이 있고 윗층은 무대만 빼고 둥글게 회랑으로 돌아가며 싸였다. 공중곡예는 객석 위 천장에서 했다. 주점은 회랑 구석에 있었는데 무대의 우측이었다.[20] 회랑에도 좌석이 있었다. 거울 속 수작하는 손님이 우측에 서 있는 것은 그곳이 회랑의 벽이기 때문이다. 그곳이 아니라 좌측에 서 있으면 뒷사람이 무대를 볼 수 없다.

객석 중앙의 관객이 무대도 보고 대형 거울 CR에도 비치려면 거울 벽의 각도가 무대와 약간 비스듬해야 한다. 다시 말하자면 거울의 좌측 끝이 무대와 180도로 맞닿지 않고 경계선에서 약간 둔각으로 구부러져야 한다. 그렇지 않으면 거울에는 객석이 나타나지 않고

19 *Sketch Un bar aux Folies Bergère*, 1881, Stedelijk Museum, Amsterdam on loan from Dr. F.F.R.Koenigs.

20 Wilson-Bareau, *The Hidden Face of MANET*, Burlington Magazine, 1986, pp.77-79.

회랑의 모습밖에 보이지 않게 된다. 대형 거울 CR이 객석 회랑과 완전히 평행하지 않음을 나타낸다.

다른 한편 주점의 탁자는 회랑과 정면이어야 한다. 그렇지 않으면 회랑 손님들이 탁자 밑에 지저분한 잡동사니를 보게 된다. 극장의 벽 구조상 탁자와 거울은 나란하지 않다. 그것을 확인할 수 있는 것은 거울에 투영된 객석 회랑 전체가 거울 속에서 약간 우측으로 기울어졌다. 이에 대하여 주모의 시선도 관객의 시선과 다르다.

거울 밖 탁자 좌측에는 두 무리의 술병이 있음이 틀림없다. 다시 말하면 좌측에 보이지 않는 또 하나의 술병 무리 Q가 있어야만 한다. 첫째, 술병 무리의 탁자 위의 위치가 거울 밖과 거울 속이 다르다. 거울 속 술병 무리는 탁자 바깥쪽 깊숙이 모서리에 있고 거울 밖 술병 무리는 탁자 안쪽 모서리에 있다. 둘째, 앞서 지적했듯이 X-레이 밑그림을 보면 좌측 술병의 숫자가 일곱 개인데 본그림에는 여섯 개다. 좌측 끝 가장자리에 간신히 보이던 일곱 번째 술병을 최종본에서는 지웠다. 이 제거로 좌측의 미세한 끝자락일지라도 탁자와 거울 테두리 사이가 벌어진 것을 알아차릴 수 있도록 마네는 단서로 남겼다. 그러나 거울 속은 손대지 않았다. 곧 X-레이 밑그림은 거울 밖 술병 무리가 거울 속 술병 무리와 다르다는 것을 확인할 수 있다. 거울 속 탁자 상판의 술병 위치는 주모와 떨어져 있는데 거울 밖 탁자 상판 위 술병은 주모와 가깝게 모서리에 있다. 셋째, 거울과 탁자 사이가 벌어져서 거울 속 주모의 위치가 이동하면 좌측에 보이는 거울 밖 술병 무리 D는 주모에 가려 거울에 투영될 수 없다. 또 팔찌를 낀 팔의 팔꿈치와 허리 사이에 간신히 보이는 술병은 그 색깔로 보아 그 같은 색깔의 술병이 탁상 위에서 보이지 않음이 그 증

거이다. 그 술병은 거울 밖의 술병 D일 수밖에 없다. 거울 밖 주모 앞에 놓인 화병의 꽃봉오리 F가 거울 속에서는 주모에 가려 소매 끝에 간신히 일부만 보이는 이치이기도 하다. 이에 따라 꽃병 옆에 있는 우측 과일 그릇과 술병 무리 G도 그림 테두리 밖으로 밀려 나갔다. D와 F가 이동한 각도가 일치한다.

거울 왼쪽에 투영된 탁상 위의 술병 무리는 그 위치로 보아 그의 거울 밖 탁자의 보이지 않는 앞부분 모서리에 있는 또 하나의 술병 무리 Q이다. 마네가 일부러 탁자 상판의 앞부분을 절단하여 앞쪽 모서리의 거울 밖 술병 무리 Q가 안 보이게 처리하였다. 잘려져 나간 탁자 상판 앞부분에 있는 제2의 술병 무리 Q가 거울 속에서는 탁자 상판 깊숙이 놓여 있다.

조감도

좌측 끝에 슬쩍 제거한 술병이나 우측 끝에 살짝 간신히 보이는 두뇌 꽃봉오리. 거의 눈에 띄지 않는 탁자와 거울의 틈. 이러한 장치는 마네가 즐겨 쓰는 교묘한 수법이다. 『철로(1872-3)』에서 여인은 모자에 겉옷까지 입었으나 어린애는 그렇지 않다. 우측 끝에 계절을 짐작할 수 있는 청포도가 있다. 그러나 좌측 끝에 거의 감지할 수 없을 정도로 간신히 보이는 어린애의 겉옷이 있다. 『풀밭의 점심』도 마찬가지이다. 좌측 끝에 개구리도 찾아내기 쉽지 않다. 『발코니』에서 신사 왼손의 담배도 거의 보이지 않는다. 이러한 수법이 의외로 결정적인 단서를 준다. 미완성으로 남긴 끝을 잘 살펴보라.

〈그림 5-4〉는 그림의 구도를 위에서 본 조감도이다. 공중그네 곡

예사가 내려다보는 조감도이다. 설명을 극적으로 하기 위하여 탁자 S와 거울 CR의 괴리를 실제보다 과장하였다. 객석 이외에 거울에 투영된 모습은 주모의 후면, 신사의 옆면, 좌측의 술병 무리뿐이다. 우측 꽃병, 과일을 담은 그릇, 술병 무리는 거울에서 볼 수 없다. 그 것들은 탁자 S와 거울 CR의 경사진 투영으로 그림 우측 밖으로 잘 려져 나갔다. 말을 바꾸면 거울에 투영된 것은 주모, 신사, 좌측 술 병 무리 등 셋뿐이다. 마네의 의도가 짐작된다. 그것은 거울 밖 사물 이 거울 속 투영과 둔각을 형성하도록 기획한 것이다. 우측 투영이 밖으로 잘려나갈 정도의 둔각이고 꽃병의 투영이 저 정도 둔각이라 면 좌측 술병 무리 D의 투영 둔각으로 보아 주모에 가려져야 마땅 하다.

〈그림 5-4〉처럼 거울 CR을 중심으로 북쪽은 거울 속이고 남쪽 은 거울 밖 현실이다. 벽 W는 거울 CR과 직각이 아니고 탁자 S와 직각이다. 거울 밖 탁자 S의 상판 앞부분(점선)이 신사와 함께 잘려 져서 나머지 뒷부분만 보인다. 벽 W와 직각인 탁자 S가 거울 CR과 는 각도로 비스듬하다.

탁자 위에 좌측 D와 Q는 술병 무리의 자리이다. 술병 무리 D가 그림에 있고 술병 무리 Q는 탁자의 앞부분이 잘려져서 보이지 않는 다. 그림에서 점선 공간은 보이지 않는 대상이다. 우측 F는 꽃병이 다. 거울 밖 탁자 앞의 A는 모자 쓴 신사의 거울 밖 자리인데 역시 보이지 않는다. 탁자 뒤의 K가 거울 밖 주모의 위치이다. 주모와 신 사는 서로 정면에서 바라보고 있다. 신사가 무슨 말을 하는 것 같은 데 주모의 눈동자가 난감한 표정이다.

거울의 투영은 등거리 수직 현상이다. 거울 밖 K와 거울 속 K는

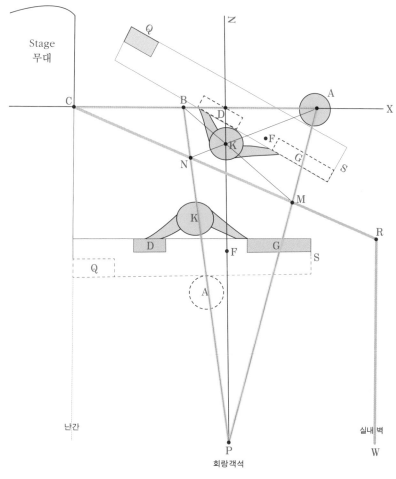

〈그림 5-4〉『폴리-베르제르의 주점』조감도와 상상의 실제

등거리 수직인데 거울 속 K가 거울 밖 K의 등을 보여준다. 마찬가지로 거울 밖 A와 거울 속 A도 등거리 수직이고 거울 속 A가 거울 밖 A의 앞을 투영한다. 거울 밖 F와 거울 속 F 역시 등거리 수직이나 거울 속 F는 주모의 오른손 흰 소매 너머로 간신히 보인다. 거울 밖 F와 거울 속 F의 거리를 감안할 때 거울 밖 D와 거울 속 D도 등거

리 수직이지만 거울 속 D는 K에 가려져 보이지 않는 것이 당연하다. D가 보이지 않아야 하므로 이 현상은 거울 밖 Q의 존재를 확인시킨다. 거울 속 탁자 S는 거울 밖 탁자 S의 투영이다.

거울 밖 직선 AK가 거울 표면 N에서 만난다. 거울 속 직선 NK의 연장선이 거울 속 A와 만난다. 거울 속 직선 AD의 연장선이 거울 밖 직선 AK의 연장선과 거울 속 B에서 만난다. 거울 속 직선 BK는 거울 표면 CR에서 M과 만난다. 거울 속 직선 AN은 직선 BM과 K에서 교차한다.

거울 속 AM의 연장선과 거울 속 BN의 연장선은 거울 밖 직선 AK를 지나 거울 밖 P에 모인다. PF는 K를 지나 거울 속 D를 관통한다. 원근의 중심선 Z가 된다. 한편 거울 속 직선 ADB의 연장선과 거울 표면 MN의 연장선은 C에 수렴한다. 곧 거울 속 투영 ADBC가 원근의 축 X이다. 거울 밖 AK는 거울 표면 M에서 굴절하여 거울 속 AK가 되었다. 마치 직진한 PN이 프리즘 CMA를 굴절하며 투과하는 빛에 비유될 수 있다. 이 과정에서 P와 C가 평면 소실점이고 K가 입체 소실점이다. 주모의 "검고 깊은" 복장이 거울 속 깊은 곳까지 고정점으로 사영되었다.

거울 밖 관점에서 보면 K는 F와 D의 사이이다. 곧 주모는 술과 꽃의 상징이다. 이 관계는 거울 속에서는 B를 은밀히 요구하는 고객 A의 관계로 바뀐다. 곧 삼각형 ABK와 삼각형 MFN에서 각 대응 꼭짓점은 점 P에 수렴하는데 퐁슬레 사영 정리에 따라 각 대응하는 변이 만드는 3점은 일직선을 형성한다. 삼각형 ABK는 고객 A가 주모 K에게 수작하는 관계를, 삼각형 MFN는 주모 K와 흰 꽃 F의 관계를 상징한다. 따라서 D는 주모의 또 다른 위치가 된다. 마치 프리

즘 ACM에서 빛 AK가 프리즘의 표면 N에서 NA와 ND로 분광하는 모습이다. 이때 거울 밖 A가 거울 속 A로 굴절하는 한편 거울 밖 K는 거울 속 D로 굴절하는 모습이다. 곧 P의 관점에서 주모 K가 술과 꽃이었던 관계가 C의 관점에서 술 파는 주모 D는 고객 A와 B의 관계로 바뀐다. 이때 퐁슬레 사영 조화 공역 정리에 의해 CA:CB=DA:DB이다. D는 AB의 공역에서 C의 조화 공역 짝이다. 이 관계가 이 그림의 변하지 않는 본질이다.

직선 PKD는 뒤의 가스등 기둥과 연결된다. 좌측에는 여섯 개의 상상 소실점 C, C′, C″, P. P′, P″ 가운데 C′=P′이다. 그것은 마네의 시선 P가 모여지는 초점이다. 객석의 흰옷 여인. 마네가 작고하기 전 병상을 지켰으며 작고 후 기일이 되면 마네의 묘지에 꽃을 가져다 놓았던 여인. 마네와 말라르메가 사랑한 마리 롤랑 L. 다른 관객은 뭉개버려도 그녀만은 알아볼 수 있다.

신사가 주모에게 수작을 거는 모습이 거울 속 AK에 투영되었다. 탁자와 거울 사이가 평행이 아니므로 P의 눈에는 주모와 신사의 모습이 거울 속에서는 실제보다 오른쪽으로 치우쳐 있어 한쪽 귀만 보인다. 또 P의 눈에는 거울 밖 D는 들어오지만, 거울 속 D는 주모의 몸에 가려져 거울에 투영되지 않는다. 이와 대조적으로 P의 눈에 거울 밖 F는 들어오지만, 거울 속 F는 전체가 들어오지 않는다. 일부만 살짝 보인다.

이 그림은 주모 앞에 서 있는 신사 A가 바라본 정상적인 투영으로 과학의 법칙이다. 〈그림 5-4〉에서 신사 A의 눈에 보이는 모습은 사선으로, 보이지 않는 것은 점선으로 표시하였다. 마네의 그림이 모두 기하학적으로 설명된다. 사실주의-인상주의 그림이다. 〈그림

5-3)의 풍자 만평이 바로 주모를 바라보고 있는 신사 A를 만평가의 눈이 포착한 것이다. 〈그림 5-4〉의 조감도의 P에 해당하는 지점이 만평가가 알아채 버린 마네의 눈이다.

4차원, 그 연속적 상상의 실체

실제 세계는 3차원이다. 거울은 2차원이다. 마네는 여기에서도 사영기하학을 이용하여 XYZ 3차원 입체를 2차원 평면으로 전환하였다. 마네의 그림은 왜곡이 아니다. 원근법도 무시하지 않았다. 기하학이다. 주모의 얼굴이 무표정한 이유이다.

그러나 마네는 한 걸음 더 나아가서 그의 최후 대작답게 평면에 시간을 도입하였다. X-레이 밑그림에서 마네는 거울 속 주모의 위치를 오른쪽으로 세 번 이동시키면서 그에 따른 탁자와 거울의 왼쪽 간격을 여러 번 수정하였다. 머리와 어깨선이 T(시간)의 선을 따라 이동하였음을 보여준다. 주모의 위치가 시간에 따라 우측으로 이동하는 모습이 최종본에서는 생략되어 감상자의 판단을 흐리게 하지만 지금까지의 설명대로 시간의 과학이다. X-레이가 없던 시절 셰뇨의 통찰력이 옳았음이 증명되었다.

모네의 『양귀비 들판(1873)』에는 모자의 모습이 언덕 위와 언덕 아래에 나타난다. 말하자면 동일 배경의 두 그림을 겹쳐 놓은 모습이다. 사진으로 말하자면 동일 인물을 언덕 위에 놓고 찍고 시간이 지나 언덕 아래 놓아 찍어 합성한 셈이다. 서로 다른 시점의 순간을 합성한 4차원, 말하자면 동영상의 개념이다. 이것은 얼핏 보아 2차원이지만 아니다. 두 개의 2차원을 하나로 모은 것에 불과하다. 달리

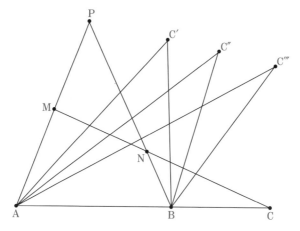

〈그림 5-5〉『폴리-베르제르의 주점』의 연속적 상상의 실제

는 말을 연속으로 찍어 하나의 평면에 표현했다고 2차원이 되는 것이 아니다. 동일 배경에 움직이는 대상의 영상이 두 개가 아니라 셋, 넷 … 스물넷까지 확장한 2차원 필름의 연속이 영화이기 때문이다.

이에 대하여 마네의 최종본은 거울 밖 인물은 그대로 두고 거울을 이용한 배경을 시간에 따라 변경하여 과학에 맞게 그린 것이다. 거울 밖과 거울 속의 차이가 시간이다. 곧 거울과 탁자 사이의 경사가 시간 차이이다. 다시 말하면 〈그림 5-6〉이 제시하는 대로 거울 밖 XYZ 공간 좌표에 주모의 이동을 기록한 시간 좌표 T가 거울 속에 추가되었다.

여기에 더하여 마네가 모네와 결정적으로 다른 점은 거울이다. 투사체를 받아들이는 거울에서는 투사체와 피사체 사이에 빛이 이동하는 시간 차이가 발생한다. 미세한 차이지만 투사체를 비춘 빛은 거울 속 피사체에 도달하는 시간과 피사체에서 다시 거울 밖 투사체의 두 눈까지 도달하는 데 왕복 시간이 소요된다. 투사체는 미세

하나마 자신의 늙은 모습을 보는 셈이다. 거울이 곧 시간이다. 마네는 이 사실을 그림에 적용하였다. 거울 속은 보들레르 표현대로 [실제는 상상의 상상]이다. 이것은 연속 대입으로 [실제는 상상의 상상의 … 무한대]에 이른다. 마주보는 두 거울의 끝없는 상호반사의 모습이다.

그림에서 거울에 투영된 극장의 모습은 가로와 세로에 깊이의 3차원이다. 여기에 〈그림 5-6〉처럼 주모가 세 번 움직인 방향의 축을 추가하면 4차원이 된다. 이것은 〈그림 1-3〉의 상상의 실제 구도에서 밑변 AB를 공유한 삼각형 ABC′, ABC″, ABC‴의 연속적 상상의 실제가 〈그림 5-5〉이다. 마네가 이 구도로 그렸음이 X-레이 밑그림 〈그림 5-6〉에서 드러났다. 이때 ABC′, ABC″, ABC‴의 높이는 이동할 때마다 작아지며 길게 늘어져야 한다. 저녁의 그림자처럼 길게 누어 소실점으로 수렴한다. 거울 속 주모가 약간 굽어지고 키가 줄어든 건 거울에 비친 그녀의 키를 조절하려는 마네의 세심한 배려이다.

마네가 그림에 시간을 처음 도입한 것은 『철길(1872-1873)』이다. 기차가 근대의 상징이다. 근대 이전이 정체된 시대였다면 근대의 특징은 시간이다. 멈춰서 수증기를 빼내는 기차의 보이지 않는 모습은 발레리의 표현대로 "부재의 현재"이며 한 편의 시다.[21] 허수이며 실수이다. 이 책의 표현대로 상상의 실제이다. 기차는 거기 있다. 보이지 않을 따름이다. 일찍이 케플러J. Kepler는 태양계의 행성이 소리 내지 않는 악기임을 발견했다.[22] 케플러가 보는 것만으로 들리지 않는 소

21 Brombert, *Edouard Manet : Rebel in a Frock Coat*, The University of Chicago Press, 1997, p.316.

22 Ferguson, *The Music of Pythagoras*, Walker Books, 2008.

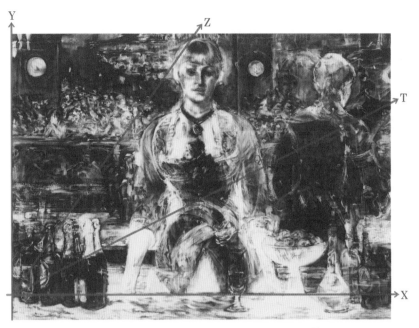

〈그림 5-6〉『폴리-베르제르의 주점』의 X-레이 밑그림[23]

출처 : British Medical Journal, Volume 293, Dec. 1986, p.1638.
© Juliet Wilson Bareau and The Burlington Magazine

리를 포착하였듯이 마네는 수증기만으로 기차를 시각화하였다.

감상자에게는 수증기만으로 기차를 시각화하도록 만들고. 그래서 수증기를 바라보는 어린이와 수증기가 무엇을 의미하는지를 아는 어른의 시선은 다르다. 그 차이가 시간이다. 시간이 지나면 어린이는 어른이 될 것이다. 변치 않고 남는 것은 어른 무릎에 놓인 책이다.[24] "부재의 현재"가 곧 시간의 상징이다. 이 그림은 비평가들의 알

23 Edouard Manet, *Un bar aux Folies Bergère*, X-radiographed in 1986, Courtauld Institute Galleries, London, 1986.

24 Brombert, *Edouard Manet : Rebel in a Frock Coat*, The University of Chicago Press, 1997, p.334.

수 없는 절찬을 받았다.

마네는 2년 후 시간에 관한 실험을 다시 한다. 앞서 『까마귀 (1875)』의 두 개 그림자를 소개하며 하나는 퐁슬레 사영 조화 공역 정리로 또 하나는 몽주 삼각형 정리로 설명하였다. 번역은 하나의 언어를 다른 언어로 표현하는 작업이다. "모든 것은 번역이다." 말라르메가 포의 영시 X를 프랑스어 Y로 바꾸는 번역 F는 변수변환이다. 곧 $Y=F(X)$이다. 여기에 마네가 프랑스어 Y를 그림 Z로 번역하였다. 시의 내용은 회상이다. 과거와 현재를 오가는 시간 T의 번역이다. 『까마귀』는 XYZT의 4차원이다. 4차원에서는 두 개 그림자가 가능하다.

『폴리-베르제르의 주점』은 마네가 작업실에서 그렸다. 작업실에 대형 거울이 있었는지는 불분명하다. 없었다면 이 그림은 마네 머리의 실험이다. 연필 스케치는 현장에서 했다. 이 그림을 그리기 전에 스케치를 많이 남겨 실내작업이 가능했다. 주모는 실제 인물이다. 이때 방문객이 남긴 기록도 남아있다. 그가 실내에서 그린 것은 다리 때문이다. 그가 다리 때문에 고생한 최초의 기록은 1870년 보불전쟁 때이다. 보행이 불편했고 가벼운 구두밖에 신지 못했다. 아마 『풀밭의 점심』을 그리던 무렵부터 시작된 것이 아닐까 추측한다. 이 그림의 다리 뻗은 신사가 마네와 겹친다. 마네는 『폴리-베르제르의 주점』을 그릴 때 이미 발이 괴사하였다. 다리 절단 수술을 받은 얼마 후에 사망하였다.

레지옹 도뇌르

이 대작을 그리기 1년 전 마네는 르누아르P. Renoir(1841-1919)의 편지를 받는다. "저는 쿠르베의 작품이 매입되었다는 기쁜 소식을 전하는 묵은 잡지Petit Journal를 우연히 보았습니다. 저는 이 이상 기쁠 수 없습니다. 자신의 승리를 볼 수 없는 쿠르베를 위해서가 아니라 프랑스 예술을 위해서 기쁩니다. …저는 선생[마네]께서 기사chevalier로 임명되시리라 예상합니다. 여기 멀리 있는 섬에서 저는 손뼉을 치겠습니다. 다만 연기되기를 희망합니다. 제가 수도[파리]에 돌아갈 때 모든 사람에게서 공식적으로 인정받는 화가 선생님을 영접할 수 있도록."[25] 부친의 뒤를 이어 자신도 기대하였던 레지옹 도뇌르 기사Chevalier of the Legion of Honor가 그토록 연기된 끝에 마침내 수여된 것은 르누아르의 편지 날짜 이틀 후이고 편지 영수 이틀 전이다. 그리고 1년 4개월 후에 마네는 시간여행을 떠나 상상의 실제가 되었다. 장례식에서 절친 예술부 장관 프루스트가 조사를 읽었을 때 드가가 말했다. "그(마네)는 우리가 생각했던 것보다 위대하다."[26]

마네가 마침내 레지옹 도뇌르 기사 훈장을 받게 된 두 가지 사건. 첫째, 살롱전이 자유주의 개혁으로 변한 것이다. 둘째, 예술부 장관에 평생 절친 프루스트가 취임한 것이다.

1879년 총선에서 공화파가 다수당이 되었다. 예술부 장관 페리

25 Wilson-Bareau & Degener, *Manet and the Sea*, 제3장 각주 8, p.245.

26 Jacques-Émile Blanche, *Propos de peintre : De David à Degas*, Émile-Paul frères, 1919, p.144 ; Brombert, *Edouard Manet : Rebel in a Frock Coat*, The University of Chicago Press, 1997, p.453에서 재인용.

Jules Ferry가 그해 살롱전에 그전까지 기준으로 삼았던 모호한 "무한 미에 불사의 열정"을 "개성과 자유"로 바꾸어 버렸다. 그는 예술에 있어서 정부의 후원에 의문을 제기하고 새 원칙 "예술의 자유"를 표방하였다. 이 자유는 그동안 싸워온 들라크루아의 예술정신이었다. 들라크루아는 살롱의 특권에 대하여 저항하였다. 이제 살롱의 다양성이 보장되었고 젊은 세대에게 근대 자연주의를 북돋게 되었다. 전통주의자들은 긴장하였다. "미래 화가들에게 자리를! 인상파 화가들에게 대형 캔버스를! 마네에게 북을! 혁신가들이여 앞으로, 진보주의자들이여 달려라. 공화파가 당신들을 부른다. 모호함을 도살한 페리가 태양을 끌어내릴 준비를 하고 있음을 알아라."[27]

살롱 심사위원회의 구성이 크게 바뀌었다. 마네가 바라던 개혁이었다. 살롱의 부당한 박해에 대한 공식 정정을 의미하며 동시에 자유 예술의 이름으로 내린 일대의 철퇴였다. 그것은 또 마네가 근대 자연주의 등장에 기여한 역사적 공헌을 인정한 사건이었다.

페리에 뒤이어 프루스트가 예술부 장관이 된 것은 1881년. 마네에게 레지옹 도뇌르 기사 훈장 수여를 결정하였다. 마네가 사망하자 1884년 프루스트는 다가올 1889년 프랑스혁명 1백 주년을 기념하는 프랑스 예술 1백 주년 기념 전시회를 마네의 작품을 중심으로 기획하였다. 아무리 프루스트가 영향력을 행사한다 해도 투표로 결정되는 것이다. 마네가 다수결로 결정되었다. 마침내 한 세대가 지나 인정받은 것이다.

27 Allan & Beeny & Groom, *Manet and Modern Beauty*, J. Paul Getty Museum, The Art Institute of Chicago, 2019, p.16.

제6장

마네의 예술

팔레트를 든 자화상 Self-Portrait with Palette

에두아르 마네 | 1878-79년작 | 유화 | 67 × 83cm | 스티븐 코헨 컬렉션

제6장 마네의 예술[1]

자유인의 교양

마네가 살롱의 다수결로 레지옹 도뇌르 기사 훈장을 받았다 해도 반대가 없었던 건 아니다. 비평가들은 그의 그림의 평면성을 계속 강조하였다. 평면성은 마지막까지 비밀로 남겨졌다. "마네의 독창성은 기법이나 모델에 있는 것이 아니다. 그것은 전통적 화가들이 고집해온 빛과 그림자 대신 평면성과 거칠음에 있다."[2] 이제 그 평면성 비밀의 정체가 드러났다. 그것은 ADB+C 세계의 표현이다.

예술을 감성으로만 이해하려는 노력은 피카소에 이르러 좌절하고 만다. 피카소가 푸앵카레의 4차원 수학의 세례를 받았다는 것은 이제 널리 알려진 사실이 되었다. 피카소는 세잔에게서 영향을 받았는데 세잔이 기하학을 그림에 도입했다는 것도 알려진 사실이다. 세잔은 마네의 영향권 안에 있던 화가였다.

중세 이래 예술은 수학과 손을 잡고 변천해 왔다. 고대 그리스의

1 이 가운데 일부가 월간 『국회도서관』 2021, Vol. 487, 490, 494에 실렸다. 이렇게 밝히면 자기 표절이 아니다.

2 Allan, "Faux Frere ; Manetoud the Salon, 1879-82", in Alan Beeny and Groom(eds.), *Manet and the Modern Beauty*, The Art Institute of Chicago, 2019, p.18.

유리피데스의 말이다. "기하학은 강력하다. 예술과 결합하면 저항할 수 없다." 중세에 와서 원근법에 관한 저서를 출판한 뒤러가 말했다. "기하학이 모든 그림의 올바른 기초가 되기 때문에, 나는 예술을 열망하는 모든 젊은이에게 그 기초 원리를 가르치기로 결심했다." 그 목적을 위하여 뒤러는 네 권의 책을 썼다. 마네 이후 비유클리드 기하학이 입체파 회화를 탄생시켰다. 전후 사정을 살필 때 마네에 이르러 수학에 영향을 받지 않았다고 말하기 어렵다. 더욱이 사영기하학이 미분기하학과 함께 비유클리드 기하학에 기여하였다.

마네 이전 – 유클리드 기하학
마네 – 사영기하학
마네 이후 – 비유클리드 기하학

수학의 본질이 자유에 있다는 말은 수학은 자신만의 법칙을 따른다는 의미이다. 지리상의 발견은 인간에게 자유를 가져오는 신호탄이었다. 지도 제작과 천문현상에 수학의 필요성이 절실해졌다. 지도 제작에 필요한 사영기하학이 발견되고 천문현상을 이해하기 위한 미적분학이 발견되었다. 자연을 신의 섭리로 설명하던 우주관을 수학이 대체하였다. 회화의 중심도 신에서 수학으로 옮겨가는 것은 시대적 추세이며 요구이다. 그것은 인간 이성의 해방이었다. 전쟁에서 측지학의 중요성이 대두되자 미분기하학이 뒷받침해 주었다. 사영기하학은 늦은 속도로 예술에 침투하였다.
이후 예술이 정치와 사회의 속박에서 벗어난 역사가 자유의 역사와 궤를 함께 나눈다. 최초로 문을 연 중세 대학들은 산술, 기하,

천문학, 음악을 가르치며 무지에서 해방을 시도하였다. 이 지식을 자유인의 교양liberal arts이라고 불렀다. 이 말은 지금도 통용된다. 그러나 말과 달리 르네상스 시대를 거쳐 절대왕정 시대까지 예술은 내용과 형식에서 신정 정치의 왕권 강화에 하나의 수단에 불과하였다. 신정 정치를 전복하고 들어선 공산주의는 예술을 더 통제하였다. 스탈린 치하에서 고초를 겪은 쇼스타코비치의 일대기가 그 하나의 예이다. 오로지 자유 세계에서만 예술이 자유롭다. 피카소가 공산당원이라는 사실이 자유 세계의 관용이다. 헌법이 자유의 선언이라면 예술은 자유의 상징이다.

자연은 인과율에 지배받는다. 배가 고프다는 생리현상은 원인이고 음식을 먹는 행위는 결과이다. 그러나 먹어야 한다는 생리현상의 명령을 거부하고 금식을 선택하는 의지는 자유이다. 자유의지가 없는 인간은 인과율에만 제약되는 로봇으로 전락되고 만다. 세계의 삼라만상이 자연의 인과율을 따를지라도 인간의 의지와 행위는 자연의 인과율과 자유의 자발율의 중첩형식이다.

"오랫동안 그리고 거듭해서 생각하면 할수록 더욱 새롭고 더욱 커다란 감탄과 경외로 내 마음을 가득 채우는 것이 두 가지가 있다. '별이 총총한 내 머리 위의 하늘과 내 마음속의 도덕법칙이 바로 그것이다.'"라는 칸트 금언의 전반부는 자연의 인과율에 대한 감탄이고 후반부는 자유의 자발율에 대한 경외이다.

자유의지라는 것이 존재하느냐에 관한 질문은 4차원에서 질문이다. 시간을 4차원으로 개념화하여 인식한 때가 1795년이고 시간은 인과율이다. 4차원은 인과율의 세계이다. 목적은 수단과 함께 인과율에 지배받는다. 목적의 인과율 위계에 최고 목적은 목적이 없는

목적. 합목적이다. 인과율과 상관없는 자유와 정합적이다.

현대 물리학이 발견한 사실은 우리가 경험하지 못한 다른 차원이 있다는 점이다. 그 차원은 인과율의 세계가 아니라고 가정할 수 있다. 스스로가 원인도 아니고 결과도 아닌 차원이다. 스스로가 목적도 아니고 수단도 아닌 자발률의 세계이다. 자발률의 능력이 자유이다. 우리가 사는 4차원은 차원이 줄어든 세계이다. 차원이 줄어들면 자유도는 증가한다.

마네가 2차원으로 무한대를 표현할 수 있었던 것은 3차원에서 차원을 하나 줄였기 때문이다. 다시 말하면 3차원에서 기준에 해당하는 유일의 소실점이 사라진 것이다. 통계학에서 말하는 자유도가 커졌다. 변수보다 정보가 모자라면 변수는 미결정된다. 정보가 넘치면 꼭 필요한 정보 이외에는 불필요하다. 1+2+3=6에서 6을 알면 3은 불필요한 정보이다. 원래 이 세계가 5차원의 세계라 하자. 우리가 경험할 수 있는 차원은 4차원까지이다. 차원 하나가 남는다. 이 남는 차원이 자유 차원이다.

여기에 증명할 수 없는 진리가 존재한다는 괴델의 불완전성 정리도 도움이 된다. 첫째, 현재 인간이 알고 있는 논리 이외에 다른 논리는 없다. 둘째, 하나의 독립된 논리는 자체 논리만으로 증명할 수 없는 문제가 존재한다.

튜링의 비결정성 정리가 괴델의 뒤를 이었다. 컴퓨터도 하나의 논리체계이고 참과 거짓으로 결정할 수 없는 문제가 있음을 증명하였다. 컴퓨터는 프로그램이다. 프로그램을 점검하기 위한 점검 프로그램이 필요하다. 이것이 프로그램을 차례대로 점검한 후 점검 프로그램도 프로그램이므로 자신을 점검하여 마침내 순환에서 벗어나지

못하여 비결정이 되고 만다. 전통적 수학이 요구했던 일관성, 완전성, 결정성 가운데 완전성과 결정성이 무너졌다. 수학도 불완전하고 비결정임이 증명되었다.

모든 것이 두뇌의 작용이며 자유는 없다는 주장에 대하여 두뇌는 두뇌만으로 두뇌를 설명하지 못하는 부분이 있다. 하나의 논리체계는 스스로 완전함을 증명하지 못한다. 예를 들어 내가 착하다는 것은 내 논리만으로 나 스스로 증명하지 못한다. "스스로는 스스로를 증명할 수 없다." 등잔 밑이 어둡고 망막이 볼 수 없는 것은 망막 자신이다. 말을 바꾸면 진리의 영역이 증명의 영역보다 크다. 하나의 원이 진리 T의 영역이고, 그 안의 원이 증명 P의 영역이라면 T>P이다. 그 차이가 자유이다. 증명은 인과법칙이고 자유는 인과법칙에서 벗어난다. 자유는 자발율을 따른다.

자발이란 스스로가 발생하는 현상이고 자유는 그 능력이다. 자유는 의지의 기원이고 의지가 행위를 낳는다. 원초적 자유는 부모가 없으므로 [자유는 자유의 시초]이다. 앞의 자유를 뒤의 자유에 대입하면 [자유는 [자유의 시초]의 시초]가 되고 연속 대입하면 [자유는 자유의 시초의 시초의 …∞]의 무한대가 된다. 원초의 자유는 무제약의 무한대이므로 그 범위가 결정되지 않는다. 에덴동산의 자유가 이러했을 것이다.

그러나 에덴동산이 아니라 경험세계에서 인간의 삶은 나의 자유와 너의 자유 사이에서 갈등의 연속이다. 네가 휘두르는 주먹은 나의 코앞에서 멈추어야 한다. 주먹을 휘두르는 자유는 상대방의 코앞에서 그 범위가 결정되어야 한다. 자유와 자유의 충돌에서 권리가 탄생한다. 충돌은 곧 제약이니, 나의 자유를 제약, 참견, 방해, 침해,

강제하는 타인의 자유를 제약, 참견, 방해, 침해, 강제하는 나의 자유의 집행이 나의 권리이다. 본문에서 보았듯이 나의 자유 영역 AB와 너의 자유의 영역 CD가 부딪힐 때 너의 내부에 들어앉은 B와 조화를 이루며 나의 내부에 들어앉은 D가 조화의 비결 ADBC를 형성한다.

권리는 법의 주관이고 법은 권리의 객관이다. 독일어와 프랑스어에서 법이 권리이고 권리가 법이다. 권리는 법 앞에서 자유의 평등이다. 국가와 사회의 차이가 권리 곧 법이다. 나아가서 권리와 권리가 상충할 때 정의가 탄생한다. 나의 권리를 제약, 참견, 방해, 침해, 강제하는 타인의 권리를 제약, 참견, 방해, 침해, 강제하는 나의 권리의 집행이 나의 정의이다. 정의는 법 앞에서 권리의 평등이다.

권리는 자유의 자식이고 정의는 자유의 손자이다. 이 계보의 끝이 모두가 바라는 평화와 안전이다. 자유는 아무것에도 의지하지 않는 원초적이고 절대적 능력이므로 인위적이고 상대적 개념인 평등보다 상위 개념이다. 그러나 의지할 수 있는 부모가 없기에 자유는 돌보는 이가 없는 어린이처럼 항상 위험하다. "사람은 자유롭게 태어났으나 처처에서 족쇄에 채워져 있다."라는 루소 명언의 전반부는 사실이 아니다. 보호받지 못하는 자유는 위험하다. 자유가 위험하면 권리와 정의도 위험하고 평화와 안전도 위협받는다. 두려움의 평등만이 남는다. 그것이 홉스의 『리바이어던』 세계이다. 자유의 확실한 보호가 국가의 목적이 되지 않으면 안 된다. 법이 권리인 이상 법의 기원이 자유이다. 법이 자유의 자식이고 자유를 보호하는 기준이 법이다. 그것이 헌법 제정의 목적이다.

예술

그러나 무제약 무한대 자유와 자유가 충돌하지 않는 영역이 있으니 그것이 예술이다. 상상의 세계이다. 상상은 두뇌의 유희이고 그 능력이 상상력이다. 상상력은 현실세계와 초월세계를 이어주는 다리이다. 이 책을 관통하는 ADB+C의 C가 바로 상상의 세계이다.

상상의 공간은 상상력의 작품이다. "나는 생각한다. 고로 존재한다."라는 생각은 데카르트의 생각이다. 그 생각 또한 데카르트의 생각이 그 생각의 생각을 하는 것도 데카르트의 생각이다. 데카르트는 생각을 생각하는 사람이다. 이 문장을 다듬으면 [생각은 생각의 행위]이다. 앞의 생각을 뒤의 생각에 대입하면 [생각은 [생각의 행위]의 행위]이고 연속 대입으로 [생각은 생각의 행위의 행위의 …∞]의 무한대가 된다. [상상은 상상의 행위]도 마찬가지이다. 연속 대입으로 [상상은 상상의 행위의 행위의 …∞]의 무한대가 된다. 상상력의 세계가 창조한 세계 가운데 하나가 가상공간이다. 이 공간은 물리적 공간과 달리 그 범위가 무한대이므로 희소성의 제약에서 벗어나 소유권이 정의되지도 않고 될 필요도 없다. 무제약 무한대의 자유처럼 그 범위가 결정되지 않는 비결정의 세계이다. 다툼이 없으므로 평화 그 자체이다.

상상력의 세계는 무한대이므로 시간의 제한 이외에 다른 물리적 제약이 없으면 창조력이 무한하게 발휘되는 곳이다. 곧 나의 창조력과 너의 창조력이 충돌을 일으키지 않는 무한대 영역이다. 시인 오든은 "나는 예술과 과학이 상충된다고 생각한 적이 한 번도 없었다."라는 말에 이어 "예술이 없으면 자유가 없고 과학이 없으면 평등

이 없다."라는 말을 남겼다. 오든 말의 전반부는 칸트의 전통이다. 칸트 철학은 현실세계와 초월세계의 사이는 뛰어넘을 수 없는 심연이라고 가르친다. 그리고 현실세계와 초월세계를, 경험세계와 선험세계를, 법률과 도덕을, 자연과 자유를 연결하는 다리가 예술이라고 가르친다. 그 다리의 능력이 상상력이다. 예술이 3차원을 뛰어넘는 표현을 할 수 있는 근거가 바로 이 책의 주제 ADB+C의 C에 있다.

미적 판단이란 상상력의 능력이다. 상상력은 때때로 미적 판단의 모든 제약도 뛰어넘는 괴력을 발휘할 수 있다. 이것이 영감이나 순간 발현이다. 여기에 상상력마저 뛰어넘는 압도, 경이, 경외, 공포, 불안 등의 불쾌감을 동반하는 상쾌감이 미적 숭고이다. 곧 [숭고=상쾌+불쾌]의 중첩형식이다.

이 모든 것은 아담과 이브의 원죄에서 기원한다. 선악과의 원죄에 대한 대가가 희소성과 불확실성이다. 불확실성을 헤쳐나가야 하는 그들의 후손에게 남은 것은 선악과가 준 지식과 그 원죄로 유한해진 시간뿐이었다. 지식도 제한되어 무지에서 불확실성과 싸울 수밖에 없다. 싸움의 무기가 자유이다. 지식과 시간의 작품이 상상이다. 여기에 자유가 합세하여 사상의 자유와 표현의 자유의 근거가 된다. 나아가서 표현의 자유를 선행하는 신체의 자유를 원죄로 상실하기 전으로 회복하는 일을 예술의 어깨가 부분적으로 짊어졌다. 실낙원의 멍에로부터 자유 복낙원의 구원이 예술이다.

시장

표현의 자유는 표현하지 않을 자유, 곧 침묵의 자유(묵비권)까지

포함한다. 따라서 [표현의 자유＝표현의 자유＋표현하지 않을 자유]
의 중첩형식이 성립한다. 케이지의 『4분 33초』가 전하는 침묵의 음
악도 음악이다. 273의 침묵 세계의 시계는 4분 33초에 멈춰있다.

　　표현의 자유와 표현하지 않을 자유는 각기 분리형으로 보면 서
로 모순이다. 그러나 중첩형식의 일체형으로 받아들이면 모순이 아
니다. 그 근본적인 이유는 표현의 자유가 원초적 자유이기 때문이
다. 모든 원초적인 자유는 중첩형식의 일체형이다. 중첩형식이 분리
와 합성을 거듭하면서 다양한 자유가 태어난다. 창조의 뿌리이다. 하
나의 뿌리에서 다양한 가지로 분화되는 나무와 같다. 그것은 앞서
선언한 대로 인과율에 지배받지 않는 자유는 스스로 원인이며 동시
에 결과이기 때문이다. 알파와 오메가이고, 시작과 끝이다. 곧 [자유
＝자유의 시초＋자유의 시초 아님]의 중첩형식이다.

　　그러나 표현의 자유는 부모가 없으므로 쉽게 억압당할 수 있다.
헌법의 선언만으로는 보장되지 않는다. 창작에 필요한 종이가 장악
되면 표현의 자유와 신체의 자유는 공염불이다. 그 세상이 쾨슬러
가 쓴 『제로 그리고 인피니티』이다. 모든 소지품은 당국에 맡겨야 한
다. 요청하면 언제든지 지체하지 않고 돌려준다. 표현의 자유와 신체
의 자유는 보장된다. 그러나 종이를 사려면 돈이 필요하고 맡긴 돈
을 인출하려면 신청 용지가 필요하다. 그 신청 용지를 신청하는 데
에도 신청서가 필요하다.

　　이 일화는 자유 시장경제가 뒷받침하지 않는 헌법의 자유 선언
은 종이 위의 자유에 그치고 만다는 교훈이다. 내용 없는 형식이 공
허하다. 제퍼슨의 『독립선언문』과 아담 스미스의 『국부론』이 1776년
에 함께 출현했다는 역사적 사실은 자유와 시장이 쌍둥이임을 나타

내는 상징적 사건이다.

근대

그러나 역사적으로 예술은 자신을 내용뿐만 아니라 형식에 스스로 가두어버렸다. "18세기까지 예술은 사회와 종교를 위해 존재했다. 예술가들은 오직 자신이 속한 사회의 필요한 도구로서 존재했다." 예술은 본래 자유와 함께 태어났으나 처처에 묶여있었다. 종교적 전통과 사회적 압력에 의식적 무의식적으로 표현의 자유를 포기한 것이다.

분재의 멍에에 갇혀있던 예술을 전통과 사회의 권위에서 풀어주려는 첫 번째 자유의 시도가 고야의 예술세계였다. 고야는 예술의 근대를 감촉했다. 예술의 근대는 지각한 미국 독립혁명이다. 근대의 특징은 자유와 자성이다. 칸트의 계몽주의 표어 "현명할지어다"가 그것이다. 자신이 자신의 목표가 되며 자신의 목적을 위하여 자신의 이성을 동원하는 자신의 능력을 요구하는 것이 계몽주의이다. 이 자폐적 자기완결 자기언급의 능력은 다른 말로 내부적으로 어떤 규칙을 가리킨다. 그것이 자유이다. 자유가 전제되지 않는 계몽주의는 종이 이념에 불과하다. 허상이다.

알프스산맥 남쪽 옛 고대 로마 강역이었던 국가에는 liberty라는 단어는 존재하는데 freedom이라는 말이 없다. 이와 대조적으로 알프스산맥 북쪽 국가에서는 freedom이라는 말은 있는데 liberty라는 단어가 없다. 노예제도를 기반으로 했던 로마제국에서 liberty는 주인이 노예를 풀어주는 인위적 자유이다. 이에 대하여 freedom

은 하늘이 부여하여 양도할 수 없는 천부적 자유이다.[3]

자유freedom는 친구friend와 어원이 같다.[4] 프랑스 혁명 구호가 자유liberty, 평등equality, 박애friendship인 것은 라틴 세계가 liberty+friendship=freedom으로 개념화하지 못했기 때문이다. 자유란 우리끼리 자유가 아니라 우리와 더불어 자유이다. 자유의 어원은 어머니 품안의 자유로움이다. 프랑스 혁명은 freedom과 equality로 단순 개념화할 수 있다. 미국 독립 1백 주년 기념으로 프랑스가 미국에 선물한 자유의 여신상the statue of liberty의 이름이 프랑스에는 freedom이 없기 때문이며 영국의 식민 역사에서 벗어난 자유이기 때문이기도 하다. 미국 연방헌법 서문에 자유의 축복이라는 표현이 등장한 배경이다.

이탈리아, 스페인, 프랑스는 고대 로마의 강역이다. 고야와 그를 계승한 마네가 자유의 챔피언이 될 수 있었던 것은 그들이 종교와 전통의 식민에서 억압됐던 스페인과 프랑스에서 태어난 영향도 무시할 수 없다. 억압된 표현의 자유에서 천부적 자유를 요구하는 예술의 땅으로 전환하는 데 앞장섰던 마네는 회화사의 분수령이 되었다. 그로 흘러들었고 흘러나갔다. 마네는 회화의 칸트이다.

라틴 지역에서 중세까지 천부적 자유가 제대로 인식될 수 없었던 지리적 배경은 칸트가 말하는 "개념이 없는 직관은 맹목"의 예가 된다. 역사에서 어느 시기나 어디에서나 사람들은 천부적 자유를 직관했으나 개념화하지 못하여 자유의 혜택을 누리지 못한 맹목적 자

3 Fischer, Liberty and Freedom, Oxford University Press, 2005, pp.1-12.
4 Fischer, Liberty and Freedom, Oxford University Press, 2005, pp.1-12.

유의 역사가 되었다. 그러나 미국 독립혁명과 프랑스 혁명은 자유를 제자리에 찾아 세웠다. 고야가 회화에서 자유를 주제로 택한 첫 번째 화가이고 마네가 그를 계승하였다. 근대 회화는 지각한 미국 독립혁명이다.

마네

상상력은 개념을 강하게 요구한다. 앞서 상상력이 현실세계와 초월세계를 연결하는 다리라 하였는데 다리에도 구조가 있어야 한다. 그것이 개념이다. 현실세계는 인과율의 세계이고 초월세계는 자발률의 세계이므로 서로 다른 규칙을 이어주는 다리의 규칙은 쉽지 않다. 그럼에도 두 세계를 이어주는 예술이 두뇌의 유희인 이상 규칙이 있어야 한다.

첫째, 무용의 실용. 야구장에 가서 경기가 잘 보이지 않으면 일어서면 된다. 이것은 개인의 주관적 규칙이다. 그러나 모든 사람이 일어서면 개인의 주관적 규칙은 보편적 규칙이 될 수 없다. 주목할 점은 개인적 행위가 실용적이란 점이다. 실용적 행위는 충돌하기 쉽다. 다른 관객도 일어서는 행위가 그것이다. 실용적 차원이 일으키는 충돌이 없는 무용이 실용이다.

둘째, 무관심의 관심. 무심코 무언가에게 이끌리는 관심 없는 관심이다. 실용적이 아니므로 보편적이다. 석양을 보며 느끼는 아름다움은 무심한 관심이다.

셋째, 우연의 필연. 보편적으로 보이는 이 주관적 우연은 필연이다. 개인들에게 심어진 어떤 공통 미적 판단이 있을 것이라는 가설

또는 믿음 때문이다. 여기서 공통적 미적 판단이란 무엇인가. 개별적인 사물 사이에 공통으로 존재한다고 생각하는 규칙이다.

넷째, 목적 없는 합목적성이 요구된다. 목적 위에 목적이 있고 목적의 계열의 끝은 그 이상의 목적이 없는 목적이 되어야 한다. 개인에게 공통으로 입력된 규칙은 어떤 초월적 존재의 목적을 가정하지 않으면 성립할 수 없다. 그것이 목적 없는 합목적성이다. 무용의 실용, 무관심의 관심, 우연의 필연을 끌도록 아름다움을 창조한 초월적 존재의 창조 목적이 있을 것이라는 가설 또는 믿음이다. 예술의 목적은 그 궁극적 목적에 부합하는 합목적이라는 주관적 가설 또는 믿음이다. 미적 판단 규칙의 목적이 합목적인데 목적성이 결정되려면 그것에 부합하는 가정이 있어야 한다. 그것이 보편성과 필연성을 보장한다. 곧 목적의 위계의 마지막에 초월적 존재의 목적을 자신의 목적으로 삼을 수 있는 자유를 전제하지 않으면 안 된다. 자신만의 법칙을 준수하는 무내용의 내용이 수학이다. 그러한 수학도 자명하다고 인정하는 공리가 필요하다. 이 세계에 출발점이 없는 논리란 없다. 이런 의미에서 칸트가 수학은 선험이다라고 선언한 데 대하여 칸토어는 수학의 본질은 자유에 있다고 선언하였다. 자유는 스스로 원인이며 스스로 시작이기 때문이다. 스스로가 목적인 합목적이다.

화가 가운데 이러한 예술의 규칙을 처음으로 깨달은 화가가 마네다. 이 책이 선정한 네 개 그림의 특징이 무용의 실용, 무관심의 관심, 우연의 필연, 무목적의 합목적이다. 그림의 주인공의 익명성이 무용의 실용이다. 무표정한 평면성이 무관심의 관심이다. 미적 판단에 대한 인상의 순간 포착이 우연의 필연이다. 여기에 초월자의 합목적성을 대신하는 자유가 있다. 마네는 "삶에 향한 진리와 자발성

을 믿는" 성격.[5] 이 인용문에 마네의 예술세계가 농축되어 있다. 진리
란 자유의 관문이고 자발성이란 인과율에 지배받지 않는 자유이다.
마네는 자유의 챔피언이다.

인상

중세의 신본주의에서 벗어난 르네상스의 인본주의 이래 4백 년
동안 회화의 주제는 여전히 종교와 신화 위주의 신본주의에서 벗어
나지 못했다. 그것은 좁은 범위의 대상을 벗어나지 못하는 자기완결
자폐적 구조이다. 이러한 전통회화에 도전한 마네. 마네는 약 5백여
점의 그림을 남겼는데 이 가운데 종교화는 6점에 불과하다. 마네는
두 단어로 요약될 수 있다. 인상과 자유. 이것이 마네에게 진리이다.

화가[의 관심]는 오로지 자신의 인상을 그리는 데 있다.[6]

이 글은 1867년 마네가 스스로 쓴 자신의 개인 전시회 도록 취
지문의 일부이다. 마네의 이 1867년의 인상 선언은 모네의 그림 『인
상·해돋이』보다 7년이나 앞선다. 이보다 더 앞선 증언이 있다. 동급
생인 미래 문화부 장관 프로스트가 마네가 자신과 인상에 대해 토
의한 것이 1858년의 학생 시절이었다는 증언이다. "화가는 순간적이
어야 한다. 순간을 위해서 자신의 예술의 주인이 되어야 한다. 무리

5 "Manet …believed in the virtues of spontaneity and truth to life." in Wilson-
 Bareau(ed.), *MANET by himself*, Little Brown & Company, 1995, p.11.
6 吉川節子, 『印象派の誕生』, 中央公論新社, 2010, 191頁.

지으면 아무것도 하지 못한다. 자신이 느낀 바를 그 자리에서 번역해야 한다. … 불변적인, 사실 어제 느낀 것[인상]은 내일 느끼는 것[인상]과 다를 수 있다."[7] 불변적인 것 가운데 하나가 이 책이 밝힌 입체적 부동점, 고정점, 핵이다.

예술의 기본은 빛과 색이다. 백색 광선은 에너지가 높고 짧은 파장의 색이 지배한다. 파장이 짧은 파랑이 하늘색이 된 이유이다. 그러나 공기의 입자 상태에 영향을 받으며 공기의 입자는 대기 온도분포에 민감하다. 신기루가 생기고 석양이 붉어지는 것은 하루에 더워진 대기의 온도 때문이다. 예비 해군 해양훈련에서 수습생 마네가 경험한 빛의 인상이다.

앞서 언급한 네 가지 규칙의 핵심은 개별성과 보편성의 관계이다. 개별이 모여 보편이 되나 그 구조가 어떻게 성립되고 어떤 모습인지 알려져 있지 않다. 개인의 의사가 모여 전체의 일반의사가 되는 논리의 부재, 미시 세계의 논리와 거시 세계의 논리가 불일치, 등은 아직 해결이 난망하다. 부분이 모여 전체가 되지만 그렇지 않음이 발견된다.

마네는 인상이라는 이름으로 이 문제를 돌파하였다. 그의 주장대로 인상은 개인적 경험이다. "무리" 짓지 않으니 홀로 자유롭다. 곧 인상은 자유이니 마네의 인상이 자유에서 비롯한다. 그런데 기이한 일이 일어났다. 1874년 30명의 젊은 화가들이 마네에게 그들의 『제1회 전시회』에 참가를 여러 차례 권유하였을 때 마네가 거절

7 Brombert, *Edouard Manet : Rebel in a Frock Coat*, The University of Chicago Press, 1997, p.272.

하였음에도 비평가들은 이구동성으로 마네가 그 "무리"의 대장이라고 선전한 것이다.[8] 1874년 4월 15일부터 시작된 전시회는 도록 표지에 인상파라는 단어가 없다. 다만 모네의 출품작『인상·해돋이』의 이름만이 인상이다. 신문 평론에 인상이라는 단어가 등장하기 시작한 것은 4월 19일이다. 이어서 20일, 21일, 22일, 23일까지 매일 등장한다. 기이한 것은 참가도 하지 않은 마네의 이름이 21일부터 등장한다는 것이다. 여기에 25일 영향력 있는 아카데미즘 화가이며 비평가 르로이L. Leroy(1812-1885)가 야유로 쓴 비평이 결정적이었다. "이들을 비난하는 자는 인상을 이해하지 못하는 자들이다. 위대한 마네는 그의 공화국에서 그들을 추방한다."라며 인상파 "무리"와 연계하여 마네의 이름을 들먹인다. 27일에 이어 그가 처음으로 인상파 impressionists라는 "무리"를 사용한 것이 29일이다. "드가, 세잔, 모네, 시즐리, 피사로, 모리조 등 마네의 제자들은 미래 회화의 개척자, 말을 바꾸면 인상을 높이 받드는 일파[무리]." 하루 전에는 마네를 그리스도의 복음을 전하는 "사도 마네와 그의 제자들"이라는 표현까지 등장했다. 5월 7일까지 매일 인상과 마네는 핵심 단어였다.

이 현상은 1867년 마네가 취지문에서 말한 인상에서 연유한다. 여기에 그를 따르는 팡탱-라투르H. Fantin-Latour(1836-1904)가 1870년에 그린『바티뇰 거리의 화실』과 바지유F. Bazille(1841-1870)가 그린『라 콘타미누 거리의 화실』의 영향이 컸다. 둘 다 살롱에 입선하였는데 특히 팡탱-라투르의 그림은 마네를 둘러싼 젊은 화가들 "무리"의 모습이다. 이걸 풍자한 만평이 등장하였다. 캔버스 앞에 팔레트를 들고

8 이하 吉川節子,『印象派の誕生』, 中央公論新社, 2010, 187-92頁.

앉은 예수의 휘광을 둘러싼 12명[9]의 화가가 서 있고 그 가운데 한 명의 수제자만이 예수 옆에 공손히 앉아있다. 마네이다.

마네의 인상은 순간에 생략된 미완의 절제 표현이다. 그에 대한 비난은 원근법을 무시한 평면 그림에 미완성의 생략된 배경처리, 무표정 인물의 익명성, 비윤리 등이다. 이것들을 비결정성 한 단어로 요약할 수 있다. 그것이 마네 예술의 본질이라고 말했다. 쿠르베의 사실주의 그림 『돌을 캐는 사람들(1849)』의 인물은 무표정이 아니라 아예 얼굴을 보이지 않는다. 이 그림을 사회주의 그림이라고 환영한 이가 쿠르베의 친구 프루동이다. 1백 년 후에 마그리트 그림의 인물에는 얼굴 자체가 없다.

마네는 미에 대해 확고한 견해를 갖고 있었다. 마네에게 아름다움이란 인상이다. 인상은 주관이다. 그러나 마네에게 인상은 순수예술+경험예술의 일체형에서 보는 인상이다. 옛것을 보면서 "나는 불필요한 것은 모두 버린다. 그러나 꼭 필요한 것이 무엇인가를 구분하기는 매우 어렵다."[10] 필요와 불필요의 구분은 불완전하다. 이것이 애매함의 원천이다. 불완전하므로 인상을 일관되게 고집할 수 있다. 애매함 또는 불완전을 마네는 문장에 비교한다. "마침표가 없으면 철자도 문장도 불가능하다. … 색과 선을 구분하는 것이 애매하다."[11] 색과 선 사이의 구분처럼 그는 빛과 그림자 사이의 반그림자를 거부한다. 긍정문장과 부정문장, 밝은 문장과 어두운 문장, 기쁜 문장과

9 Brombert, *Edouard Manet: Rebel in a Frock Coat*, The University of Chicago Press, 1997, p.164.

10 Wilson-Bareau(ed.), *MANET by himself*, Little Brown & Company, 1995, p.29.

11 Wilson-Bareau(ed.), *MANET by himself*, Little Brown & Company, 1995, p.302.

슬픈 문장 사이의 마침표가 있으면 대조가 분명하지만 "빛과 그림자 사이의 반그림자가 있으면 빛의 색과 선의 어둠을 구분하는 것이 애매하다."

마침표로 문장은 형식적으로 완성된다. 그 마침표는 낭독에서는 읽히지 않는 사족이다. 스승 쿠튀르가 자신의 작품에 대한 마네의 의견을 물었다. "좋지만 색이 밋밋하고 중간색이 넘칩니다."라고 대답하였다. 스승의 반응. "그런가? 너는 빛과 그림자를 연결하는 중간색을 거부하지?" 쿠튀르는 마네의 정직함을 언급하였으나 마네가 나가자 누군가에게 그가 눈 밖이라고 말했다. 전에도 스승과 다툰 적이 있었던 마네는 이 얘기를 듣고 "그가 양말을 벗어 던지는 그림을 그리겠다."라고 선언하였다.[12]

"불필요한 것을 버리는" 마네를 음의 원리에 비유하여 설명할 수 있다. 바이올린의 현은 문장의 마침표처럼 양 끝이 고정되어 있다. 고정된 현악기의 G음을 활로 한 번 켜면 1회 진동한 것이 G선 끝에 닿아 그 힘이 소진되기 전에 거꾸로 진동을 돌려 반대편 끝까지 전파하고 이러한 왕복운동은 진동의 힘이 소진될 때까지 계속된다. 그 과정에서 음과 음이 섞이는 음의 자기 간섭이 배가되어 무수한 음을 만들어 토해내나 우리 귀에 들리는 음은 G음 하나뿐이다. 계속 켜켜이 쌓여가는 G음에 나머지 음은 묻힌다. 배음현상overtone이다. 사람들이 제각기 떠드는 공공장소에서 다른 사람들의 말소리가 제대로 들리지 않고 옆 사람의 말만 들리는 이치이다.

12 Brombert, *Edouard Manet: Rebel in a Frock Coat*, The University of Chicago Press, 1997, p.71.

색채도 진동이지만 한끝의 진동이 반대 끝의 진동으로 전파하는 자연의 왕복 통로를 가능하게 해주는 양 끝의 마침표가 색채에는 없다. 이것이 색의 장점이면서 단점이다. 음은 반음 이하를 표현하기가 어려우나 색의 장점은 색의 변화를 무한하게 표현할 수 있다는 점이고 단점은 색과 색 사이에 마침표가 없으므로 인위적으로 하나의 색 위에 색의 층을 일일이 켜켜이 쌓는 수밖에 없다. 이때 배색 overtone을 정하는 문제가 생긴다. 마네가 말하는 "불필요한 것을 버리는" 취사 선택의 문제가 대두된다.

현실의 꿈, 상상의 실제. 마네의 『롱샹의 경마(1865)』의 스케치가 바로 이 원리에 따라 그린 그림이다. 동판화도 있다. 사람들이 경마장에서 본 것을 얼마나 기억하겠는가. 보는 순간에도 무엇을 얼마나 보겠는가. 사진이라고 다르지 않다. 달리는 말에 초점을 맞추면 나머지는 초점이 뭉개져 뿌옇게 되어버린다. 초점은 소실점이다. 초점이 뿌옇게 되었다는 것은 원근이 없어졌다는 뜻이다. 그것은 평면이다. 불완전성이 곧 평면을 유도한다. 프리스W. Frith(1819-1909)의 『더비 경마의 날(1858)』의 지나친 세세함의 사실주의와 비교하면 이것이 바로 인상의 핵심이며 인상파의 초점임을 이해할 수 있다. 프리스는 보는 사람의 상상력을 무시한 평범하고 진부한 이야기꾼이다.

평면

마네가 예술의 자유를 근대의 최상 덕목으로 여겼다면 어째서 사영기하학으로 스스로 자신의 자유를 제약하려 했는가? 무제약은 모순을 일으킨다. 법칙 없는 자유는 없다. 마네가 추구하는 수학

적 표현의 예인 산술평균, 기하평균, 조화평균은 각기 덧셈 법칙, 곱셈 법칙, 나눗셈 법칙의 산물이다. 이처럼 수학은 각기 자신만의 법칙을 따르기에 자유롭다. 자유도 자신만의 법칙을 따르므로 자유롭다. 법칙이 없는 자유는 방종이다. 법칙은 형식이다. 형식이 없는 그림은 원숭이가 그린 그림이다. 피카소의 말이다. "화가의 화실은 실험실이어야 한다. 그곳에서는 누구도 원숭이처럼 예술을 창조하지 않는다. 화가는 창조한다. 회화란 머리의 유희이다."[13] 곧 예술은 머리의 자식brainchild이지 감성의 자식이 아니며 머리의 자식인 한 이성의 규칙, 곧 자유의 규칙을 따른다.

마네가 사영기하학을 사용한 것은 사물의 본질을 훼손하지 않으면서 3차원을 2차원으로 표현하는 수단이기 때문이다. 그렇다면 마네는 어째서 2차원으로 표현하려 하였는가. 말라르메가 암시를 남겼다.

그[마네]의 습관적인 비유는 누구도 경치와 인물을 똑같은 과정으로, 똑같은 지식으로, 심지어 똑같은 형식으로 그려서는 안 된다는 것이다. 더욱이 두 개의 경치나 두 인물도. 하나하나의 작품은 머리의 새 창조여야 한다. 손이야 사실 습득한 비밀의 기술을 간직하고 있으나 눈은 본 것들을 모두 잊고 과거에 배운 것에서 새로운 것을 배워야 한다. 그것은 그 자체 기억의 추상이어야 한다. 본 그대로 처음 본 것처럼. 손은 의지만 따르는 추상이 되어야

13 Miller, *Einstein, Picasso*, Basic Books, 2001, p.173.

만 한다. 과거의 모든 기술을 잊어버리고.[14]

말라르메의 증언은 마네의 회화가 과거의 형식과 스타일로부터 해방을 뜻한다. "기억의 추상"과 "추상의 창조"라는 목적을 위해서 마네가 인물을 평면적으로 그리는 방법이 차원을 낮추려는 의도이다. 신화와 종교적 대상의 차원을 일상의 사람들의 차원으로, 천상의 차원에서 지상의 차원으로 끌어내리려는 평면화 작업이다. "『올랭피아』에서 일개 윤락녀를 여신처럼 취급했다."[15]

프랑스 대혁명은 귀족계급을 없앴다. 여전히 남은 귀족사회의 잔재 역시 평민사회보다 일상생활의 차원이 복잡하다. 3차원의 로코코 귀족사회를 2차원의 평민사회로 묘사하는 방법이 차원을 낮추어 깊이의 장식을 없애버리는 일이다. 회화에서 복잡하고 현란한 로코코 양식이 사라졌다. 당시 귀족사회에 대한 반발은 애벗E. Abbott의 풍자소설『평평한 세계(1884)』가 대변한다. 그의 소설에 사는 사람들은 모두 2차원의 세계의 주민이다. 마네는『맥시밀리언의 처형(1867)』을 그리면서 "맥시밀리언 황제는 죽음 앞에서는 그 이상 그 이하 영웅이 아니다."라고 말했다.[16] "마네는 [그림에서] 사회의 계급을 뒤엎어버렸다."[17] 그 목적은 개인의 자유에 있다.

마네 회화의 평면성의 결정적인 근거는 바로 그림이란 무엇인가

14 Mallarme, "The Impressionists and Edouard Manet," *The Art Monthly Review and Photographic Portfolio*, September 1876. 프랑스 원문은 사라지고 1876년 영어 번역이 전해진다. Barbier(ed.), *Documents Stéphane Mallarmé*, Nizet, 1968, pp.69ff, 76.

15 Bourdieu, *MANET: A Symbolic Revolution*, Polity, 2017, p.471.

16 Bourdieu, *MANET: A Symbolic Revolution*, Polity, 2017, p.470.

17 Bourdieu, *MANET: A Symbolic Revolution*, Polity, 2017, p.471.

에 있다. "불필요한 것"을 제거할 때 그림이 조각과 결정적으로 또 본질적으로 다른 점은 표현이 2차원 평면이라는 점이다. 조각의 본질은 3차원이다. 회화와 조각은 쌍둥이이다. "그들은 회화와 조각이라는 쌍둥이 예술을 이 나라에서 가장 찬란하게 확실하게 구현해 온 사람들이다."[18] "마네는 회화가 아닌 요소는 모두 제거하였다. 특히 조각에 속한 부조, 명암, 강조를."[19] 마네의 이 같은 정의에 따르면 현대에 와서 캔버스 대신 2차원 영상매체를 표현공간으로 사용하는 행위는 회화에 속할지 모르나 전기라는 인과율에 지배받는다. 스위치에 얽매인다. 그것은 자유가 아니다. 사진의 범주에서 벗어나지 못한다. 3차원 조각형식으로 표현하는 입체영상 매체는 분명 회화에 속하지 않을 것이다. 설치했을 때 그것 역시 전기의 흐름에 지배받는다. 곧 인과율에서 벗어나지 못한다. 그리고 그것은 회화에서 발전한 것이 아니라 활동사진에서 발전한 것이다.

3차원의 사물을 2차원에 표현하는 방법은 초등학생에게도 쉬운 일이다. 그들의 그림이 평면인 것은 쉽게 볼 수 있다. 피타고라스 정리만 알면 논리적으로 설명해도 누구든지 이해할 수 있다. 3차원의 좌표 (X,Y,Z)의 피타고라스 정리는 (X,Y) 좌표의 피타고라스 정리, (X,Z) 좌표의 피타고라스 정리, (Z,Y) 좌표의 피타고라스 정리를 합친 것이다. 3차원 피타고라스 정리는 구체의 공식이고 이것을 2차원에서 표현한 것이 원의 공식이다. 원은 구체의 투영이다. 그러므로 이때 구체를 어떻게 자르느냐에 따라 하나의 구체에 대하여

18 Sylvie Patin, *Monet : 'Un oeil... mais, bon Dieu, quel oeil!'*, Découvertes Gallimard, 1991, p.94 : 송은경 옮김, 『모네』, 시공사, 1996.

19 Bourdieu, *MANET : A Symbolic Revolution*, Polity, 2017, p.87.

수많은 원을 표현할 수 있다. 차원을 하나 줄이면 자유도가 커지는 것이다.

(X,Y) 좌표의 방정식이 y=2x라고 하자. 각 점은 x와 y의 2차원 정보로 되어 있다. 그런데 1차원 x의 정보 하나만 알면 y는 자동으로 알 수 있다. 2차원에서 1차원으로 차원이 준 것은 전체를 요약한 직선의 방정식을 알게 되었기 때문이다. (1,2)는 2차원의 개별 숫자이다. 합계는 3이다. 그러면 1차원의 1만 알아도 된다. 2는 자동으로 주어진다. 불필요한 정보가 된다. 2차원이 1차원으로 축소된다. 그러나 3차원의 정보가 1차원에 모두 들어있다. 차원이 줄어들면 3차원은 필요 없으니 그만큼 자유롭다. 자유도가 증가한다.

마네의 평면 회화를 이은 것이 입체파이다. 피카소 자신의 말이다. "회화란 나에게 파괴의 집합이다." 입체파는 3차원 물체를 해체(파괴)한 조각을 평면에서 모아 2차원을 재구성(집합)하는 회화 형식이다. 이런 면에서 입체파라는 명칭은 그림을 이해하지 못한 연예부 기자가 잘못 부친 이름이다. 피카소는 파괴적 평면파이다.

> 대상을 조각으로 해체하는 작업은 화폭 안에서 공간을 구성하고 이동시키는 데 도움이 되었다. 공간을 마련한 다음에야 나는 그저 대상을 그릴 수 있었다.[20]

파괴하고 다시 집합하는 행위는 전쟁과 복구이다. 피카소는 스페인 내전에서 『게르니카』의 파괴를 그렸다. 피카소는 파괴와 집합

20 Miller, *Einstein, Picasso*, Basic Books, 2001, p.159.

에 관해서 4차원 수학의 도움을 받는다. 2차원 회화의 기본단위는 선이다. 3차원 회화의 기본단위는 면이다. 4차원 회화의 기본단위는 (입방)체이다. 피카소가 그린 『칸바일러의 초상』의 기본은 점도, 선도, 면도 아니고 (입방)체이다. 입체파 화가 베버Max Weber(1881-1961)가 『4차원의 내부(1913)』을 그리면서 뉴욕을 입방체의 도시라고 불렀다.[21] 피카소는 푸앵카레의 4차원 수학을 조플레가 발전시킨 것을 화가들과 친한 프린세에게서 설명을 들었다. 그것은 입방체에 관한 이론이다. 마네의 평면화가 입체파의 평면화로 발전하게 된 회화사 대사건이다.

원근법

평면은 회화가 조각과 결정적으로 다른 점이다. 회화는 원근으로 입체를 표현할 수 있으나 조각은 평면을 표현할 길이 없다. 평면의 가장 어려운 점은 원근 처리에 있다. 마네 그림의 평면성을 말하면서 원근법을 빠뜨릴 수가 없다.

마네가 그 이전 화가들과 다른 점은 "새 술은 새 포대에."라는 격언에 비유할 수 있다. 고야가 1792년 왕립미술학교에 제출한 『미술교육에 관한 보고서』의 한 구절을 본다.

미술학교는 초등학교처럼 엄하게 복종을 강요하고 기계적 규칙, 매월의 상금, 재정적 원조 등 회화에 있어서 자유롭고 고귀한 예

21 Conrad, *Creation*, Thames & Hudson, 2007, p.480.

술을 천하고 약하게 만드는 것들을 추방해야 한다. 또 소묘 실기
가 어렵다는 핑계로 그것을 극복한답시고 형식적인 기하학과 원근
법 공부에 시간을 허비하게 해서는 안 된다.[22]

고야는 심오하고 불가사의에 휩싸인 어떤 "숨겨진 가능성"을 발
견할 것을 주문하고 있다. 그것은 소묘 실기에서 "형식적인 기하학
과 원근법"을 버리고 자유로운 자연의 모방에서만 가능하다. 고야의
보고서는 "형식적인 기하학"이 미술교육의 필수였다는 역사적인 사
실을 드러내고 있다.

고야를 공부했던 마네는 이 사정에 동의했을 것이다. 그 자신 미
술학원 교육에서 실망하고 튀어나온 경험자이다. 마네는 말하자면
형식적인 기하학과 원근법을 버리고 새로운 기하학과 광학이 넓혀
놓은 인간의 인식세계를 최초로 포착하여 그것을 인상으로 끌어올
린 화가이다. 말하자면 회화에 기하학을 도입하려는 목적이 있었다.
새로운 기하학에 대한 그의 태도는 그 후 그를 따르는 제자들이 더
욱 발전시켰다. 그것이 입체파의 기하학이 되었다. 말을 바꾸면 기하
학의 능력을 빌리지 않으면 입체파는 불가능하다. 회화에서 4차원이
라는 용어를 처음 사용한 화가가 마티스H. Matisse(1869-1954)이다.[23] 그
는 푸앵카레의 책을 읽었다. 그러나 고야가 말하는 형식적인 기하학
과 원근법이란 무엇인가?

이 책이 고른 네 점의 그림은 옛 대가들의 그림에 마네가 도전하

22 高階秀爾, 『近代繪畵史(上)』, 中央公論新社, 2006, 14頁.

23 Henderson, *The Fourth Dimension and Non-Euclidean Geometry in Modern Art*,
 Princeton University Press, 1983, p.301.

여 재해석하며 수수께끼를 남겼다. 특히 자신도 누드를 그릴 수 있음을 보였다. 누드nude는 나체naked와 다르다.[24] "내가 누드를 그려야만 하겠어. 그렇지, 그들에게 누드를 주겠어!"[25] 그것이 이 책에서 풀어내는 『풀밭의 점심』과 『올랭피아』이다. 동일 주제로 자신의 재능을 증명하여 대가들을 뛰어넘겠다는 야심이다.[26]

 야심이 넘쳐서 마네가 "의도적으로" 수수께끼로 남긴 작품이 2점의 누드화 이외에 2점이 더 있다. 지금까지 수수께끼라고 인정한 이 작품들의 비밀을 기존의 비평 논리로는 아무도 풀 수 없었다.[27] 당대 비평가는 마네의 작품이 임의적arbitrary이라고 비난하였다. "나[비평가]는 탁자 위에 놓인 커피, 반쯤 벗겨진 레몬, 싱싱한 굴을 본다. 이것들은 거의 어울리지 않는다. 왜 거기에 놓았을까? 마네가 놀라게 할 즐거움으로 서로 어울리지 않는 대상들을 모아놓은 것처럼 구도에 아무 이유 없이 의미 없이 자신의 인물들을 무작위로 배열하였다. 그 결과가 생각의 불확실성과 모호함이다. … 아무것도 임의적이 아니고, 아무것도 피상적이 아니다. 이것이 모든 예술적 구도構圖의 법칙이다."[28] 이것은 마네의 『점심(1868)』을 비난한 글이다. 이 비

24 Brombert, *Edouard Manet: Rebel in a Frock Coat*, The University of Chicago Press, 1997, p.77.

25 Brombert, *Edouard Manet: Rebel in a Frock Coat*, The University of Chicago Press, 1997, p.79.

26 Bourdieu, *MANET: A Symbolic Revolution*, Polity, 2017, p.455; Brombert, *Edouard Manet: Rebel in a Frock Coat*, The University of Chicago Press, 1997, p.78.

27 서양미술사는 관점에 따라 대체로 8가지 측면에서 고찰한다. 高階秀爾·三浦篤, 『西洋美術史 ハンドブック』, 新書館, 1997; Venturi, *History of Art Criticism*, Marriott(trans.), E.P.Dutton & Company, Inc., 1936.

28 MacGregor, "Preface," in Wilson-Bareau, *The Hidden Face of MANET*, Burlington Magazine, 1986, pp.7-8.

평과는 다르게 마네의 구도가 임의적이지 않고 피상적이지도 않으며 오히려 기하학적 예술적 구도라는 것이 이 책의 주장이다. 그렇다면 지금까지 이들 그림에 시도하지 않은 기하학으로 도전해 볼 수 있다. 회화의 대상은 3차원의 자연과 인물이다. 그것은 색, 선, 형으로 구성되어 있다. 마네는 형을 사영기하학에 맡기고 선과 색을 강조하였다고 본다. 3차원의 형을 2차원으로 전환하는 데에는 사영기하학에 바탕을 둔 상상력이 필요하다. 이 점이 회화가 3차원을 3차원에 표현하는 조각과 결정적으로 다른 점이다. 앞서 예술도 상상처럼 어떤 법칙을 따른다고 논증했을 때 그것이 무엇인가라는 물음에 대한 대답이다. 여기에 마네 그림 비밀의 열쇠가 있다. 그 단서는 이미 마네의 친구 말라르메의 암시에서 엿볼 수 있다.

인상파의 대가에게 그 미학에 구도가 중요할까? 아니다. 단연 아니다. 근대인이라면 [구도]를 제시하지 않는다. 이런 이유로 우리 화가[마네]는 그것에 의존하지 않아도 개의치 않는다. 동시에 과장과 스타일도 피했다. 그럼에도 그의 그림에 기반이 되는 무언가를 찾아야만 한다. 진리와 연관되기에 충분한 … 어떤 것. 만일 우리가 자연 원근법(우리 눈을 문명 교육의 속임수로 만드는 인위적 과학이 아니라 예를 들면 극동과 일본의 예술적인 원근법)에 눈을 돌린다면, …우리는 오랫동안 망각했던 진리의 재발견으로 기쁠 것이다.[29] (괄호는 원문)

29 Mallarme, "The Impressionists and Edouard Manet," *The Art Monthly Review and Photographic Portfolio,* September, 1876, p.5.

말라르메는 "그의 그림에 기반이 되는 무언가."라고 질문하고 그것이 "진리와 연관되기에 충분한 … 어떤 것."임을 눈치챘다. 그것이 사영기하학이다. 또 말라르메는 구도에 이르러 말라르메는 마네가 근대를 표현하기 위하여 전통적 구도를 동양의 "자연(예술) 원근 구도"로 대체했다고 주장했다. 마네가 창안한 구도는 "소설 구도 storytelling"가 아니다.[30] 화가는 이야기꾼이 아니다. 앞의 몇 장을 읽고 나머지를 예상하는 이야기꾼은 더욱 아니다. 그림도 마찬가지이다. 소소한 것까지 자세하게 그리는 것은 지루할 뿐만 아니라 관람객의 상상력을 해치고 본질을 흐린다.

마네의 구도는 "예술 원근법"에 형식의 기반을 두고 색과 선을 입힌 것이다. 말라르메는 마네가 액자를 이용하여 그림의 형태를 맞춘 것을 그 증거로 제시하였다. 예를 들어 바다를 그리는데 수평선을 액자의 끝까지 끌어올려 캔버스 전체를 바다로 그린 『로스포르의 탈출(1874)』이다. 역시 철책과 수증기를 액자의 끝까지 끌어올린 『철로(1873)』도 마찬가지이다.

말라르메 글에서 자연 원근법이 예술 원근법이고 그것은 과학 원근법과 대조되는 말이다. 말라르메는 근대 이전 르네상스가 "발견한" 전통적 원근법은 사람이 정의한 것으로 생각하는 것 같다. 그것을 후일 브라크G. Braque(1882-1963)가 과학 원근법이라고 불렀다.

르네상스 전체 전통에 나는 반대한다. 그것이 예술에 강제한 경직된 원근법은 교정되지 않고 4세기를 이어온 엄청난 실수이다. 세

30 Bourdieu, *MANET: A Symbolic Revolution*, Polity, 2017, p.345.

잔과 그 후 피카소와 나 자신에 크게 힘입었다. 과학적 원근법은 눈을 속이는 착각 이외에 아무것도 아니다.[31]

과학 원근법은 서양 음계가 과학적으로 다듬어서 진동수로 정의된 것에 비유할 수 있다. 음은 반음 이하로 나눌 수 없어 하나의 진동수로 정의될 수밖에 없으므로 이것이 가능하다. 그러나 색은 파장의 폭을 세세히 나눌 수는 있으나 하나의 숫자로 정의할 수 없다. 이른바 하나의 숫자로 표현되는 "이상적 고유색도ideal monochromaticity"란 없다. 말을 바꾸면 음은 계단변수이고 색은 연속변수이다.

예를 들어 파장이 겹치는 부분에서 청색과 남색의 구분이 어렵다. 컴퓨터의 발달로 파장폭을 최대한 줄이는 노력이 계속되고 있으나 절대적 이상적 고유색도의 정의는 불가능하다. 색이 지배하는 사물을 그리는 회화에서 겹치는 파장의 교란으로 원근법이 영향을 받게 된다. 여기서 예술 원근법의 개념이 설득력을 얻는다.

마네 모교의 영어교사로 부임한 말라르메는 마네의 이웃에 살았다. 그의 시는 자유롭다. 그는 거의 매일 퇴근에 마네 화실에 들러 환담을 나누었다.[32] 마네는 자신의 화실을 방문한 말라르메의 초상화를 남겼다. 말라르메의 글은 곧 마네 자신의 증언이다. 마네 비판자에게 마네는 기성의 화단이 구축한 전통의 가치에 대한 공격수이다. 말라르메는 응원군이다. "나는 어린아이들이 던지는 돌을 맞는

31 Miller, *Einstein, Picasso*, Basic Books, 2001, p.131 ; Richardson, *A Life of Picasso, Vol.II, 1907-1917 : The Painter of Modern Life*, Random House, 1996, p.97.

32 Bourdieu, *MANET : A Symbolic Revolution*, Polity, 2017, p.166.

남자를 본다. 나는 한가롭게 서 있을 수 없다. 그를 구하기 위해 뛰어들지 않을 수 없다."[33] 마네 옹호자에게 마네 그림은 과학 원근법 대신 과학이 부정하여 오랫동안 잊었던 예술 원근법의 경험을 재해석한 시도이다.[34] 말라르메의 통찰력에 의하면 마네가 선구자이다.

고대 수학을 확대하여 근대 수학이 된 것이 아니다. 그것은 마치 달에 오르려면 높은 건물을 오르는 사다리를 더 높게 연장하면 된다는 발상이다. 필요한 것은 더 높은 사다리가 아니라 새로운 발상 곧 로켓이 필요하다. 그것이 평면의 예술 원근법이다.

마네의 수학

앞서 마네가 4차원을 도입했다고 썼다. 디드로D. Diderot(1713-1784)의 『백과사전』에 「차원」이라는 항목은 달랑베르J. d'Alembert(1717-1783)가 1754년에 쓴 것인데 이 글에서 시간이 4차원이라고 제의하고 있다. 그는 이 제의가 라그랑주J. Lagrange(1736-1813)의 발상이라고 밝혔다.[35] 이 글이 문헌에 나타난 최초의 4차원이다. 그 후 라그랑주 자신이 책으로 쓴 것은 1797년이다. 마네가 태어나기 35년 전이다. 라그랑주와 달랑베르는 대수학자들이다. 달랑베르가 디드로와 공저로 시작한 『백과사전』의 수학 항목을 전담하였다. 도형 가운데 하나가

33 Bourdieu, *MANET : A Symbolic Revolution*, Polity, 2017, p.175.

34 MacGregor, "Preface," in Wilson-Bareau, *The Hidden Face of MANET*, Burlington Magazine, 1986, p.16.

35 Henderson, *The Fourth Dimension and Non-Euclidean Geometry in Modern Art*, Princeton University Press, 1983, p.9 ; Archibald, "Time as a Fourth Dimension," *Bulletin of the American Mathematical Society*, May 1914, pp.409-412.

피보나치 수열의 나선형이다. 마네는 재학 시절 디드로의 저서를 읽었다.[36]

　라그랑주는 대혁명 직후 몽주와 함께 경도longitude 위원회 발기 위원도 되었다. 프랑스 도량형 위원장으로 몽주와 함께 미터법 제정을 이끌었다. 프랑스 과학원은 18세기 초반부터 3차원 지구를 2차원 지도에 표현하는 데 필요한 구형을 측정하기 위하여 에콰도르에 원정대를 보내는 데 이어 대혁명 직후 미터법 제정을 위해 북극과 적도의 길이를 측정하는 데에도 나섰다. 됭케르크-파리-바르셀로나를 잇는 자오선의 길이를 측정하는 원정대도 보냈다. 이때 보르다J. de Borda(1733-1799)의 측정방식을 채택했는데 마네는 보르다의 이름으로 부르는 해군사관학교에 입학시험을 보았고 입학 요건인 프랑스-브라질 실습항해에서 보르다의 측정법을 실습하였다.[37] 입학시험에서 고등수학 시험을 치렀다. 성적은 20점 만점에 9점. 프랑스어는 11점, 라틴어는 7점.[38]

　마네가 다닌 고등학교는 상류층 자제를 교육하는 우수 교육기관이다. 교과목은 라틴어, 그리스어, 역사, 수학, 영어, 그림, 품행이다. 성적은 영어-수, 그림-우이었다. 역사는 두 학기에 2등과 8등이었다. "이 학생은 수학에 상당한 열정을 갖고 응용을 보인다. 그러나 더 노

36　Brombert, *Edouard Manet : Rebel in a Frock Coat*, The University of Chicago Press, 1997.

37　Brombert, *Edouard Manet : Rebel in a Frock Coat*, The University of Chicago Press, 1997.

38　Brombert, *Edouard Manet : Rebel in a Frock Coat*, The University of Chicago Press, 1997, p.15.

력해야 한다."[39]

달랑베르의 유명한 제자가 프랑스의 뉴턴이라는 라플라스P. Laplace(1749-1827)이다. 달랑베르가 라플라스를 육군사관학교 교수로 추천하였고 나폴레옹이 그의 제자가 되었다. 나폴레옹이 『우주체계론』을 바치는 라플라스 백작에게 창조주의 위치를 묻자 "폐하, 저는 가설이 필요 없습니다."라고 대답했다. 나폴레옹이 군사에 수학이 필요하다는 지식은 라플라스 교수의 영향이다.

그러나 "지도는 군대의 눈이다."라는 나폴레옹의 말은 몽주의 영향이 묻어있다. 몽주는 나폴레옹의 이집트 원정까지 다녀왔으며 나폴레옹의 요청으로 요새를 설계할 때 자신의 사영기하학을 동원하였다. 이것은 나폴레옹에게 너무 중요해서 1803년까지 비밀이었다. 몽주는 나폴레옹의 도움으로 에콜 노르말과 에콜 폴리테크니크를 설립하였다. 후일 그는 사영기하학 교재를 썼다.

지식의 질서는 … 어떤 특별한 3차원 기하학에 기초한다. 3차원 물체를 2차원 그림으로 표현하는 엄격한 순수기하학. 그에 대해 제대로 된 책이 없었다.[40]

에콜 폴리테크니크의 최초의 해석학 교수가 된 대수학자가 라그랑주이다. 몽주와 라그랑주의 제자 가운데 푸리에와 퐁슬레가 있다.

39 Brombert, *Edouard Manet : Rebel in a Frock Coat*, The University of Chicago Press, 1997, p.12.

40 Barbin & Menghini & Volkert, *Descriptive Geometry, The Spread of a Polytechnic Art*, Springer, 2019, p.4.

프랑스 교과과정 개혁위원장 몽주의 영향력으로 프랑스 각급 학교
가 사영기하학을 가르쳤다.[41] 마네도 배웠다.[42]

프랑스에서 발견되고 발전된 사영기하학이 미국으로 건너가 미
니피W. Minifie(1805-1888)가 사영기하학 교재를 쓴 것이 1849년이다.
이 책은 미국과 영국에서 교재로 채택되었다. 미국에서 학회가 조직
되었다. 크로제C. Crozet(1790-1867)가 웨스트포인트 육군사관학교에서
가르쳤다. 1872년에는 독일에서 슈레겔V. Schlegel(1843-1905)이 책을 출
간하였다. 1880년 수학자 스트링검W. I. Stringham의 사영기하학의 도
화圖畵가 미국과 유럽에서 커다란 반향sensation을 불러일으켰다.[43]
마네 사망 3년 전 일이다. 마네의 학교 성적표가 가리키듯 마네는 영
어 해득력이 있었다. 이 책에서 인용한 프랑스어로 쓴 말라르메의 마
네론을 영국 편집인이 영어로 번역한 것을 말라르메는 마네와 함께
검토하였다.

마네 사망 1년 후 앞서 언급한 대로 슈레겔의 1882년 논문이 프
랑스에 보급되었을 때 여기에 4차원 육면체(초육면체)의 네 소실점
그림이 수록되어 있다.[44] 이 4차원 그림에서 차원 하나를 소거하면
〈그림 1-3〉에서 소개한 3차원 육면체의 세 소실점 그림이 된다. 그
리고 이 3차원 육면체에서 차원 하나를 소거하면 2차원 평면이 된
다. 마네는 회화에 사영기하학을 도입한 선구자이다.

마네의 그림에서 과학을 찾고자 하는 비평이 전혀 없었던 것은

41 Robbin, *Shadows of Reality,* Yale University Press, 2006.
42 Robbin, *Shadows of Reality,* Yale University Press, 2006,
43 Robbin, *Shadows of Reality,* Yale University Press, 2006, p.x.
44 Robbin, *Shadows of Reality,* Yale University Press, 2006, p.12.

아니다. 그러나 정확하게 무엇인지 밝혀진 적이 없다. 앞서 마네가 단순한 이야기꾼이 아니라고 썼다. 이 책이 고른 그의 『풀밭의 점심』, 『올랭피아』, 『발코니』, 『폴리-베르제르의 주점』은 옛 대가의 소재에 도전한 작품이다. 하나같이 스캔들을 일으켰다. 하나같이 수수께끼이다. 마네는 회화사의 이야기꾼이다.

중세 이래 신정 정치의 시녀 노릇을 했던 회화에 자유를 부여하려고 마네가 택한 길은 종교색을 배제하는 것이었다. 과학 중심의 근대에 회화가 종교에서 자유롭게 된다는 것은 사물을 지배하는 인과법칙을 이해한다는 것이고 그 이해는 과학이다. 예술도 예외가 아니다. 근대를 그린 마네에게 회화는 자연의 거울이다. 거울의 소임은 좌우 역전, 위치 변경, 왜상, 애매 등이다. 거울은 회화의 상징이다. 형상의 실종, 현실의 환상─사물은 그 자신이 아니다. 예술은 자연과 자유, 과학과 도덕, 경험과 선험, 현실과 초월의 가교이므로 종교를 버리고 나면 예술은 무엇을 택할 것인가. 도덕을 택할 수 없다. "20년의 경력에 예술가[마네]는 정치적 주제에 놀랄 만큼 지속적인 관계를 견지했다." 그것을 "도덕 중립적, 탈정치적, 무차별하게" 다루었다.[45] 사물에 대한 표현이 아니라 사물의 본질로 말한다면 종교를 버리고 남은 길은 과학뿐이다. 종교의 예술에서 과학의 예술로. 그것을 눈치챈 이가 말라르메이다.

그것들[마네의 작품]은 이상하게 보이지만 애매하거나 일반적이거

45 Brombert, *Edouard Manet: Rebel in a Frock Coat*, The University of Chicago Press, 1997, p.292.

나 전통적이거나 진부하지 않다. 그것들은 그[마네] 자신이 스스로 습득한 공간과 빛에 관한 새로운 법칙 속에 반쯤 숨겨진 그의 대상의 그 어떤 특별함 때문에 관심을 끈다.[46]

마네의 회화에서 말라르메가 지적한 두 가지 법칙. 빛에 관한 새로운 법칙은 빛의 삼각형을 가리키고 습득한 공간에 관한 새로운 법칙은 사영기하학이다. 대상의 특별함이란 탈종교이다.

이 책을 관통하는 퐁슬레 삼각형 ABP-AMC는 삼각형 PMN과 사각형 MNAB로 구성되어 있다. 사각형 MNAB는 피라미드 VMNAB의 단면이다. 단면을 사각형 MNAB가 내접하는 원으로 대체하면 그것은 꼭짓점이 V인 원뿔의 단면이 된다. 당들랭G. Dandelin(1794-1847) 구체 정리에 의하면 원통과 구체는 원뿔에 내장될 수 있다. 원뿔의 단면이 원뿔곡선(원, 타원, 쌍곡선, 포물선)이다. 뒤집어 말하면 3차원 당들랭 구체 정리의 2차원 표현이 퐁슬레 삼각형 정리이다. 당들랭도 퐁슬레처럼 에콜 폴리테크니크 출신이며 나폴레옹 전투에 참전하였다.

비교 원근법과 관련하여 예술과 기하학의 결합에 암시만 남긴 마네와 대조적으로 분명한 견해를 밝힌 이가 마네의 "제자" 세잔P. Cezanne(1839-1906)이다. "물체의 겉모습은 무시하고 고유한 본질을 꿰뚫으려는"[47] 세잔은 자연을 기하학적으로 단순화하는 데 관심을 가

46 Mallarme, "The Impressionists and Edouard Manet," *The Art Monthly Review and Photographic Portfolio,* September 1, 1876, p.4.

47 Henderson, *The Fourth Dimension and Non-Euclidean Geometry in Modern Art,* Princeton University Press, 1983, p.369.

졌다. 그가 "자연을 구체, 원뿔, 원통으로 취급하길"[48] 원했고 그것을
자신의 그림으로 보여준 정황을 보면 인상주의 화가들 사이에 기하
학이 퍼져있었음을 감지할 수 있다.

후대의 화가 켈리G. Kelly(1879-1972)의 증언에 의하면 세잔이 다면
체를 알고부터 기하학의 미에 대해 환호했다고rhapsodize 전한다.[49]
그 후부터 세잔은 일단 그림의 윤곽을 컴퍼스로 잡았다. 앞서 인용
했듯이 세잔은 동료들에게 "예술에 중요한 것은 공간을 분명하게 하
는"[50] 것으로 "수평선에 평행선을 몇 개 추가하면 시야가 확대"된다
고 권고하였다. 세잔이 이 말을 하기 훨씬 전에 마네가 그린 자신의
부모 초상화의 스케치는 이미 "수평선에 몇 개의 평행선"을 기본으
로 삼았음을 앞서 보았다. 세잔은 그 이유가 "전지전능 하나님이 눈
앞에 전개된다."라고 하였다.[51] 이에 드가가 세잔을 "화가의 하나님"
이라고 불렀다.[52] 또 앞서 보았듯이 평행선들 사이의 다면체 관계가
파푸스 육각형 정리, 파스칼 육각형 정리, 퐁슬레 삼각형 정리 등이
다. 마네가 작고하던 해 그리기 시작한 세잔의 『천막 옆 목욕 여인
들』[53]의 구도가 퐁슬레 사영기하학임을 한눈에 알 수 있다.

세잔은 단일의 과학적 소실점을 버렸는데 고등학교 시절 졸라와
함께 삼총사였던 친구가 시각과 청각의 교수였던 데에서 영향을 받

48 Alex Danchev(ed., trans.), *The Letters of Paul Cézanne*, J. Paul Getty Museum,
 2013, p.334 ; Conrad, *Creation*, Thames & Hudson, 2007, p.74.

49 Conrad, *Creation*, Thames & Hudson, 2007, p.74.

50 Conrad, *Creation*, Thames & Hudson, 2007, p.75.

51 "the Pater Omnipotents Aeterne Deus spreads before our eyes."

52 Conrad, *Creation*, Thames & Hudson, 2007, p.480.

53 Paul Cezanne, *Bathers in front of a tent*, 1883-5, Staatsgalerie Stuttgart 소장.

았다. 마네를 옹호했던 졸라의 미적 감각도 이 친구로부터 영향을 받았는지 모른다. 세잔에게 그 결정적 계기가 된 것은 테인H. Taine (1828-1893)의 책이었다. 쌍안경에서 영감을 얻은 이른바 스테레오 시선에 관한 것이다. 그러나 세잔의 원뿔은 마네로부터 영향받은 것으로 보인다. 그 이유는 원뿔의 성질에서 퐁슬레의 사영기하학이 탄생했기 때문이다.

모호함

마네 회화의 평면이 사영기하학으로 설명되나 미완성과 익명성은 모호함으로 남는다. 고대 그리스 이래 예술가들은 명확함을 예술의 본질이라고 생각했다. 이에 대하여 버크E. Burke(1729-1797)가 『숭고와 미의 관념의 기원에 관한 철학적 탐구(1756)』에서 예술의 본질이 경계가 없는 무한대를 인식하는 한 명확할 수 없다고 주장하였다.[54] 당시 무한대는 유클리드 이래 풀기 어려운 문제로 남겨졌다. 전자가 고전주의 형식이라면 후자는 낭만주의 형식이다. 전자가 보편 이성에 갇힌 형식이고 후자는 개인 감성으로 열린 형식이다. 전자와 후자를 가르는 기준이 보통 근대개념이다.

예술이라는 하나의 개념 안에 명확과 불명확 두 개의 상반되는 특성은 각각 어울리기 어려운 모순개념이다. 모순을 피하려면 둘 가운데 하나를 선택해야 한다. 그러나 분리형의 두 주장을 합친 [예술

54 Burke, *A Philosophical Enquiry into the Origin of our Ideas of the Sublime and Beautiful*, 1757.

=명확성+불명확성]을 중첩형식의 일체형으로 수용하면 모순개념을 피할 수 있다. 예술을 둘로 나누는 것은 의미가 없다. 이성적이라고 명확한 것은 아니기 때문이다. 예를 들어 원주율 π는 무한소수의 무리수이고 그의 근사치 3.14가 유리수rational number이다. 글자 그대로 "이성의 숫자"이다. 곧 무한대는 이성 능력 밖이므로 오히려 "근사치가 이성적이다."[55] 같은 이치로 황금비 ϕ는 무리수이고 그의 근사치 1.618이 유리수이다. 근사치의 미가 이성의 숫자이다. 정확한 미는 무리수이므로 무한대 세계에 존재한다.

버크보다 앞서 샤프츠베리Shaftesbury, 3rd Earl(1671-1713)가 아름다움을 대상의 객관성과 감상자의 주관성으로 구분하였다.[56] 이 역시 분리형의 모순을 피하려면 중첩형식의 일체형 [아름다움=객관성+주관성]으로 받아들일 수 있다. 이 역시 둘로 나누는 것은 의미 없다. 건축과 토목에서 이른바 비이성적 숫자 원주율 π를 이성적 근사치 3.14로 받아들이는 것은 정확성이 필요 없는 이의 주관이기 때문이다. 회화에서 사용하는 황금비율 ϕ의 이성적 근사치 1.618도 마찬가지이다.

고답파가 지향했던 [예술은 예술의 목적]도 비슷한 운명이 된다. 앞의 예술을 뒤의 예술에 대입한 [예술은 [예술의 목적]의 목적]이 칸트의 [예술은 예술의 합목적]이다. 연속하여 대입하면 [예술은 예술의 목적의 목적의 …∞]가 되어 무한대의 세계에 편입된다. 예술

55 Hardy, *A Mathematician's Apology*, Cambridge University Press, 1940, p.42.

56 Third Earl of Shaftesbury, *Characteristicks of Men, Manners, Opinions, Times*, Liberty Fund Inc., 2001(1711), pp.396-397. "아름다움은 조화와 비율이다. 조화와 비율은 참이다. 아름다움과 참은 동의이고 좋음이다."(III, p.184). "아름다움의 질서는 우리가 형태라고 부르는 형태와 형태 그 자체이다."(III, p.408).

은 무한대 세계의 주민이다. 무한대는 보이지 않는 세계이다. "예술은 없다."라고 말한 이가 곰브리치E.Gombrich(1909-2001)이다.[57] 그러므로 "예술은 보이지 않는 세계를 보이는 세계로 표현하는 것이다."[58] ADB+C에서 ADB는 보이는 세계이고 C는 보이지 않는 세계이다. 예술이 두 세계 ADB와 C의 가교라는 뜻이고 예술이 그 뿌리를 무한대 세계에 두고 있음을 인식한 말이다. 그러나 보이지 않는 세계는 보이는 세계의 눈으로는 모호하다. 그러므로 상상의 C의 역할이 사라진 차원의 세계를 추론하는 것이다.

경험할 수 없는 무한세계의 주민인 예술이 순수예술이라면 그 무한은 경험세계의 유한으로 추론 확인되는데 이 유한의 예술이 실천예술이다. 순수예술이 실천예술의 뿌리이다. 따라서 [예술은 예술의 목적=예술은 예술의 목적+예술은 예술의 목적 아님]에서 [예술=순수예술+실천예술]의 정의가 성립함이 확인된다. 모든 예술은 무모순 중첩형식의 혼합예술이다. 순수예술만으로는 존재할 수 없음이 확인된다.

플라톤이 탐탁하게 생각하지 않은 예술이 실천예술이다. 그의 이유는 간단하다. 이데아(신의 정신)의 세계를 표현하는 도구로 정확하지 않다는 것이다. 그러나 방금 본 것처럼 실천예술이 없으면 순수예술도 없다. 이데아를 추구하는 플라톤이 세운 아카데미에는 "기하학을 모르는 자 이곳에 들어오지 말라"라고 적혀 있었다고 전한다. 그가 마네 그림이 기하학에 기초를 두었음을 알게 된다면 자

57 Gombrich, *The Story of Art*, Phaidon Press, 1995(1950), p.15.

58 Eugene Fromentin(1820-1876).

신의 주장을 재고했을지 모를 일이다.

재고할 수밖에 없는 중요한 이유가 "증명할 수 없는 진리가 있다."라는 진리의 불완전성에 있다. 수리논리학에서 초수학meta-mathematics의 문을 연 괴델K. Godel(1931)의 〈불완전성 정리〉가 이를 증명한 것이다. 사람들은 일상언어의 부정확함은 알고 있었다. 문법적으로 맞지 않아도 의미는 "통한다고 생각했다." 곧 문법≠의미. 그 반면에 수학만은 문법=의미라고 믿었다. 괴델의 정리는 이 믿음을 부수었다. 우리의 이성은 불완전하다. 괴델의 불완전성을 비결정성으로 확대하여 컴퓨터 논리의 비결정성을 논증한 튜링A. Turing(1912-1954)의 발언이 이 사실을 확인한다. 수학을 포함한 언어가 실패하는 자리를 예술이 대신한다.

맞음이냐 틀림이냐의 이분법적 배중률이 아니라 맞음과 틀림 사이에 결정불가능이 있다. 맞음true의 반대는 틀림false이 아니라 맞지 않음untrue이다. 맞지 않음=틀림+결정불가능이다. 곧 맞음과 틀림 사이에 정답 없음이다. 빛과 그림자 사이에 모호한 반그림자가 있다.

간단한 예를 들어본다. [이 명제는 증명할 수 없다.]라는 명제를 증명한다고 하자. [괄호]를 가리키는 명제가 "이 명제"이다. "이 명제"를 [] 속에 대입하면 [[이 명제는 증명할 수 없다]는 증명할 수 없다]가 되고 연속 대입으로 [이 명제는 증명할 수 없다는 증명할 수 없다는 …∞]의 무한대가 된다. 이 명제의 증명은 비결정이다. 괴델 이전 수학자들은 모든 참은 증명할 수 있다고 믿었다. 그러나 다른 한편 "이 명제"를 증명하면 "이 명제"는 모순이고 증명할 수 없으면 "이 명제"는 참이다. 이것이 바로 참이지만 증명할 수 없는 명제가 존재한다는 괴델의 〈불완전성 정리〉이다. 앞서 말한 대로 증명할

수 없는 진리가 존재한다는 진리이다. "수론에 적합한 어떤 형식체계에나 결정불능의 식, 곧 그 자체 [긍정]은 물론 그 부정도 증명할 수 없는 [불완전한] 식이 존재한다."[59] 행렬로 요약할 수 있다.

	일관성	비일관성
완전성	I 일관성+완전성	II 비일관성+완전성
불완전성	III 일관성+불완전성	IV 비일관성+불완전성

행렬에서 I은 모순의 정의이다. II는 거짓의 정의이다. III은 참에 관한 이성적 판단이다. IV는 감성적 모순이다. 마네의 예술세계가 III에 속한다. 그것은 수학과 예술세계에서만 누릴 수 있는 자유의 특권이다. 자연은 일관되지만 불완전하다. 불완전하므로 진화한다. 일관은 규칙이다. 자연의 미 역시 자연의 어떤 상태에 불과하므로 규칙을 품고 있음을 알 수 있다. 규칙은 수학으로 표현할 수 있다.

불완전성과 일관성의 관계가 기하학이다. 증명될 수 없는 공리가 기하학의 불완전성이다. 해석학에서 미지수를 기지수로 표현할 때 미지수가 불완전성이다. 3차 방정식의 해에는 허수가 포함되고, 5차 방정식의 해법은 불능이다. 그 대가로 나머지가 일관성의 무모순이다. 지도 제작이 좋은 비유를 제공한다. 3차원 입체의 지구의 대륙을 2차원 평면에 표현하는 데에 적도 중심의 제작방식을 사용하면 그린란드나 남극대륙이 실제보다 크게 보이는 점은 피할 수 없다. 제

59 "Godel" in Encyclopedia of Philosophy： Goldstein, *Incompleteness*, W.W. Norton & Company, 2005, p.26.

작방식은 일관성이다. 그 결과 지도는 과장되어 불완전하다. 고전주의 회화가 추구했던 평면 그림에서 일관성과 완전성은 가능하지 않다. 마네 그림에 대한 살롱 관제 심사자와 평론가들의 비평은 불가능을 요구한 셈이다.

무모순 자폐적 자기완결 자기조회의 [예술은 예술의 목적]이 증명할 수 없는 공리에 속한다. 예술의 불완전성이다. 여기서 파생된 [예술＝순수예술＋경험예술]에서 증명할 수 없는 순수예술이 이를 증명한다. 순수예술은 자가당착의 모순을 피하여 일관성을 얻으려고 불완전성을 택한 셈이다. 그러나 순수예술은 존재할 수 없기에 특히 마네는 색채, 형식, 구도에서 완전성을 버렸다. 그가 일관성을 지킨 것은 "인상"이다.

[예술＝순수예술＋경험예술]의 중첩의 일체형에서 등호의 양변에 미를 더해 [예술미＝순수예술미＋경험예술미]를 얻을 수 있다. 다른 시각에서 [예술미＝자유미＋부수미]의 합성이다. 자유미를 표현하는데 대상은 익명성과 임의성에 불과하다. 부수미는 대상에 부수되는 미이다. 미인 선발대회는 부수미 선발이다. 많은 화가들이 부수미를 기준으로 모델을 선정하는 데 대하여 마네가 모델을 부수미로 고르지 않은 이유도 된다. 마네는 부수미에 더하여 자유미의 문을 열었다. 마네는 근대 회화의 문을 연 자유의 챔피언이다.

시초

앞에서 언급했던 데카르트의 명언 "나는 생각한다. 고로 존재한다."를 다시 꺼내온다. 존재의 전제가 생각이다. 여기서 "나"는 데카

르트이다. 나는 생각한다를 생각하는 이도 나다. 이 생각을 하는 이 역시 나다. 생각이 무한대에 이른다는 것은 아무 생각도 할 수 없어 나는 생각하는 존재일 수 없다. [생각은 생각의 행위]는 [생각은 생각의 행위의 행위의 …∞]가 되어 데카르트 존재를 오히려 의심케 한다. 데카르트 존재의 공리(조건)가 생각이기 때문이다. 공리(생각)가 시초이고 존재(정리)가 결과이다. 인과율이다.

이것은 마치 하나의 원에서 두 점 A와 B 사이에 A는 B의 앞이고 동시에 B가 A의 앞이 되는 예에 비유된다. 대입하면 [A는 A의 앞]이 되고 [B는 B의 앞]이 되어 어느 점이 앞인지 결정할 수 없다. 그것을 결정하려면 추가적인 정보로 기준을 제시하면 된다. 4백 미터 경주는 출발점이 결승점이다. 우승자를 골라내려면 누군가 출발의 기준을 정해주어야 한다.

데카르트도 자신의 존재를 입증하지 못해 기하학의 공리를 빌려왔다. 그리고 그것에서 원점을 기준으로 생각하는 좌표 기하학을 고안했다. 대수학이 기하학이 되는 발견은 데카르트가 자신의 존재를 증명하기 위한 추가적인 기준이었다. 그러나 기하학의 공리를 빌렸어도 자신의 존재는 여전히 인과율이다. 공리가 틀렸다면? 공간에서 평면 기하학의 공리가 맞지 않다는 사실이 리만에 의해 입증되었다. 5차원 이상을 표현할 수 없는 기하학처럼 대수학도 5차 이상 방정식의 풀이가 불가능하다. 고차원을 저차원으로 연결 표현할 수 없을까?

앞에서 자연의 인과율만으로 인간의 의지, 행위, 성찰을 설명할 수 없음을 말했다. 의지가 입법, 행위가 집행, 성찰이 사법의 유래가 되지만 이것은 쉽게 깨지는 작심삼일의 결심이다. 작심삼일을 이겨

내는 자유의지가 선행해야 한다. 헌법의 목적이 자유가 되지 않으면 의지→행위→성찰→의지의 무한대 원이 되고 만다. 자연의 인과율을 뛰어넘는 자발율의 자유는 원래 이 세상의 것이 아닌 천부의 자유이다. 자유의 자발율과 자연의 인과율, 고차원의 비결정과 저차원의 결정, 하늘의 법칙과 땅의 법칙, 신의 법칙과 국왕의 법칙을 연결할 수 없을까?

"신이여 국왕을 구하소서God save the King."은 영국 국가의 한 소절이다. 여기서 신과 국왕을 연결하는 동사는 구하소서이다. 영어의 save는 구하다, 지켜주다, 저축하다, 절약하다이다. 직역하여 "신이여 국왕을 절약하소서."의 유래는 가이사의 것은 가이사에게, 해롯의 것은 해롯에게. 하늘의 것을 신께 바치려면 행위를 절제해야 하고 지상의 것을 국왕에게 바치려면 소비를 절약해야 한다. "신이여 국왕이 세금을 절약하게 하소서." 신과 국왕의 연결이 세금뿐일까? 영국 국왕의 대관식에서 왕관을 대관하는 이는 영국교회의 대주교이다. 그가 신과 국왕을 연결하는 기준이다.

광속은 절대속도로 고정이다. 삼라만상 상대속도의 기준이다. 원화의 가격은 달러 기준으로 1천 원이다. 그러나 달러의 가격은 비결정이다. 국내에서도 책 가격의 기준은 원화이다. 그러나 원화의 가격은 비결정이다. 여기에도 기준이 필요한데 시장에서 교환비율이 화폐의 가격을 1로 고정한다. 무슨 체제든지 기준이 필요함을 알 수 있다. 광속처럼 자연이 정하는 것도 있지만 달러 가격처럼 시장이 정하는 것도 있다.

이상은 시작만 결정되면 나머지는 인과법칙을 따라 결정된다는 "시작이 반이다"의 예들이다. 문제는 그 시작 또는 최초는 어떻게 결

정되는가? 여기 범죄의 피의자가 소환되었다. 증거가 쌓이면서 그가 범인일 확률은 높아지기도 낮아지기도 한다. 문제는 그를 취조하는 형사의 최초의 심증은 어떻게 결정되는가? 이 변하는 확률을 처음 고안한 이가 영국교회 신부 베이지라는 사실이 흥미롭다. 그에게는 삼라만상 물리 현상의 최초the First Cause가 신이라는 의미가 함축되어 있다.

기하학도 최초의 출발점은 공리이다. 세상 안에서나 밖에서나 최초는 세상의 안팎을 뛰어넘는 존재이다. 그가 공리이고 출발점이며 기준이다. 데카르트의 신이다.[60] 그러나 공리의 무모순성은 증명되지 않는다. 다만 기하학의 무모순성은 산술의 무모순성이 증명되면 보장된다는 점은 이미 증명되어 있다. 이 의존성은 상대적 증명에 불과하다. 아무것도 의지할 것이 없는 산술의 무모순성은 절대적 증명을 요구한다. 그것은 산술체계 내에서 스스로 증명되어야 한다는 점이 현대 수학의 기본 입장인데 이것이 불가능하다는 점이 괴델에 의해 증명되었다. 괴델의 불완전성 정리. 마치 내가 착하다는 것은 내가 증명하지 못한다. 수학의 사정이 이러하니 예술의 기준은 무엇일까? 예술에도 공리가 있을까?

상상의 실제

파리가 지금의 파리로 대변신한 것은 마네 생전이다. 시작이 오스만 파리 개조사업이다. 이후 인과율에 따라 옛 파리는 근대의 파

60 Haldane & Ross, *The Philosophical Works of Descartes*, Vol.2, Dover Publications, 1934, p.59.

리로 바뀌어 갔다. 이 변화하던 시기에 마네는 보들레르, 말라르메, 졸라 등과 교분을 나누었다. 보들레르에게 파리는 "하늘과 땅, 성과 속, 미와 추, 희망과 좌절, 이상과 현실, 퇴폐와 권태, 선과 악, 전통과 근대"의 중첩 상징이다. 「파리의 정경」은 그의 눈에 비친 개조사업의 횡포였다. 이 근대화 작업이 중세 이래 고풍의 파리에서 "거지, 시각장애자, 노동자, 노름꾼, 사기꾼, 창녀, 옛 영웅"을 추방하고 근대화라는 유리된 추상, 익명, 소외, 무표정의 똑같은 풍경의 똑같은 부르주아지의 소굴로 비쳤다. 익명, 소외, 무표정, 평등, 이것이 보들레르의 시 소재이다. 시간과 시간을 초월하는 수단으로 시는 모든 리듬을 담아내는 그릇이어야 한다. 3차원 파리는 사라지고 2차원으로 탈바꿈한 파리의 근대화가 보들레르의 근대시가 되었고 그 근대가 마네의 근대 회화에 미쳤다. 마네가 증언하는 2차원 파리의 모습이다. 과거의 정형화된 3차원 그림에서 2차원 자유 그림으로 탈바꿈은 이렇게 시작되었다.

마네의 『올랭피아』가 그것이다. 이 그림에서 흑인 하녀가 들고 있는 꽃이 악의 꽃이고, 올랭피아는 타락한 미의 여신 비너스이다. 그녀의 발치의 검은 고양이. 보들레르의 고양이다. 마네의 『폴리-베르제르의 주점』으로 넘어가면 가운데 서 있는 주모 앞에서 수작을 거는 고객. 이들이 거울에 비친 모습은 이해를 넘어 엉뚱한 상상의 곳에 있다. 이 그림을 보고 상상적 실제라고 탄성을 지른 이가 시인 말라르메이다. 마네가 시인의 통찰력이라고 맞장구쳤다. 주모의 실제 모습은 거울 속 상상의 모습과 어떤 관계인가를 보았다.

앞에서 실제세계와 초월세계를 연결하는 다리가 상상이라고 하였다. 그리고 [상상은 상상의 유희]이므로 무한대에 이른다고 썼다.

마네는 상상과 실제를 연결하는 예술의 기준을 하나 남겼다. 3차원을 2차원 평면에 표현하는 기법이 그것이다. 말을 바꾸면 마네는 2차원과 3차원의 연결 기준을 발견했다. 그것이 『발코니』에 나타난다. 여기서 세 사람은 모두 시선이 제각각이다. 2차원에 세 개의 소실점을 표시하는 화법이다. 하나는 실제 소실점이고 나머지는 상상의 소실점이다. 고차원을 저차원으로 전환하는 방식이다. AB+C이다.

본문에서 말한 대로 런던의 이층버스를 타본 사람은 안다. 버스가 회전할 때 원심력과 구심력의 차이로 보이지 않는 무게 중심지가 이동한다는 사실을. 버스의 중심이 실제의 소실점이라면 승객의 중심은 보이지 않는 소실점이다. 이것이 상상의 실제이다. 상상은 실제로 실재한다.

상상의 소실점은 버스의 측면에서 붙인 이름이다. 승객의 측면에서 보면 그것이 실제의 소실점이다. 같은 방식으로 승객의 이 실제의 소실점을 근거로 또 하나의 상상의 소실점을 발견할 수 있다. 아마 건너편 유리창의 어느 점일 것이다. 계속하면 무한개 상상의 소실점이 존재한다는 사실을 추론할 수 있다. AB+C가 $C \to C' \to C'' \to \cdots \infty$를 생산하는 추론 능력인 덕택이다. 하나의 소실점에 의존했던 전통화법에 마네는 무한대 지평을 열어주었다. 그것은 자유의 세계였다.

그 세계를 대번에 이해한 화가가 피카소이다. "유리 지붕에서 들어오는 강한 빛과 화실의 흰 배경으로 대상의 얼굴에 그림자와 감정 표현마저 없어진 평면이 연출되었다. 피카소는 마네의 『풀밭의 점심』을 떠올리면서 대상을 앞뒤 [원근법]이 아니라 위아래 [평면]으로 배열하였다." 그 결과 가운데 하나가 『아비뇽의 아가씨들』임을 앞

에서 보았다. 2차원에는 당연히 그림자가 없고 그림자는 표정이 없다. 『발코니』의 세 사람이 그렇다.

파괴

마네의 무한개 상상의 실제가 하나의 사물을 다면으로 볼 수 있는 피카소의 입체파의 문을 열었다. 그리고 상상의 실제가 피카소에 오면 투명의 실제로 보이지 않게 된다. 상상 속에서 존재하던 투명체가 실제가 된다. 그것은 그의 그림의 변화를 말해준다. 2차원의 기준은 선, 3차원의 기준은 면, 4차원의 기준은? 적이니 곧 (입방)체 상자이다. 피카소 그림이 점, 선, 면, 체적으로 기준이 옮겨감을 감상할 수 있다. 앞서 언급했으나 이야기의 흐름으로 다시 꺼내어 그가 그린 『아비뇽의 아가씨들』을 보면 왼쪽 아가씨의 선에서 중간의 아가씨를 지나면서 오른쪽 아가씨는 면으로 처리하였다. 마지막으로 쪼그려 앉은 아가씨의 얼굴은 180도 돌린 모습으로 4차원을 예고하여 『칸바일러의 초상』으로 넘어가면 캔버스가 상자투성이다. 그의 『건축가의 책상』은 그 정도가 심하다.

그 과정은 이렇다. 피카소가 마네의 2차원 그림에서 받은 충격으로 그림을 새롭게 표현하려 애썼으나 실패하였다. 이때 구원투수로 등장한 수학이 푸앵카레의 4차원 수학이다. 종이는 2차원이다. 접어서 새를 만들면 3차원이다. 이 새를 다시 2차원으로 해체하면 주둥이는 꽁지 옆에 붙고, 날개는 다리 밑으로 내려간다. 피카소는 "나는 파괴하여 창조한다."라고 말했다. 그의 그림에서 해체와 창조가 연결되는 기준이 푸앵카레 수학이다.

여기 3차원의 상자가 있는데 6면의 색이 다르다. 한 면은 아홉 개 조각으로 나누어져 있다. 루빅 상자이다. 색깔을 마구 뒤섞어 놓은 다음 2차원 평면으로 해체(부)하면 그것이 과연 무엇인지 알 수 있을까? 루빅 상자 뒤에 있는 수학을 모르면 알 수 없다. 그 뒤에 과연 수학이 있다고도 감히 생각조차 떠오르지 않을 것이다. 아름다운 건물을 파괴하면 그의 설계도의 도움이 없는 한 무엇이었는지 모른다. 파괴를 합성하면 또 하나의 건축물이 탄생한다. 설계도가 건축물의 해부도이다. 해부학이 의학의 기준이듯이 기하는 회화의 해부도이다.

생각을 확대하여 4차원의 루빅 초상자를 상상해 본다. 이 초상자를 3차원을 거쳐 2차원에 펼쳤을 때 여기저기 흩어져 있는 색깔을 보고 그것이 과연 무엇인지 알 수 없을 것이다. 최초의 모습은 사라지고 알 수 없는 모습. 칸바일러의 초상은 간신히 윤곽이라도 알 수 있다. 그러나 더 세분하면 초상은 사라지고 만다. 그것을 주변의 색깔과 일치시키면 카멜레온의 보호색처럼 되어 투명 칸바일러가 된다. 투명인간이다. 이것이 바로 미군이 개발한 스텔스 폭격기의 원리이다. 세잔은 『생트 빅투아르 산』을 여러 점 그렸는데 처음 시작한 구상화가 마지막에는 카멜레온처럼 주위와 일치되었다. 상상의 실제는 마침내 2차원과 3차원, 다시 3차원과 4차원, 유색과 무색, 반투명과 투명, 예술과 과학의 연결 고리를 발견한 것이다.

상상의 실제를 넘어서

최근에는 피카소를 뛰어넘는 회화가 등장하였다. 모호하고 무질

서처럼 보이는 현상에도 간단한 원리가 숨겨져 있음이 최근에 수학자 드 브루인N. de Bruijn(1918-2012)과 암만R. Amman(1946-1994)에 의해 발견된 이래 현대 회화도 비로소 그 수학적 기준을 갖게 되었다. 자유주의 세계가 아니면 상상할 수 없는 일이다.

이것은 어쩌면 예고된 일이었는지 모른다. 마네의 이웃이며 매일 만났던 말라르메의 상징주의 시의 구조가 기하학이라는 문헌은 차고 넘친다. 그의 상징주의 시의 마지막 후계자인 발레리 자신이 고등 수학자였고 그의 시에서 수학을 엿볼 수 있다. 말라르메와의 교제를 생각하면 마네 회화와 기하학의 연관은 이상한 일이 아니다. 더욱이 말라르메는 마네 그림을 처음부터 열심히 옹호한 몇 안 되는 비평가 가운데 하나였던 점을 생각하면 더욱 그렇다. "눈의 기능을 심미안으로 끌어올린 것이 예술이라면 형식논리로 표현한 것이 기하학"이다. 시인 말레이 말처럼 "유클리드 혼자 아름다움의 알몸을 보았다." 해부학이 의학의 골격이고 기하학이 미학의 알몸이다.

참고문헌[*]

Adler, Kathleen, *MANET*, Phaidon Press, 1986.

Allan, Scott & Beeny, Emily A. & Groom, Gloria(eds.), *Manet and Modern Beauty: The Artist's Last Years*, J. Paul Getty Museum, The Art Institute of Chicago, 2019.

Baldassari, Anne, *Picasso and Photography: The Dark Mirror*, Flammarion, 1997.

Barbin, Évelyne & Menghini, Marta & Volkert, Klaus, *Descriptive Geometry, The Spread of a Polytechnic Art: The Legacy of Gaspard Monge (International Studies in the History of Mathematics and its Teaching)*, Springer, 2019.

Ben-Joseph, Eran & Gordon, David, "Hexagonal Planning in Theory and Practice," *Journal of Urban Design*, vol.5, no.3, 2000.

Bergamini, David, *Life Science Library: Mathematics*, Time inc., 1963.

Blanche, Jacques-Émile, *Propos de peintre: De David à Degas*, Émile-Paul frères, 1919.

Bourdieu, Pierre, *MANET: A Symbolic Revolution*, Polity, 2017.

Brassaï(Gyula Halasz), *Conversations avec Picasso*, Gallimard, 1986.

Brombert, Beth Archer, *Edouard Manet: Rebel in a Frock Coat*, The University of Chicago Press, 1997.

Clark, Timothy James, *The Painting of Modern Life: Paris in the Art of Manet and His Followers*, Alfred A. Knopf, INC., 1985.

Collins, Bradford R.(ed.), *12 Views of Manet's Bar*, Princeton University Press, 1996.

Conrad, Peter, *Creation: Artists, Gods, and Origins*, Thames & Hudson, 2007.

Danchev, Alex(ed., trans.), *The Letters of Paul Cézanne*, J. Paul Getty Museum, 2013.

[*]관심 있는 독자를 위하여 재인용의 원저까지 수록하였다.

De Rynck, Patrick & Thompson, Jon, *Understanding Painting: From Giotto to Warhol*, Ludion, 2018.

Ferguson, Kitty, *The Music of Pythagoras*, Walker Books, 2008.

Fischer, David Hackett, *Liberty and Freedom*, Oxford University Press, 2005.

Goldstein, Rebecca, *Incompleteness: The Proof and Paradox of Kurt Gödel*, W.W. Norton & Company, 2005, p.26.

Gombrich, E.H., *The Story of Art*, Phaidon Press, 2016(1950).

Graves, Robert, *The Greek Myths 1*, Penguin books, 1955.

Gunther, Leon, *The Physics of Musics and Color*, Springer, 2012.

Haldane, Elizabeth S. & Ross, G.R.T., *The Philosophical Works of Descartes*, Vol.2, Dover Publications, 1934.

Hamilton, George Heard, *Manet and His Critics*, New Haven, 1954.

Hanson, Anne Coffin, *Manet and the Modern Tradition*, Yale University Press, 1977.

Hardy, G., *A Mathematician's Apology*, Cambridge University Press, 1940.

Henderson, Linda Dalrymple, *The Fourth Dimension and Non-Euclidean Geometry in Modern Art*, Princeton University Press, 1983.

Henri Poincarè, *Science and Hypothesis*, London & Newcastle-on-Tyne: Walter Scott Publishing Co., Ltd., 1905.

Holt, Jim, *When Einstein Walked with Gödel: Excursions to the Edge of Thought*, Farrar, Straus and Giroux, 2018.

Houdin, Jean-Pierre, *Khufu: The Secrets Behind the Building of the Great Pyramid*, Farid Atiya Press, 2006.

Jouffret, Esprit, *Elementary Treatise on the Geometry of Four Dimensions*, Gauthier-Villars, 1903.

Kandinsky, Wassily, *Concerning the Spiritual in Art*, 2nd ed., Dover Publications, 1977.

Kandinsky, Wassily, *Point and Line to Plane*, Dover Publications, 1979.

King, Ross, *The Judgement of Paris: The Revolutionary Decade that Gave the World Impressionism*, Walker, 2006.

Klein, Martin J. & Kox, A. J. & Renn, Jürgen & Schulman, Robert(eds.), *The Collected Papers of Albert Einstein, Volume 3: The Swiss Years: Writings, 1909-1911*, Princeton University Press, 1993.

Lendvai, Erno, *Béla Bartók: An Analysis of His Music*, Kahn & Averill, 2000(1971).

Loveday, John, "A New Way of Looking at Manet : the revelations of radiography," *British Medical Journal*, Vol.293, Dec. 1986.

Mallarme, Stephane, "The Impressionists and Edouard Manet," *The Art Monthly Review and Photographic Portfolio*, September 1876, in Carl Paul Barbier(ed.), *Documents Stéphane Mallarmé*, Nizet, 1968. : 원래 프랑스어 원본은 분실되고 1876년 영어 번역본만 남아있다. 말라르메가 직접 감수한 것이다.

Mauner, George L., *Manet, Peintre-Philosophe: A Study of the Painter's Themes*, Penn State University Press, 1975.

Miller, Arthur I., *Einstein, Picasso: Space, Time, and the Beauty That Causes Havoc*, Basic Books, 2001.

Pala, Giovanni Maria, *La Musica Celata*, Vertigo, 2007.

Park, Malcolm, *Ambiguity and the Engagement of Spatial Illusion Within the Surface of Manet's Paintings*, University of New South Wales, Ph.D. Dissertation, 2001.

Poncelet, Jean-Victor, *Treatise on the Projective Properties of Figures*, Gautier-Villars, 1865.

Proust, Antonin, *Edouard Manet Souvenirs*, L'Echoppe, 1988(1897).

Reff, Theodore, *Degas: The Artist's Mind*, Harper & Row Publishers, 1976.

Reff, Theodore, *Manet and Modern Paris: One Hundred Paintings, Drawings, Prints and Photographs by Manet and His Contemporaries*, Univ. of Chicago Press, 1983.

Reff, Theodore, *Manet: Olympia*, Allen Lane, 1976.

Reti, Ladislao, *The Unknown Leonardo*, McGraw-Hill, 1974.

Rewald, John, *The History of Impressionism*, 4th revised ed., The Museum of Modern Art, 1973.

Rewald, John & Weitzenhoffer, Frances, *Aspects of Monet: a Symposium on the Artist's Life and Times*, Harry N Abrams Inc., 1984.

Richardson, John, *A Life of Picasso, Vol.II, 1907-1917: The Painter of Modern Life*, Random House, 1996.

Richardson, John, *Manet*, Phaidon, 1958.

Robbin, Tony, *Shadows of Reality: The Fourth Dimension in Relativity, Cubism, and Modern Thought*, Yale University Press, 2006.

Rodgers, Nigel, *Manet: His Life and Work in 500 Images*, Lorenz Books, 2015.

Salleron, Louis, *Libéralisme et socialisme: du XVIIIe siècle à nos jours*, Paris: C.L.C., 1978.

Sandblad, Nils Gösta, *Manet: Three Studies in Artistic Conception*, Gleerup, 1954.

Sauer, Tilman & Schütz, Tobias, "Einstein on Involutions in Projective Geometry", *Archive for History of Exact Sciences*, Jan. 2021.

Tabarant, Adolphe, *Manet et Ses Oeuvres*, Gallimard, 1947.

Venturi, Lionello, *History of Art Criticism*, C. Marriott(trans.), E.P.Dutton & Company, Inc., 1936.

Weidman, Patrick, "Model equations for the Eiffel Tower profile: historical perspective and new results", *Comptes Rendus Mécanique*, July 2004.

Wilson-Bareau, Juliet, *The Hidden Face of MANET*, Burlington Magazine, 1986.

Wilson-Bareau, Juliet(ed.), *MANET by himself*, Little Brown & Company, 1995.

Wilson-Bareau, Juliet & Degener, David, *Manet and the Sea*, Philadelphia Museum of Art, The Art Institute of Chicago, Van Gogh Museum of Art, 2004.

Zola, Emile, *Looking at Manet*, 1st revised edition, Pallas Athene, 2015.

階秀爾・三浦篤, 『西洋美術史 ハンドブック』, 新書館, 1997.

高階秀爾(監修), 『レオナルド・ダ・ヴィンチ』, 創元社, 2016.

高階秀爾, 『近代絵画史: ゴヤからモンドリアンまで』(上), 中央公論新社, 2006.

吉川節子, 『印象派の誕生: マネとモネ』, 中央公論新社, 2010.

島田紀夫, 『印象派の挑戦: モネ、ルノワール、ドガたちの友情と闘い』, 小学館, 2009.

稲賀繁美, 『絵画の黄昏: エドゥアール・マネ没後の闘争』, 名古屋大学出版会, 1997.

찾아보기